그리스 미술

나이즐 스피비 지음 · 양정무 옮김

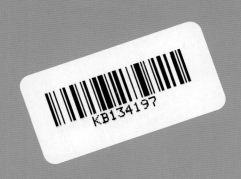

Art & Ideas

한길아트

그리스 미술

앞쪽
장례용 가면,
미케네,
장방형 5호
고분에서 출토,
1600년경 BC,
순금,
높이 26cm,
아테네,
국립고고학박물관

1
「예언자의
두상」,
올림피아
제우스 신전의
동쪽 페디먼트,
460년경 BC,
대리석,
올림피아,
고고학박물관

우리는 그리스 미술가의 삶이나 행적에 대해 구체적으로 알지 못한다. 서명(署名)으로 몇 명의 이름을 알고 있기는 하지만, 그리스 작가들이 사회 속에서 어떤 역할을 했는지를 알아내려면 초기 문학 작품을 읽으며 상상해볼 수밖에 없다. 호메로스의 『일리아스』(*Iliad*) 제18권에는 아킬레우스의 어머니이자 '은빛 발'의 여신 테티스 (**Thetis** : 원래 바다의 님프인 네레이스 가운데 한 명으로 헤파이스토스의 생명을 구해준다 – 옮긴이)의 행적이 적혀 있다. 아킬레우스가 친구의 죽음을 복수하기 위해 트로이 전쟁에 참가하려고 하자, 테티스는 그를 보호해줄 갑옷을 구하러 나선다. 테티스의 모성애는 타고난 신성으로 더 큰 힘을 발휘하게 된다. 테티스는 갑옷 제작을 인간에게 맡기지 않고 올림피아의 대장장이 신 헤파이스토스에게 주문해버린다.

테티스가 헤파이스토스를 찾아갔을 때, 마침 그는 작업 중이었다. 몸집은 컸지만 절름발이에다 천식환자였던 헤파이스토스는 그을음에 잔뜩 더럽혀진 채 일에 몰두하고 있었다. 대장간의 열기와 혼돈 속에서 테티스는 기적을 보게 된다. 헤파이스토스가 만드는 연회용 그릇은 바퀴가 달려 자유롭게 움직이는 일종의 삼발이 로봇이었던 것이다. 그러나 테티스는 이보다 더 신기한 것을 요구했다. 테티스가 부탁한 갑옷은 너무나 엄청난 것이었기 때문에 그것을 묘사하기 위해 호메로스는 문학적인 정열을 불사른다. "천둥 번개 같은 풀무질"이나 "불타오르는 담금질"이라는 표현으로 미루어 보아, 갑옷은 청동보다는 철제였던 것 같다. 하지만 호메로스의 글로 갑옷의 재질을 정확히 짚어내기란 쉽지 않다. 그렇다고 호메로스를 탓할 필요는 없다. 아킬레우스에게 줄 방패에 들어간 장식을 그려내는 호메로스의 필력은 실로 정열적이고 장중하기 때문이다.

호메로스는 방패가 다섯 겹의 청동판으로 만들어져 있다고 썼다. 동심원으로 된 원형 방패는 육중했지만 장식이 잔뜩 들어가 있었다. 우선 헤파이스토스는 방패에 우주의 이미지를 그려넣었는데, 여기에는 삶과 삼라만상이 빼곡이 들어가 있다고 한다. 헤파이스토스는 이 소우주에 두 도시를 펼쳐 보여준다. 하나는 평화로운 도시이다. 결혼식이 열리고 축제가 벌어지고 여인들은 문 앞에 모여서 구경한다. 말다툼이 일어났지만, 위엄 있고 노련한 법관이 법정에서 이를 잘 해결한다. 그 다음 헤파이스토스는 전쟁에 휩싸인 도시를 보여준다. 격렬한 전투가 벌어진 가운데 성벽으로 창이 날아든다. 전투 장면 묘사에 탁월한 호메로스는 이 장면도 능수능란하게 묘사했다.

우리는 대조적인 이 두 도시를 벗어나 좀더 부드러운, 아니 보다 리듬감 있는 그림을 접하게 된다. 여기에는 경작에서 추수까지 농촌의 한해살이가 그려져 있다. 시인 호메로스는 대장장이 헤파이스토스가 밭 가는 모습을 어떻게 그려넣었는지 설명한다. 그는 "장식이 그려진 부분은 금이지만" 밭고랑 하나를 매고 나서 농부들이 달콤한 포도주로 목을 축이자, "방패는 진짜 밭처럼 검게 변했다"고 하면서 "이것은 기적이었다"고 말한다.

헤파이스토스는 계속해서 방패에 더욱 신기한 일을 펼쳐놓았다. 그는 추수와 타작, 추수 감사제와 들녘의 축제 장면을 방패에 그려넣었다. 한편 포도밭을 그리고, 소년 소녀들이 노래하며 익은 포도를 따서 바구니에 담는 장면도 집어넣었다. 금판과 양철판을 그어 "콸콸 흐르는 개울물을 따라 우리에서 나와 목장으로 재빨리 움직이는" 소떼도 그려넣었다.

이것은 이른바 문학 연구자들이 말하는 '에크프라시스'(ekphrasis), 즉 시각 이미지의 언어화로, 문자로 풀어낸 회화를 말한다. 호메로스가 아킬레우스의 방패 디자인을 너무나 열정적으로 그려내기 때문에 우리는 목마른 농부들이 단 한 방울이라도 마실 물을 얻으려 하듯이 입술을 깨물게 된다. 그러나 무엇보다도 우리는 신성한 예술품에 대한 탁월한 묘사 속에서 그리스인들이 말하는 미술 감상이나 작가의 임무에 대한 정의를 읽어낼 수 있는지 시도해봐야 한다. 사실 그리스 선사시대 유물 가운데에는 호메로스가 상상력의 모델로 삼았

2
「양각된 방패」,
크레타 출토,
키프로스나
소아시아에서
수입된 것으로
추정,
8세기경 BC,
청동,
지름 27cm,
헤라클리온,
고고학박물관

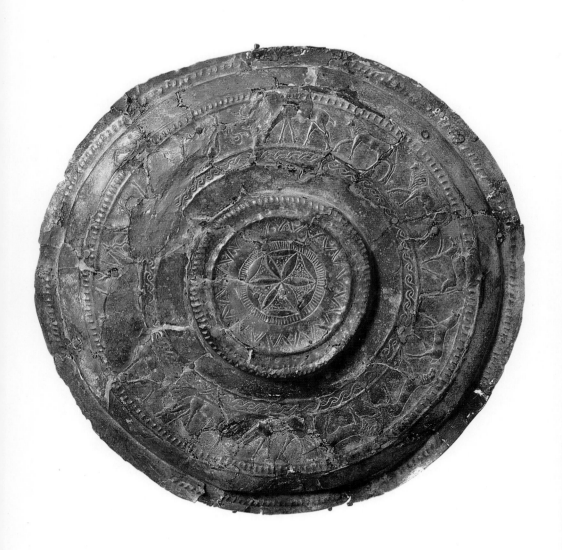

다고 볼 수 있는 회화 이미지들이 있다. 선각과 돋을새김으로 장식된 청동 방패(그림2)도 있고, 평화의 도시와 전쟁의 도시가 대구를 이룬 장면도 있다(그림14 참조). 그러나 헤파이스토스는 신 또는 상상 속의 미술가이며, 호메로스가 언어로 그려내야 했던 창조물은 그리스 미술가들이 해야 할 임무를 이상화시킨 것으로 볼 수 있다. 따라서 농부들이 일하는 밭이 "진짜 이랑처럼" 검게 변하고, 포도를 따는 아이들의 노랫가락과 소떼의 울음소리, 개울물소리를 들었다고 말하는 것은, 호메로스가 이상적인 미술이 관객에게 끼친 영향을 약간 과장되게 보여주고 있는 것으로 해석해야 한다. 호메로스가 말하는 거의 살아 움직이는 듯한 사실성은 예술 작품의 완벽함을 평가하는 미적 기준이라고 할 수 있다. 결국 헤파이스토스가 만들고자 했던 것은 바로 인간 작가들도 추구해야 했던 것이었다.

호메로스가 아킬레우스의 방패를 보고 느낀 희열은 그리스 사람이면 누구든지 느끼고 싶어하는 종류의 기쁨이며, 미술가의 능력을 평가하는 기준으로 호메로스가 제시한 사실성 또는 살아 있는 듯한 환영도—이 책을 통해 곧 드러나겠지만—이후 그리스 작가의 활동에 가장 핵심적인 특징으로 남는다. 그러나 여기서 우리는 시인이 미술가를 어떻게 그려내는지 눈여겨봐야 한다. 그리스 사회에서 시인과 방랑 시인의 지위는 일반적으로 높았지만, 미술가의 신분은 이들과 달랐다. 호메로스는 독자들에게, 헤파이스토스에 대해 비록 신이지만 아름답지 않은 모습으로 묘사한다. 그는 태어나면서부터 절름발이였다. 그의 어머니 헤라도 그를 낳자마자 버려버릴 정도였다. 또 호메로스의 말에 따르면 올림포스의 다른 신들도 음식을 기다리는 헤파이스토스의 우스꽝스러운 모습에 박장대소했다고 한다. 게다가 그는 성적 능력도 약해서 아테나와 아프로디테 여신을 유혹하는 데 실패한다. 그가 사는 곳은 덥고 불쾌하기 짝이 없는 작업장으로 소음과 땀, 쉿소리를 내는 쇳덩어리로 가득 찬 곳이었다. 즉 헤파이스토스는 존경할 만한 대상이 되지 못했다.

하지만 헤파이스토스의 힘은 강력했다. 불의 신이자 화산 폭발을 일으키는 엄청난 능력의 소유자라는 점을 빼더라도, 그는 자신의 장인(匠人)으로서의 능력을 돌려서 드러내 보이기도 한다. 이를테면 어

머니 헤라에게 복수하기 위해 헤파이스토스는 멋진 황금 의자를 만들어 선물한다. 선물을 받은 헤라는 기뻐하면서 의자에 앉지만, 곧 보이지 않는 사슬에 묶여버리고 만다. 헤라는 옴짝달싹할 수 없게 되고, 헤파이스토스말고는 어느 누구도 사슬을 풀 수 없었다. 다른 신들까지 헤파이스토스에게 헤라를 풀어달라고 부탁하지만, 워낙에 고집불통인 그는 이를 무시해버린다. 결국 디오니소스가 헤파이스토스를 간신히 설득해낸다. 그것도 헤파이스토스에게 술을 먹여 취하게 한 다음에야 가능했다.

호메로스는 헤파이스토스가 가진 놀랄 만한 권능을 적절하게 표현해냈다. 『오디세이아』 7권에서 알키노오스(Alkinous) 왕의 궁전을 묘사하면서, 여기에 헤파이스토스가 만들어주었다는 궁궐을 수호하는 금, 은, 동의 사자상과 사냥개 조각상을 자세히 소개한다.

그는 헤파이스토스가 만든 개나 사자는 실제로 사람을 물 수 있다고 궁궐을 침입하려는 이들에게 경고한다. 실로 헤파이스토스의 능력은 작품에 생명을 불어넣을 수 있을 정도였다. 호메로스는 헤파이스토스가 카리스(Charis)라는 미의 여신을 아내로 맞이한다고 적고 있다. 그러나 호메로스의 글뿐만 아니라 그리스에 남아 있는 기록을 전반적으로 검토해보면, 당시 미술가는 비록 재주가 있었어도 존경보다는 경계의 대상이었다는 것, 나아가 훌륭한 작품을 만들었지만 멸시를 받았다는 것을 알 수 있다. 따라서 우리는 그리스 사회에서 미술가의 역할에 대한 평가가 엇갈리고 있다는 사실을 좀더 자세히 살펴봐야 할 것이다.

호메로스와 거의 비슷한 시기에 활동하던 전원 시인 헤시오도스(Hesiodos)는 기원전 7세기경 미술가를 '거지'(ptochoi)에 비유했다. 이 말은 기본적으로 '경멸'의 의미를 지니고 있긴 하지만, 그리스 미술가의 실체에 대해 그 동안 우리가 알아낸 사실과 어느 정도 맞아떨어진다. 사실 그리스 미술가들은 방랑 생활을 했다. 물론 그들은 유랑객이나 무위도식자는 아니었지만, 일자리가 있는 곳이면 어디든지 달려갔기 때문이다. 헤시오도스가 살았던 시대에는 각종 육상 경기가 전국을 돌며 순차적으로 열렸다. 그리고 청동 조각가는 이 경기들을 따라다니면서 임시 작업장을 세우고, 사람들이 원하는 상

패나 봉헌물, 기념품 따위를 주문하는 대로 만들어냈다. 헤시오도스는 미술가의 활동이 지닌 긍정적인 측면에 대해서도 담담하게 기록한다. 헤시오도스는 현학적이며 시적인『노동과 나날』(*Works and Days*)에서 인간에게는 두 가지 경쟁이 있다고 선언한다. 첫번째 경쟁은 사악한 것으로, 논쟁과 전쟁, 폭력을 일으키는 경쟁이다. 두번째 경쟁은 전자보다 유익한 것으로, 인간은 이 경쟁을 통해야 천성으로 타고난 게으름에서 벗어날 수 있다고 한다. 이웃이 열심히 일해서 부유해지는 것을 보면 그보다 잘살기 위해 사람들은 온갖 노력을 다한다는 것이다.

헤시오도스는 이 경쟁을 여신 에리스(Eris)로 표현한다. 고대 그리스에서 이 여신은 아마도 오늘날의 '경쟁 심리' 또는 '라이벌'에 해당하는 의미를 지닌 것으로 풀이해야 할 것이다. 헤시오도스는 게으른 남동생에게 에리스를 모시라고 고집스럽게 당부했다. 프리드리히 니체(Friedrich Nietzsche, 1844~1900)는 이를 좀더 발전시켜 이렇게 말했다. "헤시오도스의 야망의 신 에리스가 그리스의 천재들에게 날개를 달아주었다"고. 이 말은 니체가 아이스킬로스(Aeschylos), 소포클레스(Sophocles), 에우리피데스(Euripides)와 같은 불멸의 희곡 작가를 낳은 아테네의 연례 연극제를 두고 한 말일 것이다. 그런데 이 말은 미술에도 적용된다. 그리스 미술가들 사이에 경쟁심이 널리 퍼져 있었다는 것은 전해 내려오는 일화뿐만 아니라, 확고한 역사적인 사실을 통해서도 얼마든지 증명이 되기 때문이다. 그리스 미술의 가장 위대한 업적으로 일컬어지는 양식의 급속한 발전은 이러한 경쟁의 분위기 속에서 가능했다고 말해도 지나치지 않을 것이다.

우선 이러한 예를 보여주는 이야기는 매우 흥미로워서 우리의 마음을 사로잡기에 충분하다. 그러나 이 일화는 그리스 미술가에 얽힌 것이라기보다는 앞으로 서양 미술사에 나올 천재들에게 주어진 모순된 2중 가치를 설명하는 데 더 효과적이라는 사실을 잊지 말아야 한다. 기원전 4세기에 아펠레스(Apelles)와 프로토게네스(Protogenes) 사이에 벌어진 개인적인 경쟁이 그 전형인 예이다. 아펠레스는 프로토게네스의 작업실에 몰래 들어가 긴 직선을 손으로 긋고 나갔다.

이를 본 프로토게네스는 그보다 곧고 바른 직선을 그 위에 평행으로 그어놓았다. 아펠레스는 다시 돌아와서 더욱 반듯하고 곧은 직선을 긋고 나갔다. 이런 식으로 화가의 실력을 걸고 벌이는 결투는 사실 흔한 이야기이다. 비슷한 이야기로 화가 제욱시스(Zeuxis)가 정물화에 포도를 그려 넣었는데 새들이 이것을 진짜 포도인 줄 알고 쪼려고 했다. 그러자 그의 라이벌 파라시오스(Parrhasios)는 "나는 새뿐만 아니라 사람도 속일 수 있다"고 말한다. 파라시오스의 작업실에 초대받은 제욱시스는 그 증거를 보여달라고 요구했다. 파라시오스는 "그 그림은 커튼 뒤에 있다"고 답했고, 커튼을 열려고 했던 제욱시스는 곧 자신이 속았다는 것을 깨닫고 만다. 바로 그 커튼이 그림이었던 것이다.

이런 일화는 예술적인 경쟁심을 과장하는 일반적인 이야기이지만, 이런 일이 실제 상황과 전혀 관련이 없다고 볼 수는 없다. 조각가들의 경우 경쟁할 주제가 정해져 있었고, 거기에서 우승한 사람은 상을 받았다. 이러한 사실을 볼 때, 고대 그리스에서는 경쟁을 통해 작가를 선정하는 경우도 있었을 것이다. 올림피아에 있는 승리의 여신 니케 상의 받침 기둥을 보면 파이오니오스(Paionios)라는 사람이 기원전 424년 조각상 공모전에서 "승리했다"(enika)는 글이 쓰여져 있다. 한편 한 아마존 여성 전사 조각상은 그것과 유사한 여러 상이 함께 전해 내려온다. 그런데 이는 고전기 조각가 네다섯 명이 에페소스의 아르테미스 신전에 들어갈 아마존 상을 제작하기 위해 제각각 습작을 출품했다는 기록을 뒷받침하는 것으로 보인다. 건축의 경우도 명문에 의하면, 설계도를 중심으로 공개 경쟁을 한 후에야 비로소 계약이 체결되었다는 것을 알 수 있다.

고대 그리스에서 채색도기는 분명히 '하류 미술'(minor art, 공예)에 속했지만 이 책에서는 자주 언급할 것이다. 큰 규모로 그려진 회화가 거의 다 소실된 반면, 도기류는 상당히 많이 남아 있기 때문에 우리는 이것을 적극적으로 활용할 수밖에 없다. 도기의 지위와 장식성을 고려한다면 미술에 대해 기록으로만 전해 내려오는 높은 평가를 채색도기에서 어느 정도 찾아낼 수 있다. 나아가 현대 미술가들이 미술가라기보다는 장인(匠人)에 가깝다고 말하는 고대 그리스 도

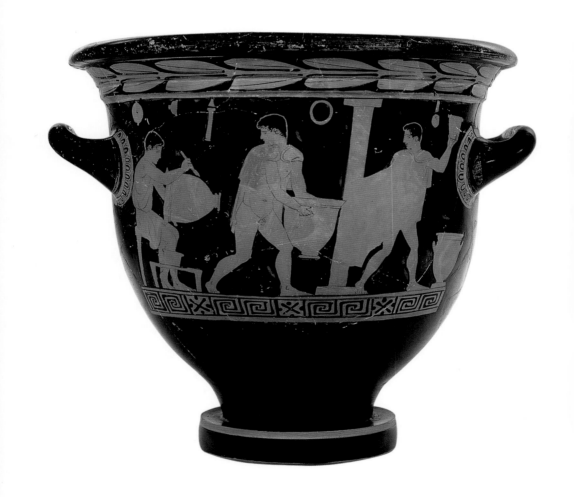

기공들 사이에서도 공식적으로든 비공식적으로든 경쟁이 있었다는 것도 밝혀낼 수 있다. 로마의 백과사전 편찬자인 플리니우스(Gaius Plinius Secundus)는 기원후 1세기경 에리트라이(Erythrai)에 있는 신전에는 포도주 두 병이 봉헌되어 있는데, 그는 이것이 전시된 이유를 내용물 때문이 아니라 그 용기(容器)의 벽이 매우 얇았기 때문이라고 말한다. 플리니우스는 "이 포도주 병은 한 도기 공방의 우두머리와 제자 가운데 누가 더 병의 벽을 얇게 만들 수 있는가를 경쟁하면서 만들어졌다"(『박물지』[*Natural History*], XXV.161)라고 적었다. 여기서 우리는 기원전 4세기 아테네의 한 비명에 적힌 다음과 같은 이야기를 증거로 들 수 있다. "그리스의 모든 사람들은 바키오스(Bakkhios)가 흙과 물과 불을 다루는 재주(도기나 테라코타를 빚는 기술)를 가진 장인들 가운데 1등을 할 것이라는 데 동의할 것이다. 그리고 이 도시에서 열린 이러한 재주와 관련된 모든 경기에서 그는 항상 승리했다"(『그리스 사화집(詞華集)』[*Graecae*], II-III.3.6320).

바키오스는 우승자였지만 그렇다고 풍족한 생활을 누리지는 못한 것 같다. 연구에 따르면 고대 그리스에서는 힘든 일이나 노동과 관련된 직업은 가능한 한 피했다. 이와 같은 일은 문자 그대로 화로 옆에서 일한다는 의미의 '기계적'(banausic)으로 간주되었지만, 이 의미는 땀 흘리는 일이나 단순 노동에 다 적용될 수 있다. 미술가 가운데에는 몇몇 조각가들처럼 돈을 많이 번 경우도 있다. 하지만 이런 경우조차 그들은——플라톤의 대화편에 나와 있는 것처럼—— '명문' 출신 사람들의 비웃음거리가 되어버렸다. 그러나 비록 그들의 급료가 낮고 사회적인 신분도 미천했지만, '단순 노동'을 '예술'의 단계로 끌어올리는 미술가로서의 자긍심을 뺏지는 못했다. 나아가 그들 사이의 공동 작업(그림3)도 많이 이루어졌다. 하지만 그러한 공동 작업 가운데에서도 '영감'을 주는, 시적이거나 낭만적인 힘을 추구하는 작가 개개인의 노력을 없애지는 못한다.

그리스 언어에서 '수공예인'(craftsman)과 '미술가'(artist)의 구분은 찾아볼 수 없다. '제작자'라는 뜻의 '테크니타이'(technitai)가 목수에서 금속 세공업자까지를 부르는 폭넓은 명칭으로 널리 쓰

3
도기 공방의
모습을 보여주는
아테네산
종형 적색상
크라테르,
430년경 BC,
옥스퍼드,
애슈몰린
미술고고학
박물관

였다. '기술', '재능', '독창성' 따위의 용어는 미술과 공예의 공통 원어 '테크네'(techne)에 함축되어 담겨 있었다. 예술로서의 중요 도에 따른 각 미술 매체에 등급을 매기는 것을 부정하려고 하는 것은 아니다. 공공 장소에 거대한 벽화를 그리는 화가나 웅장한 신상을 제작하는 조각가는 자그마한 도자기나 소규모 소조상을 굽는 도기공보다 더 큰 사회적인 명성과 보수를 누렸다. 그러나 성취욕과 혁신을 높이 평가하는 사고방식은 이미지를 제작하는 모든 분야에서 찾아볼 수 있다. 이러한 의미에서 우리는 도자기 화가도 '미술가'로 볼 수 있다.

일부 연구자들은 고대 그리스 조각과 도자기에 터무니없는 가격을 매기는 현대 미술 시장에 혐오감을 느끼며 우리가 고대 그리스의 미술가에 대해 헛된 평가를 내리고 있다고 주장하기도 한다. 이들은 앞에서 말한 일화들이 대부분 로마 시대 기록에서 나오는데, 미술 수집가들이 자신들의 소장품 가치를 높이기 위해 꾸며낸 이야기라고 주장한다. 이것은 현대 미술가의 삶이 투자 가치를 높이기 위해 꾸며지는 것과 마찬가지로 로마인들도 탐욕스럽다고 할 만큼 그리스산 골동품, 특히 조각상을 수집하면서 그리스 미술가의 생애를 멋지게 꾸며냈다는 것이다.

고대 조각과 회화가 매혹적인 환영을 만들었다는 기록에는 분명 적잖은 윤색이 첨가되어 있을 것이다. 그러나 나는 그리스 미술을 사회사적으로 연구하여 그리스 미술가의 예술가적인 삶을 부정할 수 없다는 것을 밝혀낼 것이다. 미술가의 서명은 아주 이른 시기의 그리스 문학 작품에서 발견된다. 미술가들이 자기 작품에 서명을 하자마자 미술사학자는 마치 자신이 고대인처럼 여기에 관심을 기울인다. 사실 많은 고대 그리스 미술가들이 당시에도 널리 이름을 날렸지만, 아쉽게도 우리는 이들이 남긴 작품을 가지고 있지 못하다. 예를 들어, 서로 경쟁을 벌인 제욱시스나 파라시오스, 아펠레스와 프로토게네스의 작품은 전혀 전해지지 않고 있다. 반대로 서명을 남기지 않은 무명 미술가들도 있는데, 이럴 경우 우리는 이름을 지어주기도 한다. 이와 같은 작명은 무엇보다도 채색도기의 분류에 매우 유효했는데, 이러한 작업은 특히 비즐리(J D Beazley, 1885~1970)의 업적이기

도 하다. 이탈리아 르네상스 회화의 감정가(특히 조반니 모렐리 [Giovanni Morelli])가 사용하는 기술적인 분류법에 따라 비즐리 (그림254 참조)는 그릇 굽던 가마터로 알려진 고대 아테네 근교 케라메이코스(Kerameikos)에서 활동했던 수백 명의 화가를 문자 그대로 '확인'해냈다. 귓밥이나 복숭아뼈와 눈같이 무의식적으로 그렸을 법한 부분의 양식 특징까지 침착하게 분석하면서 진행했기 때문에 확인 방법은 기본적으로 객관적이었다. 형식 분류학자들은 탐정이나 심지어 정신분석학자처럼 그냥 눈으로 보아서는 잘 알 수 없는 세밀한 특징을 발견하려고 했다. 비즐리의 분류체계에서 골라 쓴 이름은 일부 채색화가의 서명에서 따오기도 한다. 그러나 대부분 특정한 양식에 기초해 "팔꿈치를 빼내는 화가"라든지, 다루는 주제에서 따라 "털북숭이 사티로스를 그린 화가"라는 식으로 명명하기도 했다. 한편 소장처의 이름을 따라 "베를린 화가"로 부르기도 했다.

일반인에게 이러한 분류는 이해하기 어렵고, 인위적이며, 심지어 틀린 것으로 보일 수 있다. 조각상의 형식 분류도 마찬가지다. 조각의 경우 양식의 분류를 고대 그리스 조각가의 이름에서 따왔다. 하지만 그것의 근거는 대부분 로마 시대의 복제품에 기초했으며, 한편으로는 남아 있는 복제품에서 어떤 요소가 (소실된) 원작에 가장 충실한지를 찾고자 했다. 나 역시 이와 같은 접근법에 회의를 느끼긴 하지만, 그렇다고 고대 그리스에서 조각가들이 서로 경쟁했다는 명백한 전제 자체를 회의적으로 느낄 필요는 없다.

채색도기의 경우, 헤시오도스의 에리스 여신의 힘과 그 역할을 쉽게 찾아낼 수 있다. 기원전 6세기 마지막 4분기에 활동했던 아테네 도공들과 화가들이 '적색상'(red-figure)이라는 새로운 장식 방법을 실험했기 때문에 그들을 '개척자'(the Pioneers)라고 부른다. 이 기법의 특징은 나중에 나올 것이다(제4장 참조). 우선은 이 기법을 사용하면서부터 인체를 묘사하는 데 보다 자유롭게 선을 구사할수 있었다는 것과, '개척자'들이 이러한 자유를 의식하고 공들여 실험했다는 정도만 알아놓자. 이들은 에우프로니오스(Euphronios), 에우티미데스(Euthymides), 스미크로스(Smikros), 핀티아스 (Phintias)같이 자신의 작품에 서명을 남겨놓았다. 뿐만 아니라 이

4-5
에우티미데스가
그린
아테네산
적색상 암포라,
510년경 BC,
뮌헨,
국립고대박물관
왼쪽
세 명의
심포시온 참석자를
보여주는 세부
아래쪽
전체 모습
(암포라의 뒷면)

들은 상대방의 캐리커처를 그려넣기도 했고, 도기 위에 아주 친밀한 농담을 적어놓기도 하면서 드로잉 실력을 드러내놓고 겨루었다. 한 포도주 병에서 에우티미데스는 술에 취한 세 명의 남자를 그려넣었다. 이들은 옷이 흘러내리는 것도 모른 채 리듬의 박자를 발로 따라가려 한다(그림4). 등장인물들은 모두 비스듬한 3/4 시점 각도(three-quaters view)에서 자세를 취하고 있다. 즉 정면도 측면도 아닌 그 중간에서 그린 것이다. 특히 뒤를 돌아보면서 옆으로 걷는, 가운데에 위치한 남자의 경우 3/4 시점으로 그릴 수 있는 최고의 기술을 선보이고 있다. 해부학의 특징을 나타내는 선은, 간략하지만 옆으로 퍼져 보이지 않게 하기 위해 정확하게 그려졌다. 에우티미데스는 이러한 선들을 확실하게 사용하고 있었을 뿐만 아니라, 스스로도 그렇게 하고 있다는 사실을 의식하고 있었다. 자신의 서명에다가 "폴리아스의 아들, 에우티미데스가 이를 그렸다"(egrapsen Euthymides ho Polio)라고 적었다. 그러고 나서 다음과 같은 말을 집어넣고 말았다. "에우프로니오스는 이렇게 그리지 못한다"(hos oudepote Euphronios).

"에우프로니오스, 너 이렇게 잘 그릴 수 있어?" 정도로 풀이할 수 있는 이 말은 비즐리의 말대로 "동료 사이의 장난스런 경쟁"이었지 "허망한 질투심의 폭로"는 아닐 것이다. 어려운 자세를 취한 인물과 세부 모습을 집어낸 실력은 그 하나하나가 부러움을 자극하고자 했던 것이다. '개척자'의 다른 인물 옆에는 "완벽하게 정확하다"(eugeniachi!)라는 말이 적혀 있다. 곰브리치(E H Gombrich)가 그의 책 『서양 미술사』에서 사상 최초로 발을 정면 쪽으로 향하게 그린 엄청난 위업을 이룩한 화가로 그토록 찬양한 사람이 바로 에우티미데스다.

따라서 에우티미데스와 에우프로니오스, 그리고 이들의 같은 시대 화가들이 어려운 사회, 경제 환경 속에서 만든 도기들이 오늘날에 와서 '위대한' 예술품으로 추앙받게 된 것을 부당하다고만 볼 수는 없다. 사실 미술 시장에서 최초로 백만 달러에 거래된 그리스 도기는 에우프로니오스가 만든 대형 연회용 술대접이었다(그림6). 이 도기의 가운데 부분에 자리잡은 그림(그림7)에는 날개를 가진 잠의 신과 죽음의

6-7
에우프로니오스가
그린
아테네산
적색상 킬릭스,
515~510년경 BC,
높이 45.7cm,
뉴욕,
메트로폴리탄
미술관
오른쪽
전체 모습
다음 쪽
트로이
전쟁터에서
사르페돈의
시신을 옮기는
장면의 세부

신이 트로이 전쟁에서 전사한 사르페돈의 시신을 옮기고 있다. 그런데 이를 보고 있노라면, 아테네 주변의 가마터 사이의 치열한 경쟁이 이루어낸 결실을 느낄 수 있다. 이 그림에는 단축법과 같은 회화의 재현 기법이 명쾌하게 담겨 있을 뿐만 아니라, 그 기법을 사용하여 웅장한 서사적인 비애감을 훌륭하게 창조해내고 있다. 기법은 결국 놀라운 결과를 이끌어내기 위한 수단이었던 것이다.

'경이로움'을 창조하는 것은 앞서 살펴본 대로 미술과 기술의 신 헤파이스토스의 임무였다. 그렇지만 이는 인간들의 신화에서 최고의 미술가로 알려진 다이달로스(Daidalos)에게도 적용된다. 문헌 기록에서 다이달로스는 "프로토스 헤우레테스"(protos heuretes), 즉

톱이나 도끼, 추, 드릴, 아교 따위의 온갖 연장 도구의 '발명가'로 추앙받고 있다. 그리스의 초기 설화에 따르면, 배와 비행기 같은 운송 수단도 그가 개발해냈다고 한다. 한편 다이달로스는 불타는 경쟁심의 소유자이기도 했다. 조카이자 제자인 탈로스가 만든 제작품을 보고 나서 질투심에 빠져 그를 익사시켜 죽여버리기까지 한다. 그러나 다이달로스는 무엇보다도 '살아 있는 것 같은' 이미지를 만드는 것으로 유명했다. 그는 크레타 섬에서 암소를 하나 조각했는데, 그 모습이 너무나 살아 있는 것 같아 황소에 의해 수태까지 한다(이후 몸은 인간이고, 머리는 황소인 미노타우로스라는 괴물을 낳는다). 사람들은 그가 만든 인체 조각상은 움직일 뿐만 아니라, 생김새도 완전히

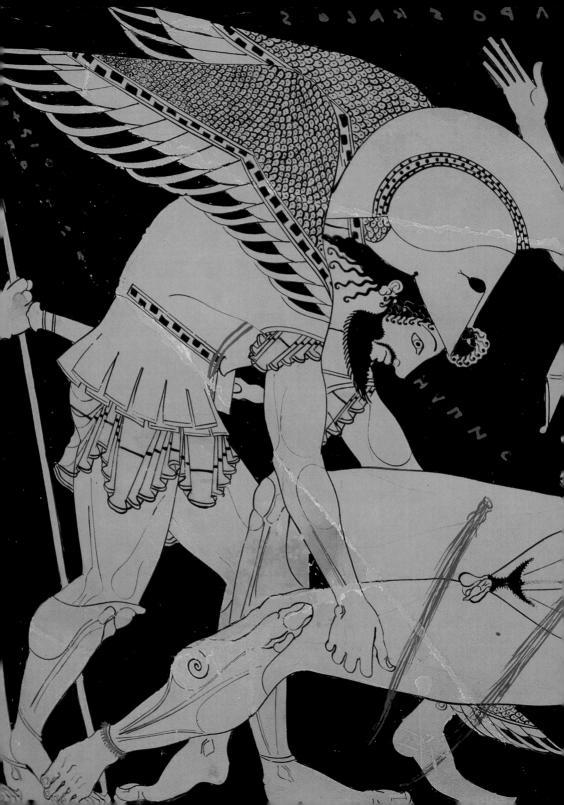

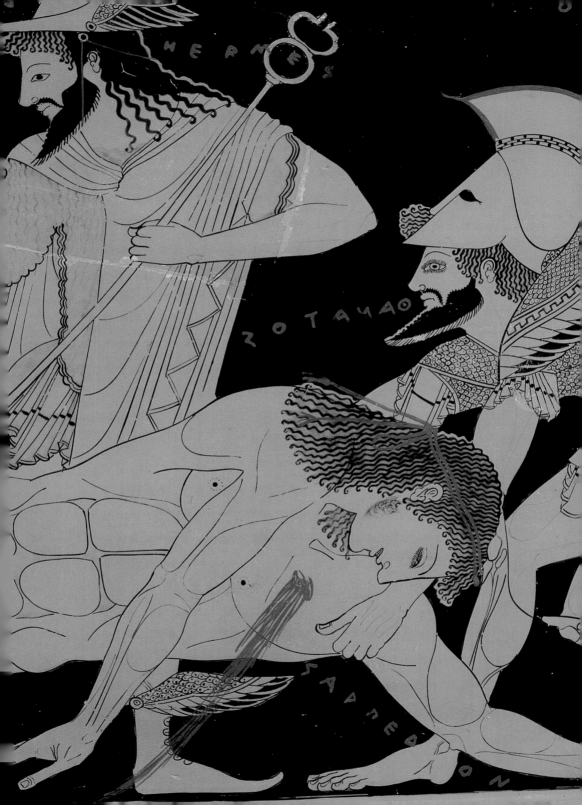

살아 있는 사람과 똑같다고 믿었다.

다이달로스의 이야기를 믿기는 어렵지만, 이것은 고대 그리스에서 미술가의 지위를 이해하는 데 중요한 틀을 제공한다. 이 이야기는 왜 에우프로니오스와 에우티미데스가 경쟁적으로 드로잉 기술을 발전시켰는지를 알려준다. 사실 그건 다이달로스처럼 기술을 과시하여 그들의 고객을 기쁘게 하려고 한 것이었다. 이러한 기술은 대체로 사실과 같은 그림을 그려 판가름받게 된다. 고대 그리스의 미술 감상자들은 이미지가 살아 있는 것처럼 보일 때 깊은 감명을 받았다고 전하는 문헌 자료가 호메로스의 글 외에도 많이 남아 있다. 그리스 미술가들이 만들어낸 '가상의 현실세계'는 궁극적으로는 철학의 문제를 일으킬 수도 있지만, 헤파이스토스, 다이달로스, 에우프로니오스, 파라시오스 등은 살아 있는 듯한 것을 집중해서 만들어냄으로써 인기를 누리게 된다. 따라서 그리스의 미술가들이 집단으로 냉대받고 누추한 생활을 했지만(우리가 본 대로 헤파이스토스도 그렇고, 다이달로스의 신화에서도 전반적으로 미술가의 작업을 폄하하려는 악의가 느껴진다), 그럼에도 불구하고 이들은 일종의 특권을 누렸다고 봐야 한다. 어느 연구자가 말한 것처럼, 그리스 미술가는 그리스 문명의 '숨은 영웅'이다. 즉 이들은 인정받지 못한 정치가였고 보이지 않는 해설가였으며, 이미지의 창조자였다.

그리스 미술가가 이미지의 창조자로서 특권을 누릴 수 있었던 이유는 그리스 문화가 종교적이었고 그 종교는 바로 신인동형론(神人同型論)에 기초했기 때문이다. 즉 신을 어떻게 인간의 모습으로 보여주느냐가 그리스 종교의 관건이었다. 현 시점에서 우리는 이를 뒷받침하는 교리를 검토하거나, 그리스 내에 신인동형론에 대한 반대 세력의 의견에 귀기울일 필요는 없다(유대교나 특히 기독교처럼 이후에도 이것에 강력하게 반발하는 종교가 많이 생긴다). 조각상이나 회화 이미지, 가마터에서 구운 소조상 따위는 이 종교의 핵심인 신앙 매체였고, 이것을 제작하는 것이 바로 미술가의 임무였다. 이 기능으로 인해 미술가들은 사회의 결코 주변이지 않은, 그야말로 완벽하다 할 만큼 핵심적 역할을 수행하게 된다. 미술가의 손이 물감으로 얼룩지고 머리카락은 돌가루로 더럽혀졌을지라도 그는 경이로움을 창조해

8
페이디아스의
「제우스 거상」,
올림피아,
원작은
435년경 BC에
제작,
추정 높이는
약 14m
(시안 프란시스의
복원도)

흥미로운 시작 에게 해의 선사문화

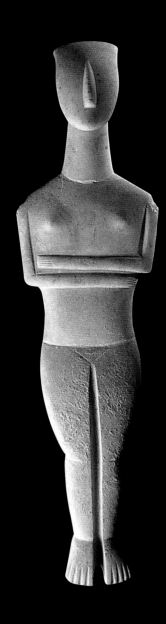

이 그리스 미술의 첫 얼굴로 자주 등장한다. 이 상들은 단순함 또는 추상적인 형태를 선호하는 현대인의 취향과 잘 맞아떨어지기 때문에 그간 열성적인 수집 대상이었다. 이 조각상들의 최대 소장처인 아테네의 키클라데스와 고대 그리스 미술박물관은 현대 그리스가 왜 이들을 최초의 그리스 문명으로 삼고 싶어하는가에 대한 이유를 잘 보여준다. 낙소스와 파로스 등의 섬에서 생산되는 흰색 대리석을 금강석 같은 경석으로 깎아서 만든 이러한 조각상은 대단히 독창적이다.

이 조각상의 제작자 이름이 거론되기도 하지만, 키클라데스 조각상의 제작 목적이나 제반 성격에 대해서는 사실 거의 알려진 게 없다. 고고학의 발굴로 확인된 예는 극소수에 불과하다. 죽은 자의 동반자로 사용된 일종의 무덤 부장품이었다고 하지만, 상당히 많은 유품이 발견된 무덤에서는 거의 발견되지 않고 있다.

한편 그것이 신의 모습을 조각한 것이라는 설도 있지만, 일반 가정의 사당에 두는 예배 대상이었다는 주장도 만만찮게 제기되고 있다. 결론을 내리면, 우리는 대단히 현대적인 형태를 빼면 이 조각상에 대해 거의 아는 바가 없다. 또한 후대의 고대 그리스인들도 이 조각상에 대해 잘 몰랐기 때문에 이 조각상에서 영향을 받았다는 근거도 없다. 따라서 그리스 미술의 기원을 여기서부터 잡는 것은 잘못이라고 생각된다.

그렇다면 미노아 문명은 어떻게 되는가? 여기서 우리는 비록 정확하진 않지만 문헌 기록의 도움을 조금 받을 수 있다. 기원전 4세기 중반 철학자 플라톤 시대의 그리스인들은 사라졌지만, 그들과 어느 정도 연관이 있는 선사시대 문명에 대해서 어렴풋하게나마 알고 있었던 것 같다.

헤라클레스의 기둥(현재 지브롤터 해협) 너머 거대한 바다 위에 존재했던 대륙에 대한 이야기를 남겨 현대인들의 호기심을 자극한 사람은 플라톤이었다. 포세이돈의 아들 아틀라스가 이 땅을 다스렸는데, 이곳에 사는 주민들도 자신들은 신의 후예라고 생각했다. 아틀란티스라고 불린 이 섬은 오랫동안 평화와 번영을 누렸다. 그러나 신을 믿는 마음이 약해지면서 아틀란티스 섬 사람들은 타락에 빠지고, 지진이 발생하면서 해일이 일어 이 섬은 흔적도 없이 사라지고 만다.

플라톤은 이와 같은 초기 그리스 문명을 보여주는 아틀란티스 섬에 대한 최초의 기록자로, 매사에 철저한 이집트 사람을 든다. 플라톤이 이 섬의 위치를 지중해 너머라고 하면서(따라서 우리는 이 바다를 지금 '아틀란틱' [Atlantic : 대서양]이라고 부른다) 9천 년 전에 일어난 일이라고 했지만, 많은 연구자들은 기원전 1500년 전 테라(Thera) 섬(현재 산토리니[Santorini])의 화산폭발로 파괴되었다고 추측되는 미노아 문명에 대해 그리스인들이 가지고 있던 희미한 기억이 아틀란티스 신화로 나타난 것으로 보고 있다. 플라톤은 아틀란티스 문명이 거대한 궁전에서 황소사냥 의식을 벌였다고 기록하고 있는데, 이는 크레타의 미노아 문명과 완벽하게 맞아떨어진다. 그렇다면 테라 섬의 화산 폭발에 대한 고대인의 기억이 잃어버린 아틀란티스 섬 신화의 모델이 되었다는 것인가?

이에 대한 답이 무엇이 되든지 간에, 이 화산폭발 덕분에 고대 그리스인들은 볼 수 없었던 미노아 문명의 벽화가 잘 보존되었다. 아크로티리(Akrotiri)는 화산암 층에 뒤덮인 테라 섬의 도시 가운데 하나로 1, 2층 건물들로 이루어져 있다. 집의 벽면에는 그림이 들어가 있는데, 때로는 천장이나 마루에 그림이 들어간 예도 있다. 기하학적이며 반복적인 문양도 있지만, 풍경을 배경으로 한 그림이 대부분이다. 야자수나 파피루스, 크로커스, 백합같이 이 지역의 야생화나 이

13
서쪽 저택의 어부,
아크로티리 출토,
1450년경 BC,
프레스코,
높이 109cm,
아테네,
국립고고학박물관

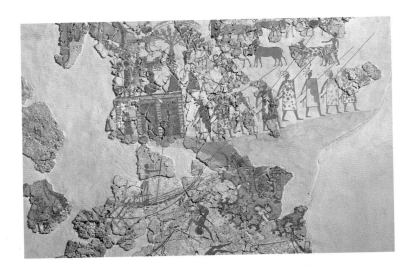

14
서쪽 저택 벽화,
아크로티리 출토,
1450년경 BC,
프레스코,
높이 40cm,
아테네,
국립고고학박물관

국적인 식물들이 함께 나타나 있다.

그런데 기본적으로 그림에 상상의 취향이 강하게 들어가, 어슬렁거리며 배회하는 사자의 모습이나 몸은 사자이면서 머리는 독수리인 동물의 그림도 보인다. 사실적인 그림 가운데에는 고등어 두 꾸러미를 들고 가는 어부의 모습이나(그림13) 한 손에는 글러브나 보호 붕대 같을 것을 감은 두 명의 젊은 권투 선수도 있다.

현재까지 이 지역에서 발굴된 예 가운데 가장 섬세한 그림은 일명 '서쪽 저택'(West House)이라 부르는 집에서 발견된 것인데, 이곳 벽화는 거의 세밀화 수준이다. 시대가 같았거나 그보다 이른 이집트와는 달리, 이 벽화는 어떤 구체적인 이야기를 담지 않고 있는 듯이 보인다. 이 벽화들의 도상을 해석해내는 데 도움을 줄 상형문자도 아직 발견되지 않고 있다. 현재로써는 이 벽화들이 당시 사람들이 생각하는 세계의 모습일 것으로 추측할 뿐이다(그림14).

여기에는 평평한 천장을 가진 2층집이 즐비하게 늘어선 도시의 모습도 있고, 양과 염소를 모는 털옷 입은 목동이 있는 전원 풍경도 그려져 있다. 또 이와는 다른 세계의 모습도 보이는데 전투를 축복하는 의식이나 전사들의 모습, 상상인지 사실이었는지 알 수 없지만 뒤집힌 배와 표류하는 선원들의 모습도 찾아볼 수 있다.

아크로티리의 경우 궁전으로 보이는 큰 규모의 건물은 아직 발견되지 않았지만, 미노아 문명에 속하는 다른 에게 해 도시는 모든 사

회 활동이 주로 궁전을 중심으로 이루어졌다. 기원전 2000년에서 1000년까지 크레타에는 세 개의 훌륭한 미노아 궁전이 있었다. 북쪽에는 크노소스(그림15~20)와 말리아, 남쪽에 있는 파이스토스 등이 그것이다. 훗날 동쪽 끝에 있는 자크로에서 네번째 궁전이 건설된다. 이러한 복합 건축물들은 지배 왕조와 가신들의 생활 공간이었으며, 제단을 가진 종교의 장소였고, 금속이나 찰흙, 석재로 도구를 만드는 장소가 딸려 있는 것으로 보아 공업적인 역할도 했고, 기름과 같이 기초 생필품을 저장할 수 있는 거대한 창고가 있고, 행정관리들이 사용한 진흙판 문서를 모아놓은 자료실도 갖춘 행정관서이기도 했다. 미노아의 궁전은 석재로 바닥을 다진 후에 흙벽돌을 이용하여 지어졌기 때문에 화재의 위험이 컸다. 그리고 사실 크노소스를 제외한 나머지 궁전들은 모두 기원전 1450년경 파괴되었다고 생각된다.

그러나 이들 건물들은 독창적이면서도 거대하다. 초대형 홀(그림17), 웅장한 계단, 지하실, 나지막한 우물, 토제 파이프를 이용한 하수도 시설 따위가 미노아 궁전의 특징이다. 한편 멋진 입구를 만들고 현관을 시원하게 하기 위해 대부분 원형 기둥을 사용하였다. 실내 벽에는 대체로 회칠을 한 다음 간단하게 채색을 입혔다. 여기에는 아크로티리에서 봤던 그림들을 덧붙이거나, 때론 회칠을 두껍게 한 다음 부조를 새겨넣기도 했다(그림20).

15
크노소스
궁전의
북쪽 입구,
1600~1400년경
BC
(아서 에번스
경이 복원함)

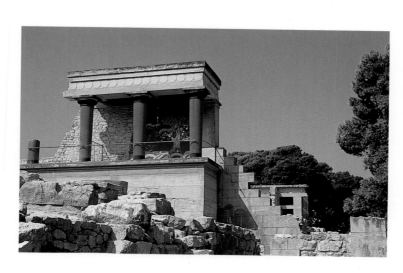

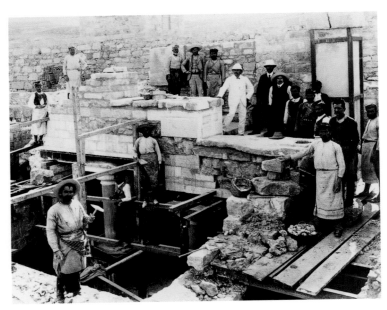

16
크노소스의
대형 계단
복원 장면
(흰색 양복을
입고 계단 위에
서 있는 사람이
아서 에번스 경)

크레타의 미노아 궁전에 상응하는 미케네 문명의 궁전은 펠로폰네소스 반도에서 처음으로 모습을 드러내는데, 아르골리스 지역의 미케네와 티린스, 메시니아 해안의 필로스가 대표적이다. 후에는 북쪽 보이오티아 지방의 오르코메노스와 테베에 궁전이 건설된다. 궁전의 기능은 미노아와 유사한 것으로 생각되지만 건축 면에서는 차이가 크다. 가장 핵심적인 차이는 '메가론'(megaron)이라는 회랑이 있는 홀인데, 벽난로가 놓인 것이 특징이다. 장엄한 문을 통해 들어가면 대기실이 있는 경우도 있고, 측면 복도에 자그마한 방들이 옹기종기 모여 있기도 하다.

그러나 궁전 활동의 중심지는 벽난로가 중앙에 있는 메가론이었고, 이 명칭은 문자 그대로 '거대한 방' 또는 '홀'을 뜻했다. 홀에서 옥좌가 발견되었기 때문에 이곳이 미케네 왕실의 집무실로 쓰였을 것이라고 추측된다. 크노소스에는 현재 이와 같은 메가론이 원래의 모습대로 일부 복원되어 있다. 그런데 이것은 관광객을 위한 것이긴 하지만, 이곳을 최초로 발굴한 아서 에번스 경(Sir Ather Evans)에 대한 존경의 표시로도 볼 수 있다.

에번스 경은 1900년 자신의 돈을 들여 발굴을 시작했는데, 처음에

는 진흙판 위에 씌어진 암호 같은 기호문자에 관심이 쏠려 있었다. 그러나 얼마 후 그는 (자신의 표현에 의하면) '아리아드네(Ariadne)의 실타래'에 인도되어 미로의 궁전으로 들어가면서 뿔잔(rhyton, 그림18)이나 권위의 상징인 쌍날 도끼(그림19) 같은 왕실의 장식물 일체를 발견하게 되었다. 1920년대 에번스 경의 크노소스 궁전 복원 작업을 도운 건축가 피에 드 용(Piet de Jong)은 필로스의 미케네 궁전에 있는 옥좌의 방을 상상해 그려놓기도 했다(그림21).

에번스의 발견으로 독일 사업가 하인리히 슐리만이 1876년 펠로폰네소스 중심부 미케네에서 벌였던 발굴에 이어 미케네 문명은 다시 한번 사람들에게 확인되었다. 사람들은 슐리만을 고고학자라기보다는 도굴꾼에 더 가까운 사람으로 보기도 한다. 하지만 호메로스 이야기 속의 영웅을 실체로 보고 이를 증명해내고자 했던 그의 열정 덕분에 에게 해 지역에서 선사 고고학은 학계의 주목을 받는다.

슐리만은 터키의 트로이에서 자신이 프리아모스 왕(호메로스가 트로이의 마지막 왕이라고 기록한)의 왕실 창고라고 주장했던 곳을 불법으로 발굴해 유물을 빼돌리고는 미케네로 향했다. 이미 기원후 2세기경부터 미케네에 가면 아가멤논 같은 그리스 영웅의 무덤을

17
복원된
크노소스
궁전의 홀

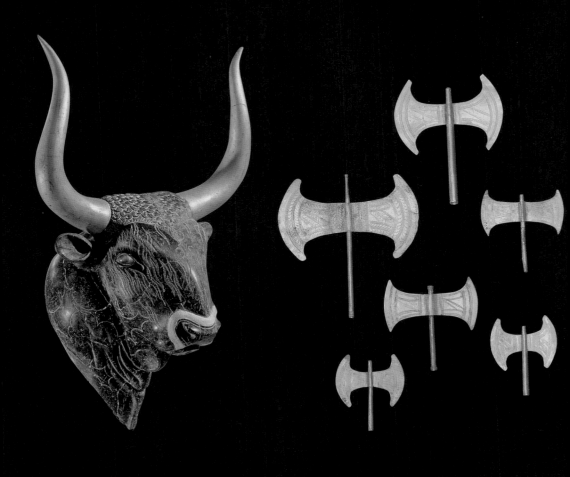

볼 수 있다는 여행자의 기록이 전해오고 있었다. 섬뜩한 전설에 따르면, 아가멤논의 일족(그의 아버지의 이름을 따라 아트레우스 가문이라고 부른다)은 저주받았다고 한다. 따라서 트로이에서 돌아온 아가멤논은 승자에 걸맞지 않은 최후를 맞이한다. 그의 아내 클리템네스트라에게 아이기스토스라는 정부(情夫)가 있었는데, 이 두 남녀가 백전노장을 살해한다.

슐리만의 발굴품은 당시로서는 엄청난 것이었고, 오늘날 봐도 여전히 대단하다. 유물 가운데에는 무덤 주인의 얼굴을 덮었던 황금 마스크도 여러 점 포함되어 있었다(속표지 그림 참조). 알려진 것과는 달리 슐리만은 아테네에 "아가멤논의 얼굴을 봤노라"라는 과장된 전보를 치진 않았다. 하지만 자신이 미케네의 전설과 비극의 주인공을 역사적으로 확인해냈다고 믿었다. 우리는 여기서 보다 정교한 고고학적인 분석을 통해 트로이나 미케네에서의 슐리만의 발견과 호메로스의 이야기가 편년상으로 맞지 않는다는 것을 알 수 있다. 그러나 미케네에서 벌어진 슐리만의 엄청난 발굴 작업을 간단하게나마 검토하여, 미케네 미술이 그리스 미술의 진정한 선구자라는 나의 주장을 뒷받침하고자 한다.

미케네에서 슐리만은 고분을 집중적으로 발굴했는데, 고분은 형식상 세 가지로 분류된다. 첫번째 형태는 장방형 고분(Shaft graves)으로, 이 도시에서 가장 이른 시기(기원전 1600년경)에 조성된 것이다. 이 고분은 흙이나 부드러운 암반을 수미터 파들어간 직사각형의 갱으로 이루어져 있다. 옆쪽 벽에는 잡석들이 줄지어 쌓여 있고, 바닥에는 자갈이 깔려 있으며, 천장은 나무로 되어 있다. 시신은 내부에 안치되었고(슐리만은 영웅들이 화장되었다는 호메로스의 신화를 증명하기 위해 시신에 화장한 흔적이 있다고 집요하게 주장하였다), 무덤 위에는 지붕이 얹혀졌다. 무덤의 외관은 스텔라이(Stelai)라는 장식적인 돌판으로 마감되었고, 무덤들은 원을 그리며 둥그렇게 배열되어 있는데, 가족이나 친족들로 이루어졌을 것으로 여겨진다. 미케네의 장방형 고분군은 다시 두 가지 형태로 구분되는데, 편의상 각각을 A형 고분군과 B형 고분군이라고 부른다. B형 고분군은 모두 24개의 고분으로 구성되어 있는데, A형보다 약간 앞선 시기에

18
크노소스에서
발견된 숫소
머리 형태의
뿔잔,
1500~1450년경
BC,
뿔은 나무
재질에 금박과
자개상감으로
제작,
높이 30.5cm
(뿔 제외),
헤라클리온,
고고학박물관

19
소형 미노아
도끼 머리,
1500~1450년경
BC,
순금,
평균 너비
8cm 정도

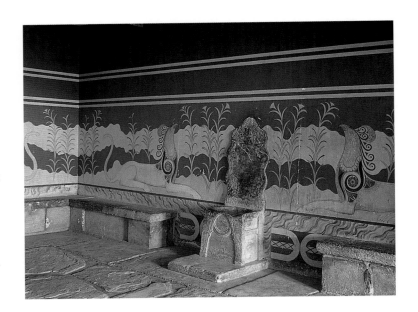

조성되었다고 생각된다. A형은 대부분 슐리만이 발굴했는데, 단 여섯 개의 고분으로 이루어졌지만 부장품이 풍부하다. 이 고분군은 기원전 13세기 중반에 건설된 육중한 도시 성벽 안쪽에 자리하고 있다.

미케네의 두번째 고분 형태는 방무덤(chamber tomb)이다. 언덕에 드로모스(dromos)라는 복도식 입구를 뚫은 다음 방을 만들었고, 이 속에 한 가족의 사망자들을 안치했다. 한편 톨로스(tholos)라는 세번째 고분형의 기본 아이디어는 방무덤과 비슷하지만, 건축 면에서 보다 견고하게 만들어졌다. 고분 외관에 더 많은 장식이 들어갔고, 돌을 쌓아올려 현실을 만든 다음 원뿔형 석재 천장(stone corbel vaulting)을 만들었다. 이 가운데 가장 널리 알려진 예는——지름이 14미터가 넘어 가장 거대한—— '아트레우스의 보물창고'(그림22, 23)로 연대는 미케네 문명을 대표하는 유물인 사자문(그림25)과 같은 시대인 기원전 1250년경으로 추정된다.

반복되는 말이지만 슐리만의 발견을 재평가하기 위해서는 A형 장방형 고분(그림24)이 아가멤논과 그의 가족의 무덤이 되기에는 시기적으로 3세기나 빠르다는 사실을 반드시 지적해야 한다. 만약 트로

이 전쟁이 진짜 벌어졌고, 이 전쟁의 영웅들의 행적을 역사 속에서 확인해낼 수 있다면, 고대와 현대 자료는 그 시기가 미케네 문명이 멸망하는 기원전 1200년보다 약간 앞선 시기였을 것으로 추정하고 있다.

그렇지만 미케네 고분과 인근 주거유적에서 출토된 일부 유물은 호메로스의 서사시가 찬양한 화려한 궁전생활에 뒤지지 않을 만큼 훌륭하다. 「오디세이아」제4권에는 라코니아(Laconia)에 있는 메넬라오스의 궁전은 올림피아의 제우스 궁전과 놀랄 만큼 흡사하다고 적고 있다. 여기에 들어선 방문객들은 눈이 휘둥그래져서 시녀들에게 목욕과 마사지를 받으며 멋진 음식을 대접받고, 황금잔에 포도주을 부어 마시며, 구리, 황금, 호박, 은, 상아 따위가 뿜어내는 광채에 눈부셔했다고 한다. A형 장방형 제4호분에서 출토된 은으로 만든 뿔잔(그림27)에는 축대 위에 있는 도시를 두고 창, 돌, 활 따위로 무장한 전사들이 성벽에서 싸우는 모습이 담겨 있어, 이같은 풍요 위에 전투 분위기를 더해준다. 미케네의 한 주거유적에서는 상아로 만든 전사 조각상이 발견되기도 했다(그림29). 여기서 전사는 멧돼지 어금니 모양의 투구를 쓰고 있다. 장방형 제4호분에서는 전통적으로 왕실과 연결되는 사자 사냥 장면이 정교한 상감기법으로 새겨

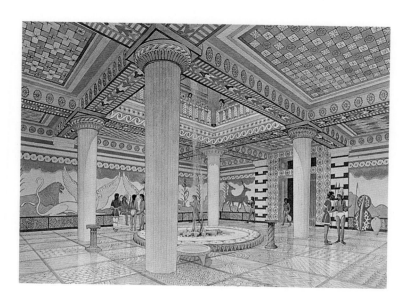

21
「필로스의
미케네 궁전에
있는 옥좌의 방
상상도」,
1500년경 BC
(피에 드 용의
복원도)

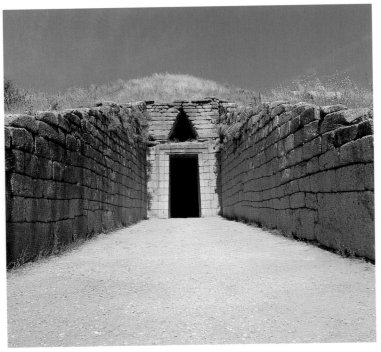

진 단검이 발견되었다(그림30).

작은 상자 뚜껑으로 사용되었을 법한 상아 덮개(그림26)에는 스핑크스 한 쌍이——이른바 '신성한 황소뿔' 모양이 새겨진 기둥 위에 서서——마주보게 조각되어 있는데, 이는 사자문처럼 일종의 왕실 문장으로 볼 수 있을 것이다. 여기서 보이는 양식화된 황소의 뿔 문양은 미케네의 종교의식에서 대단히 중요하게 사용되었을 것이다.

미케네에서는 유물의 양이 엄청나게 발견되었지만, 질적인 면에서 뛰어나다고 보기는 어렵다. 라코니아 지역의 바페이오(Vapheio)에서 발견된 고분의 경우 기원전 15세기 것으로 보이는, 부조가 들어간 황금잔 세트가 나왔다(그림32). 제작 기술에서는 크레타인의 솜씨가 엿보인다. 여기서 우리는 미노아와 미케네 미술에서 황소 모티프가 자주 등장하기 때문에 두 문명이 도상학적으로 연결된다는 매우 흥미로운 사실을 찾아낼 수 있다.

한편 티린스에서는 청금석과 유사한 청색 에나멜과 유리 장식이 들어간 장식품들이 상당수 출토되었는데, 호메로스도 이 사실을 잘

22-23
왼쪽
아트레우스의
보물창고,
미케네,
1250년경 BC,
위
내부
아래
입구

24
오른쪽
A형 장방형
고분군,
미케네,
전경에 사자문이
보인다.

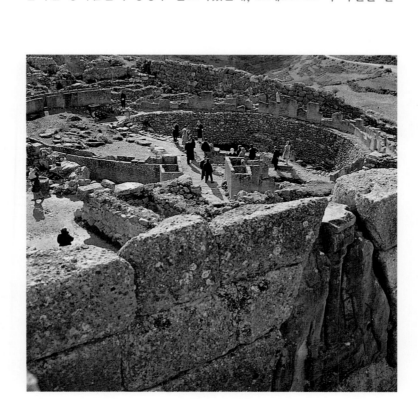

25
사자문,
미케네,
1250년경 BC,
화강암

알고 있었던 것으로 그의 글에 등장한다. 그림이 거칠게 들어간 도기에서도 '호메로스의 분위기'라고 부르고 싶을 만한 우아한 세계가 엿보인다. 미케네 문명의 독특한 도기인 손잡이가 양쪽에 달린 주전자에서 당당하게 전차를 몰고 가는 사람들이 나오는데(그림33), 마치 아킬레우스와 파트로클로스가 함께 전차를 타고 가는 듯하다.

따라서 슐리만이 호메로스의 서사시를 일종의 종군기자가 쓴 기록으로 읽어내는 오류를 범했다는 것은 그다지 놀랍지 않다. 뿐만 아니라 우리는 네스토르를 필로스의 노쇠한 왕이라고 묘사한 호메로스의 글을 믿고 필로스의 미케네 유적을 '네스토르 왕의 궁전'이라

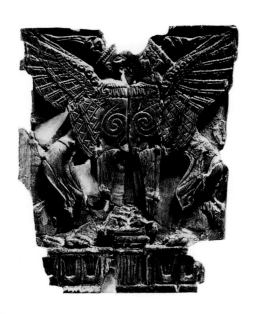

26
왼쪽
스핑크스
장식판,
미케네,
'스핑크스의
저택'에서 출토,
13세기경 BC,
상아,
높이 8.1cm,
아테네,
국립고고학박물관

27
오른쪽
성을 공격하는
장면이
그려진 뿔잔,
미케네,
장방형 4호 고분,
1600년경 BC,
은,
높이 22.9cm,
아테네,
국립고고학박물관

28
맨 오른쪽
미케네,
장방형 4호
고분에서
출토된 잔,
1550~1500년
BC,
순금,
높이 12.6cm
(손잡이 제외),
아테네,
국립고고학박물관

고 부른 현대 고고학자들도 용서해야 한다. 그러나 우리는 미케네 유적을 호메로스가 노래한 서사적인 세계와 연관시키고 싶은 유혹에 귀기울여서는 안 된다.

이제 곧 밝혀지겠지만, 기원전 8세기의 그리스인들은 선사문화의 유산을 의식하고 있었고, 이를 영웅의 시대로 생각했다. 미술가들은 이 영웅담을 눈으로 보여주어야 했기 때문에, 이러한 의식은 8세기 이후 그리스 미술문화의 발전을 자극하는 역할을 적지 않게 해냈다. 그러나 호메로스가 일깨워준 과거와 우리가 고고학적으로 이해하는

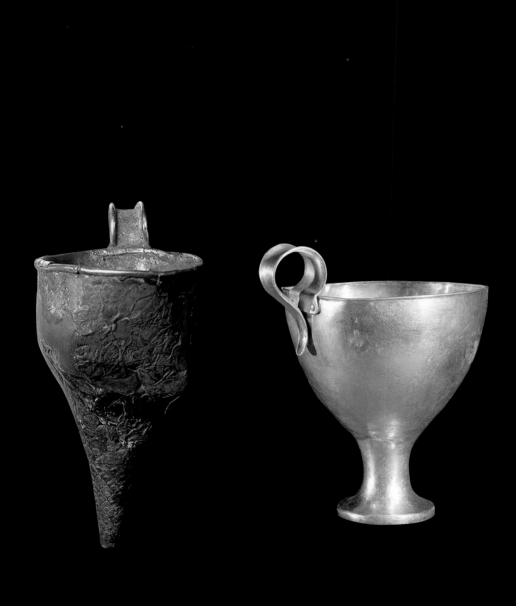

29
멧돼지 어금니
모양의 투구를
쓴 전사 조각상,
미케네
'갑옷의 집'에서
출토,
14세기경 BC,
상아,
높이 7.3cm,
아테네,
국립고고학박물관

30
단검,
미케네 출토,
1600년경 BC,
청동에 금, 은,
흑금 상감,
길이 23.8cm,
아테네,
국립고고학박물관

31
육각합,
미케네,
장방형 5호 고분,
1550~1500년경
BC,
나무에 금,
높이 8.5cm,
아테네,
국립고고학박물관

32
바페이오의
무덤에서
발견된 컵,
15세기 BC,
순금,
높이 7.9cm,
아테네,
국립고고학박물관

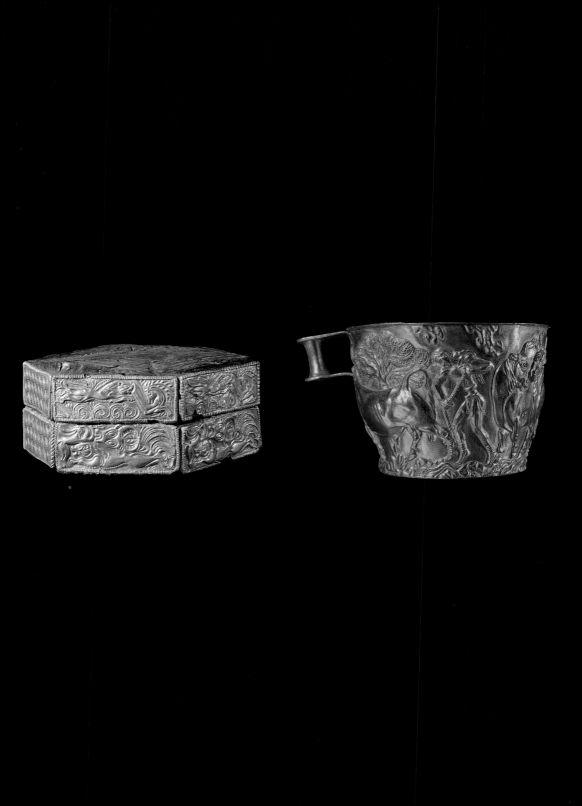

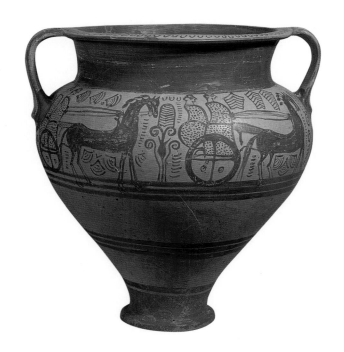

미케네와는 상당한 거리가 있고, (대부분 크노소스와 필로스에서 발견된) B형 선형문자가 전해주는 미케네 사회를 연구해본 사람이라면 누구든지 미케네 미술은 상당 부분 환상의 세계를 그리고 있다고 결론을 내릴 것이다.

진흙판에 크노소스의 지배자가 400대의 전차를 지휘했다는 기록이 있는 것도 사실이다. 그러나 크노소스 행정팀의 일상적인 일은 매혹이 넘치는 평화로운 일도 아니었고, 그다지 전투적이지도 않았다. 이들은 자산 목록을 작성하고 지배 기구에 부속된 재산이 어떤 것인지를 빼곡이 기록하는 데 열성적이어서 암소에 이름까지 붙이고, 양의 숫자를 세세히 적어놓기도 했으며, 총액과 결손액을 처리하는 회계법과 세금을 부과하는 방식을 정교하게 개발하기도 했다. 기록을 종합해보면, 이 문명은 궁전을 중심으로 지배 왕조와 이들의 관료가 엄격하게 통제하는 일종의 봉건사회였다고 생각된다.

필로스에서 나온 진흙판에는 궁전이 파괴되기 전에 생필품이 부족했고 전투가 있었다는 기록이 자주 등장한다. 필로스와 그밖에 미케네와 같은 도시 등지에서 기원전 1200년경에 이러한 일들이 벌어졌

다고 짐작된다. 그러나 우리는 미케네 문명의 멸망을 그저 '큰 재앙' 때문으로 본다. 하지만 구체적인 원인에 대해선 사실 잘 알지 못하는데, 단지 당시 에게 해에서 벌어졌던 일련의 붕괴 현상의 일부로 추정하고 있다.

미케네 문명의 중심지 가운데에는 미노아의 도시나 이후 크레타 지역의 도시와는 달리 성벽으로 요새가 된 곳이 있다는 점을 눈여겨 봐야 할 것이다. 그러나 큰 재앙의 원인이나 성격이 무엇이든 간에 B형 선형문자가 보여주는 통제가 잘 된 정부 체계는 여기서 종말을 고하게 된다. 이제 그리스는 '암흑기'라 불리는 문화의 혼란기에 빠져들고 마는 것이다.

암흑기는 대체로 기원전 1200년부터 800년까지라고 한다. 이 시기의 '암흑성'은 문자의 소멸, 웅장한 건축물의 소실과 미술의 쇠퇴로 뒷받침된다. 일련의 미케네 도시에서는 규모는 감소되었지만, 이후에도 계속 사람들이 거주했던 것 같다. 예를 들어 미케네와 티린스에서는 옛 도시를 발전시키지는 못했지만, '미케네 문명의 유민'이라 부를 만한 사람들이 계속해서 살고 있었다.

이들은 자주 언급되듯이 궁색하게 살았지만, 이들의 어려움은 역사 서술의 편의에 따라 상당 부분 과장되었다고 본다. 이는 암흑기의 존재를 강조해야 이후의 문예 부흥기를 극적으로 그려낼 수 있기 때문이다. 그러나 과연 궁전을 중심으로 하는 미케네식 시스템과 도시 문화에 기반을 둔 역사시대 그리스 문명 사이에 정말 400년이라는 긴 암흑기가 존재했을까?

고고학 편년으로 볼 때 미케네 문명의 마지막은 금속기 시대의 변화와 거의 비슷하게 맞아떨어진다. 앞서 살펴본 대로 기원전 3000년에서 1200년까지는 대략 청동기에 해당하는 시기이다. 다음 우리는 철기 시대의 시작을 보게 된다(일부 학자는 철기 시대의 시작을 늦춰 잡아 기원전 1000년경으로 보기도 한다). 금속기 사용과 선호도에서 일어난 변화는 이 책 머리말에 나온 아킬레우스의 갑옷 제작 과정에 대한 호메로스의 기록에서 엿볼 수 있다.

호메로스는 영웅들이 활동했던 시기가 청동기 시대였다는 것을 알고 있는 듯, 이 낭만적인 갑옷의 재질을 청동인 것처럼 묘사하려 했

지만(미케네 문명의 청동으로 만든 갑옷이 아르골리스 지방의 단다라에 있는 한 무덤에서 한꺼번에 발견된 예도 있다), 작업 과정에 언급된 고열 처리 과정으로 미루어볼 때 청동제보다는 철제에 더 가까워 보인다.

그러나 금세공 기술이나 미술과 문자는 왜 그렇게 쇠퇴했는가? 우리는 기원전 1200년경 이와 같은 미케네 문명의 여러 분야에서 일어난 변화에 대해 지금까지도 그 해답을 알지 못한다. 전염병, 기후 변화, 내전과 경제활동 등의 붕괴로 멸망했을 수도 있고, '도리아족'의 침략이나 잠식이 원인이 되었다고 생각해볼 수도 있다. 도리아인은 고대 그리스에서 수수께끼 같은 민족으로, 북쪽에서 남쪽으로 내려오면서 미케네인들이 모여 살았던 그리스 본토의 남부와 서부 지역을 점령했다고 한다.

미케네 도시는 개방적인 미노아 문명에서는 보이지 않는 거대한 '키클롭스'식 성벽(Cyclopean masonry)으로 둘러싸여 있어, 이 지역에서 전쟁이 빈번하게 일어났다는 가설을 세울 수 있다. 문자의 소멸은 문자가 뒷받침하는 행정체계가 급격하게 붕괴되면서 기록 기술도 함께 매장되었을 가능성이 있는데, 만약 문자가 배타적인 소수 엘리트 그룹에 의해 독점되었다면 그 결과는 더 심각했을 것이다. 물질문화의 기준으로 볼 때 암흑기에 분명히 후퇴를 했다고 자신있게 말할 수 있다. 하지만 우리는 여기서 미케네 문명과 초기 그리스 사이의 간격을 잇고 있는 핵심적인 지역을 놓쳐서는 안 된다.

에우보이아 섬에 있는 레프칸디(Lefkandi)에는 미케네 문명 계통의 촌락이 있었는데, 기원전 15세기에는 언덕 기슭의 6헥타르에 다다르는 영역에 제대로 된 건물들이 밀집해 있었다. 이 촌락의 이름은 크세로폴리스(Xeropolis)이다. 궁전급의 건축물은 보이지 않지만, 미케네 문명 말기에 이르러 여러 번 침략의 대상이 될 만큼 번영했던 곳이었다. 그러나 이곳 사람들은 미케네 문명이 광범위하게 붕괴된 이후에도 계속 살아남아 일종의 미케네 문명의 유민 집단을 형성한다. 처음에는 정치적으로 평등한 사회였는데, 기원전 1000년에서 950년경에는 부족장 세력이 등장한다. 레프칸디 지역에서 발견된 토움바(Toumba)라고 불리는 기념비적인 건물이 부족장 세력의 등장

을 학술적으로 뒷받침해준다.

용어에서 느껴지듯이 토움바는 일종의 장례무덤이다. 이를 발굴한 사람들은 처음에는 이 나지막한 언덕을 단순히 거대한 고분이나 장례용 무덤일 것으로 생각했지만, 결과는 이와는 좀 다르게 나왔다. 한 쌍의 남녀로 보이는 두 사람이 이 장방형 무덤에 묻혀 있다. 여자는 그냥 매장되었지만, 남자는 화장(火葬)되어 유골은 천이 들어간 청동제 암포라 속에 안치되었다. 이들 가까이에 있는 구덩이에서는 전차 한 대분인 네 마리 말의 뼈가 발견되었는데, 아마도 제물로 바쳐진 것으로 생각된다. 여자가 지닌 화려한 장식물 가운데에는 가슴을 덮는 소용돌이 문양의 원형 금판 한 쌍도 있다.

남자의 유골을 담은 암포라 옆에는 철제 칼과 창머리, 숫돌이 놓여 있었다. 암포라 안에서 발견된 천은 화장하기 전 시신을 감싸던 수의일 것으로 생각된다. 그리고 화장하는 데 쓰인 장작도 건물 속에서 발견되었다. 근처에 봉헌 제단이 만들어져 있고, 위에는 제기들이 놓여 있는 점으로 미루어 보아 이 부부를 위한 제사의례가 상당히 오랫동안 있었다고 생각된다. 이러한 증거를 다음에 나올 그리스의 풍습과 연결시켜 유추해보면, 죽은 부부의 후손이나 추종자들이 최소한 1년에 한 번씩 제사를 지냈다고 상상할 수 있다. 따라서 발굴 고고학자들은 묘실이 들어가 있는 이 건물을 '영웅의 예배당' 즉 '헤로온' (heroon)이라고 이름지었다.

실제로 이 구조물은 그런 역할을 했을 수 있다. 죽은 부부가 생전에 살았던 건물이었는데 이들이 갑작스럽게 죽자 이를 사원으로 개조해버렸거나, 한 50년 정도 후에 아예 철거해버린 후 흙을 덮었을 가능성도 있다. 그렇다면 계급사회의 부족장이 거주하는 일종의 '장방형 주택'(Long House)으로 볼 수도 있다. 이 유적은 건물 내에서 발견된 화려한 부장품과 더해져, 암흑기 시대의 상황이 생각보다 훨씬 복잡했음을 잘 보여준다.

레프칸디의 건축물은 그것의 사회적인 의미와 관계없이 그리스 건축 연구자에게 중요한 자료이므로 면밀히 고찰해볼 필요가 있다. 우리는 미노아와 미케네가 원주를 이미 사용했다는 것을 간단하게나마 살펴봤다. 특히 크노소스에서 발견된 기둥은 후대의 도리아식 기둥

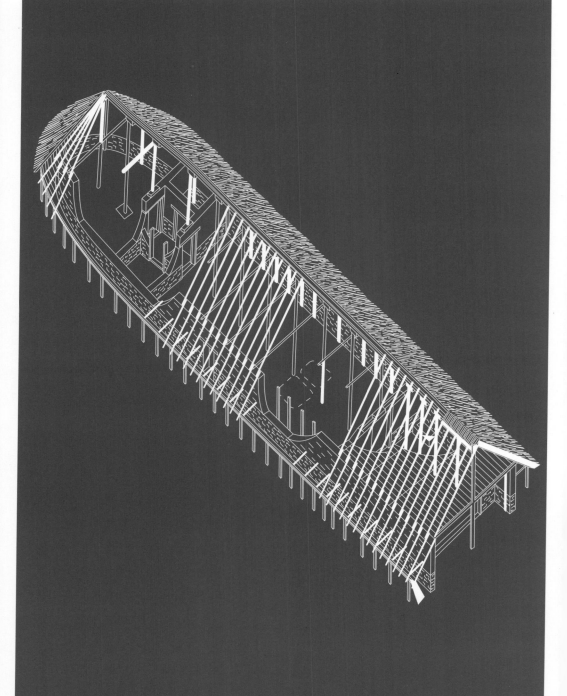

10 m

을 연상시킨다고 생각된다. 그러나 이 레프칸디에서 목재 기둥의 배치는 외부에 기둥을 두르는 열주랑 형식 또는 페립테랄(peripteral)이라 부르는 그리스 신전과 너무나 유사하다. 무덤이 발견된 건물은 산 자를 위한 장방형 주택이든 죽은 자를 위한 예배당이든지에 상관없이 형태는 전체적으로 길고 후진(後陣, apse)을 가지고 있으며, 외곽에는 조잡하긴 하지만 분명히 열주랑이 둘러 있다(그림34).

암석 바닥 위의 진흙 벽돌벽으로 봐서는 웅장하다고 할 수는 없지만, 5미터 폭과 45미터에 달하는 길이는 그리스 신전의 크기를 명쾌하게 예견하는 듯하다. 전체적인 형태는 너무나 확실히 닮아 있기 때문에 기원전 1000~950년이라는 연대를 고려한다면 이 건축물은 최초의 그리스 페립테랄 신전(에페소스의 아르테미스 신전이나 이와 경쟁적이었던 사모스의 헤라 신전)을 최소한 200년 앞서 보여주고 있다.

현재까지 레프칸디의 건축 구조물과 그리스 신전 건축 디자인의 등장의 시원을 연결해주는 건축적인 요소를 지닌 건물은 아직 발견되지 않고 있다. 그러나 여기서 "세상 모든 것은 우리가 생각하는 것보다 오래되었다"라는 격언을 되새기며 이것을 그리스 건축과 미술에 적용해볼 필요가 있다.

레프칸디에서 크기는 작지만 우리의 학설이 옳다는 걸 보여주는 의미 있는 유물이 출토되었다. 기원전 900년경으로 추정되는 레프칸디의 무덤에서 다리가 넷인 변형된 테라코타 인물상이 발견된 것이다(그림35). 어린이들이 좋아하는 괴물로 볼 수 있지만, 이후 그리스 신화와 도상을 통해 우리는 이 인물상이 상체는 인간이고 몸은 말인 반인반마 '켄타우로스'(Kentauros)라고 확신할 수 있다.

그리스 신화 속의 켄타우로스는 문명세계의 주변에 머무는데, 문명세계와 접할 때마다 문제를 일으킨다고 한다. 예를 들어 기원전 460년경에 조각된 올림피아 제우스 신전의 서쪽 페디먼트(박공[博栱], 그림133 참조)는 라피타이 전설 속의 그리스 부족인 라피타이족이 켄타우로스를 결혼식에 초청한 다음 벌어진 싸움을 묘사하고 있다(켄타우로스는 술에 취한 다음 라피타이 여인을 희롱했다).

우리는 암흑기 동안 켄타우로스의 신화 가운데 어떤 이야기가 레

34
토움바 건물의
복원도,
축측투상법으로
제작,
레프칸디,
1000~950년경
BC

프칸디에서 유행했는지는 알 수 없지만, 영웅적인 전사들의 이야기
와 청금석 장식(Lapis Lazuli)의 화려한 궁전이 여전히 살아남아 호
메로스에게 전해져 다듬어지게 되듯이, 새로운 신화를 만들어내는
작업도 이 시기에 계속되었다고 볼 수 있다. 레프칸디의 켄타우로스
는 예술적인 상상력에서 우연히 나온 변종이 아니며, 언젠가는 레프
칸디의 켄타우로스가 지닌 문화적인 맥락을 정확하게 읽어낼 수 있
을지도 모른다.

레프칸디의 도시는 기원전 700년경 파괴된 후 버려진 것으로 추정
된다. 우리는 이러한 도시가 암흑기 동안에 얼마나 번창했는가라는
의문에 아직까지 답을 내릴 수는 없다. 그러나 후기 미케네 시대부터
레프칸디의 무덤에서 발견되는 금과 호화로운 장신구의 출토된 양으
로 볼 때, 암흑기에 결코 쇠락하지 않았다는 것을 알 수 있다. 황금의
출처는 불명확하지만 발견된 다른 귀금속들은 레프칸디가 아티카와
보이오티아 같은 그리스 본토 지역과 규칙적으로 교류했을 뿐만 아
니라, 아마도 키프로스를 통해 근동과 이집트와 무역거래를 했을 거
라는 사실을 보여준다. 그러면 앞으로 이와 같은 유적이 더 많이 발

도기 장식에서 형상 양식(figurative style)의 소멸이 암흑기 시대에 미술 문화가 후퇴한다는 가설을 증명해주는 예로 제시되기도 한다. 물론 이런 주장은 주로 추상적인 표현을 달가워하지 않는 연구자들만이 받아들일 것이다. 따라서 첫번째 단계는 전 기하학(Proto-geometric) 시대로 편년되고, 그 다음은 기하학 시대(Geometric)가 된다. 기하학 시대는 다시 초기, 중기, 후기 기하학 시대로 세분된다. 사실 이러한 양식에서 형상의 표현이 완전히 사라졌다는 주장은 타당하지 않다. 순수 전 기하학 문양의 경우 형상의 표현은 매우 드물지만 여전히 나타나고 있으며, 초기 기하학 시대의 경우 등장하는 빈도가 더 줄어들었다. 하지만 중기와 후기 기하학 시대의 도기에서 점차 다시 등장하면서 전보다 양식화되고 사실적이지 않게 그려진다. 현대의 감상자들 가운데 많은 사람들이 전 기하학 또는 기하학 도기를 순수 미학적인 관점에서 접근하여, 인간이나 동물 형태를 그리지 않는 대신 구축적인 기형을 부각시키는 문양만을 강조한 예를 보다 우월한 것으로 간주한다.

전 기하학 장식을 가진 도기 가운데에는 도자기의 예술성을 훌륭하게 담고 있는 좋은 예도 있다. 미케네인들은 수동으로 움직이는 물레를 사용했다. 그런데 전 기하학 시대에는 이보다 더 빠른 물레가 개발되어, 도기의 윤곽선을 깔끔하게 처리하여 다양한 기형을 정확하게 구사했다. 가장 많이 만들어진 것은 주전자(oinochoai)와 암포라(amphora)였다. 암포라는 포도주를 담는 항아리로 양쪽에 돌출된 손잡이가 위를 향해 붙어 있거나, 고리 같은 손잡이가 어깨에서 목 사이로 붙어 있는 경우도 있다. 그리스 도기를 묘사할 때 기형을 인체에 비유해 다리, 배, 어깨, 입, 입술이라고 부른다. 이 용어가 어색하게 들리겠지만, 전 기하학 시대의 도공은 자기들의 추상인 표현 방식으로써 이러한 용어가 지닌 의미를 이해하고 있었던 것으로 보인다.

관심을 되돌려 미노아와 미케네 문명의 도기를 본다면, 이 도기들이 뛰어난 예술의 표현을 담은 중요한 미술 분야였다는 사실을 알 수

35
켄타우로스,
레프칸디 출토,
900년경 BC,
테라코타,
높이 36cm,
에레트리아,
고고학박물관

있을 것이다. 미케네 도기의 경우 형식분류를 통해 최소 68개의 각기 다른 기형이 확인되었으며, 미노아의 도기 가운데에서 얇은 계란 껍질 같은 카마레스(Kamares) 도기는 오늘날에도 그 제작기술을 높이 평가받고 있다. 여기서는 자연주의적인 모티프가 널리 유행했는데, 문어 같은 바다 동물에서 따온 장식은 현대인의 눈으로 봐도 여전히 신선하다(그림36). 이러한 앞선 예와 비교해, 암흑기의 기하학적이고 흔한 문양은 진부하고 평범해 보일 수 있다.

그러나 암흑기의 화가는 미노아와 미케네의 자연주의 모티프를 일부러 기하학으로 변형시켰다는 주장이 나오고 있다. 이들이 사용한 문양 가운데에는 미케네의 혈통을 직접 이어받은 것도 있다. 도기에서 가장 폭이 넓은 부분을 강조하기 위해 들어간 3중 물결형 선이 그 대표적인 예다. 미케네 도기를 감싸는 문어의 다리를 깔끔한 원으로 그려내기도 했다. 전 기하학 도기 가운데 최상품은 수학의 정연함에 대한 열렬한 숭배를 보여준다. 도기의 어깨 부분에는 가슴이나 눈이 추상으로 축약된 것 같은 동심원 문양이 들어가기도 하는데, 대단히 독특한 문양으로 볼 수 있다(그림37). 이와 같은 원 또는 반원은 컴퍼스에 여러 개의 붓을 부착한 새로운 도구를 개발함으로써 가능해졌다.

더욱 효율성이 높아진 도자기 가마로 화력 조절이 쉬워지고 높은 온도를 낼 수 있게 되면서, 전 기하학 도기는 기존의 흑색 유약보다

36
문어 문양을 한
미케네의
등좌형 물병,
코스의 랑가다
제39호분 출토,
12세기경 BC,
코스,
고고학박물관

37
배에 귀가 달린
전 기하학
시대의
동심원 문양
암포라,
케라메이코스
출토,
10세기 BC,
아테네,
케라메이코스
박물관

더 강한 광택을 낼 수 있게 되었다. 고대 세계에서 금속 그릇은 일반적으로 테라코타 그릇보다 더 귀중하였다. 금속제 그릇이 고대 무덤의 주인공들로 인해 거의 녹아 소실된 반면, 도기 그릇은 더 많이 전해오기 때문에 우리는 금속 그릇이 더 귀중하다는 사실을 자주 잊어버린다. 이러한 사실에 기초해 우리는 전 기하학 문양이 주는 박진감을 설명해낼 수 있다.

이 시기에 유약 처리를 하지 않은 도기가 많이 발견되지만, 화가는 유약을 사용할 때에도 금속의 효과를 떨어뜨리고 싶지 않아 거친 유약을 그대로 드러낸 것이다. 이는 이 시대 도자기가 현대 미니멀 미술이 아닌데도 왜 그토록 절제되어 있는가 하는 문제를 어느 정도 설명해준다.

전 기하학 양식을 주도한 사람은 아테네인들이었다. 처음 모습을 드러낸 시기는 기원전 1050년경이었고, 북부 그리스의 테살리아에서도 이런 예가 발견된다. 기원전 900년경에 이 양식은 이타카(Ithaca)에서 도데카니소스(Dhodhekánisos) 제도까지 널리 퍼져나갔다. 초기 기하학으로 발전하는 시기는 지역마다 각각 다르지만, 아테네인들은 계속해서 주도를 하며 새로운 양식을 개발해냈다. 양식의 변화를 유행의 변화쯤으로 낮춰 평가하려는 시도는 이러한 전개가 지닌 중요성을 감소시킨 것이라고 볼 수 있지만, 이 경우 변화의 원인으로 그 외에 별다른 이유를 들기는 어렵다. 기본적으로 전 기하학

에서 초기 기하학으로의 전이는 컴퍼스에 여러 붓을 매달아서 그린 최면적인 동심원과 반원에 대해 불만을 느끼면서 시작된 것으로 보인다. 이후에는 동심원 문양 대신, 번개문(그림38)이나 연속 톱니 문양같이 직선 문양이 유행한다.

여전히 인체 표현은 드물었다. 이와 같은 초기 기하학 도기(기원전 900~850년)에서 말이나 새, 사슴, 염소의 표현은 약간 더 적극적이었다. 이 동물들은 중기 기하학 시대에 보다 더 유행한다. 그러나 후기 기하학 단계에 들어서면서 이러한 동물 문양을 지닌 도기는 크기도 훨씬 커지면서 본격적으로 제작되었다. 인체건 동물이건, 또는 배나 무기 같은 사물이 재현되건 간에 상관없이 이들은 모두 예측 가능한 기하학 문양의 반복 표현에 기초한 도안의 일부에 지나지 않는다.

다음 장에서 보듯이 이 시기 도기 공예에 사실적인 장식 표현을 고취시키는 새로운 사회 기능이 부과된다. 그러나 그리스 도기에서 회화 표현이 등장한 것이 과거 미케네 문명의 이미지가 재발견되었기 때문에 가능해졌다는 주장이 제기되기 때문에, 우리는 이 이론을 검토하면서 이 장을 마무리지어야 할 것이다. 또한 우리는 그리스 미술의 시작을 어디까지 올려잡을 수 있는가라는 질문에 대한 결론도 내

38
초기 기하학 시대 번개 문양의 암포라, 케라메이코스 공동무덤 출토, 875~850 BC, 높이 72.2cm, 아테네, 케라메이코스 박물관

려야 한다.

그리스인의 선사 시대 과거에 대한 호기심은 분명히 기원전 8세기에 최고조에 이르렀다. 기원전 8세기 그리스인들이 관심을 가졌던 40~50여 개의 미케네의 유물과 유적을 모아 한 권의 고고학 도록으로 펴낼 수도 있을 것이다. 대체로 이들은 중심에 사각형 구덩이를 파고 여기를 중심으로 예식을 벌였다. 헌주를 공양한 다음 잔과 그릇을 구덩이에 바쳤으며, 간혹 그릇에 '영웅에게'라는 명문을 새겨넣기도 했다. 이와 같은 참배는 호메로스의 이야기가 기원전 8세기경 그리스 전역에 퍼지면서 유행했겠지만, 이보다 더 결정적인 이유가 있었다. 암흑기 동안 목축에 기초한 유랑생활을 하다가 농경을 기반으로 한 정착생활로 전환하면서, 지역민들은 자신들의 토지를 선조의 점유권을 이용해 정당하게 되게 하려고 했다.

만약 미케네 문명의 무덤이 자기들이 주장하는 영역권 안에 있다면, 지역민들은 여기에 자기들의 조상이 묻혔다고 상상하면서 강한 애착을 갖고 제사를 지냈던 것이다. 한편 이런 지역사회가 도시국가로 발전하면서 영토 확장을 위해 조상의 점유권을 주장하는 방식으로 선사시대 유적을 합병하려는 정치적인 명분이 필요해졌다. 이러한 상황에서 기원전 8세기경 펠로폰네소스의 여러 지역에 아가멤논의 무덤이 있다는 주장이 나온 것은 어찌 보면 당연한 일이다. 이 가운데 아르고스와 미케네는 영웅 아가멤논의 영토와 역사의 실체를 놓고 서로 치열하게 경쟁했다.

헤로도토스는 테게아(Tegea)의 대장장이가 자기 집 뒤에 있는 선사시대 무덤 주변을 걸어다니다가 거기에 묻혀 있는 거대한 인골을 보고 놀랐다는 아주 흥미로운 이야기를 적고 있다(I.68). 기원전 5세기 중반 키몬이라는 아테네의 정치가는 스키로스 섬을 아테네의 영토로 만든 다음, 거대한 인골을 발굴했다. 그러고는 이를 아티카와 아테네를 통일시킨 전설 속의 테세우스의 뼈라고 주장하면서 아테네로 가져왔다. 트로이 영웅들의 괴력에 대한 호메로스의 특별할 것 없는 과장은 다음과 같은 예를 통해 알 수 있다.

예를 들어 그는 트로이의 전사 헥토르는 "오늘날 도시에서 가장 힘센 두 사람이 힘을 합쳐야 겨우 마차 위에 올릴 수 있는" 바위를 가볍

게 들고 전쟁터를 뛰어다녔다고 묘사하고 있다(『일리아스』, XII. 445). 호메로스는 이 영웅들의 시신이 화장되었다고 적었지만 그의 글은 기억에서 이미 사라졌던 것이다. 그러나 슐리만이 미케네에서 발견한 인골은 선사시대 체격으로 보기에는 대단히 큰 6척 장신으로 확인되었다는 점은 눈여겨볼 만하다.

미케네의 유물은 최소한 기원전 8세기부터 시중에 돌아다녔다. 에우보이아의 레프칸디에서 멀지 않은 에레트리아(Eretria)에서는 기원전 8세기 말 여섯 명의 전사를 위해 공동무덤이 조성되었는데, 여기서 발견된 부장품 가운데에는 미케네의 청동창이 포함되어 있다. 아마도 이 유물은 전사의 지배력을 상징하는 가보(家寶)였을 것이다. 미케네의 방무덤은 쉽게 무너져 내렸는데, 만약 누군가 그 위에 새로운 무덤을 다시 세우려고 했을 경우에는 더욱 그러했다. 따라서 수많은 도굴이 있었겠지만, 미케네의 고대 금속장식, 갑옷, 도기들을 아직까지도 접할 수 있는 것이다.

선사시대 조상의 '발견'은 기원전 8세기에만 국한되어 일어났다고 봐야 하는가? 그리스 역사에서 '르네상스'가 있었다는 주장—400년 동안의 인구쇠퇴와 경제피폐, 문화붕괴를 전제로 하고 있다—은 그 증거에 비춰볼 때 극적으로 과장되어 있다. 예컨대 영웅숭배사상은 호메로스의 서사시가 유행하면서 만들어진 새로운 현상이 아니었다. 호메로스는 이미 영웅숭배가 무엇이었는가를 잘 알고 있었으며, 그의 영웅들도 이를 숙지하고 있다.

호메로스의 리키아 출신 전사 사르페돈은 고국에서 숭배될 것이라는 기대 때문에 참전을 결심한다. 이미 앞서 살펴본 대로(그림6~7), 영원한 숭배의 대상이 되고자 했던 사르페돈의 열망은 결국 이루어지게 된다. 따라서 호메로스는 영웅주의 이데올로기를 만들어냈다기보다는 이를 적절히 이용했다고 봐야 할 것이다. 오래 전에 활동했던 영웅 가운데 호메로스의 서사시에 선택되어 들어가지 못한 영웅도 있었다. 아테네의 영웅 아카데모스(Akademos)가 그 대표적인 예로, 플라톤은 청동기 시대의 그의 무덤 위에 학교를 짓는데 이 학교의 이름이 '아카데미'가 된다. 그러나 레프칸디 유적을 통해 분명히 알 수 있듯이 영웅숭배의식은 호메로스의 서사시가 만들어지기 훨씬

전부터 존재했다.

기원전 5세기에 활동한 합리적인 역사학자 투키디데스를 포함해 역사시대의 그리스 사학자들은 트로이 전쟁이 그리스 선사시대에 일어났다고 믿었다. 그리고 '과거를 안다'는 개념으로 그리스인은 '아르카이올로기아'(archaiologia)라는 용어를 사용했다. 그렇지만 이들은 오늘날에 의미하는 고고학(archaeology)을 실제로 연구하지는 않았다. 그리스인은 과거의 사건이 어떻게 일어났을까라는 문제에 대해 과학적으로 이해하는 것을 중시하지 않았다. 이들은 단지 영웅적인 과거에 대한 신뢰를 종교인 신앙의 기초로 삼고자 했던 것이다. 아가멤논과 아킬레우스, 아이아스가 존재하지 않았다면 이들을 보호해준 신의 운명은 어떻게 되는가?

그리스 미술은 기본적으로 신의 이미지를 만들어내는 것이었다. 반신반인이었던 영웅들은 이에 뒤지지 않을 만큼 활발하게 선보이게 되었는데, 대부분 그리스의 유명 인사들이 자신들의 선조로 이들을 손꼽았기 때문이기도 하다. 기원전 6세기 아테네의 참주 페이시스트라토스(Peisistratos)와 그의 아들들이 필로스의 네스토르를 자신의 가문의 시조로 삼았다는 사실은 이례적인 일이 아니었다. 역사시대에 활동한 수많은 그리스인들이 지금 우리가 '미케네'라고 부르는 선사시대까지 올라가는 조상을 가지고 있다고 믿었다. 기원후 2세기경 여행객 파우사니아스(Pausanias)가 미케네에 갔을 때 그곳이 이미 관광 명소였다는 사실은 놀라운 일이 아니다(파우사니아스는 사자문과 아가멤논, 엘렉트라, 아트레우스의 무덤으로 안내된다).

우리는 이와 같이 내려온 문화적 전통을 앞서 살펴본 두 종류의 증거와 결합시켜야 할 것이다. 첫째로 미케네의 B형 선형문자가 고대 그리스어의 원형으로 밝혀졌다는 것, 둘째로 그간 암흑기로 알려졌던 시기를 고고학으로 조명해보면 미케네 문명에 대한 집단적인 지식이 망각으로부터 벗어나고 있다는 것을 알 수 있었다. 우선 언어의 문제만을 놓고 볼 때, 기원전 8세기 그리스인이 페니키아인의 영향으로 문자를 갖게 되었다는 점을 우선 인정하고 들어가야 한다. 그러나 미케네 역사의 핵심적인 내용은 구전으로 전해 내려왔고, 그 결과물이 바로 호메로스의 서사시이며, 이 시 속에는 500년 동안의 시차

가 멋지게 어우러져 들어가 있다.

　그렇다면 그리스 미술은 미케네인에 의해, 즉 기원전 1600년 전에 시작되었다고 볼 수 있다. 그러나 그리스인들은 기원전 1200년경 미케네 문명이 붕괴했다는 것과 이 시기 에게 해에 살던 민족들이 다시 배치되었다는 사실에 대해서도 잘 알고 있었다. 이러한 사실은 도로스와 이온 등으로 신화가 되어 우리에게 전해진다. 신화를 만드는 것은 역사적인 사건을 영속화시키는 그리스인의 독특한 전환 방식이다. 예를 들어 이들은 알파벳의 전파를 카드모스의 신화를 통해 어렵게 설명해낸다.

　카드모스는 자신의 여동생 에우로파를 찾기 위해 페니키아의 티레(Tyre)에서 그리스의 테베로 수많은 모험을 헤치며 건너왔다. 그러면서 기록문학도 함께 가져왔다고 한다. 그런데 이 신화의 사실 여부를 떠나, 문자의 전래는 이미 구전문학이 번성했던 문화에 대단한 자극이 되었을 것이다. 이제 우리는 그리스 미술과 문학의 역동적인 상호작용으로 관심을 돌려야 할 것이다.

지금까지 살펴본 것이 그리스의 '선사시대'(prehistory)였다면, 그리스의 '역사시대'(history)는 언제 시작할까? 대단히 복잡할 듯한 이 질문에 흥미롭게도 기원전 776년이라는 절대연대가 제시되어 있다. 이 연대를 거론한 사람은 바로 그리스인들이었는데, 전통적으로 그리스인들은 이 연대를 올림피아 성지에서 4년마다 열리는 제전, 즉 올림픽 게임의 원년으로 삼았다. 헤라클레스가 이 제전을 처음 시작했다는 설도 있고, 올림피아에 묻힌 것으로 알려진 그리스 영웅 펠롭스의 장례식이 제전의 발단이 되었다는 설도 있다. 올림픽 제전의 경기 종목과 진행 방식은 처음에는 전차 경주 같은 기마 경기 위주였지만 이후 여러 경기가 덧붙여졌다.

어쨌든 기원전 776년이라는 절대연대는 고대 그리스 역사 연표에서 편리하게 이용되었다. 최소한 기원전 3세기부터 역사학자는 올림피아드가 776년 이후 4년 단위로 계속되었다고 가정하면서 경기의 우승자 명단을 추정했다. 한편 이 연대는 기원전 8세기의 '그리스 르네상스'를 믿는 사람들에게 유용했을 뿐만 아니라, 그리스 역사 서술의 기점으로 이용되기도 했다(빅토리아 시대의 대표적 그리스 사학자 조지 그로트(George Grote)의 『그리스 역사』(History of Greece)가 여기에 속한다).

지난 세기 올림피아 지역에서 이루어진 고고학 발굴은 놀랄 만한 성과를 올렸지만, 이러한 전통적인 편년에 수정을 가할 만한 자료는 나오지 않았다. 청동기 시대 유물도 출토되지만, 제례가 기원전 8세기 이전에 시작되었다고 볼 수 있는 확실한 자료는 아직 발견되지 않았기 때문이다. 우승자에게 수여된 후 제단에 봉헌된 초기의 대형 청동 트리포드(tripod, 삼발이형 그릇)는 기원전 8세기의 것으로 보인다(그림41). 제전이 정례화되면서 보다 먼 지역 사람들도 참석하게

되었고, 다른 유랑하는 장인 집단들도 모여들어 올림피아에 공방을 차리고 트로피와 기념물을 제작하게 된다. 소형 청동상을 주조하는 데 필요한 도구는 그다지 복잡하지 않았다. 틀을 제작하는 데 필요한 진흙 정도였고, 가마도 쉽게 설치할 수 있었다. 올림피아 발굴 가운데 저층에서 출토된 수천 개의 소형 청동상은 바로 이 지역 내에서 제작된 것으로 보인다. 이것들을 '관광 기념품'으로 부른다면 이들의 목적을 제대로 평가한 것이 아니다. 예를 들어 암소같이 생긴 조잡한 조각은 순례자가 풍요로운 농경에 대한 기원을 담고 있는 것이며, 보다 크고 정교한 청동상은 성공적인 경기에 대한 감사 또는 희망을 의미했다. 여기서 우리는 자그마한 「청동 전차병」을 발굴했는데(그림40), 다부지게 내민 팔은 고삐를 내리치는 것만 같다.

올림피아에서 기원전 776년경에 제작된 것으로 보이는 인체 조각상이 발견된다는 사실은(다른 성지에서도 발견되지만 그 양은 올림피아에 미치지 못한다) 전통적인 고대 그리스 연표를 신봉하는 연구자들을 만족시켜주었다. 그러나 이러한 발견에 어떠한 미술사학의 의미를 부여할 수 있을까? 우리는 그리스 미술의 본격적인 역사를 여기서부터 시작하고 싶은 유혹을 강하게 받는다. 우리는 조잡한 기

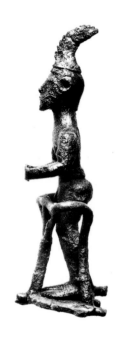

40
「청동 전차병」,
올림피아 출토,
8세기경 BC,
청동,
높이 14cm,
올림피아,
고고학박물관

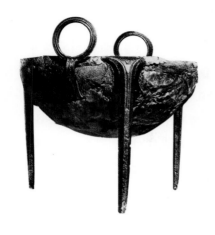

하학 형태의 시원인 소형 청동 주조물을 기점으로 삼은 다음, 정교하고 사실에 가까운 등신대의 인체 조각상(그림115 참조)으로 발전해 나가는 기술 혁신의 역사를 전개해나갈 수 있다.

기원전 8세기 올림피아의 소형 「청동 전차병」은 기원전 5세기에 이르러 현란한 「델포이의 전차병」(그림115)으로 발전한 것이다. 이를 보면 그리스 미술은 인체 조각상을 점점 더 사실에 가깝게 만들기 위해 공동의 노력을 경주했다는 주장에 쉽게 수긍하게 될 것이다. 뿐만 아니라 그리스인들이 200여 년 동안 인체 표현양식을 매우 급속하게 발전시켜나갔다는 점을 부정할 수 없다.

그러나 우리는 이 시기 미술에 등장하는 새로운 기법이 탁월하다고 해서 지나치게 여기에 매달려서는 안 된다. 사실 여기서의 '새로움'은 매우 상대적이다. 그리스 미술가의 기법은 다른 지역에서는 이미 오래 전부터 알려져 있던 것에 불과했다(예를 들어 이집트에서는 기원전 3000년 전에 대형 청동상이 주조되었다). 무엇보다도 우리는 그리스 조형예술의 발전에 핵심 역할을 한 매체, 즉 목제 조각의 경우 단 한 점의 예도 알지 못하기 때문에 그리스 양식의 '기원'을 추정하려는 시도는 현명하지 못하다. 이보다 우리는 기원전 8세기 이후 작가에 대한 사회의 요구를 구체적으로 해명해내는 작업을 통해 그리스 미술의 발전에 대한 보다 깊은 이해를 할 수 있을 것이다.

올림피아에 많은 사람들이 몰려들면서 청동 제작자의 일거리는 급

속하게 늘어났다. 기원전 8세기의 경기와 모임을 위한 장소가 마련되면서 그리스어 언어권에서 활동하던 다양한 미술가들은 서로 영향을 주고받을 수 있게 되었는데, 이들의 고객은 고향을 떠나 먼 길을 온 여행자들이었다. 올림피아는 중요한 성지로 로마 제국의 보호를 받고 있던 시대에도 그 지위가 보장됐지만, 그리스에서는 델포이나 코린토스 근처의 이스트미아(Isthmia)와 북부 아르골리스(Argolid)의 네메아(Nemea)도 올림피아에 크게 뒤지지 않는 중요한 그리스인의 성지였다.

크게 보면 기원전 1200년에서 기원전 800년까지의 기간은 그리스에서 '초원에서 도시'(from pasture to polis)로 전환이 이루어지는 시기로 볼 수 있다. 가축 떼를 몰고 유랑하는 유목생활과 달리 경작을 기초로 한 정착은 지역사회에 안정을 가져왔다. 한편 정착사회는 보다 확실한 사회, 종교, 정치의 제도를 필요로 한다. 이러한 제도들이 '폴리스'라고 부르는 일정 지역의 정치체제를 구성하게 된다. 우리는 기원전 8세기 이후 이러한 사회의 구조가 강화되는 과정을 목격할 수 있다. 흔히 건축이 이러한 과정에서 핵심이라고 하지만, 시각 이미지의 역할도 결코 여기에 뒤지지 않는다. 사회가 복잡하게 발전하는 곳에서 시각 이미지는 의미의 지표체계(system of signposting)가 되기 때문이다.

우리는 이러한 배경을 전제로 도기화에 대해 다시 토론해야 한다. 그리스 도기에 대한 고고학 자료는 다른 매체에 비해 너무나 풍부하기 때문에 그 중요성이 도리어 지나치게 역전되었다고 비판할 수 있다. 그러나 우리는 바로 도기화에서 그리스 미술에 인체 표현이 등장하는 시기를 짚어낼 수 있다. 인체는 추상 표현이 선호되던 전 기하학 문양 시대에는 환영받지 못하다가, 초기와 중기 기하학 문양 시대에 일부 지역에서 조심스럽게 시도된다. 곧이어 확실히 눈에 띌 정도로 활발하게 나타나지만, 화가는 사실적인 표현에 관심을 기울이지 않아 동물과 별로 달라보이지 않는다. 예를 들어 줄지어 풀을 뜯는 사슴과 물새는 수많은 기하학 문양대 속에서 또 하나의 문양대처럼 보일 뿐이다(그림42). 연락용으로 쓰기 위해 마구가 채워진 것으로 보이는 한 쌍의 말에서도 말의 해부학적인 묘사는 보이지 않았다. 그

42
후기 기하학 문양
크라테르,
키프로스,
쿠리온 출토,
750년경 BC,
높이 115cm,
뉴욕,
메트로폴리탄
박물관

러나 인체도 동물과 마찬가지로 기하학 문양으로 나타나 있지만 인체의 경우, 뭔가 새로운 관심이 기울어졌다는 것을 알 수 있다. 장식인 도안 속에 갑자기 행위를 암시하는 요소가 들어 있기 때문이다. 비록 사람의 몸통을 역삼각형처럼 그렸지만, 이들은 우리가 확인할 수 있는 동작을 하고 있다.

이런 식으로 인체가 표현되는 후기 기하학 문양 시대는 기원전 770년경부터 시작하는데, 전통적으로 알려진 올림픽 게임의 개시 연대와 놀랄 만큼 가깝다. 이것을 최초로 만든 장소는 아테네이지만, 우리는 시원지를 더 정확하게 짚어낼 수 있다. 인체가 표현된 항아리는 대부분 거대하다. 대체로 목과 몸통에 손잡이가 연결된 기다란 암포라이거나 넓은 입을 가진 크라테르(Krater)이지만, 그것은 이러한 기형의 도기들의 보통 크기보다 '기념비적'이라고 할 만큼 더 거대하다. 이들의 상당수는 장식 문양에서 많은 유사성을 보여 같은 공방에서 제작된 것으로 이해되고 있다. 이들의 원 출처는 아테네 도시 입구 근처의 디필론(Diphylon)이라는 공동묘지이고, 이 지명을 근거로 제작 공방을 '디필론 공방'(Workshop of Diphylon)으로 부르기도 한다(일부 학자는 한 명의 단일한 작가로 상정해 그를 '디필론의 대가' [Master of Diphylon]로 명명하기도 한다).

왜 이러한 항아리가 공동묘지에 필요했을까? 발굴을 통해 이것은 화장된 인골을 담는 용기는 아니었고 실제로 매장되지도 않았다는 것이 드러났다. 오히려 이들은 묘비(semata)처럼 무덤 위에 올려졌을 거라고 짐작된다. 이 가운데에는 기면 바닥에 구멍을 뚫어서 봉헌된 술이 쉽게 무덤 아래쪽으로 흘러내려가게 되어 있는 것도 있다. 따라서 우리가 추정하는 항아리의 기능은 거의 정확할 것이라고 생각한다. 비록 이러한 기능은 오래가지 못하고 극히 일부 지역에서만 채택되었더라도 인체 문양이 지닌 의미를 해석해내는 데 중요한 단서를 제공한다.

기능을 중심으로 한 해석은 비록 일부에만 해당하더라도 매우 유효한 것으로 드러났다. 시대가 아주 이른 묘비용 대형 암포라(그림 39)에서 우리는 가장 중요한 부분에 인체가 묘사된 문양대를 보게 되는데, 해석은 아주 명쾌하다. 수차 반복되는 번개 모양이나 기타

43
목에 손잡이가
달린
후기 기하학 문양
암포라,
아테네 출토,
8세기경 BC,
높이 77.7cm,
뉴욕,
메트로폴리탄
박물관

기하학 문양대 속에 줄지어 풀을 뜯는 사슴이 보이고, 일부 누워서 쉬는 사슴도 보인다. 하지만 중앙의 문양대만큼 우리의 관심을 끌지는 못한다.

여기서 우리는 곡하는 장면, 즉 그리스 전통에 따라 애도를 위해 시신을 공개하는 '프로테시스'(Prothesis)라는 의식을 보게 된다. 그리스의 장례는 일종의 3장으로 구성된 드라마로 알려져 있는데, 프로테시스는 이 가운데 첫 장에 해당한다. 실제로 이 의례는 14일까지 계속될 수 있다. 향료를 바른 시신은 침상에 놓인 다음 가족과 친구들의 애도를 받게 된다. 드라마는 순서에 따라 마무리된다. 시신은 의례에 따라 마차로 묘지까지 운반되며('운반'을 '에크포라'[ekphora]라고 부른다), 화장해서 재를 묻거나 시신을 직접 매장한다.

프로테시스 동안에는 애곡과 함께 만가가 불렸다. 이 암포라에 등장한 사람들은 침상 아래에 앉거나 무릎을 꿇은 사람들을 포함해서 모두 애도의 뜻을 표하기 위해 두 손을 머리에 대고 있다(이보다 약간 후대에 속하는 암포라의 목 부분에 그려진 사람처럼[그림43] 머리를 뒤흔들거나 머리카락을 쥐어뜯고 있다고 생각한다). 작게 표현된 사람은 아마 아기이거나 노예일 것이다. 여기서 죽은 이는 긴 치마를 입고 있는 것으로 보아 여성으로 판단된다.

우리는 이러한 표현이 얼마나 개념적인가를 침상 윗부분의 체크무늬 도안을 통해 느낄 수 있다. 이것은 프로테시스 기간에 시신을 덮는 실로 짠 담요가 확실하다. 우리는 다른 후기 기하학 문양 시대 항아리의 목 부분에서 한 사람이 이와 유사한 천을 어깨에 걸고 황급히 걸어가는 것을 볼 수 있다(그림44). 우리가 살펴보는 암포라의 경우 화가는 애도의 대상을 우리에게 보여주려고 이 담요를 들어올린 것이다.

그렇다면 우리는 한때 디필론의 공동묘지 위에 세워졌던 이 항아리 속에 왜 사람의 모습이 그려졌는지를 이해할 수 있다. 즉 묘비 또는 지표로서의 기능을 보완하기 위해 그려졌던 것이다. 마찬가지로 우리는 인체 형상의 의미도 쉽게 해석할 수 있는데, 결국 이는 항아리의 장례용 기능을 구체화시켜주고 있다. 묘지 벌판 위에 놓인 거대한 암포라는 프로테시스의 이미지를 지님으로써 저장용 용기라는 암

44
후기 기하학 문양 암포라, 아테네 출토, 8세기경 BC, 높이 30cm, 뉴욕, 메트로폴리탄 박물관

밖에도 몸이 붙어 있는 두 명의 전사가 함께 싸우고 있는 모습이 그려진 도기도 발견된다.

호메로스는 트로이 전쟁에 앞서 네스토르에게 죽임을 당하는 아크토리오네 몰리오네(Aktorione-Molione)라는 몸이 붙은 사나운 쌍둥이 전사에 대한 전설을 기록했는데, 이러한 호메로스다운 괴물이 여기에 의도되었다고 봐야 할 것이다. 그러나 이러한 선 문자(pre-literate) 시기에는 명문이 첨가된 이미지가 발견되지 않기 때문에 서사시와 관련이 있다는 것을 뚜렷이 확인하기 어렵다. 해석하기 어렵다는 것을 보여주는 전형적인 예는 배 양쪽에 노 젓는 선원이 빽빽이 들어가 있고 남녀 한 명이 출항 준비를 하는 장면이 그려진 기원전 735년경에 만들어진 크라테르이다(그림48).

남자가 여자의 손목을 낚아채고 있기 때문에 일종의 납치 장면으로 볼 수 있지만, 여기서 추론할 수 있는 신화는 여러 가지다. 파리스가 헬레네를 납치한 후 트로이로 떠나는 장면일 수도 있고, 메데이아를 데리고 가는 이아손일 수도 있고, 크레타에서 아리아드네를 이끄는 테세우스일 수도 있다. 모든 것에 가능성이 있고, 아니면 또 다른 제3의 이야기일 수도 있다. 그러나 여자의 손에 쥔 화관은 해석에 도움을 준다. 이것은 크노소스의 미로 속에서 아리아드네가 테세우스에게서 보상받아야 함을 보여주었던 신비로운 '빛의 왕관'으로 보인다.

조형예술의 발전에 끼친 서사시의 영향은 우리가 앞서 살펴봤던 그리스의 현상으로 정당화될 수 있다. 즉 그리스인은 '영웅의 세계'와 '현실 또는 일반 세계' 사이의 인지의 경계를 약화시키려는 성향을 가지고 있었다. 만약 서사시에 대한 화가의 지식이 전적으로 유랑 시인이나 음유 시인으로부터 구술된 것에 불과하더라도 상관없다. 사실 이 시기의 서사시는 민간에 떠도는 만담과 구별되지 않기 때문이다.

그리스 화가가 어릴 때 할머니의 품에 안겨서 들었던 이야기는 그 공동체의 것이며, 사실 어떤 이야기가 호메로스의 서사시같이 전범화(canonization)되려면 민족 속에서 다함께 공유되어야만 하는 것이다. 물론 지역마다 편차가 컸고, 유랑 시인은 특정 지역 사람들을

만족시키기 위해 지방색을 가미했겠지만, 우리가 '고전'(classics)이라고 인정하는 서사구조가 바로 이 시기에 완성되었다는 점을 주목해야 한다. '전범화'란 용어는 그리스어에서 측량 기준으로 사용되는 갈대나 막대기를 의미하는 '카논'(canon)에서 유래한 것이다.

초기 기독교인들은 전승할 만한 가치가 있는 문헌의 목록을 작성할 때 이 용어를 사용하면서, 이단을 가려내고 정통을 확인할 수 있는 문헌집을 만들었다. 기원전 8세기 그리스 문화에서도 이와 유사한 과정이 일어나고 있었다. 결과적으로 그리스어 문화권 내에서 공유되던 이런 유형의 이야기가 신화로 선별·정리되었던 것이다. 시인의 시낭송이 열렸던 '심포시온'(symposion)이라는 그리스 사회의 공식 연회가 신화의 확산을 가속시켰다. 이와 같은 전범화의 과정에서 미술은 중요한 역할을 수행했다.

우리는 신화의 조형 과정을 기원전 7세기에 씌어진 하나의 이야기를 통해 추적해볼 수 있다. 다음은 호메로스의 『오디세이아』의 제9권에 나오는 이야기로, 여기서 오디세우스는 파이아키아의 알키노오스 왕에게 자신이 해상 모험에서 얻은 일화를 말하고 있다. 이야기는 키클롭스(Cyclopes)라는 거인족들이 사는 섬에서 벌어진 환상의 모험이다. 이 거인족은 외눈박이 괴물로 흉측하게 생겼고 마을이 아닌 동굴 속에서 살았으며, 문명을 누리는 삶과도 거리가 멀었다. 강풍에 이끌려 이들이 사는 섬에 도착한 오디세우스와 그의 동료들은 큰 포도주 병을 들고 폴리페모스라는 거인이 사는 동굴에 도착한 후 그에게 도움을 구했다. 그러나 곧 공포와 전율이 몰아쳤다. 오디세우스의 말대로 "인간과 신의 법은 안중에도 없는 엄청난 힘을 지닌 난폭한 괴물이 바로 코앞에" 나타난 것이다.

사실 폴리페모스가 이들에게 베푼 대접은 당황스럽다. 도움을 구하는 오디세우스의 요청을 들은 그는 동료 가운데 두 명을 강아지처럼 집어든 후 땅바닥에 내리쳐 산산조각을 낸 뒤 뼈까지 모두 한입에 집어 삼켜버린 것이다. 폴리페모스는 거대한 바윗돌로 동굴 입구를 막아 모두를 감금시켰다. 한 끼 저녁식사치고는 과했다. 그러나 아침에도 그는 두 명을 집어삼켰다. 움직일 수 없는 거대한 바윗돌이 동굴을 막고 있는 한, 오디세우스와 그의 동료들은 평소에는 자신이 직

접 기르는 양에서 얻은 치즈나 우유만 먹던 괴물의 영양식이 될 운명에 처하고 만 것이다.

낮이 되어 폴리페모스가 양을 치기 위해 동굴을 나서자 오디세우스는 꾀를 냈다. 그는 동굴 안에 있는 배의 돛만큼 길다란 나무의 끝을 날카롭게 다듬은 다음 불에 집어넣어 단단하게 만들었다. 그는 이것을 배설물더미 속에 숨겨놓고 동료 네 명에게 기회가 오면 이 창을 어떻게 휘둘러야 할지를 간단히 설명해주었다. 그러나 무엇보다도 우선 폴리페모스를 잠재워야 했다.

밤이 되자 동굴로 돌아온 거인은 또다시 두 명을 집어삼켰다. 오디세우스는 들고 온 포도주를 잔에 부은 다음, "인육을 잘 소화하려면 여기 있는 포도주를 마시시오. 곧 우리 배에 있는 포도주 맛이 최고로 좋다는 걸 알게 될 거요"라고 말했다. 폴리페모스는 포도주의 맛에 빠져 연거푸 몇 잔을 마셔버렸다. 폴리페모스는 오디세우스에게 받은 호의에 답하고자 이름을 물었다. 거인이 점차 의식을 잃어가자 오디세우스가 다가가서 "사람들은 나를 아무도안(Nobody)이라고 부릅니다"고 하자 거인은 "좋아 아무도안, 호의를 베풀어 너를 맨 나중에 먹겠다"라고 말했다.

얼마 안 있어 폴리페모스는 술기운으로 동굴 바닥에 곯아떨어졌다. 이제 공격할 시간이 된 것이다. 오디세우스와 그의 네 동료는 불을 먹여 다듬은 나무창을 들고 폴리페모스의 외눈을 지져버렸다. 눈이 먼 폴리페모스는 비명을 지르며 동굴 속을 헤집고 다니면서 근처에 사는 다른 거인들에게 도움을 청했다. 바로 여기서 오디세우스의 재치가 빛을 발하게 된다. 키클롭스 거인들이 동굴 밖에 모여들어 "무슨 일이냐, 누구에게 공격을 당했냐" 하고 묻자 폴리페모스는 "아무도안이다, 아무도안이야"라고 고함쳤다. 거인들은 그가 미쳤다고 생각하며 자리를 떴다. 그러자 폴리페모스는 동굴 입구를 막은 바윗돌을 더듬어 찾아내 굴려버린 다음 입구에 쪼그려 앉아 인간들이 입구를 빠져나가기를 기다려 그들을 잡으려 했다.

다음 작전은 아주 간단명료했다. 폴리페모스의 양떼들이 동굴 밖으로 몰려나가자 오디세우스와 그의 동료들은 도망쳐 나가는 양의 다리 사이로 들어가 매달렸다. 건장한 숫양의 털 속에 숨어 거인을

속인 것이다. 장님이 된 폴리페모스는 복수를 마무리하기 위해 양떼까지 훔쳐 달아난 오디세우스가 보내는 득의 양양한 조롱을 들으며 분해 날뛸 수밖에 없었다.

호메로스가 남긴 신화를 읽어나가면서 우리는 그의 탁월함을 새삼 깨닫게 된다. 인육을 맛있게 먹는 거인, 음침한 동굴 속에서의 암담한 운명, 탈출하기 위한 기막힌 전략을 생각해보라. 이야기 속에 달콤한 그리스 포도주를 집어넣은 것은 분명히 이 이야기가 심포시온에서 낭송되기 적합하게 만들기 위한 배려일 것이다. 아마도 이 때문에 공식 연회용 그릇을 장식할 때 그리스 화가들이 고객들에게 바로 이 신화를 그려주었을 것이다. 그러나 곰브리치가 지적한 대로 그리스 미술가가 신화 구연에 적극 가담한 근본 이유는 무엇보다도 그리스 신화의 속성 때문이었다. 호메로스와 당시 그리스 문인들은 다른 문화에 대한 것과 다른 신화 서술방식을 만들었던 것이다.

이집트나 근동에도 자체 신화가 있었지만, 길가메시(Gilgamesh) 신화에 잘 나타나 있듯이 주로 '무엇이 일어났는가'에 대한 설명 위주였다. 반면 그리스인들은 이와는 다른 방향에 관심이 있었다. 즉 사건이 '어떻게 일어났는가'를 설명하는 것을 선호했던 것이다. 호메로스는 목소리 흉내내기를 즐겼고, 직접 인용구를 만들어내며 등장인물을 통해 이야기를 집약시키려 했다. 예를 들어 폴리페모스 신화에서도 애정 어린 장면을 연출해냈다. 거인은 오디세우스가 매달려 있는 양을 자기가 제일 아끼는 양으로 착각하면서, "언제나 제일 먼저 파릇파릇한 새싹을 베어먹고, 흐르는 시냇가에도 종종걸음으로 제일 먼저 내려가고······그런데 이번엔 네가 마지막이구나. 네 주인님이 다쳐 마음 상하지 않았느냐? 악당 한 놈과 야비한 떨거지들에게 당해 눈을 잃었구나"라고 말한다. 사악한 거인조차도 인간화시켜내는 비애감을 잘 맛볼 수 있다. 분명히 이런 식으로 이야기되는 것을 들은 미술가들은 이를 곧 눈으로 볼 수 있게 만들고자 했을 것이다. 뿐만 아니라 이 때문에 미술가들은 이야기를 보다 실감나고 조리 있게 그려내고자 노력하게 되었을 것이다.

폴리페모스 신화를 나타낸 가장 오랜 예는 크라테르에서 찾아볼 수 있다. 크라테르는 심포시온에서 포도주와 물을 섞어놓는 그릇으

로 연회의 한 중앙에 놓이곤 했다. 기원전 7세기 초 에우보이아에서 서쪽 에트루리아의 카이레로 이주한 화가가 폴리페모스 신화의 클라이맥스에 해당하는 장면, 즉 오디세우스와 그의 네 동료들이 괴물의 눈에 창을 박는 장면을 크라테르의 기벽에 그려놓은 뒤 자신의 서명 "아리스토노토스가 만들다"(Aristonothos epoiesen)를 보통 때와는 다른 방향으로 써놓았다. 이 이름은 '가장 나쁜 자식'이란 뜻으로 이런 이름이 있을 수 있는지 의심스럽지만, 서명이 있다는 사실만으로 반가울 뿐이다. 그리스 미술가 가운데 이름을 알 수 있는 가장 오랜 예의 하나라고 생각되며, 다른 한편으로는 그리스 미술 가운데 호메로스의 신화를 확실하게 보여주는 이른 예라고도 할 수 있다.

　이 두 가지 사실, 즉 기록과 서사시의 전범화는 서로 무관하지 않을 것이다. 우리가 알고 있는 가장 오랜 그리스 명문은 규칙적인 시의 음보를 가지고 있으며, 일부 학자는 호메로스가 그리스 문자의 확산에 크게 기여했다고 보기도 한다.

　어떤 경우든 아리스토노토스는 분명히 현재 우리가 호메로스의 기록(기원전 6세기 아테네에서 정리된 문헌 기록이다)을 통해 알고 있는 폴리페모스 신화를 읽었거나 들었을 것이다. 넘어진 폴리페모스 뒤에 있는 물건은 치즈더미를 지탱해주는 막대기로 보이는데, 아리스토노토스는 "우유 짜는 기구 사이로 치즈가 가득한 바구니가 놓여 있다"는 동굴 속에 대한 호메로스의 설명을 알고 있었던 것 같다. 아리스토노토스가 창을 들고 돌진하는데 모두 다섯 명, 오디세우스와 동료 네 명을 그려넣은 것도 우연은 아닐 것이다.

　아르고스에서 발견된 그릇은 파편에 불과하지만 유사한 이야기를 담고 있고(그림49), 화가는 마찬가지로 눈을 공격하는 장면을 그려내는 호메로스의 생생한 묘사를 담아내려고 한 것 같다. "우리는 벌겋게 달아오른 창끝을 그의 눈에 박은 다음, 나무 사이로 번지는 피가 부글부글 끓어오를 때까지 드릴처럼 마구 돌렸다." 한편 소년의 시체를 담는 옹관(甕棺)으로 쓰였던 커다란 암포라가 아테네 근처의 엘레우시스에서 발견되었는데, 암포라의 목 부분에도 이 이야기가 그려져 있다. 비록 공간이 부족해 사람 수는 줄였지만(그림50), 화가는 막대기를 들고 돌진할 때 폴리페모스가 취했다는 것과, 그가 스

키포스(skyphos)라는 술잔을 한 손에 꽉 쥐고 있다는 것을 알고 있었다.

이 신화에서 더 많은 이야기를 뽑아 집어넣은 예도 전해온다. 스파르타에서 제작된 술잔 안(그림51)에는 오디세우스와 그의 동료들이 창을 들고 있는 동시에 키클롭스 거인에게 잔을 권하고 있지만, 거인은 아직 인육을 다 먹지 않았다. 이 그림에서는 시간적 서사구조를 포기했다. 이러한 시간 압축은 '개요성'(synoptic)이라는 그리스 미술가만의 독특한 서사법을 사용한 것이다. 이것은 주어진 공간이 허용하는 것 이상을 빽빽하게 집어넣었기 때문에 관찰자의 지식에 따른 이야기에 많이 의지하게 된다.

신화의 전범화가 이루어진 사회에서 활동하는 미술가는 이를 기대하거나 가정할 수 있다. 우리는 기원전 7세기 그리스 세계 전체에 같은 이야기가 놀라울 만큼 넓게 퍼졌다는 것에 대해 경의를 표하더라도, 신화를 시각화하는 작업이 어렵다는 것을 잊어서는 안 된다. 엘레우시스 암포라를 다시 살펴보자(그림50). 암포라의 몸체에 그린 그림의 주제도 확인 가능한 이야기이다. 맨 오른쪽에 있는 검은 두 다리는 영웅 페르세우스의 다리로, 그는 얼굴을 보는 사람은 돌로 만든다는 고르곤의 세 자매 가운데 메두사의 머리를 베어버렸다. 암포라의 다른 쪽에는 머리 없는 메두사의 몸이 공중에 옆으로 비스듬하게 떠 있다. 중앙에는 치마를 입은 두 사람이 손을 앞으로 뻗은 채 페르세우스 뒤를 쫓고 있다. 이들과 도망치는 영웅 사이에는 창을 든 여신상이 놓여 있다. 이 여인은 페르세우스를 돌보는 아테나 여신일 것이다.

신화를 조형해낸 초기 예들 모두 흥미로운데, 여기서의 주된 도상학적 호기심은 중앙에 그려진 두 명이다. 둘은 메두사의 두 자매 스테노와 에우리알레로 판단된다. 기원전 7세기에 활동한 시인 헤시오도스는 메두사를 '엄청난 경외'(megas Phobos)의 대상이라고 말했는데, 아마 이 그릇의 화가도 자신이 그린 그림이 이러한 의미를 갖고 있다는 것을 알고 있었을 것이다. 하지만 그렇다고 신화를 그려내는 게 쉬운 작업이었을까? 여기에 나타난 고르곤의 모습은 그리스 미술에서 거의 최초이거나 매우 이른 시기에 해당하는 예이다. 따라

49
폴리페모스를
장님으로
만드는 장면을
보여주는
도기 파편,
7세기 중반 BC,
높이 25cm,
아르고스,
고고학박물관

서 이 화가는 고르곤에 대한 자세한 이미지를 아직 가지고 있지 못했다. 만약 우리가 항아리에 나타난 고르곤을 후에 일정한 틀을 갖춘 예(그림52)와 비교해 살펴본다면 화가가 다소 기이한 방법으로 문제를 해결하고 있다는 점을 발견할 수 있을 것이다. 화가는 우선 고르곤의 얼굴을 당시 제단에 봉헌되던 트리포드처럼 그렸다. 봉헌용 삼발이의 몸체에는 사자 몸과 독수리 머리를 한 그리핀이나 뱀이 덧붙여지곤 했다. 이와 같은 장식은 여기서 고르곤의 귀와 머리카락으로 변형되었다. 화가는 얼굴을 봉헌용 트리포드처럼 그린 다음, 괴상한 코, 툭 튀어나온 눈, 톱니 모양의 이빨로 가득 찬 찢어진 입을 그려넣었다. 이러한 고르곤 모습을 후대 화가들이 따라서 쓰지는 않지만, 전체적으로 무시무시한 효과를 낸다. 이 그림은 분명히 실험정신이 담긴 진취적인 작품이다.

초기 미술가들이 그리스 사회에 널리 퍼져 있던 신화를 시각화해 내면서 여러 문제에 직면했다는 사실은 키클라데스 제도에서 발견된 양각화를 통해 잘 살펴볼 수 있다(그림53). 미코노스(Myconos) 섬에서 발견된 저장용 용기 피토스(pithos)의 넓은 기벽에서 화가는 잔혹한 대서사시의 핵심 장면을 보여주었다. 주제는 바로 트로이의 멸망(Ilioupersis)으로, 항아리의 목에는 바로 아래쪽 몸체에 자리잡고 있는 비슷한 여러 사건을 발단시킨 군사 계략이 자리잡고 있다. 그리스군은 트로이에 선물처럼 준 거대한 목마에 숨어들어가 성 안으로 진입할 수 있었다. 트로이인들은 제사장 라오콘의 경고에도 불구하고 그리스 병사로 가득 찬 목마를 받아들인 것이다. 그리스 병사는 밤이 되자 목마 속을 빠져나왔다. 트로이의 멸망이 시작된 것이다.

여기에 나타난 화면에는 모호한 점이 많다. 목마 주변과 위에는 병사들이 움직이고 있지만 이들이 밖으로 빠져 나온 그리스군인지 의심하는 트로이군인지는 확인할 수 없다. 그러나 작가는 목마에 창문을 뚫어놓아 관객에게 도움을 준다. 따라서 감상자는 트로이인들이 결코 보지 못했던 것을 보고 있다고 할 수 있다. 그리스 병사들은 마치 비행기 속의 승객처럼 목마 속에 앉아 있다. 따라서 우리는 여기서 의문을 해결할 수 있게 된다. 주변의 병사들은 바로 아래에서 벌

52
고르곤의
모습이 담긴
암포라,
'베를린의 화가'
제작,
불치 출토,
5세기 초 BC,
뮌헨,
국립고대박물관

어지는 학살을 자행하는 병사들일 것이다.

아래쪽의 연속 패널 속에 들어간 이야기에는 어떤 일관성이 있는 것은 아닌 것 같다. 대신 비슷한 내용의 이야기가 스냅 사진처럼 계속 나타나는데, 이것은 반복이 주는 효과를 노린 것 같다. 죽어 넘어지는 병사가 들어간 한 장면 외에 이야기는 대부분 병사에게 애원하거나 자식을 보호하려는 여자를 담고 있다. 트로이의 멸망 가운데 후반 장면을 다루면서 작가들은 보통 이와 유사한 이야기 가운데 세 가지 정도를 강조한다. 여자 예언자 카산드라의 겁탈, 헬레네의 체포(프리아모스의 아들이 그녀를 납치해 전쟁이 일어났다), 헥토르의 아내 안드로마케(Andromache)와 그의 어린 아들 아스티아낙스 (Astyanax)가 살해된 것 등이 그것이다. 아스티아낙스의 죽음은 종종 잔혹한 클라이맥스가 된다. 아스티아낙스는 아킬레우스의 아들인 네오프톨레모스(Neoptolemos)에게 맞아 죽는다. 네오프톨레모스는 아스티아낙스의 발목을 잡고 휘둘러댔던 것이다. 피토스의 패널에는 고통받는 아기들이 많이 그려져 있지만 이 가운데 하나는 바로 이 장면을 나타낼 것이다.

전쟁의 공포를 낱낱이 보여주기 위해 여러 모티프를 수집했던 스페인 화가 고야(Francisco de Goya, 1746~1828)처럼, 작가는 시간에 따른 서술보다는 주로 환기(evocation)에 관심이 있다고 할 수 있다. 그러나 서사의 기초 없이 이 이미지의 설득력은 힘을 발휘할 수 없다. 고대의 회화적 서사성에 대한 연구에서 자주 언급되는 "시는 말하는 그림이고, 그림은 말없는 시이다"라는 그리스인의 경구는 사실 아케익기에 어떤 일이 일어났는지를 이해하는 데 그다지 도움이 되지 못한다. 시각 이미지는 이야기를 요약해내지 못한다. 재현이 해결하지 못한 연결 고리와 공백을 메꾸기 위해 미술가는 본보기가 될 만한 것의 반열에 오른 서사적 이야기와 주문처럼 구전되는 시에 기초할 뿐이다. 미술과 문학은 밀접한 관계를 가지고 있지만, 서로를 대체하지는 못한다.

바로 이와 같은 상호 관계성을 이용해 초기 신전의 페디먼트를 장식하는 그리스의 조각가는 갖가지 이미지를 연속해서 조합한 뒤 이들이 서로 연관이 잘된 듯 묶어냈다. 기원전 8세기 후반 코린토스의

53
트로이의
멸망 장면을
담은
저장용 용기,
미코노스,
코라 출토,
7세기 중반 BC,
높이 13cm,
미코노스,
고고학박물관

95 초기 미술과 신화

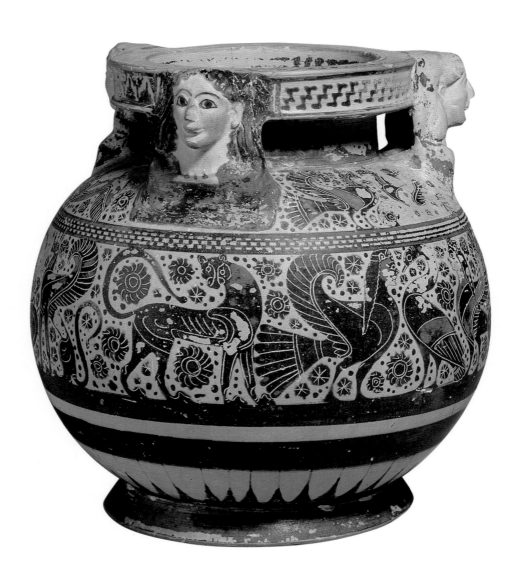

그리스인들은 오늘날과 같은 인공위성 지도 없이 오직 상상력만으로 자신들의 세계를 하늘에서 바라본 것과 같이 묘사할 수 있었다. 플라톤이 말했던 것처럼 그리스인은 스스로를 '연못가의 개구리'로 비유했다. 크게 보면 지중해가 바로 그 연못이었다.

그리스인들이 지중해 연안에 건설한 식민지는 지리적으로는 얼마 되지 않았지만 그 역사적 의미는 대단하다고 할 수 있다. 우선 '연못가의 개구리'라는 비유는 그리스 식민지들이 해안가에 위치했다는 점에서 적절한 표현이었다. 그리스인들은 어디에 가든 굴곡이 심한 해안가에 식민도시를 건설해 바다로 쉽게 나가는 동시에, 인접 내륙 지역으로도 쉽게 뻗어나갈 수 있었다. 자연히 우호적이든 적대적이든 토착민들과의 접촉이 이루어졌고, 영토는 점차 내륙으로 확장되었다. 그러나 해안가에 식민도시를 건설하는 양상은 여전히 두드러진 특징으로 남는다.

역사적으로 그리스의 식민도시가 서양 '고전주의'의 초석을 놓았다고 말할 수 있다. 이들이 식민도시 건설에 적극적이었기 때문에 그리스의 제도나 철학, 과학, 예술, 문화가 확산된 것이다. 사상은 사람 사이의 교류를 통해 가장 직접적으로 전달될 수 있다. 식민지 건설은 개혁적인 사고를 가진 사람에게 정치와 도시 계획, 사회 조직에 대한 새로운 시도를 할 수 있는 기회를 제공했다. 이와 동시에 시나 건축과 같은 그리스 문화의 전범 양식(canonical form)도 세계로 확산되었다. 식민지 개척자들은 그리스인으로서의 정체성 (Hellenic identity)에 긍지를 느꼈지만, 본국으로부터 독립을 유지하기 위해 노력했다.

이러한 상황은 기원전 5세기 말에 벌어졌던 격렬한 전투에 얽힌 일화를 통해서 알 수 있다. 아테네 해군은 시칠리아의 그리스 식민지

55
코린토스
보석항아리,
600~575년경
BC,
높이 19cm,
옥스퍼드,
애슈몰린 박물관

시라쿠사(Syracusa)에 패했는데, 시라쿠사의 그리스인들은 아테네인들을 격퇴시키면서 같은 동족으로서 느낄 만한 죄책감을 조금도 갖지 않았다. 사실 이 전투는 펠로폰네소스 전쟁으로 부르는 그리스인들 사이의 전면 전쟁에서 벌어진 것이었다. 그러나 시라쿠사의 항구에 잡혀온 아테네 병사들은 한 가지 조건으로 석방되었다고 전해지는데, 그 조건은 이들이 아테네 희극 작가인 에우리피데스의 작품을 공연하는 것이었다고 한다. 이 일화는 그 출처가 의심스럽더라도 어느 정도 그리스의 식민지와 본국 사이의 관계를 암시하는 개연성을 지니고 있다고 생각된다.

그리스 식민지 건설의 시작은 기원전 8세기 초로 거슬러 올라간다. 기원전 770년경 에레트리아와 칼키스(Chalcis) 출신의 개척자들은 나폴리 연안 이스키아 섬의 피테쿠사(Pithekoussai : '원숭이들의 섬'이라는 뜻 — 옮긴이)에 소규모 정착지를 건설했다. 고고학의 발굴을 통해 이곳 개척자들이 해적떼가 아니라, 중부 이탈리아나 엘바(Elba) 섬에 있는 천연자원을 얻고자 했던 상인이나 기술자들이었다는 사실이 알려졌다. 그리스인들은 식민지를 '엠포리온'(emporion), 즉 교역소라고 불렀는데, 이런 의미에서 피테쿠사를 식민지로 볼 수는 없다. 그러나 이곳의 초기 정착자들은 앞으로 발전할 식민지의 토대를 닦았다. 금속 세공인이나 기술자, 건축가, 석공, 조각가는 식민지 건설에 필요한 인력이었다. 식민지 개척에 나서는 가장 큰 동기는 경제적인 이유로, 무엇보다도 안에서는 부족하지만 밖에서는 풍부한 토지를 구하기 위함이었다. 새로운 땅은 이들에게 건물을 지을 공간과 새로운 자원을 주었으며, 나아가 미술로 전이될 수 있는 번영도 가져다주었다.

식민지 건설은 그리스인들의 마음을 사로잡았다. 새로운 도시를 건설하기 위해 해외로 나갈 그리스인들은 "도시는 어떻게 만들어지는가"라는 질문을 자연스럽게 던지게 된다. 지중해 연안의 그리스 식민지들은 대부분 기원전 7세기에서 6세기 동안 건설되었는데, 우리는 바로 이 시기에 '도시'에 대한 정의가 명확해진다는 사실을 확인할 수 있다. 기원전 8세기경 호메로스의 표현에서 도시, 즉 폴리스는 요새화된 공간, 다시 말해 '성채'를 의미했다. 기원전 6세기 말에는

이 단어의 함축된 의미가 크게 변화한다. 폴리스는 이제 건물들과 성벽으로 이루어진 공간일 뿐만 아니라, 사고방식도 의미하는 일종의 '마음가짐'(attitude)이었다. 폴리스의 시민이나 주변의 농촌에 살면서 폴리스에 생필품을 공급하는 사람들마저도 특정한 가계(oikos)나 씨족(genos)에 대한 소속감보다는 폴리스의 일원으로서 느끼는 소속감이 더 강했다. 이제 폴리스는 위기 때 피할 수 있는 요새 이상의 의미를 갖게 됐다. 폴리스는 같은 수호신을 모시는 공동체였다. 따라서 올림피아의 신들과 과거의 영웅을 모시고 예배드릴 수 있는 신전과 사당을 필요로 하게 되었다. 한편 폴리스는 식민지 건설을 통해 복제될 수 있었는데, 식민지 건설은 일종의 범그리스 제국의 건설이 아니라 철저히 각 도시국가의 개별 사업으로 간주되었다. 폴리스의 방위는 시민의 손에 달려 있었다. 당시 전투는 귀족으로 구성된 정예 기병이 아니라 밀집 대형(phalanx)의 보병으로 치러졌다. 일렬로 정렬한 보병들은 큰 원형 방패를 서로서로 겹쳤다. '밀집 대형'으로 알려진 이 전술(그림56~57 참조)은 그리스 지형에 아주 적합했다. 각각의 폴리스는 평화로울 때에는 함께 모여 시나 운동, 종교와 같이 서로 공유하는 문화를 나눌 장소가 필요했다. 범그리스(Panhellenic) 성지인 올림피아와 델포이, 델로스가 바로 그런 역할을 했다. 이 성지들은 비록 사람이 잘 다니지 않는 외진 곳에 있었지만, 초기 폴리스가 만들어낸 이데올로기적 토대의 한 축으로 보아야 할 것이다. 이 성지들의 눈부신 발전은 혼자 이루어낸 것이 아니기 때문이다.

그리스 미술을 이해하는 데 도시와 성지, 식민지 사이의 관계는 복합적인 의미를 가진다. 전형적인 그리스의 폴리스는 '신상들의 도시'(city of images)로 묘사되는데, 여기서 미술은 단순한 장식이 아니라 도시를 유지하는 데 없어서는 안 될 요소였다. 식민지의 경우 미술이야말로 성공을 과시할 수 있는 가장 강력한 표현 수단이었다. 한편 범그리스 성지는 미술과 미술품을 전시할 수 있는 훌륭한 장소였다. 인간의 모습을 하고 있다는 그리스 신들은 자신들이 다양한 매체로 복제되는 것을 반가워했을 것이다. 냉소주의자가 아니더라도 그리스의 미술에 대한 엄청난 지출이 폴리스 사이의 정치적인 경쟁

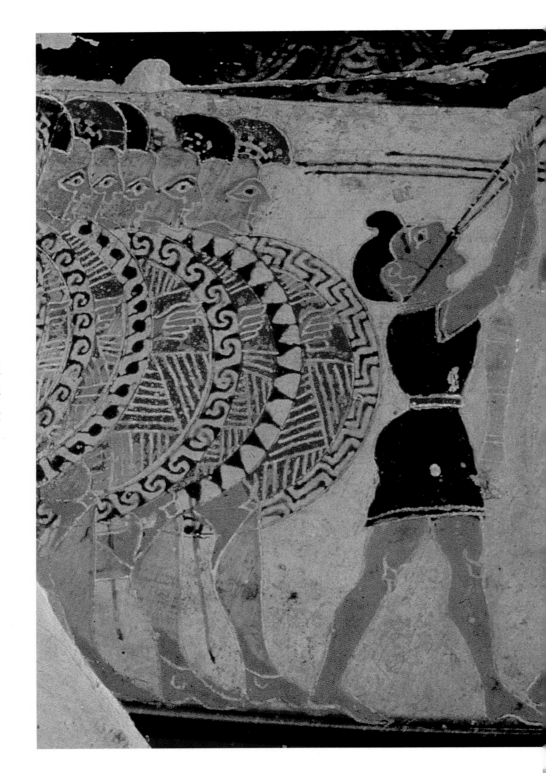

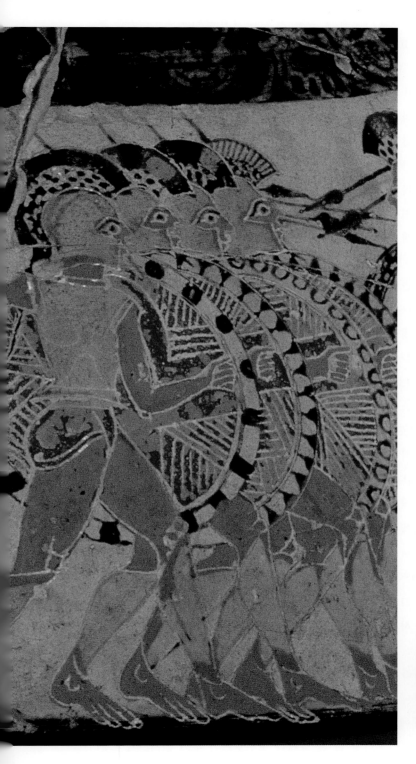

56-57
키치 항아리,
전 코린토스
올페,
650년경 BC,
높이 26.2cm,
로마,
빌라 줄리아
국립박물관
왼쪽
세부
밀집 전투 대형
아래
항아리
전체 모습

때문이라는 점을 깨달을 수 있을 것이다. 사실 그리스인 스스로도 이 점을 잘 알고 있었다.

여기에는 다음과 같은 주의사항이 첨가되어야 할 것이다. 미술 활동의 수준과 범위는 폴리스마다 각기 달랐다. 뿐만 아니라 신전의 크기나 조상의 수, 고고학 유적에 남아 있는 사치품으로 실제 활동 범위를 측정할 수 없다는 것이다. 투키디데스는 펠로폰네소스 전쟁에 대한 글의 첫머리에서 이 점을 분명히 하고 있는데, 후손들이 아테네와 스파르타의 싸움에서 스파르타가 승리하게 된 것을 믿기 어려울 것이라고 지적했다. 실제로 대리석으로 만든 고대 미술품들이 즐비한 아테네에 비해서 스파르타에는 볼 만한 유적이 거의 없고 궁벽(窮僻)해 보이기 때문이다. 이와 같이 특별한 주의가 필요한 예를 제외하고 우리는 도시와 성지, 식민지 사이의 삼각관계에서 미술이 경쟁을 하는 과시의 대상이 된다는 점을 인정해야 할 것이다. 이러한 측면은 아테네나 스파르타가 아닌 '부'(aphneios)의 상징으로 각인된 코린토스에서 잘 살펴볼 수 있다.

펠로폰네소스 반도와 아티카 해, 북부 그리스를 잇는 지협에 위치한 코린토스는 무역항으로 유명했다. 코린토스는 동서 뱃길을 관장했고, 육로로 지협을 건너게 해주는 도로시설(diolkos)도 갖추고 있었다(여기서 배는 롤러 위에 얹혀 최단거리 도로를 따라 지협을 넘을 수 있었다). 이곳을 통과하는 교역품 가운데에는 자연히 동부 지중해 지역에서 유입되는 여러 상품도 포함되었는데, 초기 코린토스 미술 양식에는 특히 레반트(Levant)와 같은 동방 지역의 영향이 강하게 나타나 있다. 페니키아 상인들은 코린토스 장인에게 아시리아나 히타이트의 장식 문양이나 소재를 소개했고, 그 결과 코린토스 도기에는 크게 보면 동방적이라 할 수 있는 요소가 나타나는데, 문양대마다 사자나 스핑크스, 표범 등이 들어간 예도 찾아볼 수 있다(그림55).

58
진흙 건물 모형
(복원도),
페라코라 부근
헤라 성지 출토
봉헌용 제물,
8세기 중반 BC

이에 따라 고지대 코린토스라 부르는 언덕에 자리잡은 거대한 신전은 항구에 몰려드는 뱃사람들이 주로 이용하면서 크게 발전했다. 로마 시대에는 여기에 자리잡은 아프로디테 신전에 1천여 명의 여사제들이 거주했다고 한다. 그러나 코린토스가 초기 폴리스로 발전

해나가는 과정은 코린토스 만의 끝 페라코라(Perachora)에 세운 헤라 여신의 신전(그림60)에서 좀더 잘 살펴볼 수 있다. 헤라 여신의 신전을 해안가에 둔 이유는 명확하지 않다. 그러나 코린토스 지배 지역의 경계에 위치했다고 생각되는 이 신전은 코린토스인들의 순례지로 일찍부터 대단히 중요했다는 사실을 기원전 8세기 중반에 헌납된 소조 건물 모형을 통해 알 수 있다(그림58). 이 건물이 당시의 일반주택을 따른 것인지 신전을 모사한 것인지는 확실하지 않다. 그러나 헤라가 가정과 집을 지켜주는 여신이었다는 점을 고려해볼 때, 이 모형 건물이 일반주택일 가능성 또한 종교 신전의 모형일 가능성만큼 높다.

　한 가지 분명한 것은 이 모형 건물이 그리스 건축에서 거대한 석재가 사용되기 이전 단계를 잘 보여준다는 점이다. 뒷벽은 후진(後陣)처럼 반원형으로 처리된 방이 하나 자리하고, 나무로 만들어진 듯한 두 개의 기둥이 받치고 있다. 넓은 처마와 각이 큰 페디먼트로 지지되는 지붕은 초가로 생각된다. 그러나 이 모형이 품고 있는 의미는 그리스 초기 건축에 대한 정보보다 더 중요하다. 기원전 8세기 이후 개인의 봉헌은 페라코라뿐만 아니라, 주변의 다른 성소에서도 질로나 양으로나 눈에 띄게 증가하기 시작했다. 이와는 반대로 부장품을 풍부하게 갖고 있는 무덤 수는 점차 줄어들었

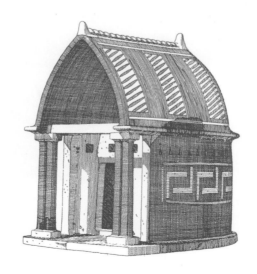

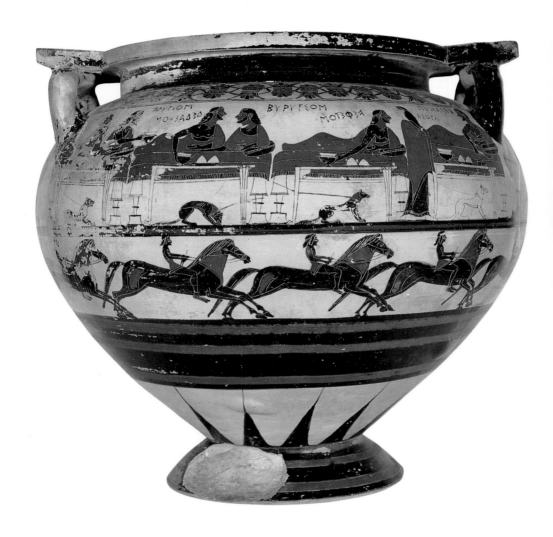

다. 이제 공동체의 제례 행사가 개별 가족의 예배보다 더 중요해
진 것이다.

헤로도토스에 따르면 코린토스인은 그리스의 다른 지역 사람들보
다 미술가를 우대했다고 한다. 따라서 현재 우리에게 아케익기 폴리
스 사회의 단면을 보여주는 삽화 가운데 일부는 코린토스의 미술가
가 제작한 것이다. 기원전 650년경 코린토스의 도기 화가는 고대 그
리스의 밀집 대형의 전투 장면을 세밀화라 할 만큼 작지만 분명하게
묘사하고 있다(그림56~57). 그리스군은 얼굴 전면을 보호하는 투
구를 쓰고, 몸에는 갑옷과 다리보호대까지 하고 있다. 왼손에 든 방

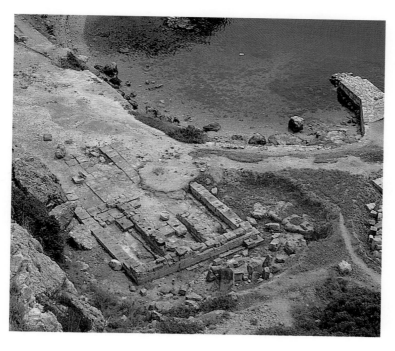

59
연회에서
에우리티오스
왕과 함께 있는
헤라클레스
모습,
코린토스
크라테르,
600년경 BC,
높이 46cm,
파리,
루브르 박물관

60
페라코라
성지 유적,
코린토스 만

패를 서로 겹겹이 겹치고, 오른손은 창을 쥐고 있다. 첫번째 대열과
부딪치는 순간 전투가 시작될 것이다. 대열 뒤에 있는 나팔수는 충
돌의 격한 상황을 자극적으로 고조시키고 있다. 한편 이보다 편안한
이야기가 기원전 6세기 초로 보이는 코린토스의 크라테르에 나타나
있다(그림59). 헤라클레스는 여기에서도 싸움을 벌이는 대신 쉬면서
에우리티오스(Eurytios) 왕과 함께 술을 마시는데, 왕의 딸인 이올
레를 탐하려 한다. 크라테르는 '심포시온'(Symposion)에서 중요

61
테르몬의
아폴론 신전
메토프,
메두사의 머리를
들고 있는
페르세우스의
모습,
630년경 BC,
테라코타,
높이 87.8cm,
아테네,
국립고고학박물관

하게 사용되는 용기였기 때문에 술을 나누는 이야기는 이 그릇의 장
식에 적절한 주제가 된다. 그릇의 다른 면에는 행동을 취하고 있는
전사의 모습이 있는데, 한쪽 손잡이 아랫부분에는 호메로스의 서사
시에 나오는 영웅 아이아스가 자살하는 장면이 있고, 말을 타고 달리
는 기수들의 모습이 크라테르의 두번째 단에 그려져 있다. 심포시온
의 사회 기능은 부대에서 함께 훈련받고 전투하는 남자들이 문자 그
대로 '함께 모여서' 술을 마시고 서사시 낭송을 듣는 자리였다. 이러
한 측면은 이 크라테르 장식에 잘 반영되어 있다.

　만약 코린토스가 일찍이 파괴되지 않았거나 파괴된 후 재건되지
않았다면, 우리는 여기에서 초기 그리스의 신전 건축의 자취를 찾
아볼 수 있었을 것이다. 전통적으로 도리아식 기둥 양식은 코린토
스인들의 '발명'으로 알려졌다. 직접적인 증거에도 불구하고 도리
아식의 특징을 나타내는 그리스 최초의 신전이 어느 것인가에 대한
학자들의 견해가 일치되지 않지만, 우리는 그리스 북부 테르몬
(Thermon)에서 코린토스인들의 역동성을 보여주는 유적을 발견
할 수 있다.

　기원전 640~630년경 코린토스인들은 이곳의 아폴론 신전 건축에
참여했다고 생각된다. 좁고 긴 비례를 가진 외부의 열주는 나무인 것
같고(전면에 5주, 측면에 15주씩 배열되었다), 스틸로바트(stylo-

62
아폴론 신전의
평면도,
테르몬,
630년경 BC

63
도리아식 기둥의
구성요소
(A) 엔타블레이처
(B) 코니스와
페디먼트
(C) 프리즈
(D) 트리글리프
(E) 메토프
(F) 아키트레이브
(G) 주두
(H) 스틸로바트
(I) 스테레오바트

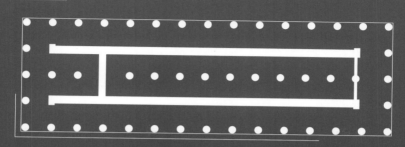

5m

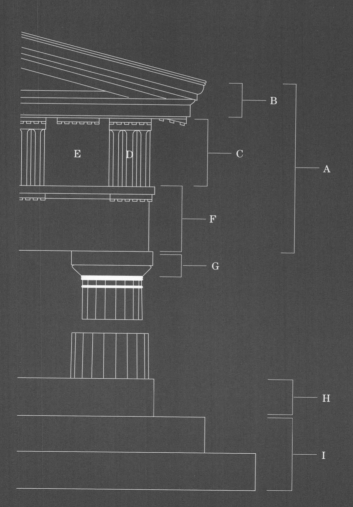

A

B

C

D

E

F

G

H

I

bate)라는 석축 기단 위에 서 있다(그림62). 벽은 아마도 진흙벽돌로 만들어진 것 같은데, 지붕에는 기와가 얹혀 있으며, 처마끝은 인물상으로 장식된 테라코타로 만들어진 막새로 장식되었다. 기둥의 주두와 처마 사이에 있는 프리즈(frieze) 부분에 자리한 엔타블레이처는 나무로 되어 있다. 주두 위에 대들보가 얹히고 남은 공간에는 채색 테라코타 장식판이 들어갔다.

이 패널화의 양식은 코린토스의 서사 도기화와 유사하기 때문에, 코린토스인들이 바로 여기서 잘 알려진 자신들의 화풍을 드러냈다고 할 수 있다. 이러한 패널화에는 메두사와 페르세우스의 그림도 있는데(그림61), 이것이 코린토스인들이 선호하는 주제였다는 점을 후에 다시 언급할 것이다. 테르몬 신전의 테라코타 패널은 이후 도리아식 엔타블레이처에서 메토프(metope)가 되면서 돌로 만들어져 부조로 장식되었다. 목조 대들보의 끝부분은 트리글리프(trigliph)로 양식화되는데, 주두 위의 아키트레이브(architrave)에 놓인 세로 홈줄의 단면이 '세 갈래로 홈이 진' 부분이다. 도리아 양식을 구성하는 다양한 요소(그림63)는 본래 목공 작업이 석조로 전환되어 생긴 것으로 이해할 수밖에 없다. 비록 구조상 기능은 갖고 있지 않았음에도 이러한 요소들이 계속 존속되는 것은 나무로 된 원작이 신성시되었기 때문이다.

이와 같이 코린토스의 미술은 그리스에 폴리스가 등장하면서 일어나는 중대한 변화를 여러 측면에서 보여준다. 코린토스는 다른 도시국가에 뒤지지 않을 만큼 식민지 건설에 적극 참여했는데, 기원전 733년경에 건설된 시라쿠사가 코린토스의 대표 식민지였다.

그러나 이 시기의 미술 변화 가운데에는 지리 조건이나 모호한 동방화만으로는 설명할 수 없는 것이 있다. 예를 들어 코린토스의 세력권 내에 있는 테네아(Tenea)에서 발견된 기원전 6세기 중반경의 조각상(그림64)과 약간 이른 시기의 작품인 아티카의 조각상(그림65) 같은 것이 그 예이다. 이것은 보통 쿠로스(kouros, 소년 혹은 젊은 이라는 의미)라고 알려진 젊은 남성의 상이다. 긴 머리칼과 넓은 가슴, 근육질의 허리, 걸음을 내디딜 것 같은 자세로 보아 이 상은 시(詩)에서 묘사되는 아폴론의 모습과 같다. 이러한 상이 성소에 배치

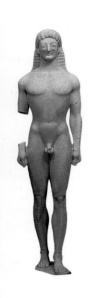

64
왼쪽
테네아에서
출토된
쿠로스 상,
550년경 BC,
대리석,
높이 153cm,
뮌헨,
국립고대박물관

65
오른쪽
아티카에서
출토된
쿠로스 상,
610~600년경
BC,
대리석,
높이 184cm,
뉴욕,
메트로폴리탄
박물관

게 바쳤다. 낙소스인인 데이노디케스의 딸이자 데이노메네스의 누이이며 훌륭한 여성인 그녀는, 지금은 프락소스의 아내이다"라고 새겨져 있다.

따라서 이 상은 자신의 가문과 지위에 대해 긍지를 가지고 있는 낙소스의 한 여성이 봉헌한 제물이었다. 명문과 양식으로 볼 때 이 상의 제작 연대는 기원전 650년경으로 추정되며, 제작 장소는 흰 대리석이 풍부한 낙소스 섬으로 추정된다. 이 상이 배로 하루 정도가 걸리는 델로스에 옮겨졌다는 사실은 이 성지의 중요성을 말해준다. 니칸드레뿐만 아니라 그녀와 관련된 남자 세 명의 신분을 아는 사람만이 이·명문을 이해했을 것이다. 이 상은 아르테미스 여신의 모습을 옮긴 것으로 보이는데(본래 손에는 청동으로 된 부속물이 끼워져 있었다), 비용을 많이 들여 여신을 기쁘게 하려고 했다. 목조와 비교하면 대리석 조각은 정성과 제작 시간이 많이 소요되었을 뿐만 아니라, 운반 비용이 만만치 않았기 때문이다. 비록 상 전체에 채색이 들어갔지만, 델로스 섬을 방문하는 많은 사람들은 이 상의 재료가 어떤 것인지 쉽게 알 수 있었을 것이다. 니칸드레와 그 가족의 명성(Kudos)은 이 지역에 한정된 것이지만, 이 조각은 낙소스의 힘을 키클라데스 제도 영역 밖으로까지 과시하는 것이다.

대리석은 재료의 중량감과 노동의 강도, '높은 비용'이라는 측면에서 종교 미술이나 건축 재료로 사용되었다고 생각된다. 후대의 종교 문헌에 따르면 그리스에서 인간의 모습과 같은 신상을 만들 때에는 지상에서 가장 귀한 재료를 써서 가장 고귀한 형태로 제작하는 것이 관례였다고 한다. 즉 신은 상과 신전을 만드는 데 드는 비용과 시간에 비례해 만족한다는 것이다. 여기에 대리석은 내구성이라는 추가 보너스를 가진다. 대리석의 불투명성은 별 문제가 되지 않는데, 사실 그리스의 대리석 신전은 햇빛이 반사되어 눈을 부시게 하는 것을 막기 위해 얇게 채색되었다. 그러나 결정적으로 대리석을 택한 이유는 대리석이 비쌌기 때문이었다. 니칸드레의 상은 크소아나(xoana)라고 부르던 목조 신상을 제작하던 조각가 또는 조각가 집단이 제작한 듯하다. 대리석으로 상을 제작하는 방식은 이제 델로스에서 봉헌자들이 자신들의 신앙심을 드러낼 때 쓰는 새로운 기준이 된 것이다.

66
델로스에 있는
니칸드레의
봉헌용 제물,
650년경 BC,
대리석,
높이 175cm,
아테네,
국립고고학박물관

얼마 후 기원전 7세기 후반 낙소스인들은 인간의 다섯 배 정도 크기의 거대한 아폴론 상을 델로스에 가져왔다. 그 상은 현재 상반신과 여러 개의 파편으로만 남아 있다. 그러나 기단부에 남아 있는 문구에는 예술적인 자부심이 드러나 있는데, 여기에 "나는 기단에서 상까지 모두 하나의 돌로 조각되었다"라는 명문이 새겨져 있다. 물론 이 주장은 사실이 아닐 수도 있지만, 낙소스의 채석장에 버려진 상을 보면 이러한 자부심에 수긍이 간다. 수염을 기른 디오니소스의 모습을 아폴론 상만큼 거대하게 제작하려고 시도한 것을 아폴로나스(Apollonas)에서 발견할 수 있다(그림67).

이 상은 대리석재를 채석하던 협곡에서 발견되었다. 이 상은 가능한 많이 깎여 부분에 따라서는 완성될 상에 1~2센티미터 두께까지 근접했는데, 이는 운반할 때 들이는 노력을 가능한 한 줄이려는 시도였다고 생각된다. 이 경우 석재의 결함이 마지막 단계에서 드러날 수 있었는데, 이런 문제는 대리석 작업에 항상 따르는 위험요소였다. 당연히 낙소스인들은 아폴론의 거상을 신성한 섬에 성공적으로 운반한 것에 대해 대단히 만족했을 것이다. 상을 거대하게 제작함으로써 소규모 상보다 아폴론 신의 신성함을 더 많이 담게 된다고 생각했던 것이다. 이는 자신을 기리는 성지에서 자신의 모습을 위엄 있게 드러낸 것이 된다. 외형 면에서 아폴론을 '사냥꾼의 모습'(far-shooter)으로 표현한 낙소스인의 방식은 후대에 아폴론 신의 모습의 기준이 되었다. 여기서 아폴론은 딱 벌어진 어깨에 다부진 신체를 하고 긴 머리칼에 활을 든 나체 모습으로 표현되었는데, 이러한 모습은 향후 오랜 세기 동안 시나 조각에서 반복된다(그림112 참조).

이 대담한 작업에 따르는 기술의 모델을 이집트인들이 제공했을까? 직접적인 도제식 지도는 아니었다 하더라도 그들이 어느 정도 영향을 주었다고 생각된다. 이집트인들은 화강암으로 조각을 할 때 석재 표면에 모눈종이처럼 가로 세로의 기준선을 그은 후 단계별로 조각하는 체계적인 방식을 발전시켜냈다(그림68).

한편 이집트인들은 단단한 석재를 채석하고 조각하는 데 필요한 금속 도구도 개발했다. 나일 강 지역을 방문한 그리스인들은 이집트의 숙련된 조각가를 직접 만났을 것이다. 후대 그리스 역사가인

67
오른쪽
수염이 있는
거상의 머리,
6세기 BC,
대리석,
낙소스,
아폴로나스

68
맨 오른쪽
기준선망이
표시된
투트모세
3세의 회화,
테베 무덤 출토,
1460년경 BC,
석고칠을 한
판넬,
높이 36.4cm,
런던,
대영박물관

디오도로스 시쿨루스(Diodoros Siculus)에 따르면, 동부 그리스에서 활동하던 두 명의 조각가가 하나의 상을 두 부분으로 나누어 제작한 다음, 후에 이를 합쳐 하나의 상으로 완성했는데, 이는 이집트의 기준선 제작법 덕분에 가능했다고 한다. 나일 강을 따라 여행을 했던 그리스인들은 나무나 테라코타가 아닌 돌로 건축된 웅장한 신전에 마음을 빼앗겼을 것이다. 델로스에 있는 낙소스인들의 과시하는 듯한 봉헌으로 되돌아와서, 기원전 6세기 초반에 만들어진 세 번째 봉헌물, 즉 포효하는 사자들이 도열한 길을 주목할 필요가 있다(그림69).

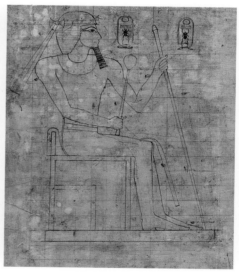

이는 델로스의 대지 위에 완벽하게 어울리는 주제이다. 아폴론의 누이인 아르테미스가 야수의 여왕으로서 이 성지를 지키기 위해 무시무시한 사자들을 도열시킨 것으로 볼 수 있으며, 도시국가인 낙소스는 아르테미스를 수호신으로 생각할 수 있기 때문이다. 여기 보이는 사자의 모습은 당시 키클라데스 제도의 채색도기에서도 찾아볼 수 있다. 그렇지만 사자가 장식된 길의 기원은 크게 보면 기원전 1800년경에 제작된 이집트 테베의 카르나크 신전(그림70)이나 룩

소르 신전의 줄지어 엎드려 있는 스핑크스 조각임을 부정하기는 힘들 것이다.

그리스의 도시국가들이 범그리스 성지에 좀더 장대한 것을 기부하려고 경쟁하면서 그리스 미술의 규모가 커졌고, 성지들 사이의 경쟁도 이를 가중시켰다. 아폴론은 시인이 "멀리 쏠 수 있을 뿐만 아니라 마음먹은 순간 한 장소에서 다른 장소로 이동할 수 있다"고 표현했을 만큼 아폴론의 신앙은 델로스에만 국한되어 있지 않았다.

산 중턱에 자리한 델포이(그림71~74)의 경우 땅 속 깊은 틈 사이로부터 아폴론의 목소리를 들을 수 있다는 이야기가 전해 내려온다. 이러한 전설에 따라 이 장소는 그리스인들의 중요한 모임이 벌어지

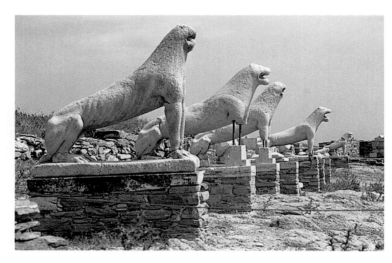

69
사자상 대로,
레토 성지,
델로스,
600~575년경
BC,
대리석,
높이
약 170cm

70
스핑크스 길,
아문 신전,
카르나크,
1800년경 BC

는 곳이 되었다. 델포이는 신으로부터 메시지를 받는 곳이라는 종교적인 설명에 따라 아폴론의 충고나 조언을 듣고자 하는 사람은 갈라진 틈 근처에 지어진 신전(그림71)으로 갔고, 여사제가 아폴론의 말을 방언하면 다시 신전 사제들의 도움을 받아 해석하고 이해했다. 이러한 이유로 델포이에는 그리스인들뿐만이 아니라 지중해 각지의 많은 사람들이 빈번하게 몰려들었고, 이곳은 정보라는 귀중한 상품의 효과적인 보고이자 유통시장이 되었다.

식민지를 개척하려는 이들에게 전달된 메시지는 "서쪽으로 가서 ……비둘기를 뒤따라가라" 등과 같이 모호하고 시적이지만, 델포이

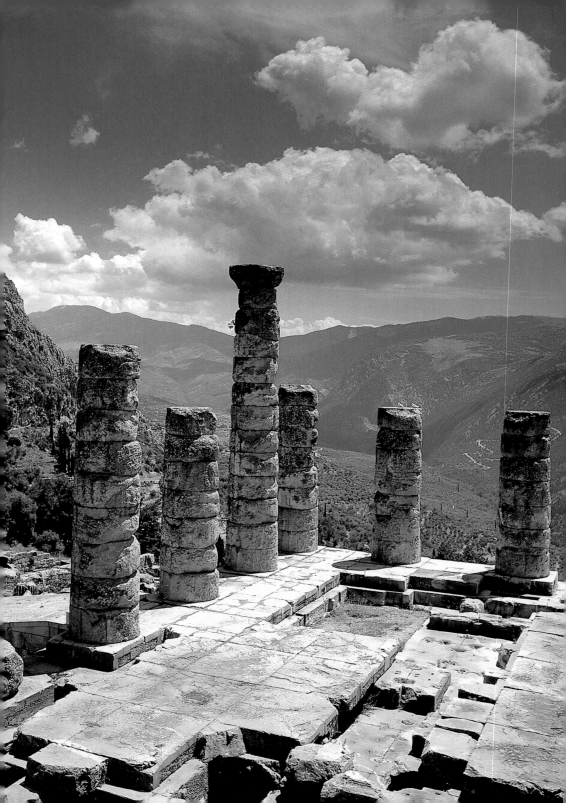

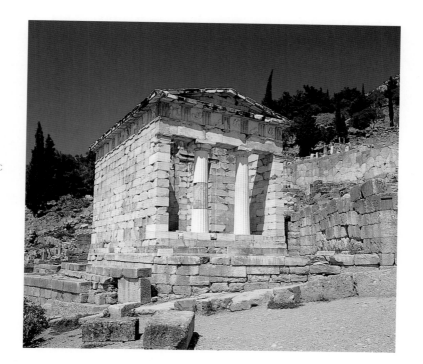

71
아폴론 신전,
델포이,
6세기 후반 BC

72
아테네의
보물창고,
델포이,
5세기 초 BC

의 사제들은 비교적 믿을 만한 충고자였다. 그래서 일부 도시국가는 델포이에 숙박할 수 있는 곳을 지어 순례자들이 머물고 서로 만날 수 있게 해주었다. 많은 도시국가는 여기에 자신들만의 예배 보는 건물이나 보물창고를 지었는데, 화려한 건축물은 그 자체로 도시국가의 부의 과시가 되었다(그림72). 시프노스(Siphnos) 섬의 경우 금광과 은광으로 부유해져 기원전 525년경 모든 신전으로 가는 길 주변에 사람들의 눈에 잘 띄는 화려하고 개성 있는 페디먼트를 가진 건물을 지어 바쳤다. 특정 도시국가의 세력은 전쟁에서 획득한 전승 기념물이나 전리품의 전시를 통해 과시할 수 있었기 때문에 이러한 보물창고는 국력을 좀더 적극적으로 상징할 수 있었다. 한편 평화 때의 델포이는 도시국가 사이의 운동 경기를 위한 경기장으로 이용되었다(그림74).

따라서 델포이가 낙소스의 집적적인 세력권 범위에서 멀리 떨어져 있었지만 낙소스인들이 이곳까지 상을 옮겨놓았다는 사실에 놀랄

필요는 없다. 낙소스인들은 기원전 6세기 초 높이 솟은 이오니아식 기둥 위에 얹힌 대리석 스핑크스 상을 봉헌했는데(그림73), 이는 낙소스가 델로스뿐만 아니라 델포이의 수호자임을 자청하기 위한 의도로 보인다. 그러나 이런 경쟁은 치열했다. 이 민감한 문제는 현재 델포이 고고학박물관에 소장된 클레오비스(Kleobis)와 비톤(Biton)이라 불리는 한 쌍의 상에 잘 나타나 있다(그림75). 이 상은 기원전 580년경 이 성지에 봉헌되었으며, 일부 지워진 명문에 따르면 아르고스의 폴리메데스(Polymedes)라는 조각가가 만들었다고 한다. 형제이거나 쌍둥이일 수도 있는 두 젊은 영웅의 조각이 아르고스에서 만들어져 이곳에 세워졌다. 따라서 이 상과 델포이에서 기리고 있는 두 아르고스인에 관한 역사를 연관시켜볼 만하다.

두 형제의 신격화에 관한 이야기를 우선 살펴봐야 할 것이다. 이것은 헤로도토스에 기록되어 있는데(I. 131), 재물의 무상함에 대한 아테네 법률가 솔론이 주는 교훈에서 소개된다. 강력한 권력자인 리디아의 크로이소스 왕이 솔론에게 "어떤 사람이 가장 큰 행복을 얻는다고 생각하느냐"라고 물었다. 솔론은 많은 사람들 가운데 아르고스의 클레오비스와 비톤을 후보로 꼽았다. 운동 경기에서 우승해 아르고스의 이름을 높인 이들은 우연한 기회를 통해 위대한 영광을 누리게 되었다. 이들의 어머니는 헤라 신전의 여사제였는데, 아르고스에서 약 10킬로미터 떨어진 곳에 있는 헤라 신전에서 여신을 위한 잔치를 준비하기로 되어 있었다.

어머니와 의식에 쓰일 수하물을 운반할 소들이 성지로 향하는 예식 행렬에 막혀 들판에서 돌아오지 못하자, 형제가 나서서 어머니를 모셨다. 이들이 수레를 끌며 어머니를 신자들로 둘러싸인 신전으로 모시고 가자 사람들은 형제의 넘치는 힘에 갈채를 보내고 훌륭한 자식을 둔 어머니를 칭송했다. 어머니는 헤라 여신에게 클레오비스와 비톤을 준 것에 감사하며 자신의 아들들에게 세상에서 가장 큰 축복을 내려달라고 기도했다. 형제는 제물을 바치고 만찬을 갖는 예식에 참가한 후 신전에서 잠이 들었다. 그리고 형제는 잠에서 깨어나지 않았다.

이것이 바로 헤라가 생각하는 완벽한 행복이자 지극한 신앙심에

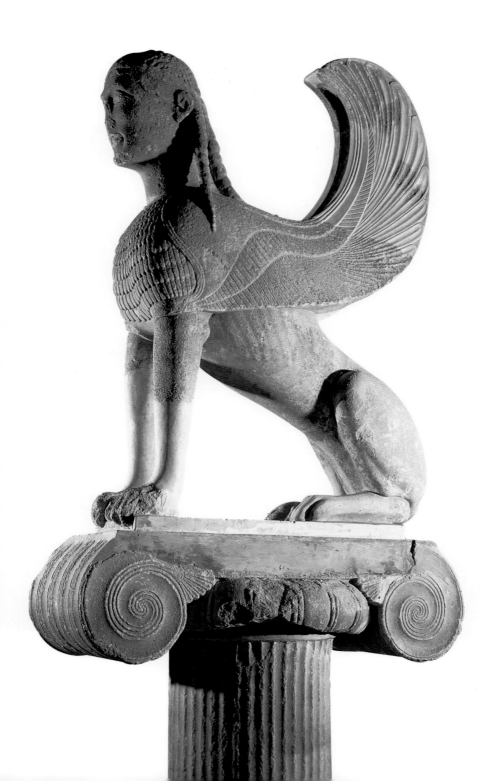

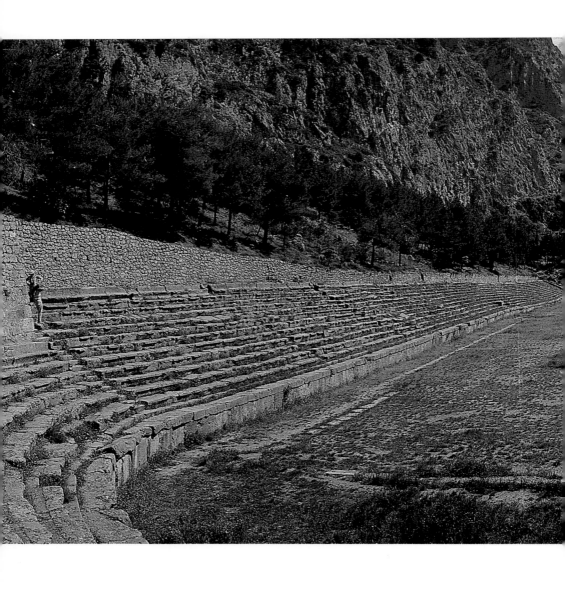

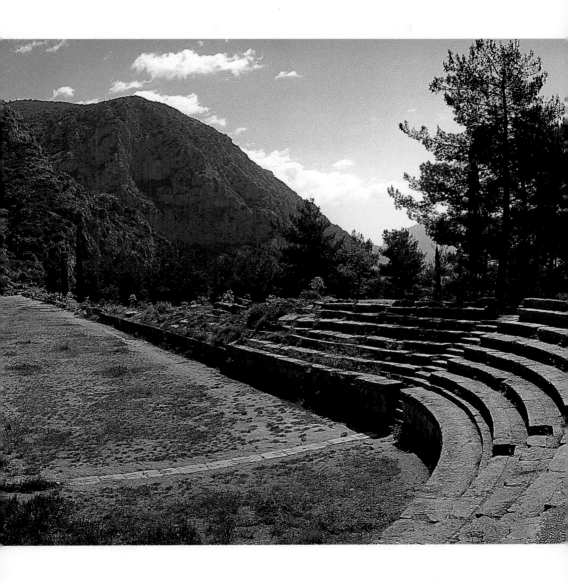

74
델포이 경기장,
헤로데스 아티쿠스가
2세기 AD에 완성함

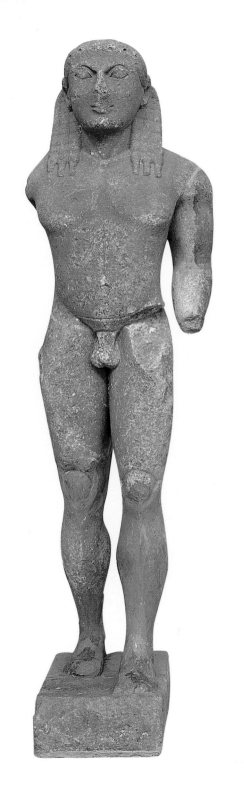
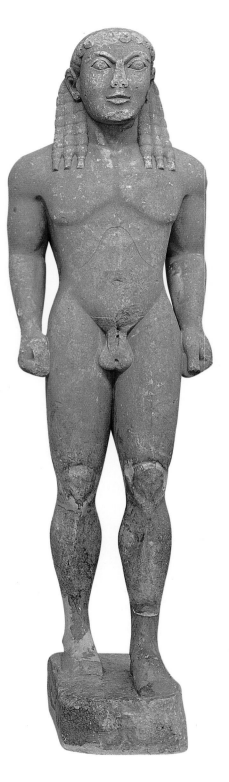

경주도 실시되었고, 권투를 비롯해 5종 경기 '판크라티온'(pankra-
tion)이라 총칭되는 각종 격투기뿐만 아니라 원반던지기, 투창, 멀리
뛰기, 단거리달리기, 레슬링으로 짜인 5종 경기도 행해졌다. 여기에
는 이름뿐인 아마추어리즘도 없었고, 오늘날 '스포츠맨십'이라고 하
는 정정당당함도 없었다. 중요한 것은 승리였다. 경주에서 꼴찌를 한
사람은 고향에서 조롱과 야유를 받아야 했다. 올림피아 우승자의 목
록에 식민도시 출신 선수들의 이름이 점점 더 많이 올라가게 된 점은
어떻게 보면 쉽게 이해가 된다. 식민도시들은 이것을 통해 해외에서
이뤄낸 자신들의 성공을 뽐내는 기회로 삼았을 것이기 때문이다.

전해오는 기록이 사실이라면 올림피아에서 벌어진 운동 경기는 사

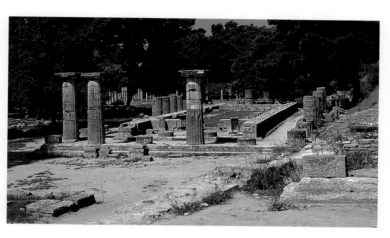

77
아테네의
흑색상 도기
파편,
소필로스 그림,
580년경 BC,
아테네,
국립고고학박물관

78
헤라 신전,
올림피아,
590년경 BC

망자가 속출할 만큼 격렬했다. 그러나 올림피아는 무엇보다도 성지
였기 때문에, 성공적인 경기 개최 여부는 방문객을 위한 편의시설보
다는 행사를 주관하는 제우스와 헤라 신의 영광을 위한 미술과 건축
에 얼마만큼 정성을 들이느냐에 달려 있었다. 헤라의 신전이 먼저 건
설되었는데, 나무로 지어진 초기 신전은 기원전 590년경 도리아식의
석조 건물로 대체되었다(그림78~79). 새로운 신전은 비록 석회암과
벽돌, 나중에 석회암으로 대체되는 나무로 된 열주 등 다양한 건축
재료로 지어졌지만, 페디먼트는 다채색의 거대한 테라코타 장식을
떠받칠 만큼 견고했다. 이 신전이 지어진 시기에 제작된 석회암으로

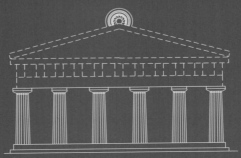

10m

된 거대한 여인의 두상도 발견되었다(그림82). 이 두상은 지붕 꼭대기를 장식했을 가능성이 높은데, 쉽게 접근할 수 없을 만큼 위엄 있는 얼굴로 보아 거대한 헤라 여신상의 일부일 가능성도 있다.

　도시국가들은 델포이와 마찬가지로 올림피아에서도 전리품을 전시하고 보관하기 위한 보물창고를 지었다(그림80). 여기에서도 식민도시들의 활동이 두드러졌는데, 이들의 보물창고는 올림피아 성역의 북쪽 끝에 함께 줄지어 서 있었다. 시라쿠사, 젤라, 셀리누스 같은 시칠리아의 식민도시, 남부 이탈리아의 메타폰티온과 시바리스, 북아프리카 해안의 키레네, 그리고 보스포로스 해협의 비잔티움이 세운 것들이었다. 그러나 성지와 경기장으로서 올림피아가 주는 정치적 의미는 비록 수는 적지만 그리스 본토의 도시국가가 세운 것 가운데 메가라의 보물창고에 가장 잘 드러나 있다. 기원전 6세기 말 메가라인들은 크기 면에서 기존의 것과 비슷한 전당을 세웠고, 여기에 석회암 부조 장식을 넣었다.

　후대에 이것을 본 사람이 기록한 바에 따르면 "보물창고의 페디먼트에는 신과 거인의 전쟁이 부조로 재현되어 있고, 페디먼트 위에 있는 방패에는 코린토스인들에게서 빼앗은 전리품으로 이 보물창고를 지었다는 명문이 적혀 있었다"(『그리스 기행』, VI.19.2). 명문이 새겨진 방패는 현재 소실되어 전해지지 않으나 이 자그마한 페디먼트를 장식했던 조각은 전해오고 있다(그림81). 비록 심하게

79
앞쪽
올림피아의
헤라 신전,
590년경 BC
위
평면도
아래
입면도

80
위
올림피아
성지 모형,
왼쪽 위에
헤라 신전이
있으며,
중앙에는
제우스 신전이
있음.
위쪽의 작은
건물은
보물창고들이고,
주위를 둘러싼
건물들은 대부분
로마 시대에 속함

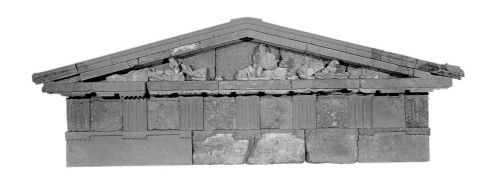

81
신과 거인의 전투
장면을 묘사한
페디먼트 조각,
올림피아에
있는 메가라의
보물창고,
510년경 BC,
대리석,
높이 84cm
(중앙),
올림피아,
고고학박물관

82
헤라로 추정되는
거상의 머리,
올림피아의
헤라 신전,
600년경 BC,
석회암,
높이 52cm,
올림피아,
고고학박물관

손상되었지만 제우스가 중앙에 있고, 그 옆에는 아테나, 헤라클레스, 포세이돈, 아레스 등과 같은 신의 모습이 자리하고 있는데, 이들은 우주 창조 때 신에 대항했다는 거인들을 하나씩 쓰러뜨리고 있다. 이러한 주제는 겉으로는 제우스의 권위를 공고히 하는 종교적인 것으로 보이지만, 실제로는 이웃인 코린토스에 승리한 것을 제우스에게 감사드리는 것이며, 나아가 세계 질서를 정당화하고 있는 신화 주제를 통해 코린토스와의 승리의 정당성을 얻고자 하는 것이었다. 페디먼트 위의 방패는 이곳을 지나가는 이에게 이 점을 알리기 위한 것으로 봐야 할 것이다.

　"무기만 없는 전쟁"이라는 표현은 근대에 못지않게 고대의 운동 경기가 얼마나 격렬했는지를 알 수 있게 한다. 그리스인들은 이에 좀더 적극적이었고, 심지어 스포츠가 군사 훈련과 직접 연관된다는 개념에서 운동 경기와 실제 전투와의 경계를 일부러 모호하게 만들었다. 기원전 6세기 말경에는 갑옷을 입고 달리는 경주가 올림픽 경기에 공식적으로 포함되었는데, 참가자들은 보병이나 '중무장 보병'의 군장을 완전히 갖춰야 했다. 포상으로 주는 도기에 그려진 그림은 이러한 경기가 어땠는지 잘 보여준다. 물론 도기 자체의 가치는 높지 않았지만 귀한 올리브 기름이 담겨 있었고, 우승한 선수는 자신의 가족들에게 줄 수 있을 만큼 상당한 양을 얻을 수 있었다. 우승자의 모습은 조각으로 만들어지는 경우가 많았고(그림83), 올리브 잎으로 만든 관도 하사받았다. 이러한 올리브 관은 대개 조각과 별도로 제작되었는데 대부분 소실되었다. 운동 선수들의 훈련 장면은 도기의 주제로 자주 나타난다(그림84~85).

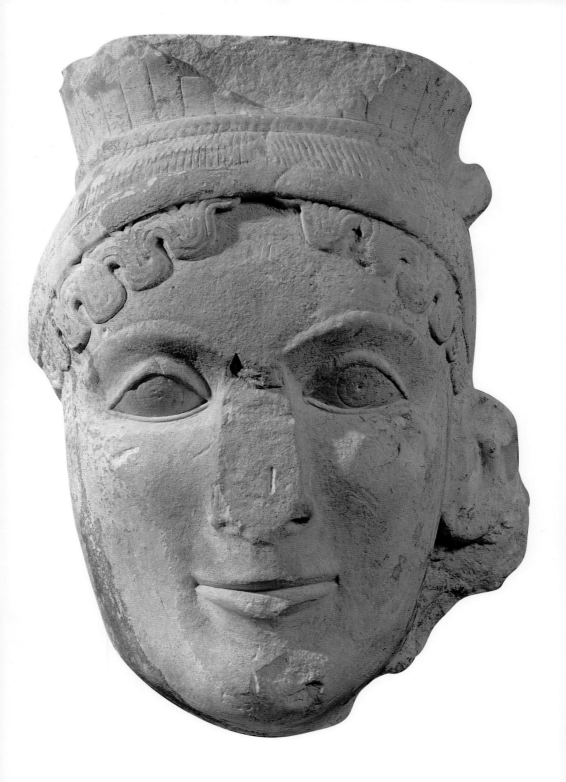

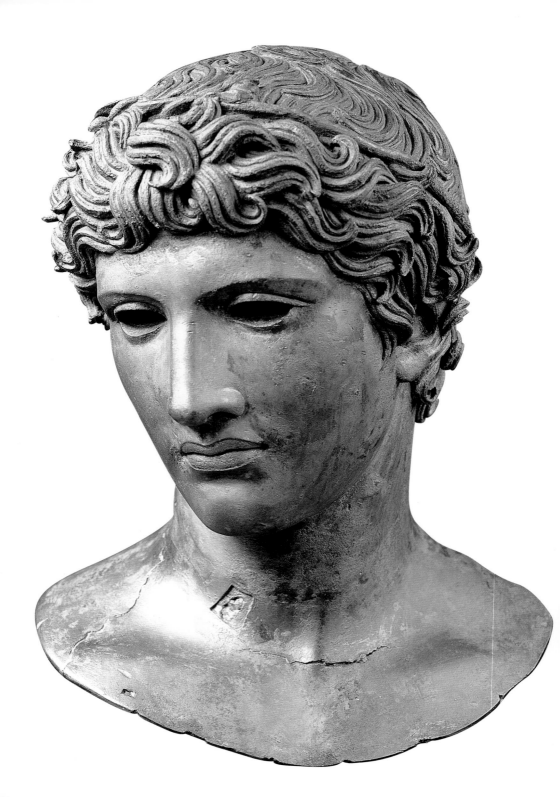

그리스 도시국가의 기본 원칙은 남성 시민들이 공동체의 이익을 위해 싸울 수 있도록 계속해서 훈련시키는 것이었다. 기원전 6세기 말까지 군복무에 대한 의무를 집단으로 수행하면서 이들에게 도시국가의 정치 사안을 결정할 수 있는 권리도 갖게 했다. 이것이 바로 '민주주의' 혹은 시민의 힘이라는 것이다. 사실 전투에 참가하지 않는 노예나 여성, 외국인들은 여기서 제외되었다. 그리스의 도시국가들 가운데 이러한 정치 발전의 선두에 선 도시가 있다. 이 도시국가가 그리스 미술에 대한 서술에서 지배 위치를 차지했기 때문에 좀더 주의 깊게 살펴볼 필요가 있다.

투키디데스가 말한 대로 아테네는 정말 화려함의 극치였다. '신상들의 도시'(city of images), 또는 후대의 사도 바울이 불만스럽게 부른 대로 '신상들의 숲'이라 할 만한 곳이었다. 아테네는 기원전 6세기에 걸쳐 아주 빠르게 발전하지만, 도시 계획은 다른 그리스 도시에 비해 성공적이지 못했다. 이 도시는 유기적이며 대단히 복잡해 주거지역으로는 악명이 높았다. 그러나 아테네에서 정치, 종교, 상업, 교육, 예술과 같은 활동의 중심지는 다른 그리스 세계에 모범이 되었다.

지리적으로 요새인 아크로폴리스에는 미케네 시대에 궁전이 있었다. 케크롭스(Cecrops)나 에레크테우스와 같은 신화적인 왕에 대한

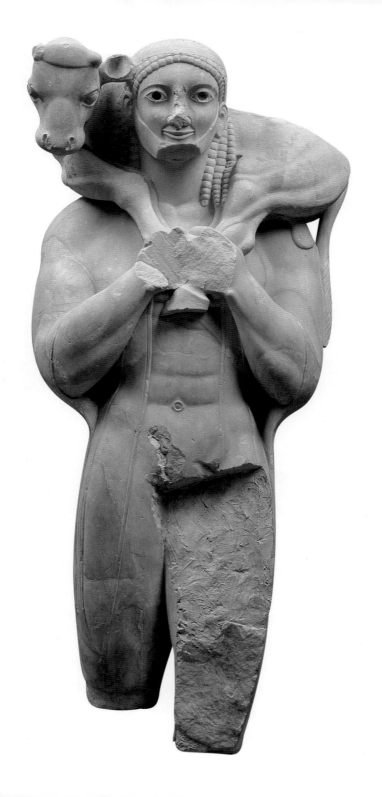

겨루고 있고, 또 다른 예에서는 올림포스의 신에게 소개되고 있는데
(그림89), 이는 그가 인간의 지위에서 신으로 승격되는 장면이다.
이것은 영웅화의 마지막 단계이며, 지상에서 쌓은 공덕에 대한 보상
으로 하늘에 오른다는 교훈을 준다. 조각의 파손이 너무 심해 헤라
클레스의 수호신 아테나가 그를 여기까지 인도했는지는 정확히 알
수 없지만, 머리에 사자 머리 가죽을 쓰고 있는 헤라클레스는 쉽게
확인할 수 있다. 그를 환영하고 있는 제우스는 측면을, 헤라는 정면
을 보고 있다.

이와 같은 주제는 당시의 도기 화가들도 즐겨 그리던 것이었는데,

당시 헤라클레스에 대한 숭배가 활발했다는 시대 상황을 고려해보
면 쉽게 수긍이 간다. 헤라클레스를 모시는 축제에 참가한 사람이라
면 누구든 완전한 신의 경지에 오르고 싶어했을 것이다. 숭배의례라
는 측면에서 보면 이들은 헤라클레스의 만찬 동료, 즉 '파라시토이'
(parasitoi)가 되고자 했던 것이다. 헤라클레스 상의 인기는 정치적
의도와 관련된 면도 있었을 것이다. 헤로도토스에 따르면 페이시스
트라토스가 아테나 여신으로 치장한 '피에'(Phye, 키가 큰 아가씨
라는 뜻)라는 시골처녀와 함께 전차를 타고 아크로폴리스를 달렸다
고 한다(I. 60).

페이시스트라토스는 헤라클레스를 흉내내려 한 걸까? 그가 헤라클레스의 무기를 모방해 자신의 경호원을 곤봉으로 무장시켰다는 이야기도 전해온다. 자신의 이미지를 향상시키기 위해 헤라클레스의 이미지와 개성을 이용한 것으로 알려진 고대의 강력한 지배자 가운데에는 알렉산드로스 대왕이나 로마의 마르쿠스 안토니우스(Marcus Antonius), 도미티아누스(Caesar Domitianus Augustus) 황제도 있다. 물론 페이시스트라토스가 이를 의도했다는 증거는 없으나, 기원전 6세기 중반 아테네 조각이나 회화에서 갑자기 헤라클레스 이미지가 활발히 나타난다는 사실에는 뭔가 의심스러운 면이

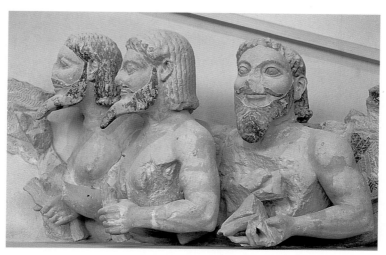

89-90
아테네
아크로폴리스에서
출토된 페디먼트,
545년경 BC,
석회암,
아테네,
아크로폴리스
박물관
왼쪽
신으로
승격되는
헤라클레스의
모습,
높이 94cm
오른쪽
'푸른 수염'
페디먼트의 세부,
높이 71cm
(중앙)

있다. 그리고 강력한 참주가 공공장식이라는 형식을 이용해 자신의 업적을 찬양했을 것으로 볼 수도 있다.

이와 같은 전제군주의 선전성을 열정적으로 지지하는 학자들도 있다. 이들의 견해에 따르면 페이시스트라토스 시대의 페디먼트에 등장하는 '푸른 수염'으로 알려진 흥미로운 세 명의 인물상은 페이시스트라토스 때문에 화해한 세 개의 정치분파에 대한 알레고리적 표현이 된다(그림90). 분수대를 장식한 말이 들어간 또 다른 페디먼트는 아마도 트로이 전쟁에서 폴리제나(Polyzena) 이야기를 다룬 듯한데, 이 조각은 페이시스트라토스가 아테네에 새로운 분수대를 조

성했고, 호메로스의 서사시를 암송하도록 명령했다는 두 가지 사실을 일깨운다. 헤라클레스가 바다에서 펼친 모험은 메가라의 영유권 주장에 반대하며 살라미스의 섬을 아테네의 지배 아래 두기 위해 페이시스트라토스가 바다와 육지에서 펼친 노력을 반영하는 것이다.

이러한 메시지를 이미지의 유형화 이외의 방법으로 구체화하는 것은 불가능하다. 도상의 선택 문제는 분명히 단순한 유행 이외에 다른 요인들이 영향을 미쳤을 것이다. 살라미스에 대한 분쟁을 예로 들어보자. 아테네와 코린토스의 펠로폰네소스 사이의 만에 위치한 작은 섬 살라미스는 거리상 아테네보다는 메가라에 더 가깝다. 아테네인들은 이 섬에 대한 영유권 주장의 정당성을 다른 이들에게(그리고 아테네인 스스로도) 어떻게 설득할 수 있었을까? 이는 무력만으로는 해결할 수 없는 문제로, 과거 영웅으로부터 근거를 찾으려는 시도가 필요해진 것이다. 서사시에는 살라미스의 영웅인 아이아스의 유골이 이 섬에 안치되어 있다고 전해오고 있었다. 아테네인들은 살라미스의 함대가 트로이에서 아테네인들과 함께 싸웠다는 기록이 호메로스의 시에 있다고 주장했고, 메가라인들은 자신들이 가진 호메로스의 판본에는 그런 내용이 없다고 반박했다. 아테네인들은 아이아스와 그의 아들을 모시는 사당을 지어 자신의 주장을 좀더 강화했다.

결국 기원전 508년 혹은 507년에 민주정치가 시작되었을 때 아이아스는 아테네에서 투표권을 행사하는 열 개의 선거구 또는 씨족(**phylai**)의 선조 영웅 가운데 하나로 추대되었다. 즉 민주제에서 아테네인들이 모시는 시조 영웅 '에포니무스의 영웅들' 가운데 하나가 된 것이다. 아테네 미술가들은 이보다 앞서 나갔다. 아크로폴리스에 세워진 대리석 조각군은 아이아스와 아킬레우스가 동격이라는 것을 과시하려는 듯 아이아스가 아킬레우스와 주사위놀이를 하는 장면을 담았다. 도기 화가들도 이 주제를 취했는데, 현재 바티칸 박물관에 있는 엑세키아스(Exekias)의 유명한 암포라에도 이 이야기가 아주 적절하게 들어가 있다(그림91).

엑세키아스가 살라미스에 대한 페이시스트라토스 가문의 계획이나 이에 대한 대중의 열정에 영향을 받았든지, 아니면 아이아스라는

91
아테네 흑색상
암포라,
엑세키아스,
주사위놀이를 하는
아킬레우스와
아이아스,
540~530년경
BC,
높이 61cm,
로마,
바티칸 박물관

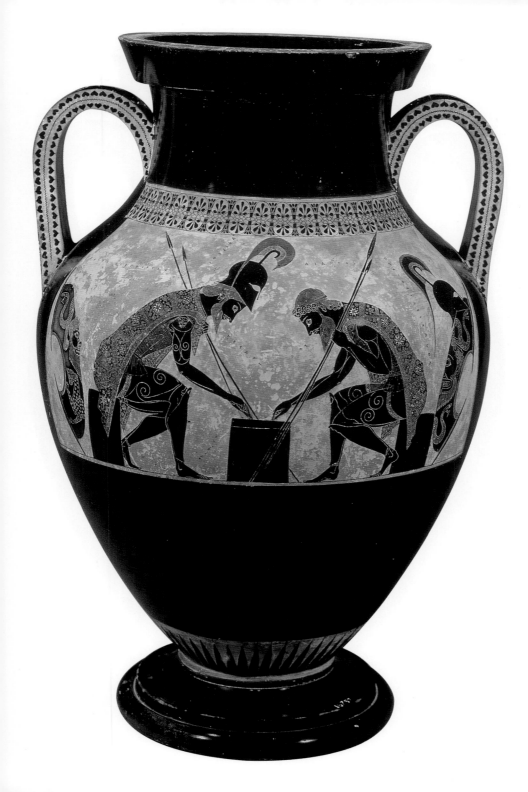

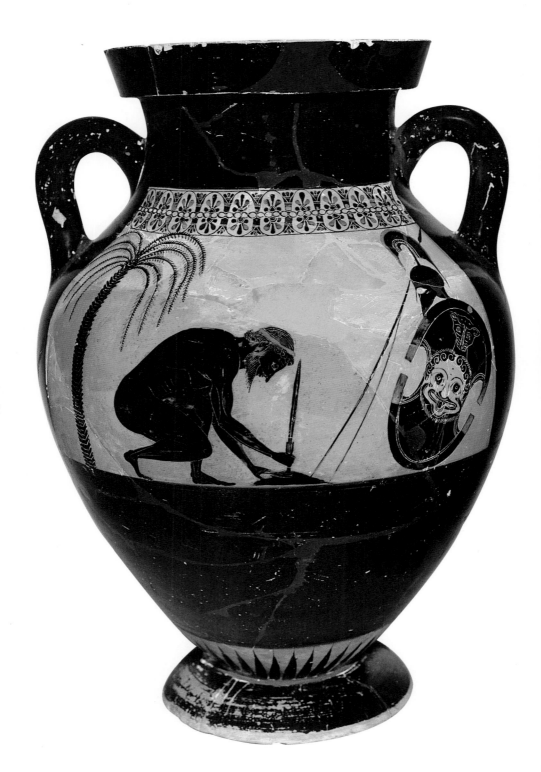

인물에 대한 개인의 애정이든지 간에 그는 이 영웅의 이야기를 자신의 조형 레퍼토리에서 중심 축으로 삼았다. 예를 들면 전장에서 아킬레우스의 시신을 끌어내는 장면이나, 그리스의 도기화 가운데 최고로 일컬어지는 작품 「자살을 준비하는 아이아스」(그림92)처럼 그의 영웅으로서의 다양한 모습을 그려냈다. 이 초상의 미묘한 의미를 감지하기 위해서는 적잖은 시간이 필요하다. 엑세키아스 이전과 이후의 도기 화가들은 아이아스가 자신의 칼을 향해 몸을 던지는 장면이나 동료 그리스군이 싸늘하게 식은 그의 시신을 발견하는 장면처럼 아이아스의 자살을 명쾌하고 극적으로 나타내려 했다.

그러나 엑세키아스는 좀더 명상적이지만 대단히 긴장된 순간을 포착했다. 여기서 아이아스는 자신의 갑옷을 한쪽에 벗어두고 알몸으로 웅크린 채 자신의 명예를 되찾는 데 열중할 뿐이다. 그의 긴 손가락은 자신의 검 손잡이 주위의 모래를 누르고 있다. 그의 눈은 단호하고 눈썹은 고통으로 일그러져 있다. 그의 뒤에 있는 야자수는 축 늘어져 모든 사람들이 느낄 만큼 아이아스에 대한 연민이 들어가 있다.

냉정하게 보면 아이아스는 대중의 존경을 받도록 추앙될 만한 인물이 아니다. 호메로스의 글에 따르면 아이아스는 머리보다는 힘이 앞서는 자로, 그의 몰락이나 죽음도 아킬레우스로부터 무기와 갑옷을 물려받기 위해 오디세우스와 벌인 어리석은 싸움에서 비롯되었다. 오디세우스가 경합에서 승리하자 아이아스는 분을 이기지 못하고 미친 듯 날뛰며 동료 그리스 장수들을 죽이려고 했지만, 그의 지각 없는 분노는 소나 양들을 죽이는 것으로 끝났다. 제정신을 차린 아이아스는 자살만이 유일한 선택임을 깨닫게 된다. 그리스 법에서 자살은 결코 명예로운 행동이 아니었다. 그러나 그리스 종교에 따르면 영웅은 사후에도 활동할 수 있다. 이 점에 의거해 아테네인들은 도시국가 차원으로 아이아스를 추켜세울 수 있는데, 이는 살라미스 영유권에 대한 아테네의 정당성을 설명하는 데 효과가 있었다. 이렇듯 그의 이미지는 가능한 한 모든 매체로 만들어지면서 태곳적부터 아테네인들에게 소중했던 인물로 추앙받게 되었다.

아테네의 종교의식은 대체로 페이시스트라토스와 그의 아들 때 정

비되었다. 근처 엘레우시스(Eleusis)에 자리한 텔레스트리온(teleste-rion)이라고 알려진 열주로 이루어진 전당은 데메테르와 그녀의 딸 페르세포네를 위한 비밀의식의 입회자를 맞이하기 위해 이용되었는데, 기원전 6세기 중반 크게 증축되면서 아테네를 위해 대부분 재편되었다.

디오니소스를 기리는 최초의 연극 무대를 아고라에 세운 사람은 페이시스트라토스였다고 생각된다. 기원전 534년에 테스피스(Thespis)라는 사람이 합창단의 단장으로 여기서 데뷔했다. 아크로

폴리스의 남동쪽에 올림피아의 신 제우스를 위한 거대한 신전의 기초를 세운 것은 페이시스트라토스의 아들이었다. 아크로폴리스에서는 (신전의 위치만 보더라도 알 수 있듯이) 아테나 여신의 예배가 가장 우선이었다.

아케익기에 아크로폴리스에 있었던 신전의 위치와 건립 시기는 아직도 정확히 알려져 있지 않다. 확실히 페이시스트라토스가 지은 신전 건물들은 대개 다소 아담하고 형태도 다양한데, 이는 아크로폴

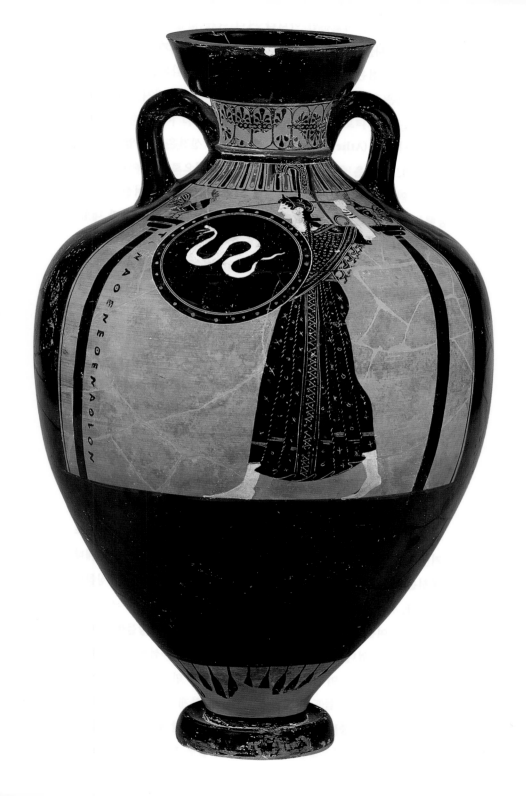

95-96
「페플로스를 입은
코레」,
530년경 BC에
봉헌됨,
채색 대리석,
높이 120cm
오른쪽
보수,
채색한 원작 주형,
케임브리지,
고전고고학박물관
맨 오른쪽
원작의 세부,
아테네,
아크로폴리스
박물관

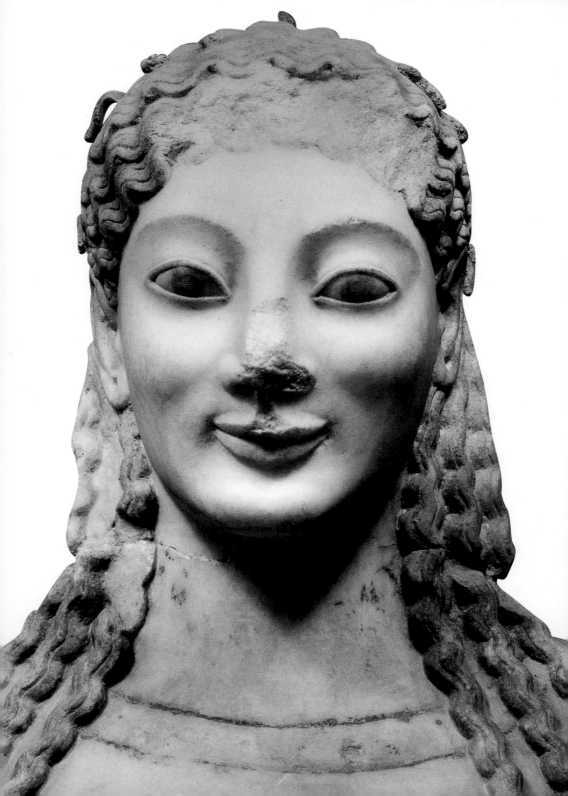

것으로 보인다.

아케익기에 아크로폴리스를 장식한 다양한 인물상 가운데에는 두 명의 반인반신 영웅인 테세우스와 헤라클레스, 그리고 완전한 신 아테나와 디오니소스가 들어가 있다. 여기서 아테나의 등장은 매우 자연스럽다고 생각되지만 디오니소스의 등장에는 설명이 필요하다. 디오니소스는 동방에서 전래된 신으로 유익함을 주지만 동시에 위험을 가져다주는 신이다. 포도주 생산을 도와주는 술의 신이지만 그는 인간이 실수를 저지르게 만드는 신이기도 하다. 그를 기리는 제식에서 춤, 야유회, 정통 연극이 시작되었다(제6장 참조). 춤을 추는 제식에 참가한 사람들은 '정신이 나간 상태', 즉 일종의 축복받은 광란의 상태(ekstasis)에 이르게 된다. 그에 대한 숭배는 그리스 사회에서 시민정치에 직접 참여할 수 없었던 여성이나 노예, 외국인(metics)들에게 정규적인 해방구 또는 사회에 대한 불만의 분출구였다는 증거도 전해오고 있다.

디오니소스는 무엇보다도 남성들이 '함께 모여서' 이야기를 나누고 음악과 시를 듣고 술을 마시는 회합, 즉 '심포시온'(symposion)을 고취시켰다. 여기에 참석하는 여성들은 부인이 아니라 '헤타이라'(hetaira)라는 일종의 기생으로 이들은 성적 유희를 제공했다. 이 모임에서는 동성애뿐만 아니라 미소년을 대상으로 한 남색 관계가 조장되기도 했다. 심포시온은 남색에 대한 관심이 추구될 수 있는 장소라고 공적으로 인식되었는데, 이것은 부끄러운 관계가 아니었다. 디오니소스가 혼란과 동물의 본능, 배꼽 아래의 생활(성생활)을 관장하는 신인 반면, 아폴론은 델포이에 있는 그의 표어 "절대 과하지 말라"는 말처럼 그와 정반대되는 신이었다.

따라서 심포시온에 참여하는 사람들은 제멋대로 행동하는 광기 어린 여자 '마이나데스'처럼, 혹은 사람과 말의 잡종인 사티로스(satyros)처럼 디오니소스 신을 추종하는 '집단'(thiasos)에 잠시 들어가는 것이다. 오늘날 박물관에 남아 있는 대부분의 그리스 도기들은 집단 음주를 위한 심포시온을 목적으로 만들어진 것이다. 당연히 이 가운데 상당수는 심포시온 장면이나 좀더 일반적인 디오니소스와 그의 추종자의 세계가 그려져 있다. 페이시스트라토스의

참주제 시대(기원전 560~520년경)에 활동한 것으로 보이는 '아마시스 화가'(Amasis Painter)라고 알려진 아테네의 한 도기 화가는 디오니소스의 추종자에 대해 기억할 만한 명장면을 남겼다. 그가 제작한 것으로 보이는 포도주병, 즉 암포라의 장식 그림을 보자(그림99~100). 가운데 위쪽으로는 사티로스와 마이나데스가 앉아 있는 디오니소스 주변을 신나게 뛰어다니고 있다. 그 아래에는 다섯 마리의 땅딸막한 사티로스가 바쁘게 포도를 따고, 발로 밟은 후 발효시키기 위해 큰 항아리에 붓고 있는데, 이 가운데 하나는 피리로 음악을 연주하고 있다.

심포시온은 그리스 문화의 가장 영향력 있는 수출품이라 할 수 있다. 아테네나 그리스 도시국가들에서 본래 심포시온을 위해 생산하던 도기들은 외국으로 보내지고, 때로는 음주 예식을 위한 세트로 판매되기도 했다. 포도주와 물을 섞을 때 쓰는 크라테르, 술을 따를 때 쓰는 술 주전자 오이노코이, 납작한 술잔 킬릭스(kylix)가 있고, 여기에 큰 술잔, 여과기, 국자 등도 포함된다. 포도주를 마시는 문화를 받아들인 비그리스계 민족들이 항상 이러한 관례를 따른 것은 아니었다. 예를 들어 켈트족이나 마케도니아인들은 포도주를 희석시키는 과정을 정확히 지키지 않았다. 또 그리스인들의 도기들을 열광하며 사 모았던 에트루리아인의 경우, 디오니소스의 다른 면을 애용했다. 디오니소스는 그의 추종자들에게 부활을 약속한 신이었다. 이를 보면 왜 에트루리아인들이 디오니소스가 그려진 도기들을 무덤에 함께 봉안했는지 어느 정도 설명된다.

기원전 6세기경 한 철학자는 음주로 인해 지하세계로 빠질 수 있는 것처럼 디오니소스를 하데스(Hades)라고 선언하기도 했다. 디오니소스 숭배의식이 죽음에 대한 위안의 기능을 했다는 사실이 오늘날 얼마 남아 있지 않은 대형 회화에 나타나 있다(그림101). 우리는 이 장 서두를 그리스의 식민도시로 시작했고, 따라서 이 작품이 남부 이탈리아의 그리스 식민도시인 파이스툼(Paestum)에서 발견되었다는 사실에 의아해하지 않을 것이다. 이것은 채색된 무덤의 일부인데, '심포시온'에 대한 중요한 단서를 보여주고 있다. 참석자들은 킬릭스로 술을 마시며 친숙한 게임인 '코타보스'(kottabos)를 즐기고 있

101
파이스툼에 있는
디베르의
무덤 패널,
5세기 초 BC,
프레스코,
파이스툼,
국립고고학박물관

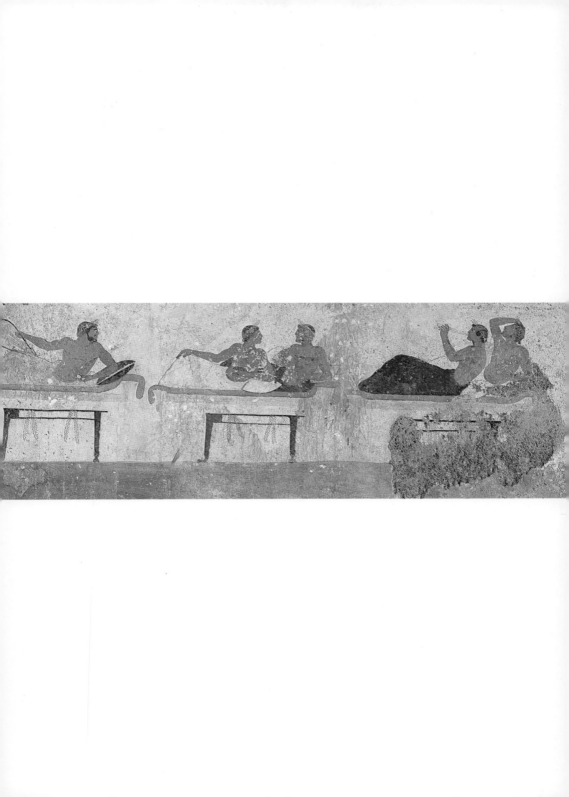

다. 코타보스란 방 주위에서 표적을 포도주로 튀겨 맞추는 장난인데, 그릇뿐만 아니라 성적으로 눈길을 끄는 사람도 표적이 된다. 등장인물 모두 머리에 화환을 하고 있다. 이 가운데 현금을 들고 있는 한 젊은이와 시선을 주고받는 수염 난 중년 남성이 한 쌍의 동성애자로 그려져 있다. 고지식한 현대의 관객은 이 장면을 방종하고 도덕적이지 못하다고 할 것이다. 그러나 그리스인들에게 이는 명백한 긍지의 문제였다. 즉 문명이 발달된 하나의 행동이었던 것이다.

4

도시국가의 정치체제에서 참주보다 더 악한 것은 없다. 참주제는 만민법이 세워지기 전의 원시사회에서 나타나는데, 통치자는 단 한 명일 뿐이며 법도 오직 그만을 위할 뿐이다. 여기서 평등이란 애당초 존재하지 않는다. 그러나 만민법이 세워지자 부자나 가난뱅이 모두 정의 앞에서 똑같은 권리를 갖게 되었다. 다음은 자유를 갈구하는 외침이다. "도시국가를 위해 좋은 생각을 가진 사람은 누구인가? 대중 앞에서 자신의 생각을 밝힌 다음 명예를 얻어라. 비협조자여, 당신은 평화를 포기해라. 시민 스스로가 도시국가를 인도해나갈 때 비로소 시민들은 스스로의 운명을 책임질 수 있게 된다. 도시국가를 위해 이보다 더 훌륭한 일이 어디 있겠는가?"

102
아테나의 머리,
아이기나에
있는 아파이아
신전의
서쪽 페디먼트,
490년경 BC,
대리석,
높이 172cm,
뮌헨,
글립토테크
미술관

윗 글은 에우리피데스의 희곡 『도움을 청하는 여인들』(*Suppliant Woman*, 429쪽)에서 테세우스가 행한 감동적인 연설이다. 여기에는 과거의 여러 문구들이 뒤섞여 들어가 있다. 아테네 군주제의 시조 격인 테세우스가 반군주제의 이데올로기가 담긴 수사를 구사하고 심지어 민회(ekkelsia)의 개회사 문구까지 빌려다 쓰기 때문이다. 고전기 아테네인이 민주주의의 '창조자'로서 가졌던 자부심은 이 정도로 강했고, 당시 이들은 민주제를 도시국가가 나아갈 미래로 확신했다. 아테네의 민주제는 페이시스트라토스의 아들인 히피아스 (Hippias)가 추방된 기원전 508년 혹은 507년경부터 가능하게 되었다. 민주제의 서막이 비록 계획적이지 못하고 우발적이었지만, 아테네인들은 자신들의 인지 범위 내에서 이러한 정치체제, 즉 다수 (demos)에 의한 지배(kratia)란 뜻의 데모크라티아(demokratia)가 인류 역사상 최초였다고 믿었다. 아테네인들은 민주제가 훗날 전세계 국가의 정치제도를 고쳐시키게 되리라는 것을 미리 알기라도

한 듯 이 정치체제의 우수성을 확신했다. 이러한 자부심은 그리스의 미술과 건축에도 강하게 들어가 있을 뿐만 아니라, 18세기 이후 근대 미술 사학자들도 민주제를 그리스 미술의 '위대함'에 대한 가장 중요한 근거로 주목했기 때문에 우리는 여기에 관심을 기울여야 할 것이다.

　미술은 개인의 자유가 어느 정도 보장된 곳에서만 꽃피는 걸까? 테세우스는 앞의 인상적인 연설에서 민주주의가 도시국가에 활력과 젊은 피를 불어넣어주지만, 참주제를 위협했다고 주장했다. 최초로 고대 미술에 대해 본격적인 연구를 한 빙켈만(J J Winckelmann, 1718~68)은 고대 아테네인 사이에 합의된 평등 이데올로기가 '위대한 미술'을 직접 배태(胚胎)했다고 믿었다. 비록 빙켈만의 미에 대한 감각을 기초로 아테네 민주제의 역사에 접근하는 것은 위험하지만, 이와 같은 그의 감식은 후대에 강한 영향을 끼쳤다. 예를 들어 곰브리치 같은 미술사가들은 양식의 변화가 민주제와 같은 시기에 일어나거나, 또는 민주제 때문에 일어났다고 본다. 그러면서 이를 잘 설명해내기 위해 '그리스 혁명'(the Greek Revolution), 심지어 '그리스의 기적'(the Greek Miracle)이라는 용어를 만들어내기도 했다. 그러나 개인의 정치 자유가 예술의 모험심을 낳았다는, 진부하지만 유혹적인 주장을 되풀이하지 않는 편이 좋을 것이다. 대신 고대 미술품 가운데 가장 영향력 있는 이콘(icon : 동방 그리스도교 전통에서 벽화나 모자이크, 목판 등에 신성한 인물이나 사진 등을 그린 그림-옮긴이)이라 할 수 있는 「참주 살해자」(Tyrannicides, 그림 103) 속에 얽혀 있는 일화를 되짚어보면서 아테네의 당시 역사 상황을 간단하게나마 검토하는 편이 더 나을 것이다.

　현재 전해오는 이 그룹 상은 사실 복제본의 복제본이다. 우리가 보고 있는 이 그룹 상은 로마 시대 때 제작된 것으로, 기원전 477년경 아테네의 크리티오스(Critios)와 네시오테스(Nesiotes)라는 두 조각가가 만든 청동상을 복제한 것이다. 기록에 따르면 이들도 기원전 510년경 안테노르(Antenor)라는 조각가가 만든 조각상을 기원전 480년 페르시아의 침입 때 빼앗기게 되자 이것의 대체용으로 제작한 것이다. 크리티오스와 네시오테스가 얼마만큼 충실하게 원래의 조각

103
「참주 살해자」,
477년경 BC에
제작된 그리스
청동 원작의
로마 대리석
복제본,
높이 195cm,
나폴리,
국립고고학박물관

상을 복제했는지는 알 수 없지만, 이 조각은 개인의 초상으로 제작되었기 때문에 그리스 미술에서 가장 오래된 초상으로 생각된다.

이 조각상은 하르모디오스(Harmodios)와 아리스토게이톤(Aristogeiton)이라는 두 명의 아테네인을 나타내고 있다. 둘은 친구이자 동성애 파트너였다. 이 가운데 나이가 많은 아리스토게이톤은 턱수염과 독특한 방어 자세로 구별할 수 있다. 두 사람 모두 페이시스트라토스 가문의 전제정치에서 아테네인들을 구하려 기원전 514년에 죽었다. 어쨌든 둘은 이같은 이유로 영웅이 된다. 아테네인들은 이 사건을 '사실'이라고 부르지만 실은 애매모호하다. 그리프로 이보다는 역사적인 시대 상황을 고려하면서 이 사건을 추적한다

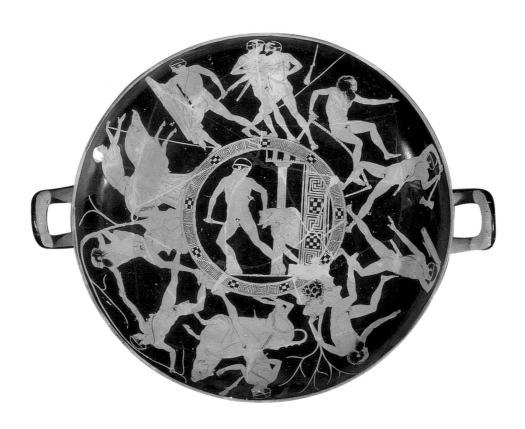

네의 아고라 광장과 도시계획에 명확히 각인되어 있다. 이제 우리는 민주제의 기초를 설계했다고 생각되는 클레이스테네스를 위해서는 어떠한 조각상도 세워지지 않았다는 것에 주목해야 한다. 민주제에 대한 숭배는 대신 하르모디오스와 아리스토게이톤의 우아한 청동상에 집중되었다. 이들의 이미지는 아테네 시민의 생활 중심지에 세워지는 특권을 누렸다. 그리고 「참주 살해자」 상 주변에 다른 조각상을 세우는 것은 법으로 금지되었다. 냉소적인 관찰자라면 눈치챌 수 있을 것이다. 즉 아테네인들은 「참주 살해자」 상을 민주정의 시작으로 부각시켜 대중들의 의식에서 마지막 참주 히피아스를 추방하기 위해 스파르타 군대의 역할을 자연스럽게 지워버릴 수 있다고 생각한 것이다. 스파르타인은 그리스 내에서 아테네에 가장 위협을 주는 적이었다. 그런 스파르타가 아테네의 독립에 적잖은 도움을 주었다는 사실을 모든 아테네인들은 인정하기 싫었던 것이다. 따라서 아테네 출신의 참주 살해자의 조각상을 분별 없는 숭배의 대상으로 고안했던 것이다. 「참주 살해자」 상의 파장은 그릇, 동전(그림105), 또는 여타 다른 기념물 같은 고전기 아테네의 도상학 기록에 광범위하게 퍼져 있다. 예를 들어 미술에서 하르모디오스와 아리스토게이톤의 독특한 공격 자세는 의식을 했든 못했든 테세우스 같은 아테네 영웅의 자세에서도 반복되었다(그림106, 125). 테세우스도 '민주주의'의 영웅으로 새롭게 조명되었는데, 아마 페이시스트라토스가 만들어낸 헤라클레스 환상에 대한 반작용으로 생각된다. 「참주 살해자」 상은 아테네 민주주의의 수호상이 된 것이다.

하르모디오스와 아리스토게이톤 모두 넓은 의미든 좁은 의미든 숭배의 대상이었다. 이들을 만지면 행운이 왔고, 이들의 이름으로 주문을 외면 그럴듯한 결과가 보장되었다. 아테네의 연회에서 사람들은 이들을 찬양하는 감동할 만한 시를 함께 노래했다. 초상 조각으로서 얼마만큼 이상이 되었는지는 알 수 없다. 이들에게 '누드'라는 복장이 주어졌다. 이를 '영웅의 누드'로 볼 수 있는데, 하르모디오스와 아리스토게이톤은 죽고 난 바로 다음부터 아킬레우스나 아가멤논처럼 영웅이나 반신(半神)처럼 숭배되었기 때문이다. 아고라에는 조각상이 있었고, 케라메이코스(Kerameikos)에는 기념비가 세워졌다.

그런데 이곳에서 도시를 위해 전사한 전몰 장병을 모시듯 아테네 국방장관(polemarch)이 집전하는 제가 해마다 올려졌다.

뉴욕 항의 자유의 여신상을 예견하듯, 「참주 살해자」 상은 어떤 측면에서 보더라도 '민주주의' 미술의 상징이었다. 대중들의 기부금으로 만들어졌을 뿐만 아니라, 정치 성향을 적극 표방하기 때문이다. 반면 아테네 민주주의를 섬세하게 보여주는 자료는 거의 전해지지 않는다. 우리는 이 역사의 초기 주인공에 대해서는 아는 것이 거의 없는데, 아테네 희곡 작가 아이스킬로스가 쓴 「오레스테이아」(Oresteia)에 이들의 운명이 우화로 남아 있을 뿐이다. 그러나 민주주의의 이상이 얼마만큼 강하게 기원전 5세기 초 아테네의 이미지 소통에 투영되었는지를 보여주는 예가 하나 전해오고 있다.

기원전 490년경 이후 트로이 전쟁의 마지막 단계에서 일어난 작지만 흥미로운 일화 하나가 매우 독특한 방식으로 아테네의 도기에 자주 등장한다. 이 에피소드는 바로 아킬레우스의 갑옷과 투구를 두고 다투는 장면이다. 이 책의 머리말에서도 나왔듯이, 그의 갑옷과 투구는 아주 훌륭하게 만들어져서 누구나 탐낼 정도이다. 아킬레우스가 트로이의 파리스 왕자의 화살에 맞아 죽자, 그리스의 두 영웅은 그의 갑옷을 서로 차지하려고 했다. 한 명은 아이아스였고, 다른 한 명은 오디세우스였다. 싸움이 바로 일어난 듯, 도예화가 두리스(Douris)는 아이아스와 오디세우스가 칼을 뽑아 들고 있고 친구들이 이를 제지하는 장면(그림107)을 보여주는데, 마치 술집에서 벌어지는 난동과 비슷하다. 이들 사이의 바닥에는 아킬레우스의 투구, 방패, 갑옷의 정강이 보호대, 그리고 가슴 보호대가 쌓여 있다.

그러나 아이아스와 오디세우스는 결투로 해결하지 않았다. 두리스는 잔의 반대편에서 싸움이 수습되는 장면을 보여주고 있다(그림 108). 테이블이 놓여 있는데 마치 재판이 진행되는 듯 그 주위에 아테나 여신이 서 있고, 긴 옷을 입은 여러 그리스의 영웅들이 탁자를 향해 걸어나오고 있다. 이들은 프세포이(psephoi)라 불리는 조약돌이나 마른 콩을 탁자 위에 내려놓고 있다. 이것은 당시 판결을 내리기 위해 법정에서 사용되는 방법과 동일했다. 여기서 호메로스의 영웅들은 자기들끼리 누가 아킬레우스의 갑옷을 가질 것인가를 표결로

107-108
아테네 적색상 잔, 두리스, 480년경 BC, 비엔나, 미술사박물관
위 세부. 아킬레우스의 갑옷을 놓고 싸우는 아이아스와 오디세우스의 모습
아래 전체 모습. 아킬레우스의 갑옷을 가질 사람을 정하기 위해 투표하는 그리스 장군들

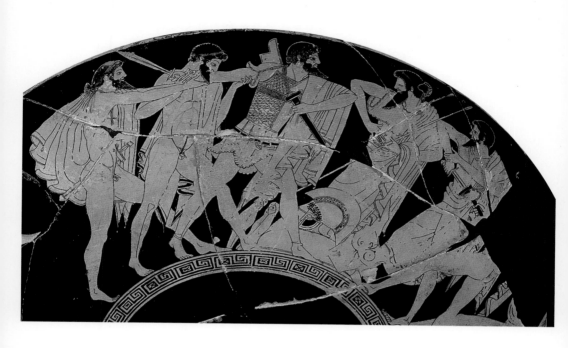

결정하고 있는 것이다. 두리스는 표결 결과를 극적으로 표현해낸다. 그는 조약돌 한 무더기가 다른 것보다 시각적으로 커 보이게 한 다음 각기 다른 반응을 덧붙였다. 이긴 쪽에서는 한 사람이 기쁨에 겨워 손을 들고 있다. 이것은 오디세우스일 것이다. 패자인 아이아스는 돌아서서 믿기 어렵다는 표정으로 손으로 머리를 만지며 자신의 측근에게 기대어 있다. 그가 아킬레우스와 동고동락했던 시절이 고려되지 않은 것이다(그림91). 이러한 패배로 아이아스는 파멸에 빠지고 만다(그림92).

두리스는 다른 도예화가들처럼 이 일화를 독특한 개성으로 윤색했다. 그러나 애초에 이 일화에 대한 관심은 아테네의 중요한 공공장소에 있는 대형 그림이나 벽화 같은 다른 대형매체로 인해 시작되었다고 생각된다. 비록 명확하게 단정지어 말할 수는 없을지라도, 일화 자체로만 보면 『일리아스』나 『오디세이아』의 원문에는 전혀 보이지 않는 다른 이야기에 속한다(아테네 연극의 경우, 소포클레스는 이 일화를 그의 가장 유명한 연극인 「아이아스」의 소재로 사용한 바 있다). 따라서 이 일화는 민주주의의 가치를 널리 알리는 데 정당성을 부여하기 위해 교묘하게 조작된 것으로 보인다. 즉 이 일화는 다음과 같은 메시지로 해석될 수 있다. 과거에는 문제를 해결할 때 폭력에 호소했지만, 지금 시대에는 투표로 결정된다. 이제 쟁의는 야만스러운 폭력이 아니라 법정의 논쟁으로 해결됨으로써 설득력 있는 연설을 하는 재능이 중요하게 된 것이다.

그래서 새롭게 창안된 정치제도에 영웅들의 존경심을 덧붙이기 위해 호메로스의 영웅들조차도 끌어다 쓴 것이다. 민주정에서 실시된 선거방식이 처음부터 혁신적이었는지는 알 수 없다. 예를 들어 비밀투표가 정확히 언제부터 시작되었는지는 확신할 수 없다. 그러나 민주정에 관한 엄격한 원칙과 긍지가 아테네에서 시작된 것은 부인할 수 없는 사실이다. 세계 최초의 민주주의였을 뿐만 아니라 대표자들도 최소한으로 구성되어 있었다. 즉 아테네의 민주주의에서 시민들의 직접 참여는 극대화되어 있다. 물론 많은 아테네인들이 그들의 성별 및 사회, 인종에 관한 이유로 제외되었다. 정치적 유토피아는 아니었지만, 시민권만 있으면 항상 직접 참여할 수 있는 기회가 열려

있었다. 정치활동을 하는 것은 시민들의 권리인 동시에 의무였다. 비협조자는 이상한 사람이거나 사교성이 없다는 것을 의미했고, 도시 내에서 자기 역할을 다하지 못하는 사람은 누구든지 '정신병자'(idiotes)라고 불렸다.

민회는 아고라 근처 남서쪽의 프닉스(Pnyx) 언덕에 파놓은 초대형 원형 토론장에서 열렸다. 이곳은 최대 1만 명을 수용할 수 있었다. 시민들은 의회에서 결정된 사항을 표결하기 위해 손이나 막대기처럼 보이는 것을 들고 여기로 모여들었다(그리스 도기 연구자들은 상당히 어려 보이는 건장한 청년들이 마디가 있는 긴 지팡이를 장식물처럼 지니고 다니는 것을 자주 보게 된다. 이처럼 지팡이는 시민권의 상징이었다). 그러나 민주주의의 실제 중심지는 아고라였다. 1931년부터 이 지역에서 민주주의 활동을 직접 증명해주는 많은 유물들, 즉 선거인 명부, 연설 시간을 재는 시계 등을 발굴해냈다. 뿐만 아니라 오늘날까지 그 영향력이 느껴지는 공공 건축물의 전형을 확실히 밝혀냈다.

예를 들어 스토아(stoa, 주랑)를 살펴보자. 기원전 150년경에 페르가몬(Pergamon) 왕의 기부로 건설된 스토아를 오늘날 화려하게 복원해놓아 후대의 스토아 형태를 볼 수 있게 하지만(그림109), 이보다 훨씬 이전 시기인 기원전 6세기 말에 설립된 스토아 형태도 훌륭하게 시각화해내고 있다. 간단히 말해, 열주(列柱)가 길게 늘어선 도시 내의 스토아는 여름의 강렬한 태양과 겨울의 매서운 바람으로부터 보호받기 위해 설계되었다. 열주 내부에 복합상점이 있었을 가능성이 있기 때문에 오늘날의 쇼핑몰의 효시로 일컫는 사람도 있다. 그러나 용도는 그 이상이었다. 제논(Zenon of Elea)이 주도했던 일련의 철학자 그룹은 '스토아 학파'(Stoics)로 알려져 있다. 그런데 이것은 이들의 철학 토론장이 기원전 460년경에 만들어진 아테네의 아고라 안의 채색된 주랑, 즉 스토아 포이킬레(Stoa poikile)라는 곳에서 이루어졌기 때문이다. 이 주랑은 이름이 암시해주듯 미술관의 성격도 띠고 있다(이 문제는 제5장에서 다시 언급될 것이다). 주랑은 한편으로는 재판소이자 전쟁에서 얻은 전리품의 전시장이었으며, 칼잡이, 곡예사, 여러 마술사들의 공연이 이루어지던 곳이었다.

109
현대에 재건한
아탈로스의
스토아,
2세기 BC,
아테네,
아고라

시민들을 왜 이와 같은 중심지에 몰려들었을까? 단순히 '광장생활'(piazza life)을 좋아하는 국민의 특성 때문만은 아니었다. 시민에게는 집회에 참여해야 할 의무가 있었다. 아고라에는 500명의 의원들이 모이는 불레우테리온(Bouleuterion)이 위치해 있었는데, 톨로스(Tholos)라는 원형 건물에서는 의회의 집행위원이 세금으로 만찬을 베풀 수 있었고, 무게와 치수를 정하고 공문서가 보관되는 메트로온(Metroon)이 있었다. 여기에는 또한 '에포니모우스 영웅상'(Eponymous Heroes)이라는 중요한 조각상들이 놓이는 긴 기단이 있었다. 클레이스테네스가 창안한 열 개 선거구 또는 '부족'(phylai)은 각각 시조의 이름에서 명칭을 따왔고, 각각의 상은 사람들이 쉽게 볼 수 있는 중심지에 세워졌다. 아마도 공평함을 이유로 시조상(像)은 서로서로 비슷한 모습을 했을 것이다. 이 시조상의 모습은 파르테논의 동쪽 프리즈에서 추측할 수 있는데(그림110), 외투를 걸치고 수염을 기른 일련의 남자들이 지팡이에 기대어 있다. 시조

상은 일종의 표지로서 예술적인 면보다는 기능이 중요했다. 아테네 시민은 자기 부족에게 지정된 조각상 아래의 높은 기단에 붙은 대자보에서 자신과 관련된 소식을 찾아 읽었다. 기병훈련 통고나 의회 청문회 출석 요구일 수도 있고, 혹은 의회에서 의결될 안건의 사전 발표일 수도 있다. 그것이 무엇이든 간에 모든 시민들은 매일매일 이 게시판에 관심을 기울여야 했다.

이제 우리는 아테네 사회가 얼마나 친밀한 공동체였는지 상상할 수 있다. 아고라를 관통하는 길은 아크로폴리스로 이어지는 판아테나이아 축제의 행렬용 도로였는데, 이밖에도 여러 의식이 정기적으로 이 길을 따라 열렸다(아테네 달력에 따르면 신들에게 행하는 신성한 의식이 열리는 날이 모두 120일이었다). 정치와 종교가 이 도시국가의 삶을 지배했다. 아고라 주변으로 주택가가 세포 증식하듯 산만한 형태로 에워쌌다. 빈민가일지라도 민주주의의 가치를 부여받았다. 기원전 4세기 중반의 웅변가 데모스테네스(Demosthenes)는 개인의 부와 탐욕의 부활을 개탄하며 사람들에게 지난 세기 위인들의 건전한 생활방식을 세세하게 언급하면서 과거를 회상하게 했다. "테미스토클레스(Themistokles)나 밀티아데스(Miltiades) 혹은 그 당시의 위인의 집을 가본 사람은 이들의 집이 일반 서민들의 집보다 화려하지 않다는 것을 곧 깨닫게 된다. 그러나 이 당시 도시에 세워진 공공

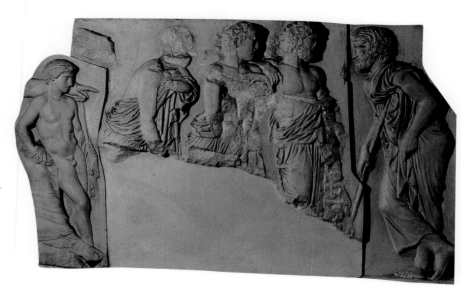

110
파르테논 신전
동쪽 프리즈의
인물상들,
440년경 BC의
대리석 원작의
현대 주형,
높이 100cm,
케임브리지,
고전고고학박물관

건축물의 규모와 질은 탁월해 후세 사람들은 그것들을 능가할 수 없을 것이다."

아테네인들이 기원전 5세기 중반 이룩해낸 놀라운 건축에 대해서 우리는 다음 장에서 살펴볼 것이다. 지금은 정치 의식이 강화되던 시기에 미술가들이 처한 입장으로 되돌아가야 한다. 과연 그 시기에 창조와 기회의 물꼬가 열렸다고 할 수 있을까?

민주제만으로 조각과 회화의 급속한 양식 변화의 근간을 설명하기에는 부족한 점이 많다. 도기화의 경우 '흑색상 양식'의 드로잉이 참주제 시대 동안 기술적으로 정교하게 발전했는데, 중요한 발전은 늦게 잡아도 페이시스트라토스 가문이 추방되기 10년 전에 일어났다. 흑색상은 가마에 구울 그릇의 표면 위에 인물을 검정색으로 그린 후, 인물의 세부는 철필로 새기는 방식이다. 세부에 백색이나 자주색이 첨가되는 예도 있지만, 기본적으로 긁거나 새기는 기술에 기초한다. 이후 기원전 530년에서 520년경 이와 다른 방법, 즉 '적색상 양식'이라고 불리는 기법을 시도하는 도기화가들이 나오기 시작한다. 이 기법은 인물 부분은 남겨놓은 채 배경만 검게 칠해 실루엣을 뒤바꿔놓은 듯이 만들고 나서 가는 붓을 이용해 윤곽의 내부에 세부적인 모습을 상세하게 그린다. 붓으로 그리는 것이 새기는 것보다 더 자유로웠고, 구도가 반드시 복잡하지는 않았지만 전체적인 결과는 좀더 사실적이었으며, 이제 과감한 장면도 연출이 가능하게 되었다. 적색상 양식을 이용해서 가장 절묘하게 얻어낸 업적은 이른바 '베를린 화가'로 알려진 도기화가가 그린 간결한 단독상으로, 이 화가는 금속같이 반짝이는 흑색상 도기의 표면 위에 자신의 해부학 같은 기교를 돋보이게 펼쳐놓았다(그림111).

마찬가지로 조각도 기술의 발전은 대부분 민주정이 출현하기 전에 이루어졌다. 대리석조의 쿠로스 상들은 아테네뿐만 아니라 다른 지역에서도 정치 변화와 무관하게 발전해나갔다. 밀랍을 이용한 청동 주조법은 기원전 7세기 말 사모스(Samos) 섬의 공방에서 최초로 시도되었다. 그리고 대리석으로 만들던 상을 청동으로 제작하는 데 만족하는 조각가들이 기원전 6세기 동안 꾸준하게 이어갔다. 아테네의 항구도시 피레우스(Piraeus)에서 발굴된 아폴론 상(그림112)은 신

111
아테네 적색상
암포라,
제작자는
'베를린 화가'로
추측됨,
헤라클레스의
모습,
490년경 BC,
높이 52.2cm,
뷔르츠부르크
대학교,
마르틴
폰 바그너 박물관

에 대한 변함없는 존경심을 강조하듯 의도된 복고 요소를 갖추고 있다고 볼 수도 있지만, 실제로 그렇게 대담한 자세는 아니다. 그러나 자신감은 곧 커졌다. 비록 현재 남아 있는 그리스 청동상은 극히 소수이지만, 문헌과 비문 기록을 살펴볼 때 기원전 5세기 초 청동은 가장 중요한 조각 재료로 인정받게 되었다(청동상은 공격받기 쉬운 재료이다. 처음에는 그리스를 정복한 로마 장군들에게, 이후에는 우상 파괴를 앞세우는 기독교인이나 터키인에게 파괴된 후 녹여졌다). 대형 청동상의 제작 과정은 너무나 복잡해 여기서 자세히 소개할 수 없지만, 조각가들이 청동상의 무게가 비교적 가볍다는 사실에 매력을 느꼈다는 점은 분명히 하고 싶다. 청동상은 속이 비어 있기 때문에 운반하기 쉬웠다. 무엇보다도 가벼운 무게 덕에 대리석으로는 만들어낼 수 없는 어려운 자세가 가능했다. 별처럼 자세를 취한 청동상(그림113)이 아르테미시온 곳(Artemision Cape)에서 발견되었는

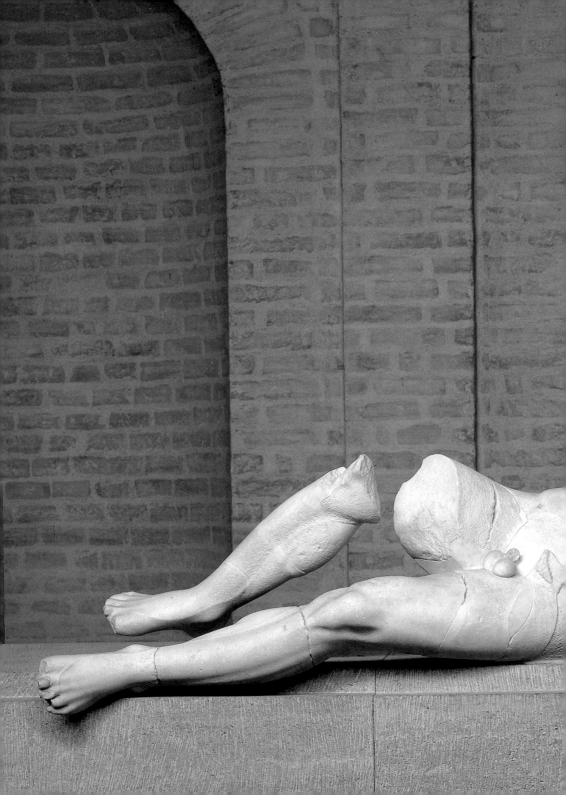

다. 군대의 밀집 대형처럼 안팎 두 줄로 늘어선 기둥이 사방에 즐비하다. 그리고 기둥 사이로 수많은 남성 조각상이 군대의 상징처럼 서 있다.

116
시칠리아
서쪽 모차 출토
인물상,
470년경 BC,
대리석,
높이 181cm,
마르살라,
시립박물관

기원전 5세기 그리스 미술에서 남성 누드의 발전에 대해서는 미학의 요소도 고려해야 하겠지만, 어느 정도 사회 요인도 살펴봐야 할 것이다. 아테네와 그리스의 다른 도시국가에서는 '미남선발대회'가 있었고, 이 대회에서 남성미(euandria)를 평가하는 가장 중요한 기준은 육체미였다. 남자가 공공 장소라고 할 만한 곳에서 나체로 운동하는 것은 이상한 일이 아니었다. 그리스 용어인 '김나시온' (gymnasion)은 쉽게 설명하자면 '사람들이 나체로(gymmos) 다니는 장소'를 뜻한다. 체육관의 존재는 그리스 도시의 뚜렷한 특징이다(『그리스 기행』, X.4.1 참조). 달리기, 레슬링과 일반 체육은 교육의 필수 요소였다. 플라톤이 학교 부지를 물색하다가 아테네 근교에서 가장 좋은 체육관 부근에 아카데미를 지은 것은 우연이 아니다. "건강한 신체에 건강한 정신이 깃든다"는 말은 라틴어 속담을 번역한 것이지만, 상당 부분 그리스 교육 이념과 관련이 있다.

따라서 그리스 미술가는 여섯 겹의 복부 근육과 해부학에서 '장골뼈'(iliac crest)로 부르는 대퇴부와 횡경막의 연결 관절을 표시하는, 근육이 완벽하게 갖춰진 건장한 인체를 직접 목격할 수 있는 기회가 많았다. 오늘날의 운동 선수에게서도 이런 특징들을 찾아볼 수 있다. 그리고 쿠로스 상의 경우 이런 상의 종착점이라고 할 수 있는 「크리티오스의 소년상」(그림117)이 생명이 있는 듯하고 '사실'에 가까운 인체를 완벽하게 보여주기까지 끊임없이 발전해나간다. 「크리티오스의 소년상」은 경기의 승리자로 보이는데, 그의 젊음은 후대를 위해 대리석에 봉인된 듯하다. 문헌 기록에 따르면 기원전 5세기 전반기에 활약했던 조각가 미론(Myron)은 '전속력으로 뛰어가는' 단거리 선수를 청동상으로 표현해냈다고 한다. 그것은 고대의 조각가는 물론이고 현대의 사진 작가에게도 아주 기억에 남을 만한 업적이었다. 비록 미론의 청동상은 전해지지 않지만, 그의 「원반 던지는 사람」 (Discobolos, 그림118)을 복제한 로마 시대 대리석상은 운동하는 동작을 고정된 자세로 전환시켜내는 그의 능력을 일부나마 보여주고

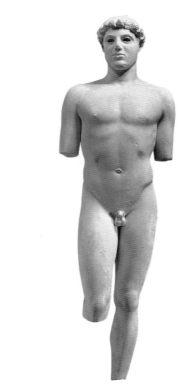

117
「크리티오스의
소년상」,
아테네
아크로폴리스에
봉헌됨,
490~480년경 BC,
대리석,
높이 86cm,
아테네,
아크로폴리스
박물관

118
「원반 던지는
사람」,
450년경 BC에
미론이 제작한
그리스 청동 원작의
로마 시대
대리석 복제본,
높이 155cm,
로마,
국립 로마 박물관

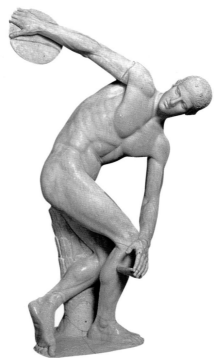

있다.

　기원전 5세기 중반까지 발전해 내려온 고전기 누드 조각상을 해부하듯 면밀히 살펴본 사람은 솜씨가 미숙하다고 할 수 있는 부분을 발견하게 될 것이다. 우선 앞면의 장골뼈를 등에도 그대로 이어나가 조각상 뒤쪽도 앞쪽처럼 강하게 구획하려 했다. 뿐만 아니라 척추 뼈마디들이 살갗 아래 파묻혀 있지 않고 뚜렷이 드러나 있어 작은 웅덩이처럼 보인다. 이러한 구조는 실제 인간에서는 찾아볼 수 없는 것이다. 뚜렷한 좌우대칭과 질서정연한 작품을 만들어야 한다는 강박관념이 '관객'에게 현실에 대한 환영을 만들어 보여주겠다는 의도보다 앞서서 생긴 결과이다. 고전기 그리스 미술은 사실 묘사로 추앙받기 때문에 이는 대단한 반증으로 보이는데, 이를 이해하기 위해서는 좀 더 구체적인 설명이 뒤따라야 할 것이다.

　기원전 5세기 중반 아르고스 출신의 폴리클레이토스라는 조각가는 미론처럼 운동 경기의 승리자를 조각해 명성을 얻었다. 문헌과 고고학 자료에 따르면 로마인들은 그의 작품을 높이 평가했다고 하지만, 현존하는 작품은 없다. 그리스와 로마의 문헌 자료를 보면 폴리클레이토스가 같은 주제의 두 조각상을 어떻게 만들었는지 알 수 있다. 하나는 자신의 원칙으로 조각했고, 다른 하나는 그의 작업장에 오는 방문객으로부터 의견과 개선점을 제안받은 뒤 여러 사람들 앞에서 작업했다고 한다. 물론 두 작품이 함께 전시되었을 때 대중들이 선호한 작품은 사람들이 조언한 것보다는 폴리클레이토스 자신의 원칙에 따라 만든 작품이었다(아일리아누스[Aelianus], 『여러 가지 이야기들』[*Varia Historia*], XIV.8 참조). 이 일화를 보면 폴리클레이토스는 원칙이 있는 작가로, 미술사학자 케네스 클락(Kenneth Clark)의 말을 빌리자면 그는 "투지가 있는 지식인"이었다. 그러나 아쉽게도 그의 차원 높은 원칙 가운데 일부만을 조각조각 맞출 수밖에 없다. 그는 고도로 정밀하지 않은 작품은 아무것도 아니라고 말했기 때문에 이러한 현실은 더 아쉽게 느껴진다.

　폴리클레이토스에 대한 기록 가운데 단편적이나마 가장 좋은 기록은, 2차 사료에 불과하지만 기원후 2세기의 의사(마르쿠스 아우렐리우스 황제의 시의-옮긴이) 갈레노스(Claudios Galenos, 『히포크라테스

와 플라톤의 가르침」[*De Placitis Hippocratis et Platonis*], V.448 참조)에게서 얻을 수 있다. 갈레노스는 기원전 3세기 말 스토아 학파의 철학자 크리시포스(Chrysippos)의 학설을 설명하다가 다음과 같이 기록하고 있다.

크리시포스는 인체의 아름다움은 몸을 구성하는 원소('원소'는 뜨거움, 차가움, 건조함, 촉촉함이라고 했다)로 얻을 수 없고 신체의 부분들의 조화로운 비례로 이루어졌다는 주장을 폈다. 한 손가락과 또 다른 손가락들, 손가락 모두와 손의 다른 부분, 손의 나머지 부분과 손목, 손과 손목과 팔목, 즉 폴리클레이토스의 「카논」(Canon)에 나와 있듯이 모든 것은 다른 것과 조화롭게 비례를 맞추어야 한다. 폴리클레이토스는 미술 작품으로 이러한 비례를 증명했던 장본인으로 그의 글에 따라 조각상을 만들었고, 이 작품을 책 제목처럼 「카논」이라고 불렀다.

우리는 폴리클레이토스의 원칙을 이 기록을 통해 약간이나마 이해

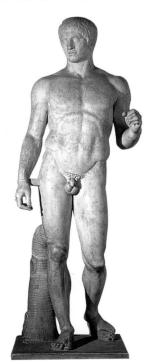

할 수 있다. 그 기본 원칙은 연속되는 것이다. 몸의 한 부분 내의 일부는 나머지 부분과 비례되고 그것이 계속된다는 것으로, 갈레노스는 이 연속법칙을 "모든 것은 서로 연결된다"고 요약했다. 그렇지만 우리는 폴리클레이토스가 말한 그 비례를 재구성할 아무런 자료를 가지고 있지 못하다. 「큰 창을 든 사람」(Doryphoros, 그림119)과 같이 그가 남긴 조각 가운데 가장 유명한 청동 조각상의 대리석 복제본 앞에 서더라도 어디를 기준으로 잡아야 할지 모른다. 어느 지점에 양각기와 측연선을 놓아야 하는가? 그리고 복제된 폴리클레이토스의 조각상이 엄격하게 계산되어 작가가 주장하는 비례 수치도 담아내고 있다고 볼 수 있을까?

"잘 만든 조각 작품은 머리카락 굵기의 오차 안에서 계산된 수많은 측량의 결과이다", "조각가의 손톱에 점토가 끼면 좋은 작업을 기대하기 어렵다"는 등 폴리클레이토스가 남긴 이와 같은 경구는 그의 저서 「카논」에서 발췌된 것으로 생각되는데, 고대 로마의 건축사학자 비트루비우스(Vitruvius, 「건축 10서」[De Architectura], III.1.2~7 참조)와 레오나르도 다 빈치가 남긴 유명한 스케치(그림120)에 나타난 바람직한 인간의 비율에 대한 기본 법칙보다 더 다양한 내용을 담고 있을 것으로 생각된다. 이 기본 법칙은 인간의 발 길이는 키의 6분의 1이 되어야 하고, 양쪽으로 뻗은 팔은 키와 동일해야 한다는 것 등등으로 이러한 유효한 정밀성 때문에 폴리클레이토스의 「카논」이 추구했던 것을 수리적인 우아함으로 종종 설명하기도 한다. 일부 학자는 "사물의 요소는 숫자"라고 가정하고, 비례를 수학의 부속물로 보았던 철학자 피타고라스(Pythagoras)와 그의 제자로부터 받은 영향으로 보았다. 그러나 폴리클레이토스의 법칙은 역시 인체의 측정에 따른 접근임에 틀림없다. 즉 신체의 측정에 근거한 것이지 외부의 절대 모형에 근거한 것은 아니라는 것이다. 그의 법칙은 상당히 유기적으로, 남녀노소 모두에게 적용될 수 있을 정도로 변화가 가능하다는 사실을 의미한다.

실제로 '카논'이 무엇인지 정확히 말하기 어렵지만, 미술사학자 파노프스키(Erwin Panofsky)가 내린 해석이 가장 설득력 있다고 생각된다. 카논은 '미(美)의 구성요소'를 밝혀내기 위한 것이라는 갈레

노스의 관점과는 달리 파노프스키는 이를 '유기적 차별화'를 기초로 한 것으로 보았다. 따라서 '카논'은 모눈종이 위에 인간을 표현하는 고대 이집트의 조각 방식과 다르다는 것이다. 오히려 폴리클레이토스는 훌륭한 운동 선수나 미남선발대회 우승자의 인체를 기초로 작업했고, 왜 이들의 신체 구성 요소가 공식이 되고 사회에서 '아름답다'고 칭송받았는지 그 이유를 알아내려고 노력했다고 생각된다. 파노프스키의 해석에 따르면 고전기 그리스 미술은 이런 식으로 해서

120
레오나르도 다 빈치,
「비트루비우스의 인간」,
인체 비례에서 비트루비우스적 비례를 보여줌,
1485~90년경,
펜과 잉크,
34.3×24.5cm,
베네치아,
아카데미아 갤러리

121-124
헤파이스테이온 (이전에는 테세움으로 알려졌음),
아테네,
아고라,
460~450년경 BC,
오른쪽
외부 전경
다음 쪽
세부.
엔타블레이처의 외부,
천장과 들보의 채색 실내 장식 (고트프리트 젬퍼가 1878년 재건함)

"이집트의 장인이 보여준 경직되고 틀에 박혀 있으며, 고정된 전통 제작법에 대항해 유연하고 움직임이 강하며, 미에서 적절한 비례관계"를 가질 수 있었다.

젊은이를 나라의 기둥으로 보는 민주제 도시국가 속에서 폴리클레이토스는 네 개의 정사각형으로 구성된 신체 개념을 창안해낸 것으로 보인다. 결과적으로 깔끔하게 마무리된 남성의 신체는 도리아 건

축(그림63)의 구성 단위처럼 예측이 가능해졌는데, 예를 들어 장골뼈는 허리 부분을 지탱하는 엔타블레이처로 볼 수 있다. 그리스에 있는 신전 가운데 가장 원형 그대로 보존된 신전인 헤파이스테이온(그림121)에서도 명백하게 나타나 있듯이, 폴리클레이토스 시대에 도리아 건축이 '전범화' 단계에 이르렀다는 사실을 주의 깊게 관찰해볼 필요가 있다. 아테네 아고라의 서쪽 작은 언덕에 위치해 있는 이 신전을 설계한 건축가는 폴리클레이토스처럼 일련의 균형 있는 비례를 이용해 만족할 만한 형태를 얻으려 했다. 줄자만 있으면 이 신전의 폭과 높이가 9 대 4의 비율이고, 이 비율이 너비와 폭에 반복된다는 것을 확인할 수 있다. 이 신전의 조각 장식은 의식했든 안 했든 그 자체가 현

재에는 '규범'으로 볼 수 있는 조합을 반영한다고 생각된다. 예를 들어 참주 살해자의 자세로 싸우고 있는 테세우스가 그것이다(그림125). 한편 신전의 처마 도리에는 아직도 채색의 흔적이 적잖이 남아 있어 당시의 화려한 색채를 상상할 수 있게 해준다(그림122~124).

이 당시 수학과 기하학에 대한 관심이 도시계획으로 확대되는 것은 필연의 결과라고 할 수 있다. 바둑판식으로 구획된 도시는 이미 고대 이집트와 근동 지역에서 찾아볼 수 있지만, 자고라(Zagora)에 나타나 있듯이 아케익기의 그리스 도시는 기본적으로 유기적인 형태를 띠었다. 규칙을 엄격하게 적용해 도시를 계획하는 방식은 전적으로 히포다모스(Hippodamos)라는 건축가의 공이었다. 건축 업종에

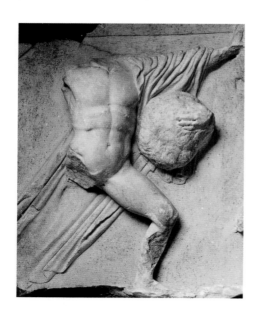

125
헤파이스테이온의
동쪽 프리즈,
켄타우로스와
싸우고 있는
테세우스 모습,
450년경 BC,
대리석,
높이 85cm,
아테네,
아고라

126
5세기 BC의
밀레토스 시
평면도

서 '측량 전문가'(meteorologos)로도 불렸던 그는 기원전 494년
페르시아에 파괴된 고향 밀레토스(Miletos)를 기원전 479년에 다시
건축하면서 자신의 지위를 확고히 했다. 격자를 사방으로 배열해나
간 듯한 밀레토스를 발굴한 덕분에 '히포다모스'의 도시계획이 어떠
했는지를 아주 확실하게 확인할 수 있다(그림126). 그의 도시계획을
더욱 확고하게 보여주는 예는 피레우스 항구에서 찾을 수 있다. 여기
에서 명문이 새겨진 경계석(horoi)이 발견되었는데, 지역마다 다른
기능이 부여되었다는 것을 보여준다. 아리스토텔레스(『정치학』
[Politics], II.5)에 따르면, 히포다모스는 가장 바람직한 도시를 치
밀하고 예측 가능한 격자 배열 속에서 기능에 따라 주거, 종교, 상업,
군사용의 네 지역으로 구분된 도시라고 했다. 그런데 중심지만은 공
공기관이나 민주제의 운용에 필요한 건물이 들어서도록 남겨두어야
한다고 주장했다고 한다. 그러나 고대 그리스인들의 사고 속에 자리
잡은 지적 구조를 (어느 정도 일반화시켜서) 고려해볼 때, 이와 같은
엄격한 구분은 사실상 가능하지 않았을 것이다. 알다시피 아테네의
아고라 한 곳에서도 이와 같은 네 가지 기능이 다 들어 있었고, 서로
구별하기 어려울 정도로 기능이 섞여 있었다. 히포다모스는 아마도
이상론자였을지도 모른다. 그의 접근 방식은 아테네의 무대 위에서

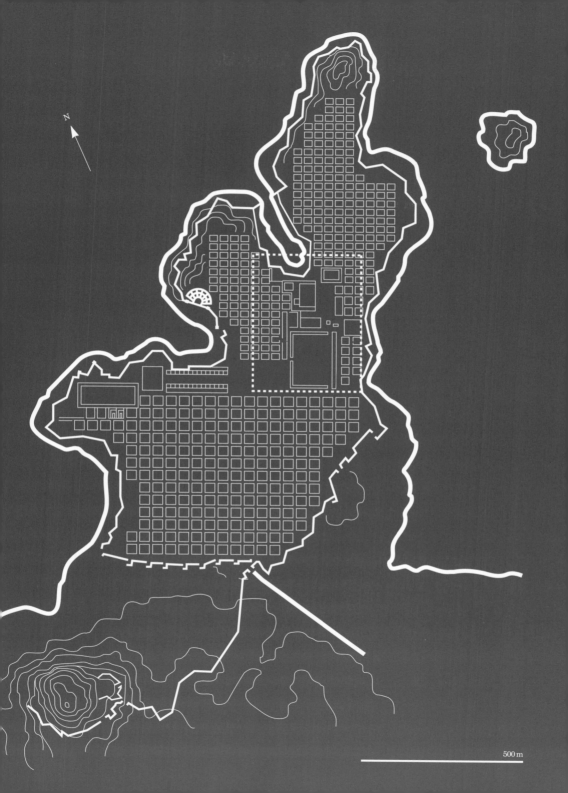

500 m

풍자거리가 되었는데, 아리스토파네스(Aristophanes)는 「새들」(Ornithes)에서 그를 지구 위의 대기도 방사형으로 구획하려는 미치광이 건축가로 그렸다. 그를 기원전 5세기 중반의 기하학에 도취된 그리스인의 전형으로 생각하고 싶은 유혹이 강하게 들 것이다. 그러나 합리적인 도시를 설계하기 위해 히포다모스가 취한 방식은 민주제에 적합한 것이었다는 사실을 잊어서는 안 될 것이다. 사실 당시의 작가들은 이 점을 간파하고 있었다(예를 들어 투리이[Thurii]의 범그리스 식민지의 도시계획에 대한 기원전 444년 디오도로스 시쿨루스의 기록 : XII.10.7). 결국 히포다모스의 도시계획은 시민들을 '평등'하게 만드는 효과를 얻었다. 그리고 그가 구획한 도시는 공동체를 분열시키지 않고 통합하기 위한 것이었다.

우리는 페르시아에 의한 밀레토스의 몰락을 언급했다. 이 사건은 다음 장을 예고한다. 연대상으로 볼 때, 민주제가 시작되자마자 그리스는 강한 군주제를 채택한 팽창된 페르시아 제국의 위협을 받게 된다. 이러한 도전에 대한 군사 대응은 역사의 서술에 맡겨야 할 것이다. 그리고 미술은 전시 상황으로 빠져들면서 좀더 적극적인 상징화 기능을 수행하게 된다.

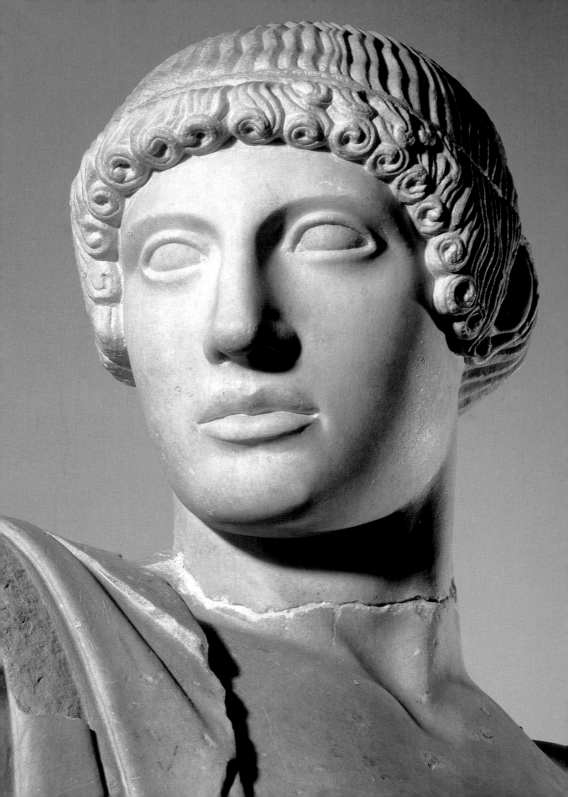

어떤 이야기가 신화가 되기 위해서는 엄격하게 말해서——전설과 달리——실제 사건과 완전히 무관해야 한다. 또한 이야기가 역사로 인정되려면 실제 사건과 연관되거나 적어도 그것에 관한 내용을 담고 있어야 한다. 물론 우리는 이 점을 정확하게 구분하지는 않는다. 그리스인들은 '신화'(mythos, 꾸며낸 이야기)와 '역사'(historia, 문자 그대로 연구를 통해 얻어낸 지식을 의미한다)라는 개념을 우리에게 가르쳐준 장본인이지만, 이 두 가지를 명확하게 구분하지 않았다. '신화'라는 것은 가상의 이야기를 지칭하는 것으로, 오늘날 우리는 이를 삶에 영향을 미치는 좀더 강력한 허구로 한정시키는 경향이 있다. '역사'에 대한 포스트모더니즘의 개념에 따르면, 역사 속에는 원래 복잡하고 뒤엉킨 사건의 집합을 명료하고 웅장한 '대서사시'로 바꿔버리는 신화를 만드는 과정이 반드시 존재한다고 한다.

사실 이러한 점에서 그리스인들은 포스트모더니즘을 연상시킨다. 그들은 '신화ㆍ역사'를 뜻하는 미티스토리아(mythistoria)라는 복합어를 만들어내기도 했다. 즉 자연과 초자연, 공정과 편견, 개연적 사실과 순수추상을 엄격히 구분하려 했던 역사가들조차도 역사의 기록을 문학과 시의 장치를 통해 미화시키려는 성향이 있다는 사실을 그리스인들은 의식하고 있었던 것이다. 호메로스는 아폴론이나 아프로디테와 같은 신들의 말씀을 지어내면서 주저하지 않고 직접 인용을 사용했다. 그는 트로이와 올림포스가 교차해 만든 세계를 직접 '목격'하게 하는 뛰어난 재주를 가지고 있었다. 기원전 5세기 중반에 활동한 '역사의 아버지' 헤로도토스는 마치 신화를 최근의 현실 세계에서 일어난 일처럼 만들어, 실제의 세계와 상상의 세계 사이의 간격을 너무하다 싶을 정도로 좁혀버렸다.

그로부터 수십 년 후, 투키디데스는 펠로폰네소스 전쟁에 대한 자

127
「아폴론 상」,
올림피아의
제우스 신전
서쪽 페디먼트,
460년경 BC,
대리석,
높이 315cm,
올림피아,
고고학박물관

신의 기록이 너무 무미건조해 독자들이 무료해할 것이라 선언하면
서도, 자신의 역사서에 실린 연설문 가운데 남아 있지 않은 부분들
은 사람들의 기억이나 자신의 창작으로 메울 수밖에 없었노라고 실
토했다.

적어도 투키디데스에게는 '순수한' 역사는 가능하다는 이상(理想)
이 있었다. 이는 공평하지 못하거나 무책임한 저술로부터 오염되지
않은 연대기를 의미했고, 나아가 신화의 서술과는 구분되는 역사 서
술이어야 한다는 것이었다. 이러한 구분의 원칙을 명확히 하거나 이
를 뒤집으려면, 문학보다는 과학적 관심을 가진 철학을 필요로 한다.
이것을 보여준 사람이 바로 아리스토텔레스였다. 그는 예술의 허구
에 관한 단편적인 생각들을 담은 『시학』(Poetics)이라는 저서를 남
겼으며, 기원전 330년경 아테네에서 강연을 통해 이를 발표했다. 그
의 이론은 다른 어떤 문학이론보다 서양의 '창조된 글쓰기'에 많은
영향력을 발휘했다.

『시학』 제9장은 양자 사이의 차이점을 분명히 하고 있다. 아리스토
텔레스는 신화의 성격과 이에 대한 시인의 입장에 관해 논하면서 다
음과 같이 말한다.

시인의 임무는 '일어난 일'에 관해 말하는 것이 아니라 '일어날
수 있는 일'에 관해 말하는 것이다. 이는 개연과 필연으로 가능해
진다. 역사가와 시인의 차이점은 산문을 쓰느냐 운문을 쓰느냐의
문제가 아니다(헤로도토스의 작품은 운문으로 간주할 수 있으나
그것은 엄연한 역사서이다). 역사는 일어난 것에 대해 말하는 것이
며, 시는 일어날 만한 것에 대해 말한다는 차이점을 지닌다. 이는
시가 역사보다 더 '철학적'(philosophoteron)이며 좀더 '고귀한
가치'(spoudaioteron)를 가진다는 것을 의미할 수 있다. 따라서
시는 모든 것에 두루 미치게 하려는 경향을 지닌 반면, 역사는 뚜
렷한 형태를 갖추려 한다.

시인은 당연히 이러한 주장에 만족했을 것이다. 그렇다면 이것은
미술가와 어떤 관계가 있는가? 아리스토텔레스의 글에서 '시'와 '시

인' 이란 단어를 '미술'이나 '미술가'로 대치한다면, 올림피아의 제우스 신전, 아크로폴리스의 아테나 파르테노스와 아테나 니케의 신전, 그리고 바사이의 아폴론 신전들처럼 현존하는 위대한 고전기 그리스의 기념물에 대한 매우 효과적인 해석을 내릴 수 있을 것이다. 이 밖에도 가령 스파르타의 '페르시아 열주'(Percian Colonnade)와 아테네의 '회화 스토아'(Painted Stoa)와 헤파이스테이온, 그리고 할리카르나소스나 소아시아의 페르가몬처럼 그리스를 벗어난 다른 지역에서 만들어진 중요한 고전기 미술에서도 상징주의의 의도는 면면히 흐르고 있다. 이러한 기원전 5세기 그리스 미술의 상징주의는 아리스토텔레스로 인해 이상(理想)이 된 시와 유사하다. 즉 미술은 역사의 상황(자세히 말해 페르시아와의 전쟁) 때문에 활발해졌지만, 이러한 위기 극복 과정을 상세하게 기술하려는 노력을 보여주지 않는다는 것이다. 대신 미술은 전쟁이라는 사건을 추상이 되게 해 보편적인 평가를 받는 이미지를 추구하려 했다.

이제 우리는 그리스 고전기 미술에서 실제 역할을 수행했던 상징주의가 어떤 의도로 추구되었는지 짚어봐야 한다. 그러나 그 전에 우리는 아리스토텔레스의 분석이 지닌 탁월함에 경의를 표해야 한다. 실제로 그는 고전기 그리스의 극작가들이 시대와 지역의 특성을 의식하고 글을 쓰면서도 여기에 보편의 가치를 담아 후세에도 관객을 모을 수 있을 거라고 예상했다. 만약에 에우리피데스가 특정한 아테네인(예를 들면 펠로폰네소스 전쟁의 독선적인 전략가이자 소크라테스의 친구였던 알키비아데스와 같은 매우 극적인 인물)의 삶에 대해 대중을 중심으로 한 드라마를 썼더라면, 오늘날에 그것을 보고자 하는 사람은 거의 없을 것이다. 실제로 에우리피데스와 같은 시대의 다른 그리스 극작가의 작품은 꾸준하게 전세계의 연극무대에 오르고 있다. 이는 옛것을 좋아하는 복고 취향 때문이 아니라, 극작가들이 역사를 신화로 만들어내면서 영원히 흥미로울 수 있는 요소들을 끌어냈기 때문이다. 즉 이들은 인간의 근본 심리에 대한 탐구를 극(劇)으로 만들었다.

이는 광범위한 일반화라고 할 수 있는데, 여기에는 몇 가지 중요한 예외가 따른다. 예를 들면 아이스킬로스는 페르시아와 전쟁할 때 결

정적인 두 전투에 참가했다고 전해지는데, 기원전 427년에 쓴 희곡 「페르시아인」에 그는 자기가 참가했던 기원전 479년에 벌어진 살라미스 해전의 승리에 대한 기록을 포함시키고 말았다. 이와 마찬가지로 미술가들도 애국심을 필요로 하는 곳에서는 종종 사실에 대한 기록에 머물렀다.

아테네의 아고라에 있는 '회화 스토아'는 폴리그노토스(Polygnotos), 밀콘(Milkon), 파나이오스(Panaios)라는 세 명의 화가가 그린 것이다. 이 가운데에는 마라톤 전쟁의 장면을 보여주는 패널도 있었다. 이를 보았던 후대의 기록에 따르면 "여기에는 아테네군과 페르시아군의 전투가 주로 그려져 있다. ……그림은 페르시아인들이 후퇴하다가 늪지로 몰리는 장면부터 시작된다. 그림의 가장자리에는 기다리던 그리스 해군이 도망치는 페르시아 배를 공격하는 장면이 그려져 있다. 이 그림에는 마라톤의 영웅도 나타나 있다. ……테세우스는 땅에서 솟아나고 아테네와 헤라클레스, 그리고 그날의 승리를 이끌었던 장군 밀티아데스와 전시 지도자 칼리마코스(Kallimachos)도 그려져 있다"(파우사니아스, 『그리스 기행』, I.15.1~3). 이 패널화는 마지막으로 아마존과 트로이인에 대항해 싸우는 그리스인들의 전투를 환기시키는 연작을 담고 있다. 이것을 보면 아마존과 트로이의 신화 전쟁과 기원전 490년 마라톤에서 벌어진 역사 사건 사이에는 어떤 대립점도 없었던 것처럼 보인다. 즉 아테네의 지도자 밀티아데스나 칼리마코스같이 실재했던 핵심 인물은 그리스의 정당함을 더해주는 신이나 영웅과 나란히 등장할 때 비로소 '역사적'이라고 말할 수 있는 것이다.

신화의 장면 속에 시대의 의미를 담아내는 방식은 당시 일반적인 관행이었다. 이 시기에 활동한 대부분의 그리스 역사가나 문학가들도 이를 당연하게 받아들였다. 미술의 경우 역사 사건과 이에 대한 알레고리의 재현 사이를 잇는 연결고리에 대한 문헌 자료는 없으나, 미술가들은 이에 대한 간접 발언까지 자제하지는 않았을 것이다. 특히 기원전 480~470년 사이에 그려진 회화에서 보이는 트로이 함락에 대한 생생한 묘사는, 바로 동시대와 관련이 있음을 의미하는 예로 지적되고 있다. 한 물병(그림128)의 어깨 부분에 트로이의 대약탈 장

면이 잔혹하게 잡혀 있다. 중앙의 이미지는 끔찍할 지경이다(그림 129). 포악한 아킬레우스의 아들 네오프톨레모스는 늙은 프리아모스 왕의 머리를 난도질하고 있으며, 왕의 무릎 위에는 손자 아스티아낙스의 난자당한 시신이 놓여 있다. 한쪽에는 아이러니컬하게도 전사 복장의 아테네 여신상 옆에 숨었다 발각된 여인들이 보이고, 다른 편에는 트로이의 한 여인이 마지막 남은 무기인 절구공을 집어드는 모습이 보인다. 양쪽 끝에는 남녀노소 할 것 없이 모두 쫓겨나고, 그 사이에서 아이네아스가 소방용 사다리 같은 것으로 아버지의 시신을 옮기고 있다.

복수심에 불타는 살육, 이것은 도시가 함락되었을 때 일어나는 일

128-129
클레오프라데스,
아테네에서
제작된
적색상 물병,
480년경 BC,
나폴리,
고고학박물관
왼쪽
카산드라를
체포하는
세부 장면
오른쪽
프리아모스 왕을
죽이는
네오프톨레모스

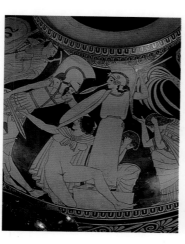

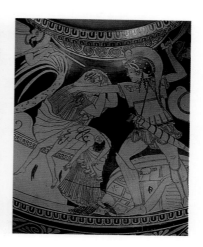

이다(그림53과 비교). 신화에 따르면 이를 자행하는 장본인은 그리스인이지만 이 문제는 별로 중요하지 않다. 여기서 핵심은 이 물병을 보는 사람들이 트로이의 약탈에서 나타난 '야만스런' 행동을 세밀하게 꿰뚫고 있다는 점이다. 아테네가 침략자 페르시아에게 점령당했던 시간이 얼마 지나지 않았기 때문에 이를 본 사람들은 자신들의 체험을 쉽게 되살릴 수 있었다.

여기서 페르시아 전쟁에 대한 간략한 설명이 필요하다. 기원전 6세기 중반 메디아인과 페르시아인이라는 동방의 강대한 두 민족이 합병한다. 통일 왕국은 아케메니드(아케메네스[Achaemenes]의 후손이라는 뜻)로 알려진 왕조가 지배하는데, 이 왕조는 대제국을 건설

하려는 야망을 가지고 있었다. 키루스(Cyrus) 대제(기원전 559～ 530년까지 통치)와 다리우스 1세(기원전 522～486년까지 통치)의 지배에서 통일된 메디아인-페르시아인(편의상 이를 축약시켜 단순히 페르시아인으로 부르지만, 그리스의 역사가들은 이를 구분해 사용했다)은 영토를 점차 이오니아 지방까지 확장해나갔다. 기원전 492년경 다리우스는 그리스의 본토를 공격할 수 있는 지점까지 오게 되었다. 그의 군대는 단 2년 만에 에우보이아까지 점령했고, 결국 노쇠한 망명 참주 히피아스의 인도를 받아 아테네 북쪽 42킬로미터 지점의 마라톤 만에 상륙하기에 이르렀다. 이에 대항해 아테네는 만 명 가량의 보병을 즉각 파견했다. 근처 보이오티아 지역의 플라타이아는 군대를 파병했지만 스파르타인들은 종교 행사를 핑계로 군대를 보내지 않았다. 엄청난 병력의 차이에도 불구하고(페르시아의 병력은 9만 명에 이르렀다) 그리스의 군사들은 공격을 감행했다. 페르시아군들은 그리스의 기습 공격으로 물러나고 만다. 헤로도토스의 기록에 따르면 6,400명의 페르시아인들이 습한 마라톤의 평원에서 목숨을 잃었지만 아테네측은 겨우 192명만이 전사했다고 한다. 앞으로 살펴보겠지만, 이 192명은 즉시 공식적인 영웅의 지위를 부여받게 된다.

그러나 페르시아군은 다시 돌아왔다. 10년 후 크세르크세스 왕(기원전 486～465년까지 통치)이 이끄는 30만 명으로 추정되는 대군이 트라키아, 마케도니아, 테살리아를 거쳐 그리스로 진격해왔고, 테르모필라이(Thermopylae)라 불리는 델포이 북쪽 근교의 산에서 이들의 진격을 잠시 멈출 수 있었다. 이번에는 레오니다스가 이끄는 스파르타군이 영웅처럼 싸우게 된다. 그러나 전투는 페르시아의 승리로 끝나고 만다. 아테네인들은 도시를 버리고 떠날 수밖에 없었다. 기원전 480년 가을, 크세르크세스는 아크로폴리스에 도착해 아테네인들의 성지와 신전을 마음대로 유린했다. 그러나 페르시아군은 살라미스 섬 근처의 해전에서 패했고, 내륙으로 들어와 플라타이아에서 다시 패하고 만다. 이제 페르시아의 기나긴 후퇴가 시작된 것이다. 아테네인들은 향후 페르시아의 공격으로부터 키클라데스 제도와 이오니아를 보호하고 에게 해 지역의 제해권을 되찾기 위해 방어동

맹을 형성했다. 하지만 기원전 449년 혹은 448년에 페르시아와 조약을 체결한 후 비로소 평화를 얻어낼 수 있었다.

이상의 간단한 설명이 가히 일방적이라 할 만큼 엄청난 양의 미술의 기념물을 낳은 전쟁에 대한 기본 줄거리이다. 엄격하기로 유명한 스파르타인조차도 페르시아에 대항해 싸운 자신들의 영광스런 업적을 기리기 위해 열주를 세운다. 아테네인의 경우 폐허가 된 도시만 남게 되었다. 이들은 일찍부터 마라톤에서 세운 빛나는 업적을 강조해 상처를 치유하려고 했다. 그리고 동시에 전쟁에서 입은 피해를 평화가 자리잡을 때까지 근 30년의 세월 동안 남겨둠으로써 상처를 드러냈다. 정치가 페리클레스 때부터 시작된 아테네의 재건계획은 아크로폴리스에서 기원전 448년 파르테논 신전 건축을 필두로 시작되었다. 그밖의 지역에서 페르시아인에 대한 반감은 상징 이미지의 체계 속으로 급속히 조직되면서 표출되었다.

이러한 체계 가운데 최초의 주목할 만한 예를 올림피아의 제우스 신전 장식에서 자세하게 살펴볼 수 있다(그림130). 펠로폰네소스 반도 깊은 곳에 자리잡았고 전쟁의 피해도 입지 않은 올림피아는 전쟁 기념물을 세우기에 적절하지 않은 곳으로 생각될 수 있다. 사실 정면 페디먼트 조각도 이 지역에 한정된 주제를 다루고 있다. 제우스 상이 가운데 서 있으며 그 양쪽으로 조각상들이 배열되어 있어 영웅 펠롭

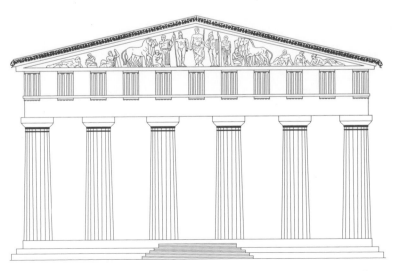

130
올림피아에 있는
제우스 신전의
동쪽 끝 복원도

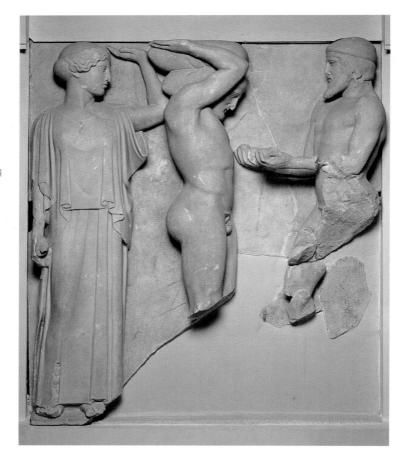

131
아틀라스가
헤스페리데스의
황금 사과를
따오는 동안
「천구를 메고
있는
헤라클레스」,
올림피아
제우스 신전의
메토프,
460년경 BC,
대리석,
높이 160cm,
올림피아,
고고학박물관

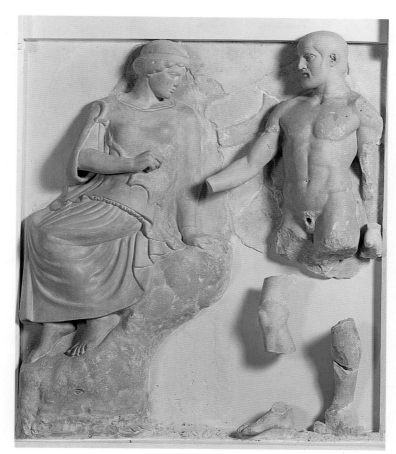

스가 어떻게 이 지방까지 오게 되었는가를 극처럼 설명하고 있다(그림168~169 참조). 올림피아 신전의 메토프 역시 이 지역이 지닌 범그리스 신앙을 보여주기 위한 장면으로 조율되어 있다. 여기에 그리스 세계 전역을 돌며 행하는 '헤라클레스의 모험'이 설명되어 있는데, 헤스페리데스의 사과를 따오는 모험(그림131)과 스팀팔리아 늪지에 사는 괴조를 쫓는 모험이 보인다(그림132).

133
「라피타이족과
켄타우로스의
전투」,
올림피아
제우스 신전의
서쪽 페디먼트,
460년경 BC,
대리석,
높이 315cm
(아폴론 상
기준),
올림피아,
고고학박물관

이곳에는 공간 때문에 메토프가 12개밖에 들어갈 수 없었지만, 후대에는 '헤라클레스의 12가지 모험'을 재현한 것으로 유명해졌다(두 가지 예에서 볼 수 있듯이 헤라클레스는 아테나의 도움 없이는 아무 것도 할 수 없었다). 우리는 신전의 서쪽 페디먼트에서 비로소 이 시대의 사건을 비유한 내용을 찾아볼 수 있는데, 이것은 매우 혼잡스럽게 표현되어 있다(그림133). 가운데 위엄 있게 서 있는 아폴론(그림127)은 아직 질서를 세우지 못하고 있다. 이것은 표면상으로는 그리스의 라피타이 원시부족과 반인반마의 이웃 부족 켄타우로스 사이의 신화 같은 전투 장면을 담고 있다. 결혼식에 초대된 켄타우로스족은 신부와 라피타이족의 여인들을 납치하려 한다. 이 신화는 올림피아 지역과 관련되어 있지 않고, 전통적으로는 북쪽 테살로니카 지방을 무대로 했다고 알려져 있다. 라피타이족 아들 페이리토오스가 신랑이었다는 점에서 이 신화가 제우스 신전에 조각된 근거를 희미하게나마 찾을 수 있다. 조각이라는 측면에서 볼 때 얼어붙은 듯 정지시킨 폭력을 표현하려 한 것은 대단히 대범한 시도로 평가할 수 있다. 즉 처음으로 분노와 고통이 주름진 이마와 벌어진 입을 통해 표현된 것이다(그림134). 올림피아 제전에서 군사 경기가 정식 종목으로 채택되어 있는 점으로 미루어보아, 이는 운동 선수의 노력을 반영한 것으로 볼 수 있다. 그러나 이 신화의 도덕적 교훈은 명쾌하다. 짐승 같은 켄타우로스는 곧 파괴력을 의미하며, 문명화된 그리스의 질서와 신성을 위협하는 존재인 것이다. 페르시아로 인해 아크로폴리스가 10여 년 전에 파괴되었다는 점을 고려한다면, 새로운 신전을 이러한 내용으로 장식했다는 것은 당시 상황에 맞는 의미를 띠는 것으로 봐야 할 것이다.

134
다음 쪽
「라피타이족과
켄타우로스의
전투」(세부),
올림피아
제우스 신전의
서쪽 페디먼트,
460년경 BC,
대리석,
올림피아,
고고학박물관

올림피아 신전에 대해서 현재 우리는 추측할 수밖에 없다. 수년 동

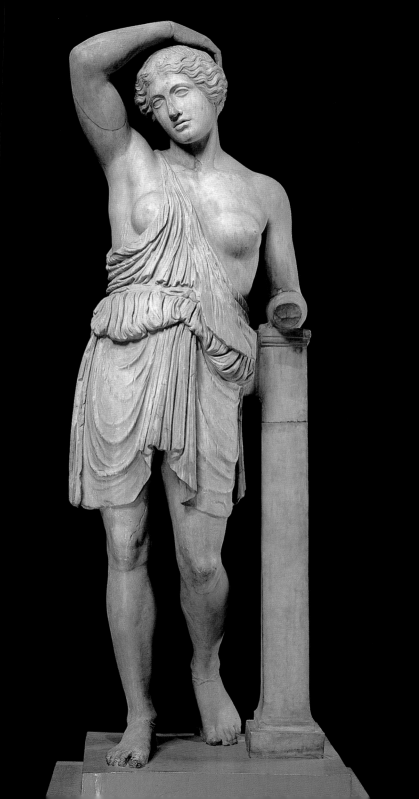

왕으로 옹립하면서 그를 자신의 배우자로 삼았다). 아마존인은 페르시아풍의 복장을 입었기 때문에 더할 나위 없이 적합했을 것이다. 아마존 이미지의 유행과 상징성의 또 다른 근거로 테세우스에게 봉헌된 아고라 근처의 예배당 '헤로온'(heroon)을 들 수 있다. 아테네의 장군 키몬(Kimon)은 살라미스와 플라타이아에서 패한 뒤 후퇴하는 페르시아군을 추격하다가 테세우스가 죽음을 맞이한 곳으로 알려진 스키로스(Skyros) 섬을 수색하게 된다.

여기서 키몬은 거대한 뼈와 갑옷을 발굴해 아테네로 가져와 이것이 테세우스의 것이라고 주장한다. 이렇게 해서 테세우스를 모시는 '테세움'(Theseum)이 건설되었다고 하나, 지금은 그 위치가 확실치 않다. 이 신전 내부에는 세 개의 벽화가 있었다고 한다. 이 가운데 하나는 테세우스가 바다의 신들을 방문하는 장면을 보여주며, 이는 아테네인들이 해상권을 장악했음을 의미한다. 다른 하나는 동방의 침입자 아마존과 테세우스의 전투 장면을 담고 있다. 세번째는 포악한 켄타우로스에 대항해 싸우는 라피타이족을 도우러 가는 테세우스를 보여준다. 예를 들어 테세우스는 크레타에서 미노타우로스와 미궁에서 벌인 결투처럼 아테네의 신전에 그려질 만한 업적이 많았지만, 여기서 초점이 켄타우로스와 아마존에 맞춰진 것은 이들이 페르시아를 상징한다는 당시의 가치관과 깊은 관련이 있다고 생각된다.

이와 같은 상징은 더욱 강해졌다. 파르테논 신전의 서쪽 메토프에는 그리스인과 아마존과의 전투 장면이 담겨 있다. 지금은 소실되었지만 기원전 440년경 페이디아스가 세운 거대한 「아테나 파르테노스」상의 방패를 장식했던 부조는 가파른 언덕 위에서 벌어지는 전투 장면을 담고 있는데, 이것은 아마존인이 아크로폴리스의 언덕을 포위했다는 신화를 암시한다고 본다(그림140). 이보다 20여 년이 지난 후 바사이에서 아마존인은 더 이상 페르시아를 상징하지 않는 듯하다(그림141). 여기서 조각가는 힘찬 대각선 구도를 통해 움직임을 강조하고, 격렬한 자세의 남성과 여성의 신체를 감싸는 옷자락을 이용해 '영웅답고 극적이며 에로틱한' 효과에 좀더 정성을 기울이는 것 같다.

그러나 아마존인은 여전히 성스럽고 문명이 발달된 그리스를 노리

140
아테나
파르테노스
신상의
방패 모형 복원,
440년경 BC,
토론토,
왕립 온타리오
박물관

141
「아마존을
내리치는
그리스 병사」,
바사이의
아폴론 신전
프리즈,
420~410년경
BC,
대리석,
높이 64cm,
런던,
대영박물관

는 침입자의 계보로 구분되었다. 처음에는 거인족들이 올림포스 산을 습격했으며, 다음에 켄타우로스와 아마존, 페르시아인들이 침입해왔다. 그리스인의 승리를 자연스럽게 만들기 위해서 미술가들은 잘 알려진 이 계보를 형상화하면 되는 것이다. 따라서 페르시아 전쟁과 관련지을 수 있는 이미지는 수없이 남아 있지만, 여기서 '사실' 재현은 찾기 힘들다. 이는 트라야누스 황제의 전승 기념주(Trajan's Column)처럼 병참술이나 전투 장비 등 전쟁을 세세하게 담으려는 로마 제국의 선전 미술과 매우 다르다고 할 수 있다. 그리스인들은 선전을 거의 신화와 추상적인 자연에 가깝게 축소시키거나 승격시켰다. 질서와 혼란, 선과 악은 인류의 투쟁 속에서 시대를 초월해 나타난다. 이와 같이 대립되는 상징에서 기원전 6세기경의 '철학의 아버지' 탈레스(Thales of Miletos)는 다음과 같은 세 가지 이유로 자신을 행운아로 여기는데, 여기에는 배타적인 우월주의가 드러나 있다. "첫째 나는 동물이 아닌 인간으로 태어났기 때문에 행운이며, 둘째 여자가 아닌 남자로 태어났기 때문에 행운이고, 셋째 야만인이 아닌 그리스인으로 태어났다는 점에서 행운이다." 이 세 가지의 축복으로 모든 것이 설명된다. 동물, 여자, 야만인은 결국 켄타우로스, 아마존, 페르시아인들을 의미하는 것이다.

앞서 언급했듯이 아테네의 아크로폴리스는 페르시아의 점령 기간 동안 파괴되었고 한동안 파괴된 상태가 계속되었다. 부서진 조각상을 모아서 매장했으나(이는 후대 고고학자에게 기원전 480년 이전 조각에 대한 훌륭한 자료가 되었다), 새로운 건물을 세우려는 시도는 없었다. 기원전 490년의 마라톤에서 승리한 뒤 아테나 여신을 위한 새로운 신전을 건설하려는 시도가 있었던 것으로 보이지만, 페르시아의 점령기까지 반쯤 세워놓은 기둥 외에 별다른 진전은 없었다. 재건축에 대한 정치적 역학 관계는 이후에도 명확하지 않다. 정확한 사료는 아니지만, 기원전 479년 그리스 동맹국이 체결한 '플라타이아 서약'(Oath of Plataea)에 따르면 페르시아가 저지른 만행을 기억하기 위해 이들의 잔재를 그대로 두기로 했다고 한다.

아테네에서는 마라톤 전쟁의 승리를 이끈 밀티아데스 장군의 아들 키몬은 '회화 스토아'와 테세움의 건설을 장려했지만 두 건물 다 아크

142
리아체의
「청동상 A」,
제작자는
페이디아스로
추정,
450년경 BC,
청동,
높이 198cm,
레조 칼라브리아,
국립박물관

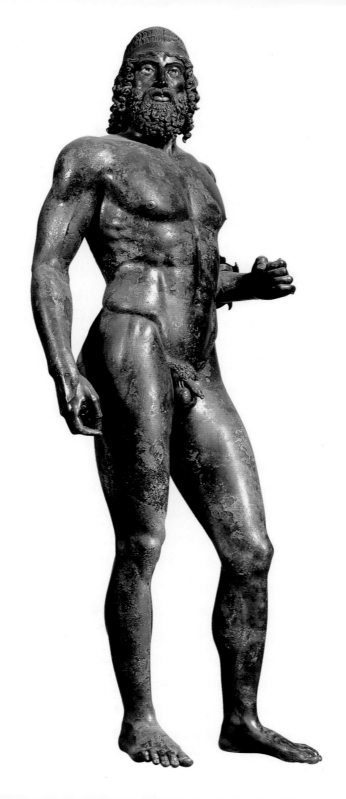

로폴리스 밖에 있었다. 그는 죽기 직전인 기원전 450년경 델포이에 마라톤 기념물을 세울 수 있게 지원했던 장본인이기도 하다. 이것은 델포이의 아테네 보물창고 근처에 세워졌는데, 명문이 새겨진 단상 위에 페이디아스가 제작한 것으로 알려진 13개의 청동상이 놓여 있었다. 이 상들은 아테네 부족이 모시는 영웅들이나, 신처럼 추앙받는 인물(테세우스), 신(아폴론과 아테나), 그리고 '역사'의 인물 밀티아데스 등이 포함되었다. 여기에 포함되었다고 생각되는 두 구의 청동상이 이탈리아의 해변 리아체(Riace)에서 발견되었는데, 「청동상 B」로 명명된 상은 아마도 영웅으로 묘사된 밀티아데스일 것이라는 의견이 조심스럽게 제기된 바 있다(그림142~144). 이 청동상은 헬멧을 뒤로 젖혀 썼던 것으로 보이는데 이는 민주제의 아테네에서 장군들이 조형화될 때 취하는 모습이다. 「청동상 A」, 「청동상 B」 모두 기원전 5세기 중반에 해당하는 양식의 특징을 기초로 하고 있다. 그러나 아테네는 아직 미술과 건축을 통한 승리의 찬양을 확실하게 시작하지는 않았다.

　　아테네는 평등주의의 정치 풍토를 어느 정도 도편 추방제에 기초해 유지하지만, 그렇다고 정치력 있는 개인의 등장을 완전히 배제시키지는 않았다. 자신의 지지자와 반대측을 능숙하게 다룰 수만 있다면 개인도 집단의 결정을 주도해서 이끌어나갈 수 있었다. 페리클레스가 바로 이와 같은 사람이었다. 키몬의 사망 후 페리클레스는 영향력 있는 자리에 오르는데, 이 시기는 페르시아와의 강화가 무르익는 때였다. 에게 해와 이오니아 지역의 도시들은 아테네 해군의 보호를 전제로 군자금을 바쳤다. 모아진 군자금은 범그리스 성지 델로스 섬에 보관되었다가 기원전 454년경 안전을 이유로 아테네로 옮겨진다. 페르시아와의 강화로 평화가 정착되었지만 방어선을 유지해야 한다는 이유로 조공은 계속되었다. 그러나 페리클레스는 이 군자금을 다른 용도로 혹은 다른 방식으로 쓰려 했다. 그는 이 돈을 아테네의 아크로폴리스를 확대하는 데 사용하려 한 것이다.

　　엄청난 경비가 소요되는 대규모 계획은 정치 책략과 연계될 가능성이 매우 높다. 흔히 공공사업은 민심을 얻는 지름길이었다(그러나 페리클레스는 계획을 승인받는 자리에서 그의 반대자들로부터 강한 비판을 받았는데, 그들은 페리클레스가 아테네를 고급 사창가처럼

143
리아체의
「청동상 B」,
제작자는
페이디아스로
추정,
450년경 BC,
청동,
높이 197cm,
레조 칼라브리아,
국립박물관

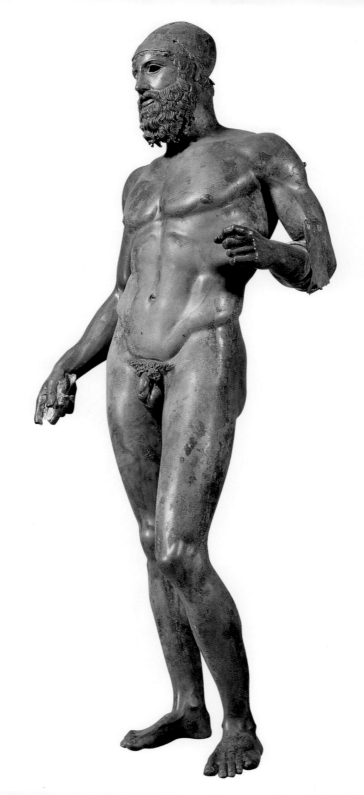

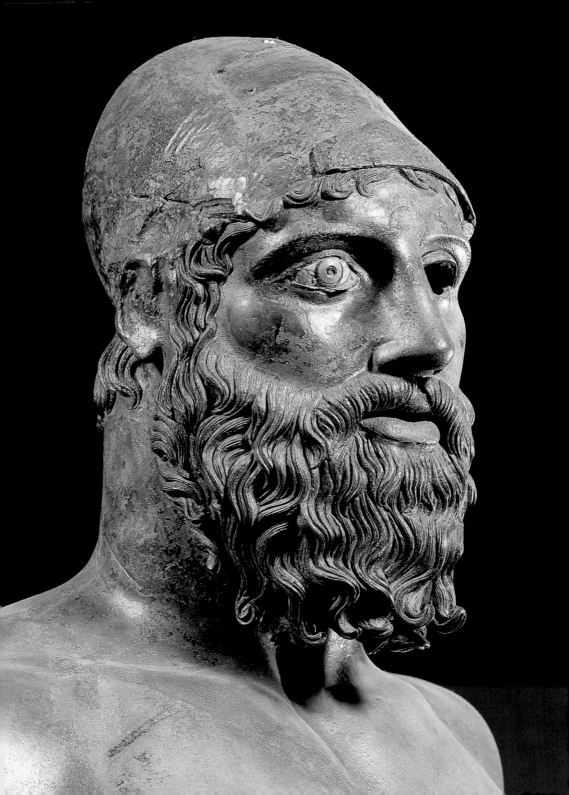

치장하려 한다고 했다). 그러나 이 계획은 완전히 독단으로 추진된 것은 아니었다. 사실 아테네인들은 당시 자신들의 위업을 과시해야 할 상황에 처해 있었다. 아테네에서 4,830킬로미터 떨어진 페르세폴리스(Persepolis)라는 거대한 고지 위에 다리우스 왕과 크세르크세스 왕, 그리고 이들의 계승자들이 웅장한 의식을 치를 수 있는 제국의 중심지를 건설하고 있었기 때문이다. 페르세폴리스에 다녀온 그리스의 사절단은 이 도시의 규모와 장중함을 전했다. 그러나 이러한 페르시아의 계획을 수행하기 위해 모집되거나 강제 징집된 그리스의 조각가와 석공들이 이 도시의 규모에서 받은 강한 인상을 퍼뜨렸다.

144
그림143의
세부

145
페르세폴리스
아파다나의
프리즈,
줄을 지어
조공을 바치는
장면의 세부,
460년경 BC

146
다음 쪽
아테네의
아크로폴리스,
중앙은
파르테논 신전,
오른쪽은
프로필라이아와
아테나 니케
신전,
440년경 BC,
전방에 있는
신전은
헤파이스테이온,
19세기 말 사진

그렇다면 과연 기원전 5세기 에게 해의 패권을 장악했던 승자는 누구인가? '패배한' 크세르크세스는 '아파다나'(Apadana)라는 거대한 연회장 안에 줄을 지어 늘어선 자신의 군대와 조공을 바치려고 옥좌 쪽으로 몰려드는 속국 사절단의 행렬 모습을 새겨넣었다(그림 145). 페르시아 민족은 유목민으로 역사 기록에 소극적이었다. 그러나 여기에 자신들의 항구적인 정치 지배권을 펼쳐놓았다. 아테네인들이 스스로를 페르시아 제국에 대한 견제를 주도한다고 여겼다면, 이제 여기에 답해야 했다. 이것이 바로 페리클레스의 아크로폴리스라는 장엄한 형태로 실현된 것이다(그림146~147).

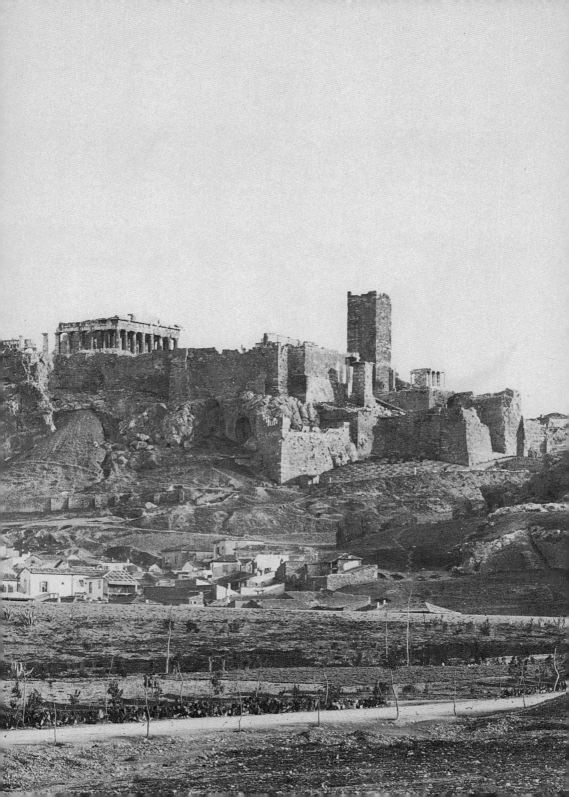

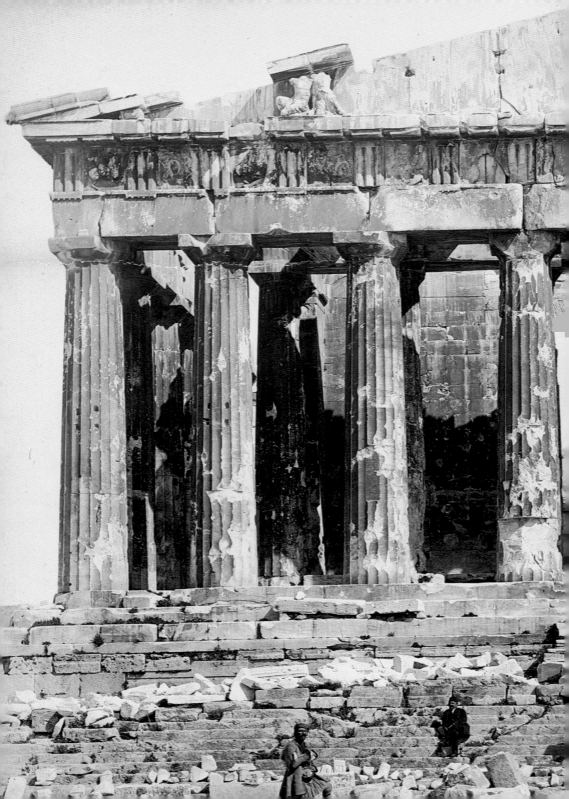

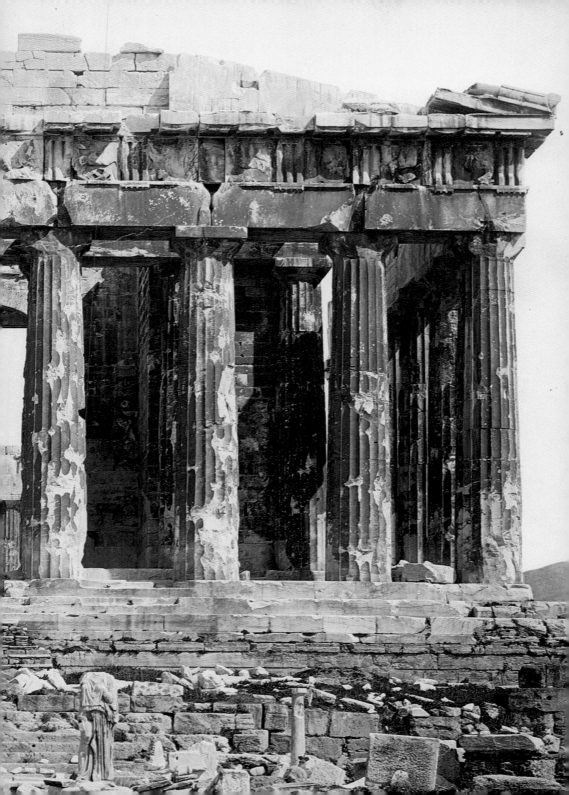

군자금의 전용은 보호를 명분으로 내세운 사실상 약탈이자 갈취였다. 그러나 페리클레스가 이끌어낸 공동체의 힘은 이 사실을 멋지게 포장했다. 여기서 플루타르코스의 『페리클레스의 생애』(*Life of Perikles*)에 쓰인 문구를 직접 인용할 만하다. 페리클레스는 이 계획이 가져다줄 효과에 대해 다음과 같이 말한다.

군복무를 통해 젊은이와 강한 자들은 충분한 보수를 받았다. 그러나 페리클레스는 훈련받지 않은 노동자 집단도 일을 통해 군사적 성공으로 얻은 혜택을 받을 수 있도록 하기 위해 민회에서 거대한 역사(役事)를 주창했다. 따라서 지역에 남은 시민들도 수비대 병사나 전함의 해병에 뒤지지 않을 만큼 공공자금의 혜택을 받을 수 있게 되었다. 돌이나 청동, 상아, 금, 흑단, 사이프러스 나무가 기본 재료가 되었다. 이를 다루기 위해 일군의 기술자들이 필요했다. 목수나 주형공, 구리 세공인, 석공, 금은 세공인, 상아 장식공, 화가, 직물 디자이너, 부조를 제작할 조각가가 일했다. 그리고 이를 운반하고 견인할 사람이 필요했는데, 바다에는 상인, 선원, 조타수가 필요했고, 육지에서는 달구지 목수나 마차꾼, 운반용 동물을 돌보는 사람이 필요했다. 여기에 밧줄 만드는 사람, 아마포 직공, 구두 수선공, 길 닦는 사람, 광부 등도 일해야 했다. 독립 기술자나 고용 노동자들은 지휘관이 있는 부대처럼 조직되어 기계처럼 주어진 일을 해냈다. 이와 같이 다양한 공공사업을 통해 부(富)는 시민 집단 전체에 잔물결처럼 퍼져나가게 되었다.

건설계획은 사실 대단히 호화로웠다. 아크로폴리스 서쪽 입구까지 판 아테네 도로는 아고라에서부터 지그재그로 나 있는데, 하나의 대문(propylaeon)이 아니라 '프로필라이아'(proplyaea)라는 모두 5중으로 된 출입 체계를 가지고 있다(그림148). 건축가 므네시클레스는 이 출입구를 건물처럼 크게 짓고 열주를 집어넣었는데, 대리석과 구리 천장 같은 고급 재료로 마감했다. 이 대문의 폭은 가로지르는 도로보다 훨씬 더 넓었다. 므네시클레스는 이곳을 단순히 통과하는 곳이 아니라 사람이 잠시 머무는 곳으로 강조했다고 보는데, 북쪽 건

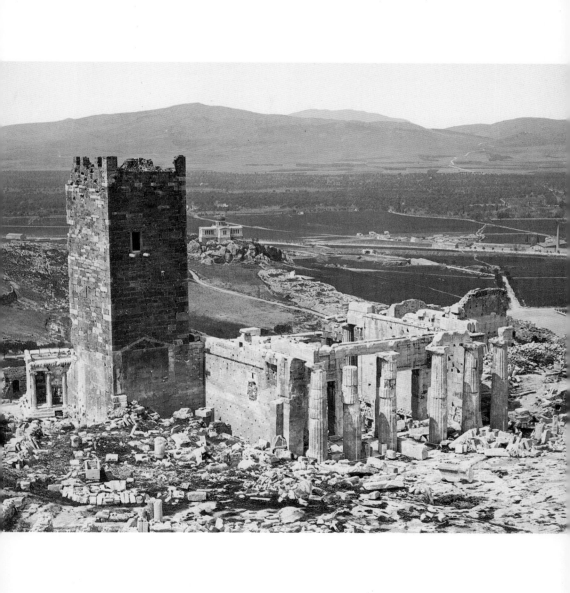

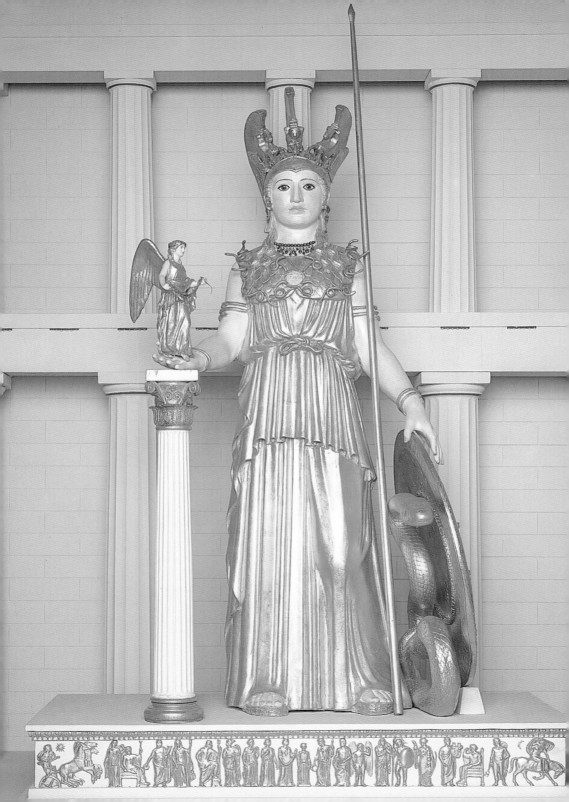

물은 회화 갤러리(Pinakotheke)로 만들어 패널 위에 그린 그림을
단 위에 걸어두었다.

페이디아스가 직접 만들었다고 하는 「아테나 파르테노스」 상도 마
찬가지로 대단히 호화로웠지만, 오늘날에는 이것의 축소 모델이나
복원도를 통해 원형이 지닌 사치스러움을 상상해볼 수밖에 없다(그
림149). 고대에 제작된 이 상의 기념품용 복제본이 상당히 많이 전해
오는데, 이 가운데 가장 훌륭한 것이 아테네에서 발견된 「바르바케이
온」(Varvakeion) 상으로 이것은 대리석으로 만들어진 1미터 정도의
입상이다. 페르가몬 도서관에 놓였던 대리석상은 좀더 크기가 큰데,
「아테나 파르테노스」 상을 복제한 것은 아니지만 이 상의 위엄을 매

149
페이디아스가
만든
「아테나
파르테노스」 상의
모형,
440년경 BC,
토론토,
왕립 온타리오
박물관

150
「아테나 여신상」,
페르가몬 출토,
175년경 BC,
대리석,
높이 310cm,
베를린,
페르가몬 박물관

우 잘 포착한 것으로 보인다(그림150).

「아테나 파르테노스」의 옷을 장식하는 데만 44탈란트(talent)의 값비싼 재료가 사용되었다고 전한다. 고대 그리스의 단위인 탈란트는 약 26킬로그램에 해당하며, '값비싼 재료'를 금으로 가정한다면 이 상에 쓰인 금의 양은 총 1,144킬로그램에 달하고 이는 오늘날에도 수십 억에 해당한다. 이 때문에 이 상을 조형으로 만든 보물창고로 보기도 한다. 또 페이디아스가 횡령죄로 회부되는 시련을 겪었다는 고대의 속설과 왜 이 상이 약탈의 대상이 될 수밖에 없었는지를 이해하게 된다. 사실 아테네 시민들 다수가 이 상을 직접 봤는지도 알 수 없다.

이것을 본 이들은 위안과 위압감을 동시에 느꼈을 것이다. 아테네 여신의 전사로서의 지위는 양쪽에 날개 달린 말이 달린 투구와 왼쪽 어깨에 기대어 놓은 창, 쭉 뻗은 손 위에 올라와 있는 승리의 여신으로 알 수 있다. 아테네의 신화와 역사에서, 특히 아크로폴리스의 경우 아테나는 모성 본능의 일상의 한계를 초월한 보호를 의미한다(사실 아테나 신은 아테네인에게 흔히 '여신'을 뜻한다). 아테나는 아이기스(aegis)라는 갑옷을 입고 있는데, 무시무시한 고르곤의 얼굴을 담고 있으며 방패에는 '가정을 수호하는 뱀'이 돌출되어 있다. 따라서 여신은 도시뿐만 아니라, 시조 영웅과 과거와 현재의 시민을 길러냈다. 나아가 여신은 순결함의 상징과 그 넉넉한 옷차림(실용적인 도리아식 페플로스[peplos])으로 아테네 여성에게 모범이 되는 행동을 고취시켰다.

페이디아스는 이 상의 가능한 모든 공간에 형상 이미지를 집어넣었다. 방패의 안쪽에는 거인족과 맞서 싸우는 신의 모습이 들어가 있다. 거인족과의 싸움에서 아테나 여신의 역할을 담은 장면은 아테나 여신상을 제작할 때 거의 빠지지 않고 등장하는 도상이었다. 아테네인들은 오래 전부터 숭배의 대상이었던 아크로폴리스의 자그마한 「아테네 도시의 아테나 폴리아스」(Athena Polias of the city) 상에게 신과 거인족의 전투를 장식한 페플로스를 해마다 봉헌했다. 페이디아스는 방패 안쪽 면에 올림포스 산을 습격하는 거인족을 집어넣었다. 방패의 바깥쪽에는 이미 보았듯이 아마존이 들어가 있다. 그리고 이 상의 샌들에는 당연하게도 켄타우로스와 싸우는 라피타이의

모습이 나타난다. 「아테나 파르테노스」 상에서 찾을 수 있는 가장 참신한 장면은 기단부의 부조 장식이다. 여기에는 스무 명의 올림피아 신들이 목격하는 가운데 최초의 여성 판도라가 태어나는 장면이 새겨져 있다. 초기의 그리스 신화는 판도라를 마치 『성경』의 이브처럼 남성을 타락시키는 여인으로 표현하는데, 기원전 5세기에 이르러서는 이러한 경향이 완화되고 있다. 여기서 판도라는 여신상의 의미를 보강해주는 것으로 여겨졌던 것 같다. 판도라는 '파르테노스' 즉 처녀와 다름없이 보이는데, 아테네 여인들이 여신에게 페플로스를 지어 바치듯 아테나 여신은 판도라에게 옷을 내려줄 것이기 때문이다.

파르테노스는 이와 같이 종교적으로 숭배하는 대상이었을까? 파르테노스가 놓인 장소인 파르테논 신전은 여전히 수수께끼 같은 문제를 남기고 있다. 이 신전은 숭배의 기능으로 파르테노스 상을 해석하지 못하게 만든다. 고대의 기록에서는 파르테노스 상이 종교 축제 기간에 차지하는 역할이나 그 진귀한 장식에 관한 기록을 찾아볼 수 없다. 15세기에 이르러서야 이탈리아에서 여행을 온 사람의 글에 파르테논 신전에 조각된 프리즈가 있다는 언급이 나오게 된다. 그러므로 파르테노스 상은 단순히 파르테논의 장식 역할만 했다고 볼 수 없다. 이 신전의 제단은 어디에 위치했는가? 거대한 신상의 거처가 있었음에도 왜 작고 오래된 아테나 폴리아스를 모시기 위해 또 다른 신전 에레크테움(Erechtheum)을 지어야 했을까? 우리는 파르테논 신전을 과연 '신전' 이라고 부를 수 있을까?

파르테논 신전의 기둥은 어느 정도 거리를 두고 보는 이를 위해 섬세하게 조정되었다고 볼 수도 있다. 기둥은 (자연스런 시각의 왜곡으로) 안으로 오목하게 들어가 보이지 않도록 엔타시스(entasis : 배흘림)라고 알려진 처리로 중앙을 불룩하게 했다. 실제로 파르테논 신전의 설계자들은 고전기 질서의 전형이 되는 완벽한 균형을 창조해내기 위해 '치밀한 개량'을 시도했다. 따라서 기둥의 경우에도 중앙을 바깥쪽으로 휘어져 나오게 함은 물론이고, 윗부분으로 올라갈수록 차츰 가늘게 했을 뿐만 아니라 약간 안쪽으로 기울여놓았다. 이와 같은 정교한 변형은 제도판 위에 옮겨놓았을 때 좀더 확실하게 드러난다(그림152). 크기와 비례의 '객관적인 균형' 이 아니라 '현실적인

균형'을 목적으로 하고 있는 것이다.

이밖의 다른 점에서 볼 때는 파르테논 신전은 감상하고자 하는 이들을 고려하지 않은 미술 작품이다. 특히 프리즈가 바로 이러한 예에 속하는데, 이것은 신전 내실 외벽의 바닥으로부터 12미터 정도의 높이에 있으면서 가려져 있어 지상에서는 어느 누구도 전체는 물론 일부도 편히 감상할 수 없게 되어 있다(그림151. 대부분의 프리즈는 오늘날 대영박물관에 사람들의 눈높이에 맞게 일렬로 전시되어 있어 너무나 편안하게 둘러볼 수 있다).

그러나 미술 작품은 누군가에게 보여지느냐 아니냐라는 문제에 반드시 얽매일 필요는 없다. 초자연적인 존재를 위해 그려진 고분벽화

151
「파르테논 신전」,
아테네,
400년경 BC,
서쪽

152
도해.
위로 볼록
튀어나오게
배열된
파르테논 신전의
열주,
눈으로 보기에는
직선처럼 보임

나 (로마의 트라야누스의 전승 기념주처럼) 넘치는 힘을 과시하기 위해 인간의 눈이 미치지 못하는 곳까지 솟은 기둥이 그러하다. 페디먼트에 놓인 인물상들의 뒷면이 지상에서는 보이지 않지만 잘 마무리되어 있는 것처럼, 프리즈의 제작자들은 '이상적인 관람객'을 위해서 이를 만들었을 것이다. 이는 곧 신을 의미할 수도 있고, 훗날 박물관의 신성하고 세밀한 관찰 대상으로 이 조각들을 옮겨놓을 후세를 위한 게 아닐까 하고 감히 상상해본다.

기원전 440년 중반 메토프 조각이 제일 먼저 시작되었다. 앞에서 보았듯이 그리스나 아테네의 질서가 이에 도전하는 이들 위에 군림하는 것을 찬양하기 위한 신화의 상징주의를 여기에서도 읽어낼 수

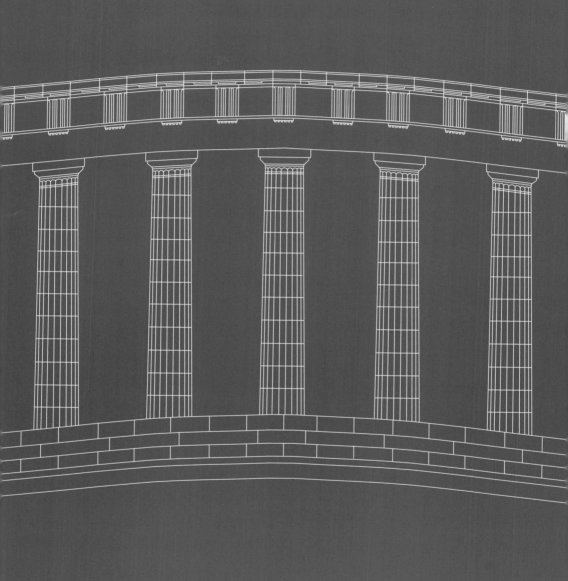

있다. 동쪽 면에는 신과 거인족의 전투 장면이 있고, 서쪽에는 아마
존족이, 남쪽에는 켄타우로스, 그리고 가장 훼손이 심한 북쪽에는 트
로이 전쟁의 장면이 보인다.

프로필라이아에서 파르테논 신전으로 향할 때 가장 눈에 잘 보이
는 조각 장식은 신전의 서쪽 페디먼트이다(그림153). 심하게 파손된
채 지금은 극히 일부만 남아 있는데, 원래 여기에는 아테나와 포세이
돈이 아티카 지방을 차지하기 위해 서로 겨루는 장면이 들어가 있었
다. 이 두 신은 이 지역에 대한 연고권을 주장하고 있는데, 삼지창을
휘두르고 있는 포세이돈이 소금을 만들어내는 신비로운 샘물을 만들
자, 아테나는 창으로 올리브 나무를 만들어냈다. 두 신의 다툼은 고
대 아티카의 영웅이자 왕인 케크롭스(Cecrops)와 다른 신의 판정으
로 결정되었다. 고대에 파르테논 신전을 방문했던 사람들은 소금 샘
물과 올리브 나무를 보았다고 기록했다. 페르시아인들은 올리브 나
무를 모두 불태웠으나, 살라미스 해전에서 아테네인들이 돌아오자
다시 자라나기 시작했다고 한다.

반대편 동쪽 페디먼트에 대한 고대 기록은 거의 전해오지 않고 있
다. 중앙의 인물상은 아테나의 탄생 순간을 보여주고 있다. 여기에는
조각으로 잡아내기 어려운 신비로운 탄생 신화가 표현되어 있다. 아
테나는 헤파이스토스의 도끼의 도움을 받아 제우스의 머리에서 완전
한 무장을 한 채 성숙한 모습으로 태어나야 한다(여기서 제우스는 전
혀 해를 입지 않은 모습으로 등장해야 한다). 이 장면을 지켜보는 여
러 신들은 존경과 즐거움을 표해야 하며, 우주의 다른 여러 신들 역

153
파르테논 신전의
서쪽 페디먼트
(모형 복원),
바젤,
고대사박물관

154
그리스 달의
여신
「셀레네의
마두(馬頭)」,
파르테논 신전의
동쪽 페디먼트,
435년경 BC,
대리석,
런던,
대영박물관

시 이를 환영한다(그림154). 아테네인들에게 도시의 수호신 아테나의 탄생은 너무나 중요한 소재였다. 이들에게 아테나는 '최전방의 전사'인 프로마코스(Promachos)와 같은 존재였으며 '힘'을 나타내는 스테니아(Stehnia)였다. 친밀감 있게 '의회에 의한'이란 뜻의 불레이아(Buleia), 그리고 '어린아이의 양육자'인 쿠루트리포스(Kourutriphos)로 부르기도 했다. 언제부터 아테나를 '처녀'라는 의미의 파르테노스(Parthenos)로 불렀는지는 확실하지 않지만, 기원전 4세기에는 파르테논 신전의 공식 이름으로 확립된다.

동쪽 페디먼트의 주변에 자리한 인물상들이 누구를 나타내는가라는 문제는 여전히 학자들 사이에 논쟁으로 남아 있다. 한 인물상을 예로 들면, 균형이 잡혀 있지만 나른하게 왼쪽 팔꿈치로 기대어 누운 남성 누드 「누워 있는 남자」(그림155)는 아레스, 테세우스, 디오니소스, 헤라클레스 모두가 물망으로 올라 있다. 결국 이 문제는 고대 도상학에 대한 오늘날의 이해가 얼마나 미흡한지를 말해주는 냉혹한 증표이다. 편안하고도 아름답게 표현된 여신들에 대해서는 이보다 더 알려진 바가 없다(그림156).

사실 이러한 페디먼트의 조각상들은 페이디아스가 고안했지만, 20년에 걸쳐 만들어지면서 그 의미가 변질되거나 잊혀졌을 수도 있을 것이다. 또한 조각을 실제 담당했거나 이를 후원했던 이들이 자신들이 무엇을 표현하는지를 알고 있었는지 의심해볼 수도 있다. 이런 점에서 에레크테움의 프리즈 장식 과정을 보여주는 기원전 420년경의 건설 비용 목록도 대단히 애매하다. 조각 하나하나씩 소요된 경비가 적혀 있지만, 각각은 이름이 아니라 자세로 구분되어 있다. 조각가들은 '지팡이를 들고 있는 남자상' 또는 '전차, 청년, 마구를 채우는 말' 등 자기가 제작한 상에 따라 돈을 지급받았다. 파르테논 신전의 프리즈 인물들도 이러한 문구를 이용해 쉽게 구분해낼 수 있다.

우리는 파르테논 신전의 대리석상을 미술품으로 친근하게 생각하지만(이 조각을 흔히 「엘진의 대리석상」(Elgin Marbles)이라고 부른다), 사실 각각 누구를 나타내는지는 확실하지 않다. 도상 확인에 따르는 복잡한 문제는 프리즈에 가장 잘 드러나 있다. 그간 파르테논

155
「누워 있는
남자」
(고대 영웅이나
신으로 추정),
파르테논 신전의
동쪽 페디먼트,
435년경 BC,
런던,
대영박물관

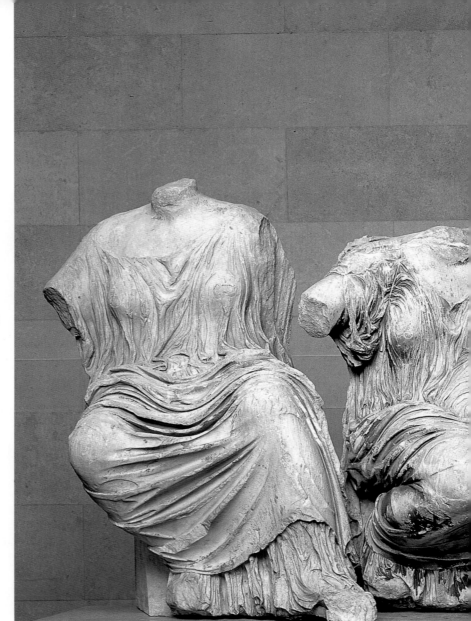

156
「여신상」,
파르테논 신전의
동쪽 페디먼트,
435년경 BC,
런던,
대영박물관

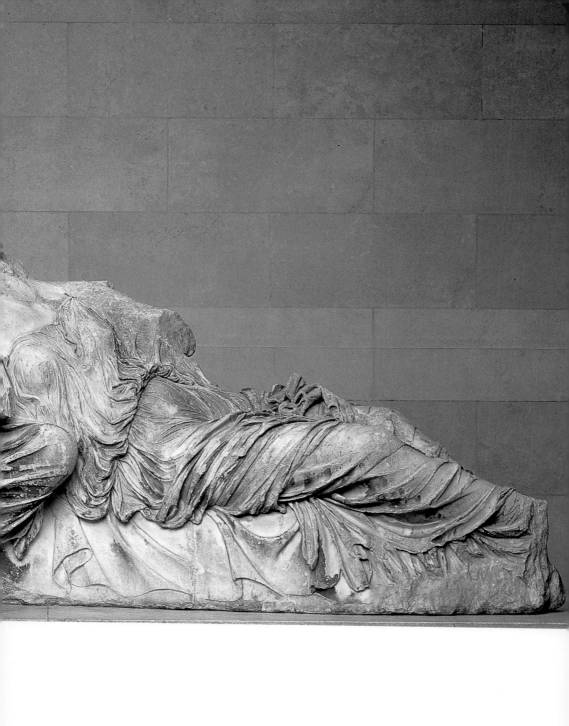

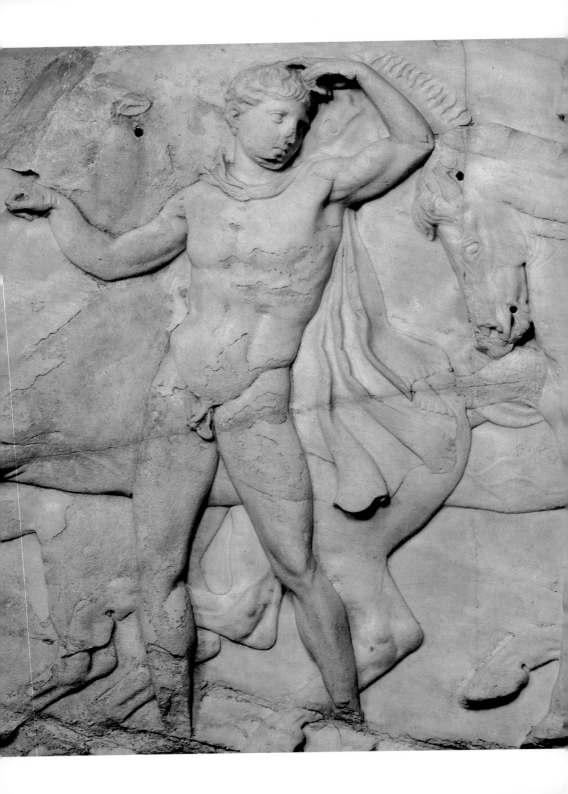

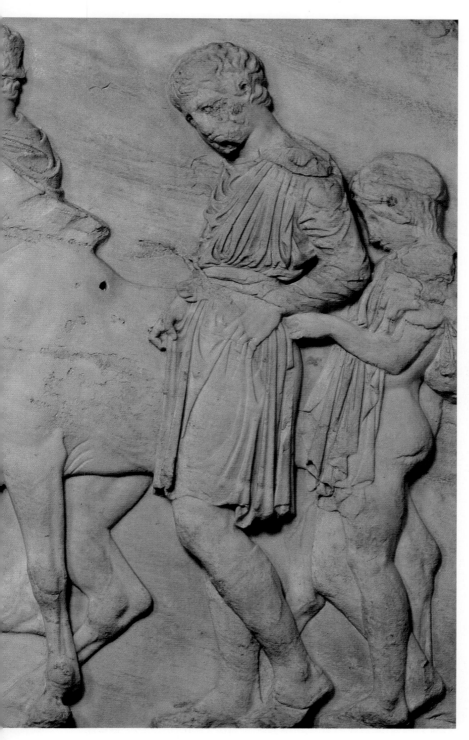

157
「기마 행진」,
파르테논 신전
프리즈의 북쪽,
440년경 BC,
대리석,
높이 106cm,
런던,
대영박물관

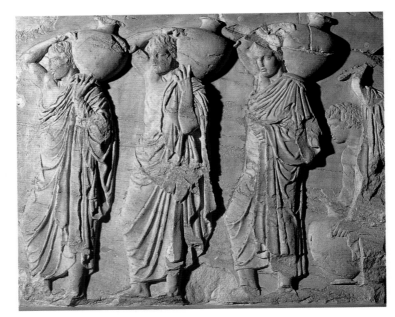

신전 프리즈는 그 형식이나 디자인에서 페르세폴리스(Persepolis)의 부조상, 특히 아파다나의 부조를 모방하거나 이것과 경쟁하기 위한 것으로 생각되었다. 그러나 이젠 양자 사이의 유사점뿐만 아니라 차이점도 밝혀졌다.

파르테논의 프리즈는 절제된 행렬이 보여주는 장중함에서는 동양적이라고 말할 수 있지만, 한편으로는 가장 고전기의 그리스라 할 수 있는 요소를 집약해서 보여주기 때문이다. 건장한 남성 누드나 반 누드에서 보이는 강인한 근육(그림157), 행렬하면서 몸을 전후 좌우로 자연스럽게 움직이는 데서 찾을 수 있는 유연함, 날뛰는 말과 겁먹은 어린 암소의 행렬 속에서 보이는 '절제된 운동감' 같은 특징은 이 프리즈에 그리스 민족의 독자성을 각인시켜준다. 여기서 에포니무스의 영웅상 같은 아테네의 공공조각의 반향까지도 고려한다면(그림110 참조), 이러한 특유함은 아테네가 만들어낸 산물이라는 점을 좀더 정확히 입증해낼 수 있을 것이다. 따라서 프리즈를 한번 보기만 해도 아테네 도시국가의 정체성에 눈뜬 아테네 사람들이 이를 보고 느꼈을 만한 긍지를 짚어낼 수 있을 것이다. 아파다나의 부조에서는 페르시아 왕에게 조공을 바치는 속국들의 행렬이 나와 있는 반면, 파르테

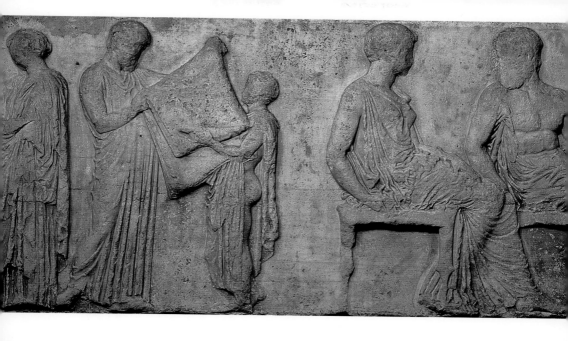

논 신전의 프리즈에는 종교의식의 행렬을 보여주는 기호가 명쾌하게
들어가 있다. 여기서 사람들은 물동이(그림158), 술, 빵과 꿀이 담긴
쟁반 등 제를 지내는 데 필요한 비품들을 나르고 있다.

　판아테나이아 축제의 행렬에서 파르테논 신전이 지형적으로 가장
높은 곳에 있었기 때문에 일찍이 18세기부터 파르테논 신전의 프리
즈가 판아테나이아(panathenaia) 의식을 나타냈다는 이론이 설득
력 있게 제기되었다. 아테나 여신의 탄생일에 매해 축제를 열었고
특별히 4년마다 완전히 격식을 차려 ‘대(大) 아테나이아’(Greater
Panathenaia)라고 부르는 성대한 의식을 개최했기 때문에, 이 축
제를 재현하는 것은 당연하게 여겨졌다. 여신상이 안치되어 있는 방
으로 들어가는 입구로 들어선 관람객은 동쪽 프리즈의 가운데 부분
을 보게 되는데, 여기에는 ‘대 아테나이아’의 중요한 장면이 나타난
것으로 알려져 있다(그림159). 이 축제에서 올리브 나무 이미지를
한 고대의 아테나 폴리아스에게 새로운 페플로스가 봉헌되는데, 차
곡차곡 접힌 의복의 교환이 이루어지는 프리즈의 장면은 바로 이 의
식을 보여주는 것이라고 생각했다.

　그러나 이러한 해석에도 문제점이 있다. 어떤 경우든 프리즈가 특

정 해의 축제를 '사실에 가깝게' 서술한 것은 아니기 때문이다. 12명의 올림피아의 신들이 '페플로스의 봉헌'이 벌어지는 곳 바로 옆에 앉아 있기 때문에 이것을 그리스의 독특한 다큐멘터리 미술로 보려는 우리의 생각을 무너뜨리고 만다. 뿐만 아니라 문헌기록에 따르면, 판아테나이아 축제 행렬에서 보병대원과 소녀들이 물건이 가득 찬 바구니를 나르는 의식이 매우 중요했다고 하는데, 이런 장면은 여기에 빠져 있다. 한편 이 프리즈는 판아테나이아 의식이 완전히 자리잡기 이전의 최초의 축제 모습을 나타낸 것이라는 주장도 있지만 그다지 설득력 있어 보이지는 않는다.

비록 확실한 것은 아니지만 이제까지 제기된 해석 가운데 가장 주목할 만한 것은 이 프리즈가 아테네의 신화와 역사에 나오는 한 에피소드를 담은 것이라는 주장이다. 현재 이 이야기의 전모에 대해서 알려진 것은 없지만, 기원전 420년경 아테네 무대에 올려졌던 에우리피데스의 연극 「에레크테우스」의 파피루스 필사본 파편에 그 일부만이 전해오고 있다. 이 비극의 내용은 대체로 다음과 같다. 아테나 여신의 양자로 사랑을 받았던 초기의 왕 에레크테우스는 포세이돈의 아들 에우몰포스(Eumolpos)가 이끄는 트라키아 군대의 위협을 받았다. 에우몰포스가 아티카로 침략하려 하자 에레크테우스 왕은 델포이의 신탁에 조언을 구했다. 그런데 여기서 그가 승리하려면 자신의 딸 가운데 한 명을 제물로 바쳐야 한다는 말을 듣게 된다. 부분만 전해오는 에우피리데스의 비극에 따르면, 에레크테우스 왕의 아내 프락시테아(Praxithea)는 도시를 위해 목숨을 내놓는 일은 남자뿐 아니라 여자로서도 훌륭한 일이라고 단언하면서 남편을 도왔다고 한다. 여기서 에레크테우스의 딸들은 저마다 스스로 제물이 될 것을 자청한다. 제물이 바쳐졌고, 예언대로 에레크테우스는 승리를 거두게 된다.

이 이야기에 따르면 파르테논 신전의 동쪽 프리즈에서 가운데 자리한 이야기는 제물을 바치기 위한 준비의식을 드러내는 엄숙하고 매우 색다른 장면으로 해석할 수 있다. 에레크테우스는 성직자와 같은 옷을 입고 제단에 바쳐질 번제물을 감쌀 천을 들고 있다. 그의 아내는 천이나 의례용 칼을 머리 위에 이고 오는 나머지 딸을 향해 고

개를 돌리고 있다.

파르테논 신전의 프리즈를 이와 같은 아테네의 신화적 초기 역사의 맥락 속에서 해석하는 방식은 여러 경로를 통해 보충할 수 있다. 특히 얼마 후 아크로폴리스에 에레크테우스의 신전이 세워지게 된다는 사실을 주목해야 한다. 이 해석으로 우리는 올림피아의 12신의 등장과 번제물을 바치는 데 쓰이는 도구가 들어간 이유도 설명해낼 수 있다(그림160). 따라서 기병대는 승리를 축하하기 위해 집결한 에레크테우스의 군대로 볼 수도 있다.

기마대에 나타난 인물들의 숫자에 주목할 때 또 하나의 의문이 생긴다. 프리즈의 모든 부분이 남아 있지 않기 때문에, 기마대에 참여한 병사의 숫자도 추측에 매달릴 수밖에 없다. 그러나 한 연구에 따르면 이 영웅으로 만들어진 인물들의 숫자는 192라는 숫자와 관련된다고 한다. 이 숫자는 마라톤 전쟁에서 전사한 아테네군의 숫자와 일치하는 것이 아닌가? 그렇지 않다면 이는 아테네와 자신들의 소중한 군사의 명예를 기리기 위해 마라톤 전쟁의 용사를 염두에 두고 프리즈를 고안한 섬세하고도 감동을 주는 배려일 것이다. 따라서 기원전 490년 페르시아의 침략에 맞선 영웅적인 아테네인과 자신의 자식을 죽여서라도 도시의 안녕을 지킨 왕의 신화적인 힘이 뒤섞일 정도로 역사와 신화는 하나로 융합된 것이다.

오늘날에는 페이디아스의 의도나 계획에 대해서는 전해지는 것이 없기 때문에, 우리는 이 파르테논의 장식에 관한 페이디아스의 본래 의도는 정확히 알 수 없다. 유감스럽게도 파르테논 신전의 건축가 익티노스가 썼다는 건축 안내서에 대해서도 전혀 전해오는 것이 없지만, 그의 건축 경로를 추적하면 여러 정보를 얻어낼 수 있다. 익티노스는 파르테논 신전에서 이오니아 양식과 도리아 양식 기둥을 매우 조화롭게 배치하고 있다. 외부는 전통인 여섯 개의 기둥이 아닌 여덟 개의 기둥으로 짜여 있는데, 각각은 견고하며 확신에 찬 '카논'의 도리아식 비례를 가지고 있다. 내부는 이오니아식으로 (날렵한 기둥과 프리즈와 함께) 적절하게 내부 장식의 섬세함을 더한다. 파르테논 신전을 완성한 후 익티노스는 아르카디아로 알려진 펠로폰네소스 반도의 산간지역에 신전을 짓게 되었다. 그에게 일을 맡긴 곳은 피갈리아

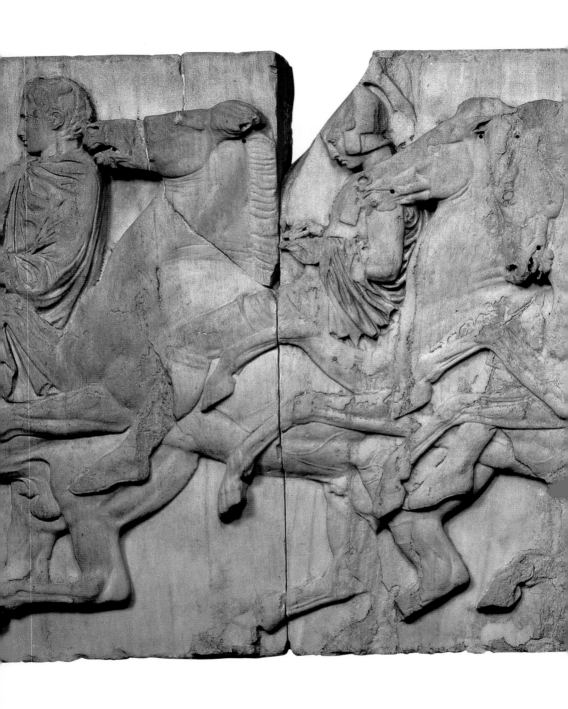

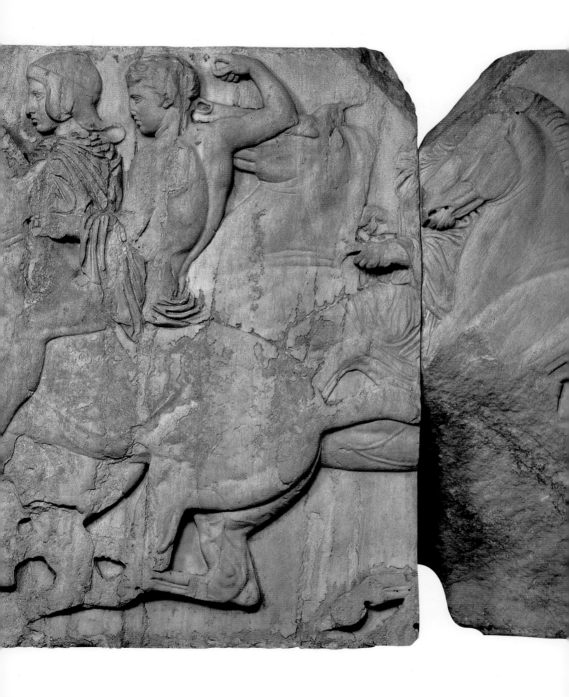

(Phigalia)라는 작은 도시였다. 피갈리아는 기원전 429년 전염병으로부터 벗어났다. 따라서 신전은 '병을 치유하는 능력을 가진 신'(Epikourios) 아폴론에게 바쳐졌고, 신전의 방향은 아폴론의 대표 성지인 델포이를 향하도록 건설되었다.

결국 이곳을 현재 '바사이'라고 부르며, 지금도 여전히 외딴 곳에 위치하고 있음에도 불구하고 자연과 건축물이 함께 조화를 이룬 세계에서 가장 만족스러운 예로, 사진작가나 화가 모두 그 아름다움을 잡아내려 한다(그림161~162). 이 신전은 어떤 면에서는 파르테논 신전보다 더 투박하다. 신전은 이 지역산 석회암으로 지어졌으며, 이 시기의 도리아식 디자인에서 기대해볼 만한 '세련미'도 없으며, 좁고 길게 늘어진 공간은(앞면은 여섯 개의 기둥, 측면은 열다섯 개의 기둥으로 되어 있다) 아케익 양식을 연상시킨다.

그러나 내부에는 몇 가지 놀라운 점들이 보인다. 앞서 우리는 켄타우로스와 아마존의 전투가 새겨진 프리즈에 관해서 살펴보았다. 주제 면에서는 새로울 것이 없지만, 이오니아식 기둥이 받치고 있는 방의 내부 벽면의 프리즈에 조각이 들어간 점은 매우 새롭고 독특하다고 할 수 있다. 횃불로 불을 밝힌 내부에 화려한 대각선 구도와 대담한 곡선으로 짜여진 부조는 미숙한 지방 양식으로 보기보다는 주목할 만한 성과로 봐야 할 것이다. 아디톤(adyton)이라는 신전의 가장 안쪽 제단을 향해 섰을 때 가장 놀라운 사실을 발견하게 된다. 여기서는 특이하게도 동쪽 문을 통해서 빛이 들어오게 된다. 빛은 아폴론 상이 아닌 새로운 종류의 기둥을 비춘다. 이 부분의 원래 모습은 아직 명확하지 않지만, 확실히 새로운 양식의 기둥이라고 생각된다. 무성한 꽃으로 주두가 장식된 이 기둥을 우리는 '코린토스 양식'이라 부른다(그림163).

이 코린토스 식의 주두에 관해서는 한 코린토스 지방의 건축가가 결혼을 앞두고 세상을 떠난 소녀의 무덤에서 영감을 받았다고 전한다. 소녀의 간병인이었던 그는 무덤에 소녀가 생전에 지녔던 값비싼 소지품을 담은 바구니를 놓아 표시를 했는데 이를 보호하기 위해 그 위에 기와를 올렸다. 시간이 흐르자 아칸서스(acanthus)가 그 바구니의 바닥에서부터 자라나면서 억센 덩굴잎이 기와를 들어올렸고,

무성하게 자라난 잎으로 장식된 주두가 나오게 되었다. 이 다소 황당
하고 기발한 이야기는 기둥이 사용된 문맥과 연결되는데, 이것이 만
약 장례의식과 관련된다면 이 신전이 죽음에 이르는 전염병으로부터
의 구원에 대한 감사의 의미로 지어졌다는 의미와 일치하게 되는 것
이다.

　우리는 이 장의 결론을 맺기 위해 아크로폴리스 재건사업을 다
시 살펴봐야 할 것이다. 페리클레스가 죽은 후 이 사업에 대한 열
기는 어느 정도 사그라들지만, 그래도 꾸준히 계속된다(페리클레
스 역시 바사이를 휩쓸었던 전염병으로 기원전 429년에 죽었다).
당시 아테네는 스파르타와 전쟁을 하고 있었으며, 지루하게 계속되
는 내전 속에서 축복할 만한 사건을 찾을 수 없었다. 과거의 승리에
대한 향수를 이제 피할 수 없게 되었다. '에레크테움'(Erechtheum)
이라고 부르는 신전 속에는 여러 예배당이 얽혀 들어가 있는데, 기
원전 421년부터 짓기 시작하지만 기원전 405년까지도 완성하지
못한다. 이 신전에서 거행되는 다양한 의식은 아테네의 신화와 역

le blue

grey stones &

brown purk oak Holly
dark

Bassæ
18 March 1849 — 1849
Noon.

dark gray dark gray

snow 100

70

b Blue

40

50

28

30

30

40

dell

30 30

20

20

15

dell

tops 3

of oak

(41)

163
코린토스
양식의 주두,
아스클레피오스
신전,
4세기 BC,
대리석,
높이 66cm,
에피다우로스,
고고학박물관

사 가운데 가장 이른 시기의 것을 보여준다. 하지만 이 신전 외벽의
프리즈의 의미를 완전히 해석하지 못하는 것으로 보아 오늘날 아테
네의 신화와 역사에 대해서 잘 알고 있다고 보기는 어렵다. 이 신전
에서 가장 유명한 남쪽 현관의 카리아티드(Caryatid, 女像柱)의 의
미도 아직 완전히 해석하지 못하고 있다(그림164). 그러나 여상주
에 관해서는 로마 시대의 건축 이론가였던 비트루비우스의 『건축
10서』에 일부 내용이 전해온다.

　비트루비우스는 『건축 10서』(I.5)에서 "왜 그리스 건축가가 기둥
을 카리아티드라는 긴 드레스를 입은 여성 대리석상으로 대신했는
가"라는 문제를 제기한다. 그는 이 문제를 통해 역사에 대한 자신의
해박한 지식을 드러내고자 했던 것이다. 카리아티드는 펠로폰네소스
에 위치한 도시였는데, 페르시아 전쟁에서 다른 그리스 도시를 배신
하고 페르시아의 편에 섰다고 한다. 페르시아군을 몰아낸 후 그리스
의 동맹국들은 카리아에 보복을 감행한다. 남자들은 처형하고, 여자
들은 '상류층 태생'일지라도 노예로 만들어버렸다. 이 시대의 건축
가들은 '카리아티드'를 여성의 굴욕으로 상징시켰다. 즉 무거운 짐
을 지고 있는 여성들의 모습으로 대리석 기둥을 만들어 이들의 형벌
을 후세에 오래도록 기억하게 했다고 한다.

　그러나 이와 같은 비트루비우스의 설명은 받아들이기 곤란하다.

카리아라는 도시의 위치나 그리스에 대한 이 도시의 배신을 확인할 수 없으며, 여성상은 다른 이오니아식 건물에서(델포이에 있는 시프노스 섬의 보물창고처럼) 형벌의 의미가 포함되지 않고도 기둥으로 이용되기 때문이다. 그러나 당시 아테네의 연설가들은 당대 젊은이들의 사기와 경각심을 불러일으키기 위해서 마라톤의 옛 승리의 영광을 끊임없이 되살리려 했고, 이러한 과거지향의 경향으로 보아 비트루비우스의 이론도 설득력이 있다고 볼 수 있다. 빛이 바랜 영광은 아크로폴리스 위에 현존하는 가장 작은 신전 아테나 니케의 신전에서 느낄 수 있다.

이오니아풍의 보석상자 같은 이 신전은 기원전 420년 후반에 건설되었는데, 프로필라이아 위의 남쪽 성벽에 자리하고 있다(그림165). 이오니아식 신전으로 엔타블레이처의 최하부 아키트레이브 위로 프리즈 장식이 있다. 파손 상태가 심하지만 그 내용에 관해서는 대강의 가설을 세울 수 있다. 동쪽 프리즈에는 아테나를 중앙에 둔 신들의 모임이 보이며, 남쪽에서는 동방의 야만족의 침입에 맞선 그리스인의 전투 장면을(이것은 '회화 스토아'에서의 선례를 반복하는 것으로 이는 마라톤 전쟁을 일컫는 것이다), 그리고 서쪽과 북쪽 면에서는 그리스인들 사이의 전투를 보여주고 있다. 이는 펠로폰네소스 전쟁에서 스파르타와 페르시아의 결탁으로 패배하게 된 아테네인의 분노가 담겨 있다고 본다.

니케 신전의 흉벽 또는 난간 부분에 있는 장식은 구조가 독특하다. 이 난간을 장식했던 부조에는 아테나가 니케 여러 명의 도움을 받아 소를 번제물로 올리면서 갑옷과 투구 등의 전리품을 정성껏 정리하는 모습이 담겨 있다. 여기서 조각가는 아테나와 그의 동료의 표현에서 일부러 여성성을 강조했는데, 예를 들어 「샌들을 고쳐 신는 니케」(그림166)에서 보이는 물결치듯 흘러내린 얇은 옷자락은 에로틱한 감정을 강하게 담고 있다. 그러나 번제물을 올리는 장면에서는 여성스런 우아함은 전혀 찾아볼 수 없다. 황소들은 땅에 나뒹굴고 이 가운데 하나는 이미 목이 잘려 있다. 이는 피로 얻은 승리를 축복하는 의식, 즉 전투 직후 전쟁터에서 벌어진 예식을 연상시킨다. 그렇다면 이는 어떤 전쟁 또는 어떤 장소를 연상시키는 것일까? 사실 이처럼

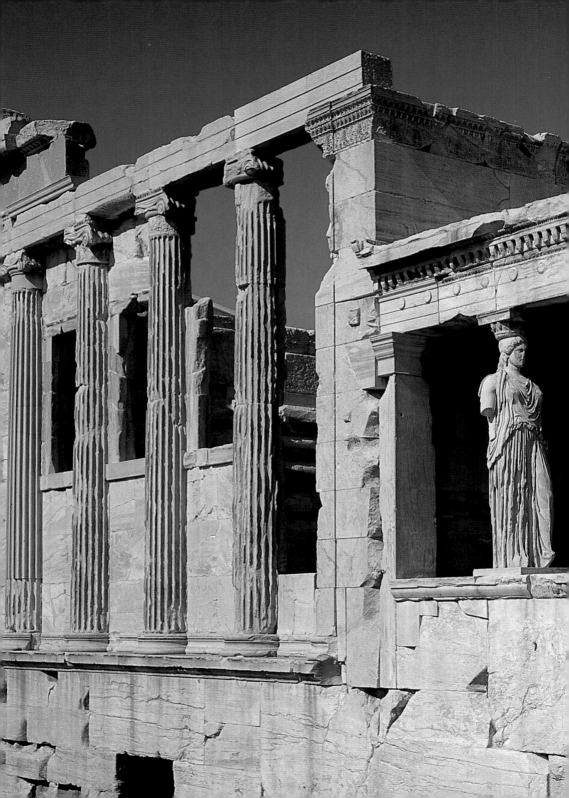

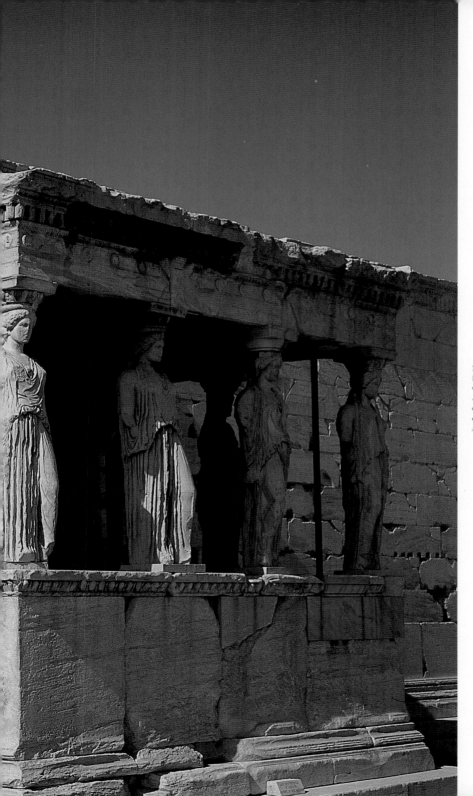

164
카리아티드,
에레크테움
신전 현관,
아크로폴리스,
아테네,
420년경 BC

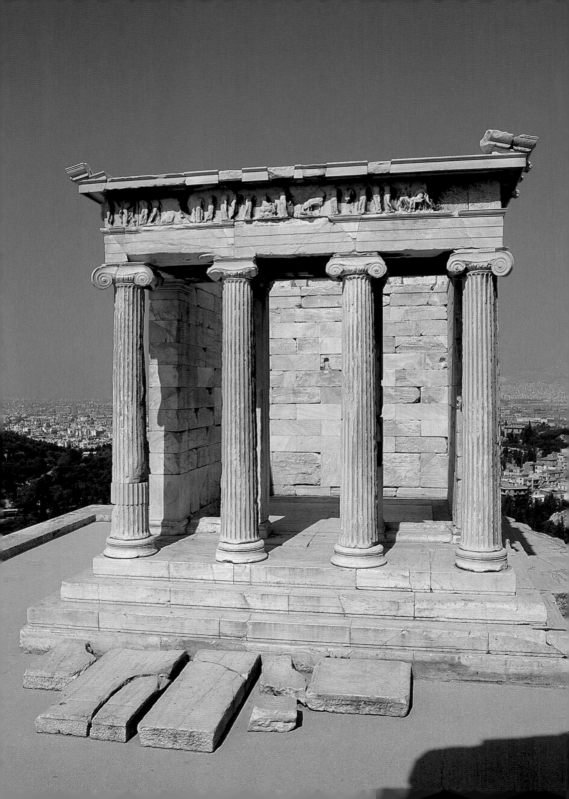

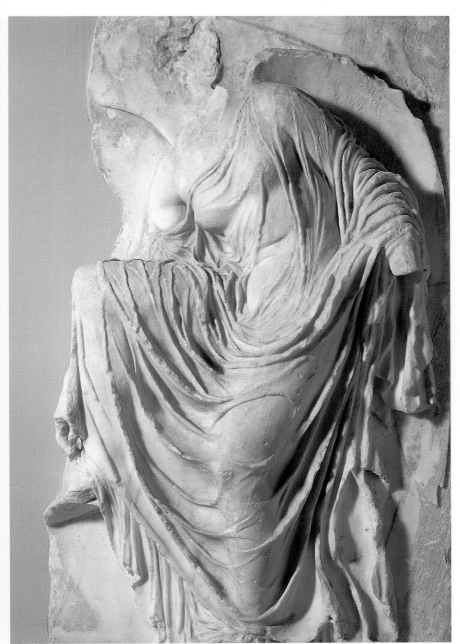

자신감 넘치는 장면이 조각으로 새겨지기 얼마 전 아테네 함대는 시칠리아에 위치한 코린토스의 옛 식민지 시라쿠사에 비참하게 패했다. 승리를 거둔 아테나 여신을 기리는 이 신전은 50~60년 전의 마라톤, 살라미스, 플라타이아에서의 승리를 연상시키는 것인가? 그렇다면 아테네인들은 이제 과거의 추억 속에 살고 있다고 말할 수 있을 것이다. 과거와 현재, 신화와 역사를 일치시키려는 아테네인들의 성향에서 이러한 시도는 무리 없이 받아들여졌을 것이다.

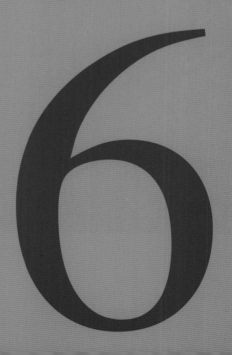

6

"인생은 연극이다." 이것은 셰익스피어풍의 명언이지만, 그 저변에는 고대 그리스의 정서가 흐른다. "인생은 무대 장치에 불과하다"라는 기원전 4세기의 철학자 아낙사르쿠스(Anaxarchus)와 모니무스(Monimus)의 말과 맥을 같이하기 때문이다. 우리는 이 명언이 주는 냉소와 염세 철학의 의미, 즉 우리의 삶은 허상의 연속이고 결국 우리는 아무것도 알지 못한 채 떠나간다는 의미에 매달리며 낙담할 필요는 없다. 그러나 이 명언은 그리스 미술을 '연극'이라는 새로운 맥락에서 바라볼 필요가 있다는 것을 일깨워준다는 점에서 적절한 비유라고 할 수 있다.

167
에피다우로스에
있는 극장,
350~300년경
BC

보통 미술에서 말하는 '그리스 미술의 연극적 요소'는 미술 작품 속의 인물이 연극의 한 장면 속에서 마치 마임처럼 정지되어 있는 듯이 보인다는 판단에 근거했다. 기원전 5세기 이후 극장은 대부분의 그리스 도시국가에서 문화를 종합하는 장소로 떠오르면서 도시계획에서도 핵심을 차지했다. 그러므로 이러한 변화가 무엇을 의미하는지 주의 깊게 검토해야 한다. 그리스 미술에서 연극의 영향을 보여주는 이른 예를 살펴보기 위해서, 우선 올림피아로 되돌아가 제우스 신전의 동쪽 페디먼트 조각상을 검토하고자 한다(그림121~124).

여기에는 올림포스 지방의 신화와 범그리스의 중요성을 일깨우는 엄청난 이야기가 '공연'되고 있다. 그 이야기는 다음과 같다. 올림피아가 속해 있는 엘리스를 다스리던 왕 오이노마오스에게는 청혼자가 끊이지 않았던 딸 히포다메이아가 있었다. 그러나 딸과 결혼하는 사람에게 살해될 것이라는 신탁의 경고를 받은 왕은 구혼자에게 자신과 전차 경주를 해서 이기는 사람에게 딸을 주겠다고 제안한 후, 이들을 잔인하게 죽여버렸다. 오이노마오스의 말들은 신들린 듯 빨랐기 때문에, 제우스의 손자이며 탄탈로스의 아들인 펠롭스와 겨루기

전까지 히포다메이아에게 청혼한 구혼자들은 모두 죽음을 당했다. 펠롭스는 미르틸로스(Myrtilos)라는 왕의 마부를 매수해 왕의 전차 바퀴를 고정시키는 나사를 밀랍 복제품으로 바꿔치도록 했다. 왕의 전차가 속력을 내면 이 밀랍 나사는 녹을 것이고 왕은 전차에서 떨어질 것이었다. 계획은 성공해 왕은 전차에서 떨어져 죽었고, 펠롭스는 히포다메이아를 얻었다. 그러나 펠롭스는 마부에게 약속한 대가를 치르지 않았다. 그 대가가 무엇이었는가에 대해서는 여러 가지 설이 분분한데, 돈이었다는 설도 있고 히포다메이아와의 육체적 관계였다는 설도 있다. 그것이 어떤 것이든 펠롭스는 미르틸로스의 입을 막기 위해 그를 익사시켜버렸다. 미르틸로스는 죽으면서 펠롭스의 가문에 저주를 내렸다.

이 가문이 바로 그 유명한 '아트레우스 가'(House of Atreus)이다. 펠롭스에게는 아트레우스와 티에스테스라는 두 아들이 있다. 이 둘은 자기들에게 할당된 미케네의 지배권을 놓고 격렬하게 싸웠다. 아트레우스는 티에스테스의 자식들을 죽인 후 이들의 살로 요리해 티에스테스에게 먹인다. 티에스테스는 미케네를 떠났고, 근친상간을 통해 아이기스토스라는 아들을 낳았다. 그리고 이 아이기스토스는 후에 미케네로 되돌아온다. 이때 아트레우스의 아들 아가멤논이 미케네를 다스리고 있었지만, 당시 그는 트로이에서 전투를 하고 있었다. 아이기스토스는 아가멤논의 부인 클리템네스트라를 유혹해 아가멤논이 트로이에서 돌아왔을 때 살해하도록 했다. 그후 자신은 아가멤논의 양아들 오레스테스에게 살해된다. 이처럼 악이 거듭되는 피비린내나는 복수는 이후에도 계속되지만, 핵심 내용은 대강 이와 같다. 결국 펠롭스가 저지른 최초의 죄악 때문에 엄청난 대가를 치른다는 것이다.

올림피아 지역과 관련해 흥미로운 점은 여기에 고대 올림픽 게임의 중요한 행사인 전차 경주의 기원이 잘 나타나 있으며, 펠로폰네소스라는 지역명의 어원이 되는 펠롭스도 등장한다는 것이다. 펠롭스의 거대한 무덤이 올림피아에 있다고 알려졌다. 범그리스 차원에서 볼 때 가장 큰 흥밋거리는 바로 저주이다. 아트레우스 가의 이야기가 대중을 교화하기 위한 비극의 백과사전이 되기 때문이다. 미르틸로

스의 저주의 결과를 담은 기원전 5세기 희곡은 아테네에서뿐만 아니라 그리스 식민도시에서도 인기가 높았다. 이 저주는 연극을 보러 가는 그리스인들이라면 잘 알고 있던 일련의 이야기의 출발점이었던 것이다. 현대의 연극 무대에서도 공연되고 있는 아이스킬로스의 「오레스테이아」(Oresteia), 소포클레스의 「엘렉트라」(Elektra), 에우리피데스의 「이피게네이아」(Iphigeneia)처럼 널리 알려진 것도 포함되는데, 이러한 이야기도 궁극에는 '아트레우스 가의 저주'에서 유래됐다.

이 점을 고려하고 본다면, 전차 경주의 조각적 재현(그림168~169)이 연극무대와 너무나 유사하다고 할 수 있다. 이것은 커튼 콜에 응하는 배우들일 수도 있고, 청중에게 소개되는 출연진일 수도 있다. 여기에서 어떤 연속되는 동작으로 '이야기를 전달'하려는 시도는 보이지 않는다. 오이노마오스 왕은 그의 아내와 딸과 함께 서 있고, 펠롭스도 여기에 함께하고 있다. 이들은 서로의 관계를 무시한 채 (관람자를 향해) 정면으로 바라보지만 자신의 암울한 숙명을 묵상하고

169
올림피아 제우스
신전의 동쪽
페디먼트에 있는
오이노마우스
왕의 딸,
460년경 BC,
대리석,
올림피아,
고고학박물관

있는 듯 보인다. 다음 시종을 포함한 두 개의 전차 그룹이 양쪽에 있
다. 그리고 페디먼트의 양끝 모서리 부분에는 올림피아를 둘로 가르
는 알페오스 강의 신과 클라디오스 강의 신이 각각 누워 있다. 다른
모든 고전 그리스의 비극처럼 이야기 전개는 예상 가능하다. 관객은
비극이 주는 정화 효과(카타르시스)를 얻기 위해서 무슨 일이 일어날
지 알고 있어야 한다. 그래야 관객은 복잡한 구성 속에서도 줄거리를
놓치지 않고 이야기가 어떻게 전개되어가는지, 즉 관객의 감정을 어
떻게 끌고 나가는지 집중할 수 있다. 줄거리가 예측 가능했다는 사실
을 증명해주는 단서를 올림피아 신전에 조각된 늙은 관객의 조각(그
림1 참조)에서 찾아볼 수 있다. 그는 무엇을 예감한 듯 과장된 자세
로 주먹을 꽉 움켜쥔 채 얼굴에 대고 있다. 이 노인은 결말을 알고 있
다. 그는 교활한 펠롭스가 성공을 거둔 후에 일어날 일도 알고 있다.
노인의 자세는 이 이야기 속에서 곧 벌어질 무시무시한 결말을 미리
보여주는 듯하다.

기원전 470~460년경에 제작된 조각상에 '연극적 효과'를 대입시킨 것은 무리한 시도는 아니다. 당시 연극은 그리스인의 삶에 엄청난 영향을 끼쳤다. 아테네에서 연극은 민회를 보완하는 사실상 민주적 토론기구였다. 프닉스의 원형극장에서 행해지는 연설이나 아크로폴리스의 경사진 곳에 자리한 디오니소스의 극장에서 벌어지는 것과 매우 유사했다. 법정의 경우 때론 1천여 명이 넘는 배심원으로 구성되기도 했는데, 효과적인 미사여구의 암송과 큰 목소리가 필요했다. 아테네에서 매년 봄 일주일 동안 열리는 연극 축제 '디오니시아 도시'(the City Dionysia)는 남성 시민뿐만 아니라 다른 계층도 참가할 수 있었다. 노예나 외국인, 여자 또한 디오니소스의 이름으로 거행되는 연극의 관람이 허용되었다. 축제의 기원과 축제에 포함되어 있는 다양한 연극 형식의 기원에 관한 논의는 너무나 방대해 여기에서 자세하게 다룰 수는 없다.

여기서는 농촌에서 행해진 디오니소스 축제에 기원을 두고 세 가지 유형의 연극이 있었다는 사실에 주목할 뿐이다. 첫번째는 희극(comedy)이었다. 이는 가면과 과장된 복장을 한 배우들이 무질서의 신 디오니소스의 보호 아래 남근을 드러내놓고 추는 '코모스'(komos)라는 춤에서 유래됐는데, 이때 독설이 든 노래도 함께 불렀다. 두번째 유형은 비극(tragedy)이다. '염소 노래'(tragoidos)라는 의미의 비극은 디오니소스의 신화적 죽음을 모방하고, 디오니소스의 추종자들이 보여주는 인간과 동물의 통합을 담아내려는 것 같다. 마지막으로는 '사티로스 극'(satyros-play)이다. 이는 무아지경의 소란스러운 광대극의 가장 초보 형식인데, 배우들은 스스럼없이 사티로스로 변장해 무대를 야단법석의 세계로 바꿔버린다. 축제에서 사티로스 극은 즐거운 위안이 되었다. 그래서 소포클레스와 에우리피데스같이 진지한 비극 작가들도 이 장르에서 자신의 기량을 드러내려 했고, 또 사람들은 이를 원했다.

여기서 한 가지 짚고 넘어가야 할 것은, 기원전 5세기 초기부터 아테네에서 연극은 지식층의 '고급문화'도 아니었고 여가시간을 위한 여흥거리도 아니었다는 사실이다. 최고 1만 4천 명의 많은 관중이 참여해 하루에 3~4개의 극을 계속 관람하는 게 보통이었는데, 이들

은 체력뿐만 아니라 높은 안목도 가지고 있었다. 극작가들은 상을 타기 위해 열심히 경쟁했고, 상은 청중의 반응에 따라 수여되었다. 상당량의 공공자금이 제작 비용으로 들어갔고, 연극이 진행될 때는 여러 사회적 행사는 중지되었다. 이것은 높은 참여를 요구하는 사회적·종교적 행사였던 것이다.

드라마 개념의 기원 문제와 마찬가지로 그리스 극장의 초기 발전 과정을 건축으로 추적하기는 힘들지만, 완성된 형태는 지중해의 그리스 도시를 여행해본 사람들에게 매우 친숙하다. 기원전 4세기 후반 에피다우로스에 세워진 예(그림167)에 잘 나타나 있듯이, 그리스 극장이 지닌 가장 두드러진 특징은 우선 많은 수의 관중이 연극을 볼 수 있도록 한 엄청난 수용 규모이다. 그리스어에서 '테아트론'(theatron)이란 실제 '보는 장소'를 의미한다. 에피다우로스의 극장은 매우 평등하게 설계되어 모든 관객들이 오케스트라(orkhestra)에서 벌어지고 있는 것을 똑같이 볼 수 있었다. 이 극장의 음향효과 또한 신비로운데, 가장 높은 좌석에 앉은 관객도 오케스트라 바닥에 핀이 떨어지는 소리를 들을 수 있을 정도였다고 한다.

그리스어에서 오케스트라는 원래 춤추기 위한 공간을 의미했다. 몇몇 학자들은 이것이 탈곡장의 형태에서 유래됐으므로 디오니소스 의식이 농촌에서 유래됐다는 설을 뒷받침한다고 본다(드라마[drama]란 그리스어에서 기본적으로 '행해진 것'을 의미하는데, 디오니소스를 기리기 위한 초기 축제에는 확실히 의상과 춤과 음악이 필요했을 것이다). 오케스트라의 양끝에는 각진 입구(parodoi)가 있는데, 그리스 연극의 시적인 '해설 팀'인 코러스(chorus)는 여기에 앉았다. 무대는 야외에 설치되었기 때문에 대사의 분위기를 쉽게 고조시킬 수 있었다. 아테네의 경우 디오니소스 극장에서 연기하는 배우들은 아크로폴리스에 있는 신전을 직접 가리킬 수도 있었다. 그림으로 그린 무대 장치를 설치하기 위해 후대에 '프로스케니온'(proskenion)이라는 직사각형 모양의 단상이 더해졌다. 원래 이곳은 배우들이 옷을 갈아 입는 곳으로, 오케스트라 뒤에 '스케네'(skene, 천막)를 두었던 것에서 비롯되었다. 얼마 후 이 스케네는 2층의 석조 건물로 발전하게 된다. 비극에서 이 무대 건물의 기능은 단순히 옷

갈아입는 방 이상으로 쓰이게 된다. 폭력 장면은 그리스 연극에 통용되던 규범에 따라 그대로 보여질 수 없었다. 따라서 이런 장면을 전달할 수 있는 장소가 필요했다. '스케네'가 견고한 건물로 들어서자 배우들은 지붕 위나 2층 창문에 등장할 수 있게 되었고, 신의 역할도 해낼 수 있었다. 극작가들은 기원전 5세기에 이미 배우를 높은 곳으로 들어올리는 기중기 장치를 개발했다. 그리고 에우리피데스는 실내 장면을 재빨리 보여주기 위해 특별히 개발했다고 하는 회전무대(ekkyklema)도 사용했다.

연극이 기원전 5세기부터 제도적으로 정교하게 정비되면서 화가들이 무대 디자인에 직접 관여하게 되었다. 이것이 배경의 구조 위에 늘어뜨리는 초보 수준의 세트용 그림에 불과할지라도, 이런 디자인은 그리스 미술의 발전에 상당히 중요한 역할을 차지했다. 무대 세트용 그림의 기술이라는 의미의 '스케노그라피아'(skenographia)가 원근법의 습득을 가져왔기 때문이다.

현존하는 그리스 회화 가운데 대규모 작품은 거의 없기 때문에 이 문제를 더 깊이 파헤치는 것은 무리일 수 있다. 그러나 스케노그라피아와 관련된 이론을 정리해볼 필요는 있다. 이 용어는 기원전 4세기 염세 철학자들이 "존재하는 것(ta onta)은 무대 장치와 같다"라고 주장할 때 사용되었다. 아리스토텔레스는 『시학』 6장에서 스케노그라피아를 최초로 소개한 사람은 소포클레스였다고 말했다. 비트루비우스는 『건축 10서』 7권 서문에서 아가타르쿠스(Agatharcus)라는 무대 화가가 아이스킬로스의 비극을 위해 무대를 디자인했고, 스케노그라피아에 관한 논문을 집필했다고 밝히고 있다. 비트루비우스는 철학자들이 이 논문에 관심을 가지는 것은 광학에 대한 논의가 있기 때문이라고 했다. 그는 책의 다른 부분(I.2.2)에서 무대그림·원근법을 "정면과 측면부를 그리되, 모든 선(소실선, 또는 종선을 뜻한다)들이 컴퍼스의 꼭지점에 상응해야 한다"라고 정의했다. 그는 이러한 효과로 "건물 하나가 수직의 평평한 면만 가지고 있다 하더라도, 그 건물의 어떤 부분은 배경 속으로 후퇴한 것처럼 보이고 또 어떤 부분은 앞으로 튀어나온 것처럼 보인다"고 언급하고 있다.

원근법의 수학적 원리는 이탈리아 르네상스 미술가와 건축가, 특

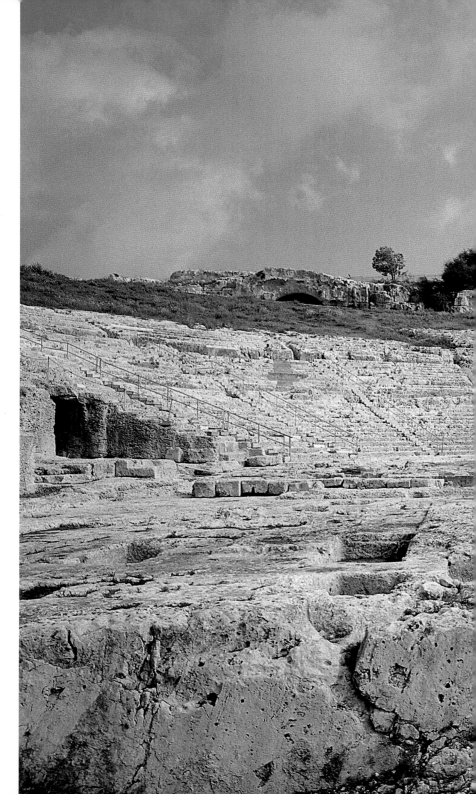

170
데모코포스가
건설한 것으로
추측되는
시라쿠사에
있는 극장,
5세기 BC

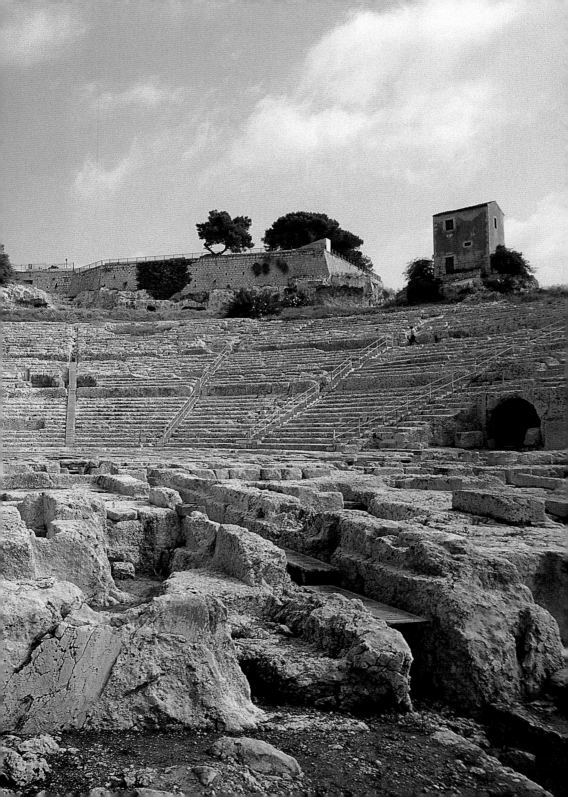

히 이 가운데 브루넬레스키(Filippo Brunelleschi, 1377~1446)가 '발견'한 것으로 알려져 있다. 그러나 르네상스 학자들이 비트루비우스를 잘 알고 있었다는 사실을 고려한다면(세바스티아노 세를리오[Sebastiano Serlio]는 비트루비우스의 이론을 1545년 그림으로 도해했다), '재발견'이라는 표현이 더 적절하다고 본다. 더욱이 비트루비우스는 '스케노그라피아'를 소개하면서, 뒤로 물러나는 선이 중앙의 소실점으로 집중되어야 한다는 회화에서 원근법의 핵심인 법칙을 자세하지는 않지만 분명하게 언급하고 있다. 이 법칙을 기원전 5세기 아가타르쿠스가 발견한 것 같지는 않다.

비트루비우스는 후대의 유클리드의 『광학』(Optics)에 나온 기하학적 법칙(기원전 300년경)을 구체화했을 가능성이 높다. 아쉽게도 원근법이 아테네의 무대 미술에서 사용되었다는 것을 보여주는 직접적인 증거는 아직 부족하다. 도기화의 경우 미약하게나마 원근법에 관한 약간의 암시가 보인다. 아테나 여신상이 자신을 모시는 신전을 그린 무대 배경 앞에 서 있는 것을 보여주는 크라테르 파편(그림171)이나 스케네를 그려넣기 위해 스케노그라피아의 효과를 사용하는 크라테르 파편(그림172)을 예로 들 수 있다. 이보다 훨씬 후대의 그리스 화가들이 그린 로마 시대 환영적인 벽화(그림238 참조)는 기본적으로 무대 디자인이 이뤄낸 회화 발전을 기초로 하고 있는 듯하다. 하지만 무대 미술이라는 그리스 도시국가의 연극문화의 핵심 영역을

171
신전 앞에 놓인 아테나 상을 보여주는 아테네의 적색상 크라테르 파편, 400년경 BC, 뷔르츠부르크 대학, 마르틴 폰 바그너 미술관

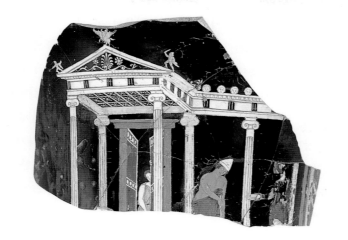

제대로 보여주는 것 같지는 않다.

아테네는 연극의 제도적 정착에 원동력이 되었고, 일단 모델이 개발되자 그리스 다른 도시들은 빠르게 이를 수용했다. 아테네 연극에 대한 욕구가 시라쿠사 같은 그리스 식민지 속에도 강하게 잠재되어 있었다는 점을 앞에서 살펴보았다(제3장 참조). 그리스 극장 가운데 가장 호화로운 예의 일부는 시칠리아에 있다(시라쿠사의 극장에 있는 의자는 자연 암반을 직접 깎아낸 것이다. 그림170). 당연히 서부 그리스 식민지에서 제작된 도기화에는 연극의 영향이 강하게 나타나 있다. 아테네의 도기화는 펠로폰네소스 전쟁(공식적으로 기원전 404년에 끝남) 후 군사력과 경제력이 약해짐에 따라 기원전 5세기 후반에서 4세기 초에 걸쳐 쇠퇴했다. 그러나 서부 식민지에서는 미술이 꾸준히 번창했는데, 무덤 안에 도기를 부장하는 이 지역 특유의 관습으로 수요가 확보되었기 때문이다.

디오니소스의 숭배는 춤, 음주, 해방감을 강조하기 때문에 매우 현세적인 종교로 여겨지지만, 사실은 장례 의식에서도 중요했다. 이는 디오니소스가 그의 추종자들에게 부활을 약속했기 때문이다. 신화에서 디오니소스는 (마치 이집트의 신 오시리스처럼) 갈기갈기 찢겨 죽지만 다시 몸을 재결합해 살아난다. 에우리피데스의 극 「바코스의 여신도들」[Bacchae]은 디오니소스에 대한 광신적인 신앙과 이 신앙의 대중적 설득력을 가장 잘 보여주는데, 여기서 디오니소스는 땅 속에서 솟아오르는 듯이 모습을 드러낸다. 이는 디오니소스의 추종자들

이 공유할 수 있는 신비로움이다. 따라서 디오니소스가 자신의 다양한 역할 가운데 하나 혹은 몇 가지 정도를 발휘한다면, 무덤 부장용 도기 속의 이미지들 속에 부조화란 있을 수 없다. 시칠리아와 남부 이탈리아에서 활동하던 도기 화가들은 (이 가운데 아풀리아, 캄파니아, 루카니아, 파이스툼이 전통 도자기 생산의 중심지였다) 꾸준하게 연극의 장면을 장식으로 이용했다. 문헌기록이 남아 있지 않거나 단편으로만 전해오는 희곡의 경우, 도기화에 남아 있는 광범위한 정보는 대단히 중요해 그리스 연극에 대한 우리의 이해의 폭을 크게 확대시켜놓았다.

연극의 세 가지 유형 모두가 도기화에 나타난다. 희극의 경우 좀더 광범위하게 나타나는데, 특히 '플리악스'(phlyax)라는 광대극의 형식이 자주 그려졌다. 여기에는 기괴하게 튀어나온 의상을 입은 배우들이 등장한다. 희극에서 사용되는 패러디의 방식은 그리스 기준에서 볼 때 명백히 불손한 것이었다. 오늘날의 입장에서 봐도 이것은 도를 넘어섰다고 할 만큼 성차별주의와 인종차별주의를 보이는데, 조그마한 신체 장애를 가진 사람도 멸시하는 악취미도 보인다. 신화적 주제의 광대극의 한 장면을 보여주는 전형의 도기화가 있다(그림 173). 제우스(머리 위로 사다리를 들고 있는 늙은이)가 한밤중에 인

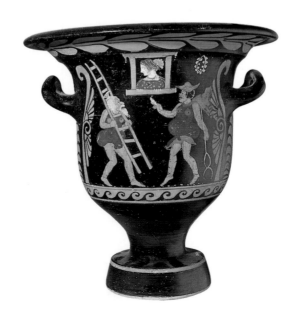

173
아스테아스가
그린 광대극
장면을 보여주는
파이스툼 출토
적색상 종형
크라테르,
340년경 BC,
로마,
바티칸 미술관

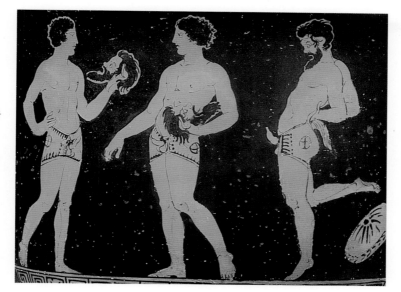

간인 알크메네 여왕을 찾아가는 악명 높은 장면으로, 원래 이는 신화 속에서 매우 진지한 이야기라고 할 수 있다. 제우스가 알크메네를 범하고 격정의 밤을 보낸 결과 헤라클레스가 태어난다. 그러나 이 도기화에 나타난 장면은 너무나 우스꽝스럽다. 알크메네는 매춘부처럼 보석으로 치렁치렁 치장하고 창문에 모습을 드러내고 있고, 제우스는 너무 늙어 길을 제대로 찾을 수 없어 전령의 신 헤르메스가 작은 등불로 알크메네를 비추고 있다. 다음 장면에서는 분명히 제우스가 사다리를 이리저리 휘둘러 헤르메스를 쫓아보낼 것이다.

사티로스 극이 도기화로 그려지는 빈도는 이보다 적은데, 실제로 대중적인 인기 면에서는 플리악스 광대극보다 약했다. 그러나 사티로스 극의 배역을 위해 분장하는 세 명의 배우들의 모습은 아풀리아 지역에서 만든 포도주 희석용 용기에 잘 나타나 있다(그림174). 두 명은 아직 가면을 착용하지 않았지만 보통 무대에서의 사티로스 분장 모습인 강조된 남근과 부드러운 털로 된 간단한 하의를 두르고 있다. 장난스런 말꼬리까지 완벽하게 차려 입은 세번째 사람은 한 발 두 발 뽐내는 듯한 종종걸음 연습을 하고 있다.

비극의 경우 에우리피데스의 작품이 외국에서 최고의 찬사를 받았고, 기원전 4세기 식민도시에서 정기적으로 상연되었다. 에우리

피데스의 「포이니사이」(Phoenissae)와 「도움을 청하는 여인들」
(Suppliant Women) 두 비극에는 아르고스의 신화 속 궁전 아드라
스토스에서 벌어진 폴리네이케스와 티데우스 두 왕자의 결투가 생생
하게 묘사되어 있다. 이 결투 장면은 기원전 340년경의 시칠리아 도
기에 극적으로 묘사되어 있다(그림175). 턱수염이 있는 아드라스토
스의 왕은 두 젊은이 사이에 서 있다. 왕이 자기의 두 딸의 남편이 될
이들의 운명을 예언하는 이야기이다. 문 뒤에서 이 장면을 엿보고 있
는 두 여인이 틀림없이 왕의 두 딸일 것이다. 도기화 속의 배경이 연
극 세트라고 단정하기는 어렵지만, 기둥과 반쯤 열린 문을 통해 배경
건축물이 연극 세트임을 강하게 암시한다.

이처럼 남부 이탈리아의 도기에는 연극에서 직접 가져온 장면이
풍부하게 들어 있다. 다른 공예 미술도 여기서 언급할 필요가 있다.
일반적으로 '점토상'(oroplast) 제작자들은 석조나 청동 조각가보다
사회에서 인정받지 못했다. 그러나 점토상을 제작할 때 고난도의 기
술이 필요하지 않았기 때문에, 거의 모든 지역에서 제작되었다는 점
을 주목해야 한다. 수많은 소형 테라코타 상들이 봉헌용 제물이나 기
념품, 또는 집안에 모실 상으로 제작되었다. 대다수의 작품들은 형
태와 양식이라는 측면에서는 가치가 없지만, 이 가운데에서 연극의
등장인물을 작은 상으로 제작한 예가 간혹 눈에 띈다. 기원전 4세기
중반 아테네에서는 연극의 등장인물 모두를 테라코타 연작으로 모
을 수도 있었다. 희극은 이러한 재현에 적합한 장르였다. 왜냐하면
희극은 아테네와 다른 지역에서 문학으로 발전하는 동안 항상 캐리

커처식의 표현 방식에 의존했기 때문이다.

이러한 표현 방식은 구부러진 고구마 모양의 몸과 사악하게 벌어진 입을 가진 도깨비 같은 형상으로 쉽게 형상할 수 있었다. 비틀거리는 술주정뱅이(그림176), 소리치는 행상(그림178), 기름투성이 요리사, 심술궂은 여자 생선장수 등(여기에 보이는 심하게 왜곡된 형태는 무대 위의 인물과 같다)은 영웅과는 다른 정서의 거친 대사를 읊어낼 준비가 되어 있어 보인다. 호메로스가 트로이에서 겁 많은 인물(Thersites)을 만들어낼 때, 여기에 뾰족한 머리 모양과 좀스러운 턱수염, 굽은 어깨 따위의 열등한 육체 조건(『일리아스』, II. 211~269)을 갖게 했다. 희극 무대에서는 외모로 확연히 드러나는 광대들이 나와, 대사를 하기도 전에 이들이 어떤 성격의 인물인지 알 수 있었다.

그리스 미술에서 캐리커처는 기원전 6세기 후반 아테네의 적색상 장식의 도기부터 나타나기 시작한다. 그러나 기원전 4세기의 테라코타에 보이는 캐리커처는 비웃음과 농담 영역 이상의 것일 뿐만 아니라 연극의 영역도 벗어나 있다. 이것이 캐리커처라면 인물의 성격을 구성하는 요소는 무엇인가라는 질문을 던지게 되는데, 다시 말해 인물의 초상이란 무엇인가라는 질문을 제기해볼 수 있다. 어느 시기의 미술에서도 이런 종류의 질문에 답하기가 쉽지 않지만, 여기서 몇 가지 문제를 논의해볼 필요가 있다.

그리스 연극에서 배우들은 관례적으로 가면을 쓴다. 사실 가면을

176
「술주정뱅이 한 쌍」,
375~350년경 BC,
테라코타,
높이 14cm,
베를린,
국립박물관

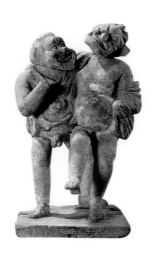

의미하는 그리스어 '프로소폰'(prosopon)은 문자 그대로 '눈과 마주하는 것'을 뜻하는데, 이는 '얼굴'과 같은 말이며 '연극의 등장인물'과도 같은 의미를 지닌다. 이러한 언어의 모호함이 그리스인의 심리에서 함축하는 바가 무엇이든 간에, 기원전 5세기 초부터 모든 배우들이 착용하는 쭈글쭈글하게 주름 잡힌 고정된 표정의 연극 가면(그림177)은 필연적으로 미술에서 얼굴 표정의 양식에도 영향을 끼치게 된다.

무대 가면이 끼친 미묘한 영향은 올림피아 신전의 조각에서 찾아볼 수 있다. 라피타이족과 싸우고 있는 켄타우로스(그림133~134)

177
그리스 연극에
사용된 가면을
복원한 것

178
행상 또는
뜨내기 일꾼으로
보이는 소조상,
375~350년경
BC,
테라코타,
높이 12cm,
뮌헨,
국립고고학박물관

가 올림피아의 서쪽 페디먼트에 조각되어 있는데, 이들의 작게 벌어진 입은 소리없는 비명을 자아낸다. 같은 이야기를 표현한 파르테논 신전 메토프에도 가면 같은 얼굴이 드러나 있는데, 특히 켄타우로스의 얼굴 처리에서 강하게 나타난다(그림136). 이와 같은 조각 작품은 상당한 거리를 두고 봐야 하기 때문에, 조각가가 고통과 분노와 행복 등의 감정을 묘사하는 데 연극 양식의 표정을 차용한 점은 적절한 선택이라고 할 수 있다. 기원전 4세기를 주도했던 조각가의 한 사람인 스코파스(Scopas)는 전해오는 작품이 얼마 되지 않음에도 이 분야에

서 탁월했다는 것을 알 수 있다. 테게아의 아테네 신전을 위해 제작한 인물상에서 떨어진 머리 파편은 비극의 가면과 똑같이 굳어버린 듯한 비애감을 드러낸다(그림179).

연극만이 인간 성격의 분류를 촉진하는 것은 아니었다. 히포크라테스 등이 설립한 기원전 5세기의 의학학교는 네 가지 인간 기질에 관한 개념을 발전시킨 바 있다. 이에 따르면 인간은 몸 속에 소유하고 있는 피, 점액, 검은 담즙, 황색 담즙의 상대적인 양에 따라 네 가지 기질로 분류된다(각각 낙천적인, 무기력한, 우울한, 성급한 성격으로 분류된다). 한편 인상의 유형을 분류해 사람과 동물 사이의 연관성을 연구한 학자도 있다. 학문적이지만 대중적인 수준에서 아리스토텔레스의 제자였던 테오프라스토스(Theophrastos)는 기원전 319년에 성격 유형에 대한 일련의 간결한 묘사를 담은 『인간개성론』(Character)을 집필했고, 여기에는 선과 악을 확연히 구분할 수 있는 특징들이 명시되어 있었다. 저녁식사 후 즐기는 게임처럼 가벼운 내용이었는데, 이 가운데에서 나쁜 것만이 전해온다. 지저분한 사람(이야기할 때 상대방에게 침을 튀기는 사람), 철면피(공중 목욕탕에서 노래부르기를 좋아하는 사람), 미신 광신자(고양이가 길을 가로질

러 가면 다른 사람이 먼저 건너가기 전까지는 걸음을 떼지 않는 사람), 수다쟁이, 거만한 사람 등등이 그것이다.

고대에서 초상 미술의 개척자는 그리스인이 아니었다. 수많은 개인 초상이 이집트에서 제작되었는데, 후대의 그리스 초상보다도 훨씬 더 "사실처럼 그려냈다"고 감히 말할 수 있다. 그러나 아테네에서 초상은 매우 독특한 사회적 · 정치적 환경 때문에 나타난다는 점을 눈여겨봐야 한다. 앞에서 이미 살펴본 「참주 살해자」(그림103)를 그 최초의 시민 초상으로 볼 수 있다. 아테네의 민주제는 개인의 자기

181
아테네에서
출토된 묘비석,
340년경 BC,
대리석,
높이 168cm,
아테네,
국립고고학박물관

182
아테네에서
출토된
덱실레오스의
묘비석,
대리석,
높이 175cm,
아테네,
케라메이코스
박물관

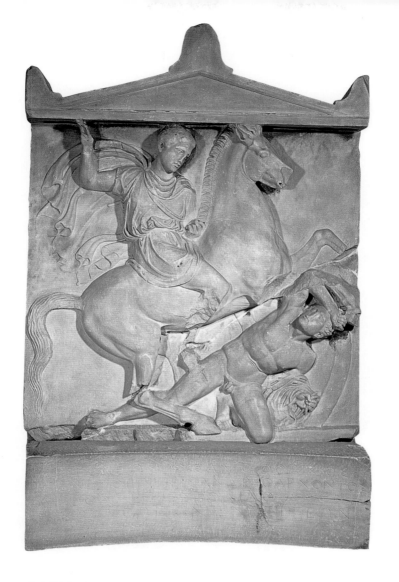

선전을 견제했기 때문에, 생존하는 인물의 공공 초상을 만드는 것을 허락하지 않은 조치가 이해가 된다. 「참주 살해자」와 같이 '초상'은 국가에 헌신했던 인물의 명예를 기리기 위해 사후에 제작되었다. 군대사령관(strategoi)은 명예로운 업적 때문에 예외로 제작되었지만, 자신의 임무를 분명히 하기 위해 투구를 뒤로 젖혀 쓴 모습으로 표현되었다(그림180, 144 참조).

다른 일반 개인들은 자신의 무덤의 조형 묘석(stelai)으로 기념될 수 있었는데, 죽은 동료와 악수하는 모습으로 표현되거나, 혹은 우승

한 운동선수(그림181)나 늠름한 기병(그림182)의 모습으로 후대에 기념이 되도록 했다. 그러나 「참주 살해자」의 경우처럼 이러한 '인물'(character)들이 실제 작품 제작을 위해 모델을 서주었다고 보기는 어렵다. 그리스 초상을 로마의 복제본을 통해 연구하는 것은 오히려 쟁점을 흐리게 한다. 여기서는 그리스 초상의 거의 모든 원작들이 사후에 만들어졌기 때문에 이상화 경향이 명백히 첨부되었고, 그럴 수밖에 없었다는 점을 분명히 하고자 한다.

그리스 초상들은 그리스 연극의 등장인물처럼 '인간 개인이라는 복잡한 현상에 대한 관심'에서 기초한 것으로 알려져 있다. 그러나 그리스 초상의 특징은 개성이 아니라 오히려 개성의 배제였다고 할 수 있다. 그리스 연극이 배역을 일련의 유형으로 짜놓은 것처럼 초상 제작자는 나타낼 대상을 인상 구분론 같은 포괄적인 범주에 끼워맞추었다. 기원전 480년 살라미스 해전을 승리로 이끈 장군 테미스토클레스(Themistokles)를 재현한 조각은 그리스 미술에서 최초의 '사실적' 초상으로 알려져 있다(그림183~184). 그러나 둥근 얼굴과 굵은 목덜미의 인물은 같은 시대에 제작된 헤라클레스의 모습과 상당히 유사하기 때문에(예를 들어 올림피아의 메토프 조각, 그림131, 132

183-184
테미스토클레스의 흉상,
5세기 중반 BC에 제작된 원작의 로마 복제본,
대리석,
높이 26cm,
오스티아안티카,
오스티엔제 박물관

185
「호메로스의
흉상」,
2세기 BC,
형성된 유형에서
복사된 것으로
추정됨,
대리석,
높이 28cm,
로마,
카피톨리노
미술관

186
「플라톤의
흉상」,
4세기 후반 BC에
만들어진
원작의 복제품,
대리석,
높이 35cm,
케임브리지,
피츠윌리엄
박물관

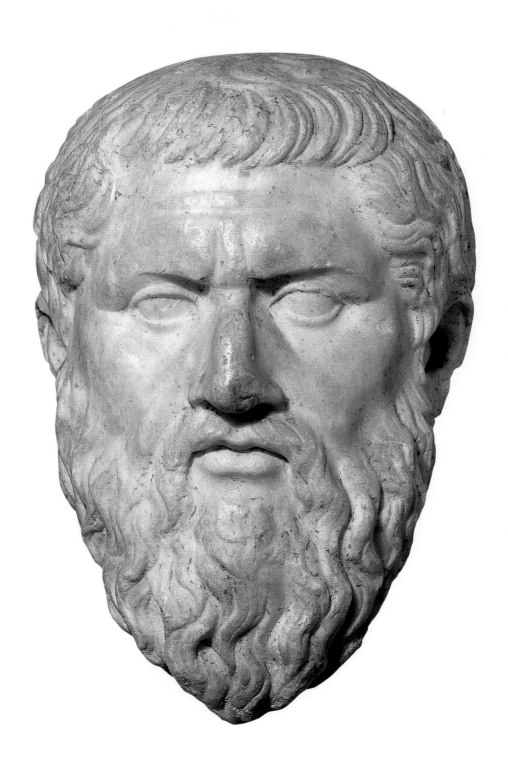

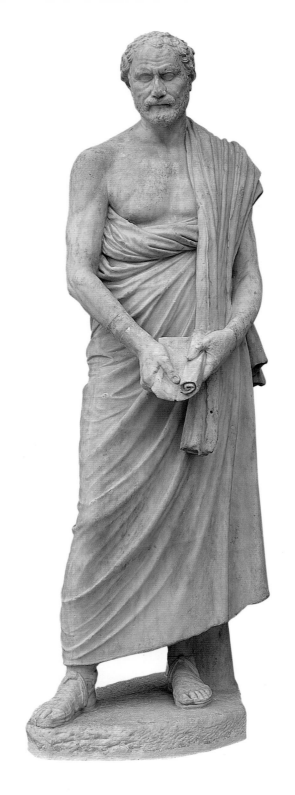

참조), 이중 방식의 영웅화를 일부러 넣었다고 봐야 할 것이다.

이와 같이 그리스 초상 제작자는 기원전 4세기에 들어서 호메로스(만약에 실존했다면)처럼 수백 년 전에 죽은 사람의 얼굴을 제작하는 것을 그다지 어렵게 생각하지 않았다(그림185). 그는 표준이 된 음유시인이었으며, 다른 모든 시인과 극작가의 '초상'도 어느 정도 그를 닮거나 흉내내야만 했다. 표준이 된 장군의 초상은 시민에 봉사하는 공직에 맞게 책임감 있는 모습으로 일찍이 확립되었다. 일반적으로 표준이 된 철학자는 이마와 미간을 찌푸리는 형상을 따랐고(그림186), 웅변가는 데모스테네스처럼 생각에 잠기고 고뇌에 찬 모습이었다(그림187). 물론 수염이 난 그리스 위인을 다른 사람과 구별하는 것은 여전히 효과가 있었으며, 이렇듯 일정한 유형이 된 외모 표현에 예외도 있었다.

예를 들면 소크라테스는 살아 있을 때 땅딸막하고 사티로스 같은 외모로 유명했는데, 이것은 기원전 399년 그의 순교 후에 만들어진 상에도 확실히 나타난다(그림188, 189). 심지어 지식인 자신도 하루

187
「데모스테네스」,
280년경 BC,
아테네에서
만들어진
것으로 보이는
원작의 복제품,
대리석,
높이 202cm,
코펜하겐,
니 칼스버그
글립토테크

188
「소크라테스」,
2세기경 BC의
소형 조각상,
대리석,
높이 27cm,
런던,
대영박물관

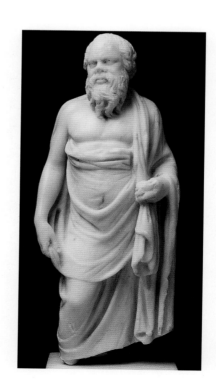

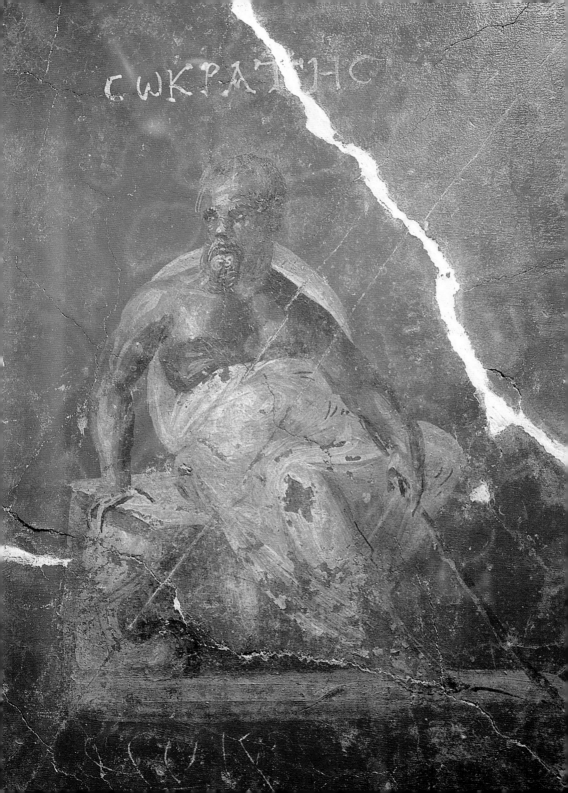

하루를 유형에 맞춰 연극 속에서 살았다. 기원전 4세기 말엽에 『인간 개성론』을 집필한 테오프라스토스의 제자였던 비온(Bion)이라는 유명한 철학가는 냉소주의자, 운명론, 쾌락주의에 대한 자신의 유형화된 핵심을 보여주기 위해 연극배우를 은유(metaphor)로 사용해, "돛이 변화하는 바람에 맞게 조절되듯이 당신 자신을 현재의 조건에 적응시켜라"고 말했다. "훌륭한 배우가 극의 서두, 중반, 후반을 동일한 신념으로 연기하듯이, 훌륭한 사람은 자신의 일생에서 다양한 단계를 연기해야 한다." 생선장수와 매춘부의 아들로 태어났던 비온은 이러한 자기만족(autarkeia)의 메시지를 전하면서 그리스 세계를 유랑했다. 그는 지칠 줄 모르고 자족하는 철학가의 표준적 삶을 과시했던 것이다.

다음 장에서 이 주제를 인류학자들이 말하는 '연극 국가'(theater state : 군주제 국가의 허식적인 과시와 의례)라는 좀더 광범위한 영역에서 살펴볼 것이다. 여기에서 강조해야 할 논지는 연극이 그리스 문화의 매체와 표현으로 확립되면서 미술의 양식과 주제에 깊은 영향을 주었을 뿐만 아니라, 나아가 미술가로 하여금 직업적 개성을 드러내는 분위기에 합류할 수 있도록 했다는 것이다. 고대 미술가를 논하면서 보헤미안적 생활방식을 말하는 것은 시대착오처럼 여겨지지만 개성의 숭배는 기원전 4세기 초 미술가 사이에서 점차 일어났다. 예를 들면 화가 파라시오스는 머리 위에 금빛 화관을 쓰고 보라색 옷을 입고 거리를 누비고 다니는 것으로 유명했다. 이런 일화는 예술적 행동에 대한 일련의 사회적 기대가 이들 세대에 있었음을 증명한다. 그리고 이 시대를 주도했던 조각가 프락시텔레스(Praxiteles)에 대한 기록을 조사해보면, 작가들이 이러한 기대에 적극적으로 따랐다는 증거를 찾을 수 있다.

첫째, 그는 자신의 재능을 이용해 엄청난 돈을 벌어들였다. 실제로 문헌자료에 따르면 프락시텔레스는 당시 아테네의 재산가 3백 명 가운데 한 사람이었다. 두번째로, 프락시텔레스는 유명 연예인들의 사생활을 누렸다. 여러 가지 소문을 종합해보면, 이 조각가는 빼어난 미모를 가졌지만 항상 스캔들에 싸여 있던 프리네(Phryne)라는 창녀를 첩으로 두고 있었다는 것을 증명할 수 있게 된다. 마지막으로

190
「도마뱀을
죽이는 아폴론」,
350년경 BC,
프락시텔레스가
제작한
원작의 복제품,
대리석,
높이 149cm,
파리,
루브르 박물관

191
「헤르메스와
어린 디오니소스」,
프락시텔레스
원작으로
추정되지만
4세기 후반 BC의
복제품으로 보임,
대리석,
높이 215cm,
올림피아,
고고학박물관

프락시텔레스는 미학이나 종교 문제에서 관습을 무시했다. 예를 들어 그는 질서 잡힌 세계의 수호자 아폴론 신을 한가롭게 나무 그루터기 위의 도마뱀을 창으로 찌르는 소년의 모습으로 나타냈다(그림 190). 어린아이 때부터 술을 마시는 아테네의 관습에 영감을 받은 듯 프락시텔레스는 디오니소스를 아주 어린아이로 잡아냈다(그림191). 여기서 디오니소스는 헤르메스의 팔에 안긴 장난꾸러기의 모습인데, 헤르메스의 손에 달린 포도송이를 잡으려 하지만 헤르메스는 짓궂게 팔을 더 높이 쳐들고 있다.

프락시텔레스의 조각 가운데 가장 파격적인 예는 「크니도스의 아프로디테」라고 생각된다. 소아시아 카리아(Caria) 해안에 있는 크니도스는 스파르타인이 세운 식민도시였는데, 기원전 360년경 새로운 도시를 세우기로 결정했다. 크니도스인들은 반도 끝에 자리한 땅 위에 두 개의 항구를 가진 도시를 건설했다. 아프로디테는 전통적으로 뱃사람과 상인들의 안전한 항해를 돌봐주는 여신이었기 때문에 항구 도시에서는 자연스럽게 아프로디테 신앙이 활발했다. 크니도스의 경우 아프로디테는 '안전한 항해'(Euploia)라는 별칭을 얻었다. 그러

나 크니도스를 방문하는 선원들의 기도의 대상으로 선택된 예배용 여신상은 엄밀한 의미에서 종교적 기능 이상의 신상이 되었다. 다음은 프락시텔레스의 경력을 소개하면서 플리니우스가 기술한 내용이다(「박물지」, XXXVI.4.20~21).

「아프로디테 상」은 이 조각가의 최고의 작품으로 실제 전세계 조각 가운데서 가장 훌륭한 조각이었다. 이를 보려고 수많은 사람들이 배를 타고 크니도스로 몰려들었다. 사실 프락시텔레스는 두 개의 「아프로디테 상」을 만든 후 판매할 때 이를 함께 내놓았다. 두 상의 가격은 같았다. 두 상 가운데 하나는 옷을 입은 상태였는데, 먼저 선택하게 된 코스 섬 사람들은 옷을 입었다는 이유로 이를 더 마음에 들어했다. 이들은 옷을 입은 아프로디테가 더 고상하다고 생각했다. 그러나 이들이 거절했던 누드 조각은 크니도스 사람들이 구매했고, 바로 이 상이 후대에 유명해진다. 후에 코스의 니코메데스 왕은 크니도스인들의 엄청난 국가 부채를 삭감해줄 것을 약속하면서 이 상을 다시 사려고 노력했다.

그러나 크니도스인들은 이를 단호하게 거절했고 결론적으로 이들의 결정은 옳았다. 프락시텔레스가 만든 이 작품은 크니도스를 유명하게 만들었다. 상이 안치된 신전은 여신상을 모든 각도에서 볼 수 있도록 열려진 구조로 세워졌는데, 크니도스 사람들은 여신 스스로

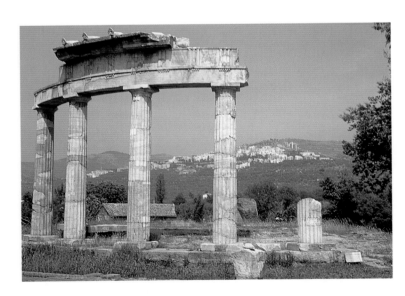

192
2세기 AD에
로마 황제
하드리아누스가
티볼리에 있는
자신의 별장에
복원한
크니도스의
아프로디테 신전

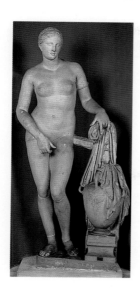

193
「크니도스의
아프로디테」,
350년경 BC,
프락시텔레스
작품을 모방한
로마 시대의
복제품,
대리석,
높이 205cm,
로마,
바티칸 박물관

가 이를 원한다고 말했다. 그리고 실제로 이 상은 어느 각도에서 보든지 정말 훌륭했다.

이와 같이 프락시텔레스는 완전한 누드의 여신상으로 고상한 척하는 고객을 시험했던 것 같고, 인접한 국가인 코스와 크니도스의 경쟁도 그에게 유리하게 작용했다고 본다. 로마 시대 때 발행된 크니도스의 동전에는 화병 옆에 서 있는 누드의 아프로디테가 새겨져 있는데, 프락시텔레스의 상이 새로운 도시 크니도스를 세계적인 명소로 만들었다는 플리니우스의 주장을 어느 정도 확인시켜준다. 여신상의 높은 지명도에 대한 고고학적 확인은 도시에서 가장 높은 서쪽 언덕에 자리한 도리아식의 특이한 원형 신전이 발굴된 1969년에야 비로소 가능해졌다. 이 신전은 다층 기단 위에 놓인 여덟 개의 기둥과 내부의 벽으로 구성되어 있다. 이 벽의 높이를 충분히 낮춰 방문자는 벽 너머로 상을 보거나 문을 통해 신전 안으로 들어갔을 것이다. 기단 하나가 건물 내부 중앙에서 발견되었는데, 이는 다소 풍만한 로마 시대 복제본(그림193)에서 확인할 수 있듯이 프락시텔레스의 조각을 받치기 아주 적당한 넓이를 하고 있다.

그러나 아쉽게도 원작의 흔적은 하나도 남아 있지 않았는데, 대리석상이었음에도 기독교도나 터키인의 훼손으로 살아남지 못했던 것 같다. 그러나 도시의 다른 곳에서 두 개의 명문이 발견되었다. 둘 다

선명하지는 않지만, 하나는 프락시텔레스와 아프로디테를 분명히 언급하고 있으며, 다른 하나는 '벌거벗은' 아프로디테라고 씌어 있다. 이 원형의 도리아식 건물은 분명히 「아프로디테 상」을 모시던 신전이었다. 이에 대한 확실한 증거로 로마 황제 하드리아누스가 티볼리에 있는 저택에 세운 크니도스의 아프로디테 신전의 복제본과 이 신전의 디자인이나 원주가 유사하다는 점을 들 수 있다(그림192).

기원후 2세기에 씌어진 크니도스 여행기에 따르면, 이 자그마한 신전의 경내에는 향기가 감싼 풍요로운 과수원, 즉 담쟁이 덩굴과 포도 줄기가 엉켜 있고 은매화가 가득 피어난 정원이 있었다고 한다. 이러한 낭만적 분위기는 아프로디테의 숭배자를 고취하기 위해 연출한 것이었다. 플리니우스가 말했듯이 상은 모든 방향에서 볼 수 있고, 원형 신전은 이와 같은 여러 시점에서 감상할 수 있게 하려는 의도였음이 명백하다. 많은 작가들이 이 여신상과 사랑에 빠지거나 심지어 여신상과 정사를 나누려 했던 젊은이들에 대한 일화를 기록하고 있다. 이런 유쾌하지 못한 시도로 상의 표면에 남겨진 상처는 불결하지만 그 자체로 관광의 매력이 되었던 것 같다.

사실 이것이 아프로디테 상 가운데 최초의 누드 상인지는 확실치 않다. 프락시텔레스가 자신의 정부 프리네의 전신 초상을 아프로디테 상으로 옮겨놓았다는 소문 덕에 더 유명해지게 되었던 것 같다. 그러나 여기서 우리가 중요하게 봐야 할 점은 미술 작품이 '연출' (staging)되었다는 사실이다. 「크니도스의 아프로디테」 상 때문에 신전이 지어졌으며, 신전의 디자인도 결정되었다. 신전 부근에는 제단이 있었고, 여기서 여신을 기리기 위해 제물이 바쳐지고 술이 봉헌되었을 것이다. 그러나 아프로디테 여신의 종교적 존재는 이른바 '명작' 의 지위에 오른 한 조각에 의해 사실상 대치되었다.

이것은 매우 중요한 출발점이 된다. 이러한 경향은 여성 누드에 대한 서구의 (남성) 미술가와 (남성) 관람자의 지속적인 강박관념에 의해 더 강화되는데, 이에 따라 프락시텔레스는 '남성적 응시' 의 창시자로 오해까지 받았다(대체로 그리스의 관람자는 나체의 여성보다 나체의 남성에 더 관음적이었다). 우리는 이제 '연출자' (imprsario)처럼 활동하는 미술가뿐만 아니라, 본질적으로 연극과 관계가 깊은 '바

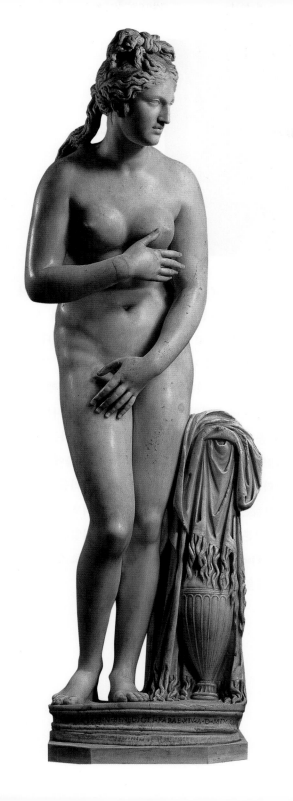

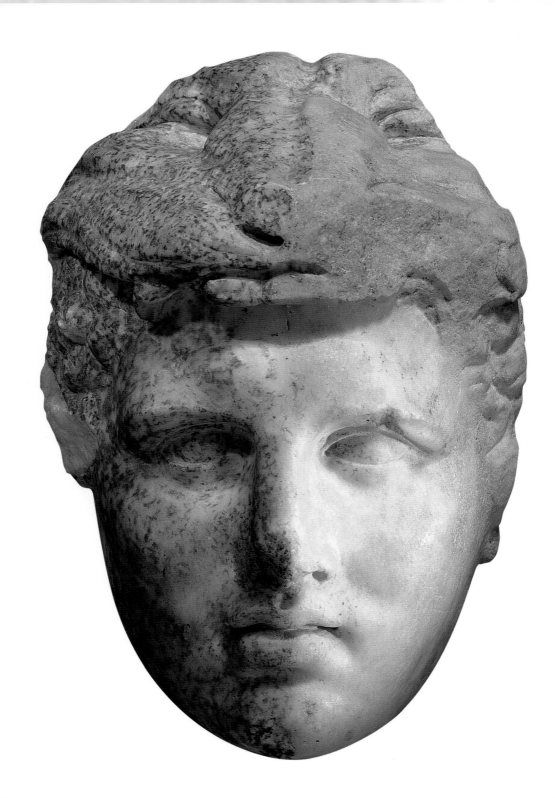

베아스 강의 발원지는 히말라야이다. 고대에는 히파시스라고 불렸던 이 강은 인도의 인더스와 갠지스 강 사이에 위치한 펀자브 지방을 적시는 강 가운데 하나이다. 알렉산드로스 대왕(기원전 356~323년)은 기원전 326년 군대를 이끌고 이 강변에 도착했다. 이곳은 흑해, 소아시아, 이집트, 아라비아, 페르시아, 박트리아에 걸친 지칠 줄 모르는 정복 전쟁, 즉 무려 17,700킬로미터에 이르는 동방원정의 종착지였다. 마지막으로 인더스 강 유역이 그의 제국에 귀속되었다. 베아스 강은 여러 달 동안 군대를 흠뻑 적셨던 장마로 강물이 크게 불었다. 지친 군대 내부에서는 전진을 거부하려는 움직임이 일기 시작했다. 그럼에도 불구하고 알렉산드로스는 계속 전진하기를 강력하게 원했고, 그는 다음과 같이 촉구했다.

나의 조상 헤라클레스가 티린스, 아르고스, 펠로폰네소스, 혹은 테베에 머물렀다면, 그는 결코 인간에서 신 또는 반신의 반열에 오르는 영광을 얻지 못했을 것이라는 사실을 제군들은 모두 잘 알고 있을 것이다. 태어날 때부터 신이었던 디오니소스조차도 엄청난 모험을 헤쳐나가야 했다. 우리는 그를 능가할 수 있다. ······앞으로 우리는 아시아의 나머지 지역까지 우리의 영토로 만들어야 한다.

원래의 연설은 이보다 더 장황했다(아리아노스, 『알렉산드로스의 생애』[*Life of Alexander*], 5.25). 그러나 내용은 감동적이었을지 몰라도 군사들을 설득하는 데는 실패했다. 알렉산드로스 휘하의 장군들도 병사들과 마찬가지로 한계에 도달했다고 느꼈고 이를 알렉산드로스에게 실토했다. 화가 난 알렉산드로스는 자신의 막사로 들어간 후 이틀 동안 밖으로 나오지 않았다. 그가 막사에서 나와 명을 내

196
헤라클레스
모습의
알렉산드로스
대왕,
330년경 BC,
대리석,
높이 24cm,
보스턴 미술관

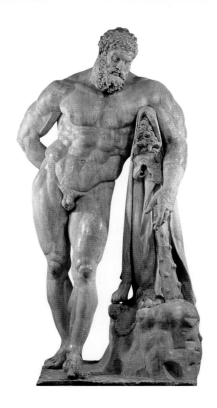

리자 환호성이 터져나왔다. 드디어 알렉산드로스가 철군에 동의했던 것이다.

그러나 군대는 떠나기 전에 몇 가지 임무를 수행해야 했는데, 열두 분대로 나뉘어 각각 올림포스의 **12**신에게 바칠 제단을 건설하는 일이었다. 이 제단은 "지금까지 자신들에게 승리를 가져다준 신들에게 감사하고, 신들이 항상 자신들과 함께 했다는 것을 보여주는 증표"였던 것이다. 이것들은 엄청나게 높고 폭이 넓은 초대형 제단이었다. 제단을 세운 뒤 군대는 자기들이 실제 사용했던 야영지보다 세 배나 더 큰 가짜 야영지를 만든 다음 주변에 깊고 거대한 도랑을 팠다. 막사에는 2미터가 넘는 크기의 침대와 실제보다 두 배 이상 큰 식탁이 들어갔다. 그리고 거대한 크기의 갑옷과 기병장비를 만들어 일부러 여기저기에 던져놓았다. 이는 마치 거인 부대가 주둔했던 야영지 같았고, 따라서 그들이 어쩔 수 없어 후퇴한 것이 아니라 자진해서 물러난 것처럼 보였다.

후퇴하는 알렉산드로스가 베아스 강변에 세운 거대한 제단과 캠프에 대한 일화는 출처가 분명하지는 않지만 다양한 문헌에 나타나 있다(지금의 서부 파키스탄에 속하는 이 지역에서 제단과 캠프를 보여주는 고고학 증거는 아직 발견되지 않았다). 그러나 이 일화는 미술에 끼친 알렉산드로스의 영향력을 다루는 데 좋은 토론 환경을 제공해준다. 그에게는 항상 대왕이라는 칭호가 따라다니고 있다. 그는 세상에 어떤 인상을 남겨야 하는지를 알았던 인물이었다. 이것은 '실제보다 과장되게'라고 간단히 말할 수 있는데, 좀더 정확히 말하자면 알렉산드로스는 반인반신, 심지어 신이 되고자 열망했다. 단순히 영웅이 아니라 신이 되길 원했던 것이다.

거대한 가짜 야영지의 건설은 보기에 따라 유치하다고 할 수 있다. 누가 여기에 속아넘어가겠는가? 그러나 우리는 규모의 거대함과 영웅주의, 그리고 신격화가 기원전 4세기에 분명히 유행했음을 기억해야 한다. 페이디아스와 기원전 5세기의 다른 조각가들도 대형 숭배용 조각상을 제작했지만, 이제는 신전 안에 집어넣을 수도 없을 만큼 거대한 신상에 밀리게 되었다. 알렉산드로스의 전속 조각가 리시포스(Lysippos)는 남부 이탈리아 타란토의 식민도시에 제우스와 헤라클레스의 거대한 이미지를 제작했다. 그의 제자 카레스(Chares)는 지금은 사라진 「로도스의 거상」이라는 경이로운 대형 신상을 제작했다고 전해지는데, 이는 로도스 항구 입구에 30미터가 넘는 크기로 태양신 아폴론의 모습을 제작한 청동상이었다고 한다. 리시포스가 제작했다는 거상들의 흔적은 현재 남아 있지 않지만, 리시포스의 「휴식을 취하는 헤라클레스」(「파르네세의 헤라클레스」라고도 함-옮긴이)를 모사한 로마 시대의 조각(그림197)을 통해 인도에 세워진 유물

197
「휴식을 취하는 헤라클레스」,
리시포스가 제작한 「지친 헤라클레스」 로마 복제본,
200~220년경 AD,
대리석,
높이 292cm,
나폴리,
국립고고학박물관

198-199
제우스 아몬을 상징하는 숫양의 뿔을 쓴 알렉산드로스의 초상 두상,
4세기 후반 BC,
전기석,
지름 2.4cm,
옥스퍼드,
애슈몰린 미술고학박물관
왼쪽 아래 압출된 형태
오른쪽 아래 음각된 보석

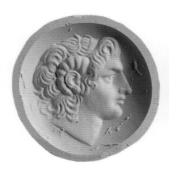

의 인체상의 크기를 짐작해볼 수 있다.

베아스 강에서의 연설처럼 알렉산드로스는 헤라클레스를 자신의 신화적 조상이라고 주장했으며, 나아가 아킬레우스, 디오니소스, 아폴론, 제우스, 그리고 비그리스 세계의 여러 신들을 이용해 자신을 신과 연관 지으려 했다. 이 장에서는 이런 연관과 치환이 알렉산드로스의 이미지 안에서 어떻게 변형되어 나타나는지 보게 될 것이다. 그러나 자신의 이미지에 끼친 그의 영향을 판단하기 위해서는, 알렉산드로스와 그의 '카리스마'(charisma)를 분리해서 생각해야 한다는 점에 유의해야 한다. 카리스마는 그리스 용어이다. 이것을 영어로 사용하면 본래의 종교적 의미를 잃어버릴 수 있다. 그러나 사람을

200-201
「알렉산드로스 모자이크」,
폼페이의 목신의 집,
2세기 BC,
272×513cm,
나폴리,
국립고고학박물관
왼쪽
알렉산드로스 대왕의 세부 모습
오른쪽
전체 모자이크

끄는 힘이라는 일반적인 의미뿐만 아니라, 신의 은총으로 '특별히 총애를 받는다'는 의미 모두 알렉산드로스에게 적합하다. 알렉산드로스의 생애에 관한 글을 검토해보면 그것이 사실이든 일부러 폄하시키려 했든 그의 통치력이 상당 부분 알렉산드로스 개인의 인간성, 즉 그의 인격에서 나왔다는 것을 알 수 있다. 그러나 우리는 알렉산드로스 대왕이 자신의 이미지를 만드는 과정을 엄중히 관리했다는 사실도 알고 있다. 그는 아펠레스에게 그림을, 리시포스에게 조각을, 피르고텔레스(Pyrgoteles)에게 보석 조각을 맡겼다(동전에 알렉산드로스의 초상을 새긴 사람도 피르고텔레스일 것이다. 그림198~199). 그러면 인간 알렉산드로스와 그의 연출된 이미지 사이의 경

계는 어디쯤에 있는 것일까?

　알렉산드로스의 이미지에 대한 연구 가운데 상당수는 한두 점의 작품을 뽑아서 여기에 나타난 특징을 '사실적인 것'으로 취급하려 했다. 이러한 경향은 알렉산드로스를 그린 그림을 기초로 제작한 것으로 가장 유명한 로마 폼페이 모자이크(그림200~201)에 대한 논의에서 자주 나타난다. 이 고도로 정밀한 모자이크는 아마도 알렉산드로스가 살아 있을 때 제작되었거나, 그가 죽은 후 10~20년 사이에 제작된 회화를 충실히 복제해낸 것으로 보인다. 원래의 그림은 역사 기록처럼 알렉산드로스와 페르시아 사이의 전투를 보여준다고 추측된다. 그러나 충분한 증거 없이 확신만으로 이 그림의 '리얼리즘'

을 전제한 후, 이 장면이 알렉산드로스가 다리우스 3세의 페르시아 군을 크게 무찌른 두 전투 가운데 기원전 333년의 이수스 전투인지, 기원전 331년의 가우가멜라 전투인지를 논의한다는 것은 이미 부정확함을 드러내는 위험스런 징조이다.

　이 그림의 세부를 관찰하면 할수록 이것은 리얼리즘을 기초로 이뤄낸 대작이라기보다는 상상으로 그린 선전용 그림임을 알 수 있다. 알렉산드로스는 투구도 쓰지 않은 채 무모하게 전투를 벌이고 있다(그림200). 그는 페르시아 기병대의 한 병사를 찌르는 자세를 취하고 있지만, 부릅뜬 눈에는 페르시아 왕을 공격하려는 의도가 분명하게 보인다. 그러나 다리우스는 전차의 방향을 뒤로 돌렸고, 그의 수많은

군사들은 후퇴하기 위해 긴 창을 어깨에 메고 있다. 겁먹은 표정의 다리우스는 자신의 친위대를 격파하고 있는 영웅 전사 알렉산드로스를 뒤돌아보고 있다. 다리우스는 전형적으로 용기를 잃은 사람의 모습이다. 여러 장면이 혼돈스럽게 들어가 있지만, 말에서 떨어진 페르시아 군인의 고통스러운 얼굴이 알렉산드로스의 갑옷에 반사된 것처럼 고난도의 회화적 표현도 풍부하게 들어가 있다. 이렇듯 화가는 전투가 패퇴(敗退)로 이어지는 순간을 극적으로 표현하고 있다. 그러나 배경의 말라 죽은 나무 같은 것은 연극무대의 소도구처럼 보일 뿐이다. 의상은 사실에 근거한 것 같지만, 자세히 관찰해보면 페르시아군의 옷차림은 놀라울 정도로 장식적이고 사내답지 않아 보인다. 예를 들면 알렉산드로스의 창에 찔리는 기수는 귀걸이를 하고 있고, 바지에는 금속장식물이 주렁주렁 달려 있다. 요컨대 이 작품은 미술을 통한 알렉산드로스의 미화를 보여주는 좋은 예라 할 수 있다. '헬레니즘' 기에 만들어진 알렉산드로스의 이미지에서 이러한 예를 더 많이 찾을 수 있을 것이다.

202
할리카르나소스의
마우솔레움,
크리스티안
제퍼슨 복원,
보드룸,
마우솔레움
박물관

　　'헬레니즘'(Hellenistic)이란 용어는 그리스를 의미하는 '헬레닉'(Hellenic)과 구별된다. 그리스 미술사에서 헬레니즘은 보통 알렉산드로스가 사망하는 기원전 323년부터 로마 황제 아우구스투스가 안토니우스와 이집트의 여왕 클레오파트라를 격파한 악티움 해전이 벌어진 기원전 31년 사이의 시기를 가리킬 때 사용하는 편년용어이다. 그러나 헬레니즘은 원래 고대 미술을 규정하는 범주는 아니다. '헬레니스테스'(Hellenistes)는 그리스어 신약성서의 저자들이 그리스어를 사용하는 유태인을 지칭하기 위해 편의상 만들어낸(신도행전, 6.1) 이 용어는 역사학과 미술사에서 기원전 5세기의 순수 '고전기' 이후에 나타나는 좀더 국제화된 그리스 문화를 특징짓기 위해 사용된다.

　　따라서 미술에서 헬레니즘이란 시기는 전적으로 현대의 개념이다. '헬레니즘'의 사전적 의미는 "그리스의 사상이나 생활 양식을 따르는 것"인데, 이 정의를 별다른 이의 없이 받아들일 수 있다. 그러나 미술에서 이 용어는 그리스 고전기 미술이 양식이나 주제적인 측면에서 비그리스인에게 끼친 영향, 또는 양식의 상호 결합을 의미한

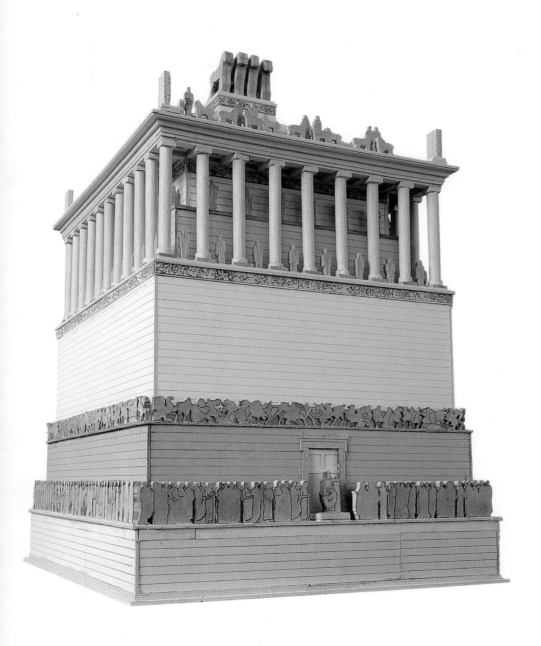

다. 뿐만 아니라 '바로크' 나 '로코코' 같이 다양하고 모호하게 사용되는 미술사 용어처럼 헬레니즘 시기에 일어난 일련의 '정신활동' 을 의미하기도 한다. 이러한 용어는 혼돈스럽게 보일 뿐이므로 여기에서 자세히 논하지 않을 것이다. 이보다는 역사의 배경을 간추려서 살펴보는 것이 더 중요할 것이다.

'고전 그리스' 의 마지막과 헬레니즘 세계의 시작이 알렉산드로스로부터 비롯되었든, 혹은 기원전 359년에 마케도니아의 군주의 자리에 오른 그의 아버지 필리포스 2세로부터 시작되었든 이러한 현상은 전통적으로 마케도니아의 맥락에서 설명될 수 있다. 마케도니아의 군주들이 스스로를 얼마만큼 그리스인으로 생각했는가는 신중을 필요로 하는 문제이다. 전통적 연구에 따르면 마케도니아인들은 실제로 그리스를 '정복' 했다고 한다. 필리포스 2세와 그의 열여덟 살 난 아들 알렉산드로스가 아테네와 테베의 연합군을 격파한 기원전 338년의 카이로네아 전투를 보통 그리스가 마케도니아에 귀속하게 된 시점으로 본다. 반면 필리포스 2세는 왕실 가족의 조각을 올림피아에 봉헌했는데, 이는 마케도니아가 이전부터 범그리스 세계에 속해 있었다는 점을 말해준다.

전대의 마케도니아 군주들은 그리스의 에우리피데스를 궁정에 초청했으며, 바로 아리스토텔레스가 알렉산드로스의 개인교사였다. 분명히 기원전 4세기 마케도니아 왕조의 문화적 관심은 그리스를 향하고 있었다. 그리고 헬레니즘 미술은 알렉산드로스의 영향 속에서 쉽게 설명될 수 있다. 그의 군수물자 속에는 그리스 미술품이 들어 있었고, 당연히 그리스 미술가들은 그의 수행원에 포함되어 있었다. 따라서 그리스 미술과 미술가들은 알렉산드로스가 정복한 모든 지역에 막대한 영향을 끼칠 수 있게 된 것이다. 그러나 '헬레니즘' 이 비그리스권에서 활동하는 그리스 미술가를 의미한다면, 우리의 연구범위를 마케도니아뿐만 아니라 소아시아로까지 넓혀야 하고, 흔히 헬레니즘 시기로 생각하는 시기보다 약간 더 앞선 시기부터 검토해야 한다.

지금의 터키 남서부 해안인 소아시아의 연안지역은 그리스와 페르시아의 전쟁 시기에 정치적이지는 않더라도 최소한 문화적인 독립은

203
네레이스
기념물 가운데
네레이스의 형상
(기념물의 원주들
사이에 일곱 개의
조각상이 있었음),
400~390년경 BC,
대리석,
런던,
대영박물관

유지했다. 카리아와 리키아 같은 지역은 필연적으로 그리스와 아시
아 문화의 완충지 역할을 해왔다. 알렉산드로스는 기원전 330년에
이 지역을 제압해 마케도니아 제국으로 편입시켰다. 그러나 그의 등
장이 이 지역 공공 미술의 주문 양식에 큰 변혁을 일으키지는 않았
다. 이 지역에는 이미 그리스 미술가에게 작품을 의뢰하는 전통이 있
었기 때문이다.

　이러한 전통을 보여주는 가장 눈부신 예는 오늘날에는 보드룸
(Bodrum)으로 부르는 할리카르나소스의 마우솔레움(Mausoleum
of Halicarnassos)이다. 마우솔레움은 거대한 무덤 건축물(그림202)
로 무덤의 주인이었던 마우솔로스에서 이름을 따온 것이다. 마우솔
로스는 카리아의 총독(satrap)이었다. '총독'을 '페르시아를 대신해

204
네레이스 기념물,
400~390년경 BC,
대리석,
높이 807cm,
런던,
대영박물관

통치하는 지방관'으로 볼 수는 있지만, 그렇다고 마우솔로스를 페르시아의 대리 통치자로 볼 수는 없다. 그는 헤크토민드(Heaktomnids)라는 이 지역의 왕조를 잇고 있다(마우솔로스의 전임 총독은 헤카톰노스라는 사람이었다). 기원전 377년경 통치를 맡은 마우솔로스는 자기 나라의 문화의 지향점을 동쪽의 페르시아보다는 서쪽의 그리스에 두었다. 그는 이러한 정책의 일환으로 이전에는 조그마한 마을에 불과했던 할리카르나소스라는 항구에 요새를 갖춘 새로운 수도를 건설했다. 여기서 마우솔로스는 바둑판처럼 정사각형으로 구획된 도시를 길이 7킬로미터나 되는 성벽으로 둘렀다. 할리카르나소스를 지나 항해하는 모든 사람들이 볼 수 있도록 항구의 입구에 궁전을 세웠으며, 여기에 자신의 거대한 무덤을 세우려 했다. 고대의 기록에 의하면 마우솔로스의 부인 아르테미시아(Artemisia)가 이 무덤을 세웠다고 한다. 아르테미시아는 기원전 353년에 마우솔로스가 죽자 그를 위해 성대한 장례식(agon)을 계획했다고 전해진다.

그러나 아르테미시아는 마우솔로스보다 단지 2년 남짓 더 살았을 뿐으로, 이와 같은 복잡한 건축물을 완성하기에는 턱없이 부족한 시간이었다. 아우구스투스와 하드리아누스 같은 로마의 황제가 살아 있을 때부터 자신의 거대 무덤, 즉 마우솔레아(mausolea)를 계획하고 건설한 것처럼, 마우솔로스도 자신의 거대한 무덤을 새로운 도시의 필수적인 부분으로 구상했을 것이다. 마우솔로스는 할리카르나소스를 공식적으로 건설한 장본인이므로 그리스 전통에 따라 그를 기념할 상징물이나 자신을 모실 제단을 도시의 중심부에 건설할 수 있다는 것을 알았다. 그는 또한 이 기념물의 규모와 자기 과시를 정당화시켜줄 전통이 이 지역 내뿐만이 아니라 외국에도 존재한다는 사실을 알고 있었다.

우선, 이 지역에는 남편과 아내, 그리고 선대의 조상을 영웅화시키는 가족 무덤을 건설하는 전통이 있었다. 이러한 무덤은 인접 지역인 리키아에서 크게 유행했는데, 이곳에서는 강력한 권력을 지닌 개인들이 그리스 조각가에게 그리스인들의 '헤로온'과 '조상들의 방'(syngenikon)을 결합시킨 기념 건축물을 의뢰했다. 이러한 리키아의 무덤들 가운데 크산토스(Xanthos)에서 출토된 네레이스 기념 건

축물(Neried Monument)이 가장 유명하다. 이는 기원전 4세기 초에 세워진 일종의 신전으로 지금은 대영박물관에 세워져 있다(그림 204). 누구를 기리는 것인지는 알 수 없으나 그가 누구든 스스로를 제2의 아킬레우스로 생각했다고 추정된다. 이 때문에 기념비의 프리즈에 있는 조각에는 아킬레우스의 어머니 테티스의 신화적인 바다의 여자친구인 네레이스(그림203)와 아킬레우스의 전승 장면이 나타난다. 정면 페디먼트의 장식에는 허황된 왕가의 자부심이 들어가 있는데, 페디먼트 중앙에 자리하고 있는 한 쌍의 신상은 죽은 리키아인 고관과 그의 부인임이 틀림없다.

마우솔레움의 형태는 더 먼 지역에서 영향받았을지도 모른다. 기

205
할리카나소스의
마우솔레움의
사자,
360~350년경 BC,
대리석,
높이 150cm,
런던,
대영박물관

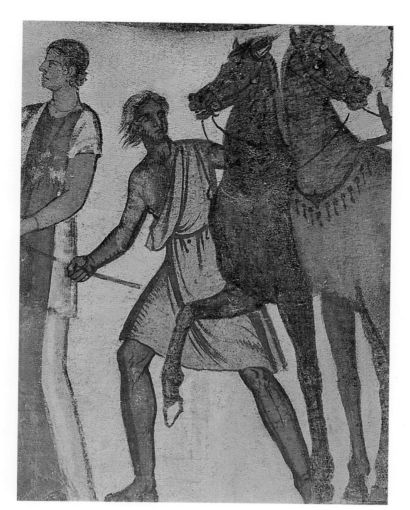

206
무덤 벽화,
4세기 후반 BC,
프레스코,
불가리아,
카잔루크

단과 석축의 구조는 파사르가다에 있는 기원전 6세기의 페르시아
왕 키루스(Cyrus)의 무덤에서 영향을 받은 것 같고, 지붕에 보이는
계단식 경사는 기자에 있는 이집트 파라오의 피라미드를 연상시킨
다. 그러나 마우솔레움의 기둥은 그리스의 이오니아 양식으로, 마우
솔로스는 리키아의 지배자와 페르시아의 왕처럼 무덤의 장식을 위해
서 그리스 조각가를 불러들였던 것이다. 후대 기록에 따르면 스코파
스, 브리악시스(Bryaxis), 레오카레스(Leochares), 티모테오스
(Timotheos), 프락시텔레스 같은 '대가'들이 이 계획에 참여했다고
언급되고 있는데, 이들은 각각 기념 건축물의 다른 부분을 맡아 작업

207
헬레니즘
시대에 제작된
네 마리
「청동 군마상」
가운데 하나,
현재 베네치아의
산 마르코
성당의 정면부에
놓여 있다.
청동,
높이 240cm

하면서 서로 경쟁했던 것 같다. 이러한 경쟁을 양식 면에서 증명하는 것은 아직 불가능하다고 알려져 있고, 마우솔레움에 나타난 다양하고 수많은 장식 조각을 만든 조각가를 정확하게 밝혀내는 시도 또한 성과를 기대하기 어려울 것이다. 이들이 누구였든지 할리카르나소스에 불려온 조각가들은 그리스 본토의 조각가에 비해 뒤지지 않았으며, 이미지 프로그램을 짜내는 데서 마우솔로스의 명백한 과대망상을 만족시키면서 그의 친그리스 성향에 부응했다.

조각상들이 너무 많이 손상되어 과거에는 정확히 어떤 모습이었는지 입증하기가 어렵다. 다음의 묘사는 그 동안 제시된 복원도와 어느 정도 일치한다(그림202). 계단식 피라미드형 지붕 꼭대기에는 네 마리의 말이 끄는 이륜전차가 있다. 어쩌면 거기에는 전차를 모는 기수가 있었을 것이다. 일부 학자는 마우솔로스 본인이 기수였을 것으로 보는데, 태양신 헬리오스가 기수일 것이라는 주장도 있다. 한편, 헤라클레스가 기수일 것이라는 설이 유력하게 제기되는데 헤라클레스는 신의 지위에 오를 때 전차를 타고 있었고, 마우솔로스도 알렉산드로스나 다른 고대 군주들처럼 헤라클레스를 자신의 시조로 주장했을 것이다. 이러한 4두 이륜전차는 이후 왕권의 상징이 된다. 알렉산드로스의 조각가 리시포스가 제작한 것으로 주장되기도 하는 현재 베네치아에 있는 「청동 군마상」(그림207)은 이러한 수많은 헬레니즘기 군마상 가운데 하나이다. 똑같은 전차 군마상이 기원전 4세기의 트라시안 왕조의 채색 무덤에 그려져 있다(그림206).

이 전차 군상의 기단부 주변에는 켄타우로스와 싸우는 그리스인을 묘사한 프리즈가 있었는데, 이는 전형적으로 고전기 그리스를 연상시키는 예라 할 수 있다. 그리고 비스듬하게 경사진 지붕밑 쪽에는 행진하는 사자들이 있다(그림205). 이 당시 사자들은 기본적인 그리스 레퍼토리지만 한편 동양의 전통을 보여주고 있다. 지붕의 아래쪽에는 서른여섯 개의 이오니아식 열주가 있다. 이 열주의 안쪽 벽에는 전차 경주 장면을 담은 두번째 프리즈가 있는데, 이는 마우솔로스의 장례식을 기념한 호메로스식의 전차 경주를 연상시킨다. 또 마우솔로스의 선조였을 여러 독립 입상들이 기둥 사이에 서 있었을 것이다.

열주 바로 아래에는 세번째 프리즈가 있다. 이는 프리즈 가운데에

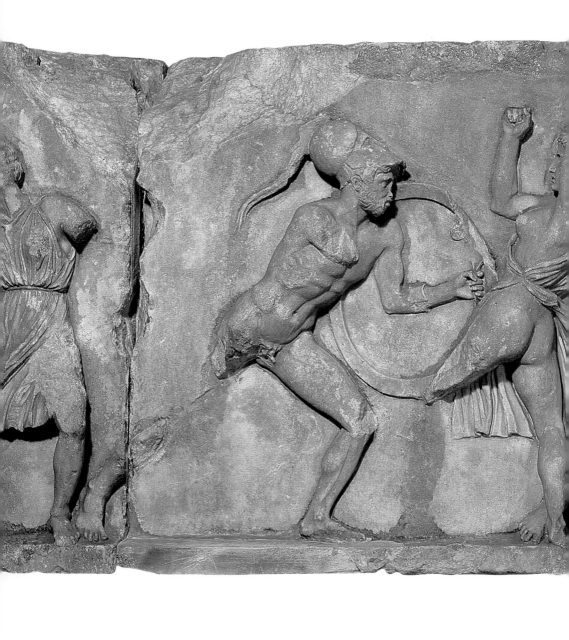

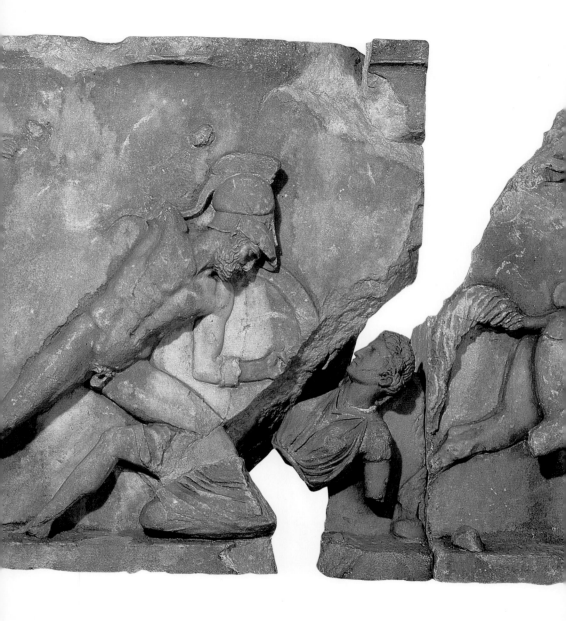

209
할리카르나소스
마우솔레움의
아마존 프리즈,
360~350년경 BC,
대리석,
높이 90cm,
런던,
대영박물관

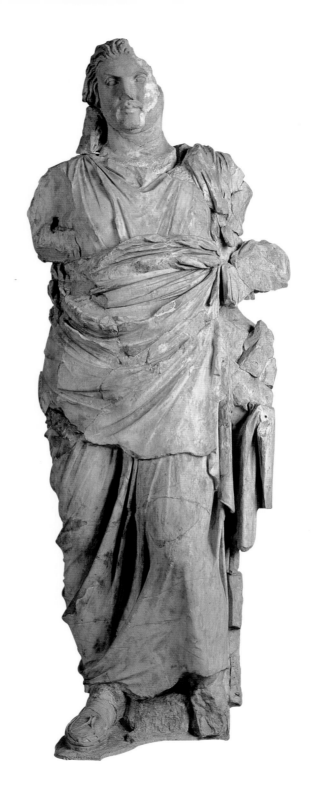

서 가장 크고 잘 보존되어 있는데, 아마존들과 싸우고 있는 그리스인들을 보여준다. 이렇게 친숙한 주제를 다루는 솜씨는 그리스 본토의 다른 어떤 예와 비교해도 뒤지지 않는다. 격렬한 전투 자세는 방패와 휘날리는 망토가 있는 단순한 배경과 대조되어 강한 윤곽선을 만들어낸다(그림209). 아마존 신화는 (제5장에서 논의한 대로) 마우솔레움의 그리스와의 관계를 보여줄 뿐만 아니라 일종의 가계적인 연관을 가지고 있다고 볼 수 있다. 마우솔로스 가문은 성스러운 유물인 아마존의 여왕 히폴리테의 도끼를 소유하고 있다고 주장했다고 한다. 아마도 이 도끼의 영웅적인 포획과 마우솔로스 조상을 연관시키는 서사시가 있었던 것 같다. 마지막으로 기단부는 두 개의 층으로 나뉘어 있고 각 층에는 실물의 두 배에 달하는 크기의 환조 입상들이 있다. 실물보다 거대한 상 가운데에는 확실하지는 않지만 「마우솔로스」와 「아르테미시아」로 인정되는 한 쌍의 상이 포함되어 있다(그림 208, 209).

이 거대한 기념물의 지하에서 왕의 무덤방이 발굴되었는데 여기에서 장례 규모에 맞는 거대한 화장의 흔적도 드러났다. 후대의 도굴로 유물은 거의 발견되지 않았지만 엄청난 양의 화장된 동물의 뼈가 방 입구에서 발견되었다. 이는 마우솔로스의 장례식이 호메로스가 문헌에서 말한 식으로 치러졌다는 것을 고고학적으로 증명해주고 있다.

마우솔레움은 동방의 왕조에서 그리스 문화를 선호했다는 것을 보여주는 예로 그치지 않는다. 마우솔레움이 지닌 좀더 중요한 의미는 '지배자 숭배'라는 것을 건축을 통해 분명히 드러내는 데 성공했다는 것이다. 통치자를 신처럼 숭배하는 것은 헬레니즘 시기를 규정하는 특징의 하나이다. 기원전 5세기 페르시아 궁정을 방문한 그리스의 사절단은 왕 앞에 무릎을 꿇는 관습을 완강히 거절했다고 한다. 이러한 행동은 오직 신만을 위한 것(그리스어로 proskynesis라고 함)으로 어떤 인간 앞에서도 스스로 엎드리지 않는 것은 고전기 그리스의 자기 규정적인 신조였다.

그러나 알렉산드로스가 페르시아를 병합했을 때, 왕 앞에서 모든 이들은 엎드려야 한다는 페르시아의 왕실 제도를 받아들였다. 그리스 문헌에 따르면 알렉산드로스가 죽기 1년 전에 자신의 통치 아래

210
할리카르나소스
마우솔레움의
「마우솔로스」,
360~350년경 BC,
대리석,
높이 300cm,
런던,
대영박물관

211
베르기나에서
발굴된
「필리포스
2세의 두상」,
350~325 BC,
상아,
높이 3.2cm,
테살로니키,
고고학박물관

212
「필리포스
2세의 두상」,
실물 복원,
1994,
밀랍,
맨체스터 대학
박물관

있는 그리스 도시에 자신을 신으로 경배하라는 명령을 내리자 집단
적인 사회 불안과 이에 대한 논쟁이 일어났다고 한다. 알렉산드로스
의 왕실 화가 아펠레스가 알렉산드로스를 '번개를 내려치는' 제우스
의 모습(keraunophoros)으로 그렸을 때 리시포스는 신격화가 너
무 과하다고 비난했다고 한다. 당시 불경죄가 얼마나 엄하게 다스려
졌는지는 사실상 평가하기 어렵다. 분명한 것은 당시 미술가들이 국

왕의 필수 기관의 하나로 고용되었다는 것이다. 초상화, 동전, 조각상 없는 지배자 예찬은 말 그대로 상상할 수도 없었고 실제로 실현될 수도 없었다.

인류학자들은 마우솔로스가 예견한 것을 알렉산드로스가 실현했다고 말한다. 그것은 바로 '연극 국가'(theatre state)이다. 이는 모든 성공한 군주들이 자신의 번영을 위해 고안해낸 의도된 겉치레이다. 72년이라는 기록적인 기간(1643~1715) 동안 재위에 있었던 '태양왕' 루이 14세는 아마도 '연극 국가'의 최고의 연출가라고 할 수 있다(여기서 그를 일종의 주인공이라고 부를 수도 있는데 네 살 때부터 조언자들에게 적극 의지했기 때문이다). 그는 자신의 업적을 과장하기 위해 아폴론, 헤라클레스, 그리고 알렉산드로스를 이용했다. 아우구스투스 황제처럼 루이 14세는 알렉산드로스를 일종의 부적으로 이용했을 뿐만 아니라, 개인 통치를 연출하고 조율하는 데 전형적인 예로 이용했다.

여기서 우리에게 중요한 문제는 "이러한 선전 효과 가운데 실제로 어느 정도나 알렉산드로스 스스로 만들어낸 것이었는가" 하는 의문이다. 예전이라면 "아주 많이"라고 쉽고 간결하게 답했을지도 모른다. 그러나 현재는 그렇게 간단하지 않다. 이는 부분적으로는 테살로니키 지역의 베르기나 유적의 발굴 때문이다. 베르기나는 아이가이라는 마케도니아의 도시였다고 생각된다. 발굴을 통해 기원전 4세기경의 정원을 가진 궁전과 마케도니아 왕실의 것으로 판명된 고분을 포함하고 있는 거대한 공동묘지가 드러났다. 1977년에 이 봉분들 가운데 하나에서 원통형 천장을 한 채색무덤이 발견되었는데, 이것은

알렉산드로스의 아버지 필리포스 2세의 무덤이라고 추정되었다. 필리포스 2세는 기원전 336년에 한 극장에서 암살당했다고 전해지는데, 아마도 그 극장은 그의 뒤를 이을 왕의 궁전 아래에 있던 소규모 극장이었을 것이다. 이것이 정말 필리포스 2세의 무덤이라면 그는 완전히 '연극 국가'의 방식대로 묻혔다고 할 수 있다. 호화로운 부장품 가운데에는 그의 가족과 그 자신의 초상으로 보이는 20개 가량의 소형 상아 조각상도 있다. 필리포스 2세의 상아 초상(그림211)은 그의 두개골 파편으로 재구성해낸 얼굴(그림212)이라는 법의학 전문가들의 이례적인 보조 증거물로 그 진위를 확인할 수 있다. 만약 그것이 필리포스 2세의 초상과 닮았다면, 아버지의 자리를 이어받았을 때 불과 스무 살이었던 알렉산드로스로 짐작되는 작은 두상도 그의 원래 이미지를 상당 부분 정확히 담고 있다고 가정할 수 있지 않을까? 만일 그렇다면 알렉산드로스에 대한 이미지 조작은 그의 통치 초기부터 이미 시작되었다고 봐야 할 것이다. 우리는 알렉산드로스와 그의 연출된 이미지가 얼마만큼 일치하는지는 결코 알 수 없다. 여기서 중요한 것은 이러한 이미지가 알렉산드로스가 이룬 마케도니아 왕조의 성장과 시작을 함께 한다는 점이다. 즉 베르기나의 발견을 통해 알렉산드로스의 동방원정이 준비되는 단계부터 기본적인 초상 양식이 만들어졌음을 알 수 있다. 좀더 일반적으로 보면, 베르기나 유적을 통해 우리는 헬레니즘기 지배자에 봉사하기 위해 정교하게 재구성되는 미술을 재평가하게 되었다. 나아가 우리는 알렉산드로스보다 앞선 마케도니아 왕들이 가졌던 신화 만들기 식의 야망을 살펴봐야 할 것이다.

자기 자신과 후계자를 위해 선전 계획 같은 것을 처음 짜낸 마케도니아의 왕은 기원전 495~450년까지 통치한 알렉산드로스 1세인 것 같다. 선전 계획이 구체적으로 어떠했는지는 분명하지 않지만(그 당시에도 분명하지 않았을지 모른다), 알렉산드로스 1세는 자신의 영웅적 혈통으로 마케도니아의 시조왕 페르디카스(Perdiccas)를 낳은 헤라클레스의 아들 테메노스(Temenos)나 그의 친척을 내세웠다고 생각된다. 따라서 그의 뒤를 이은 왕조는 테메노스 왕조로 알려져 있으며, 그리스나 도리아와 혈연관계가 있었다고 생각된다.

213
아테네 아크로폴리스에서 발굴된 젊은 알렉산드로스 대왕의 두상, 후대 복제본으로 추정, 340~330년경 BC, 대리석, 높이 35cm, 아테네, 아크로폴리스 박물관

그러나 왕가의 혈통에 관련된 이러한 신화에 의하면 알렉산드로스
의 페르시아 원정이 페르디카스부터 계획된 것일 수 있다고 생각되
며, 페르시아 전쟁기에 알렉산드로스 1세가 어떻게 등거리 외교를
유지했는가를 짐작할 수 있다. 그는 페르시아 침입자에게 저항하지
않고 협력할 것을 제안하면서, 다른 한편으로는 그리스인들과의 공

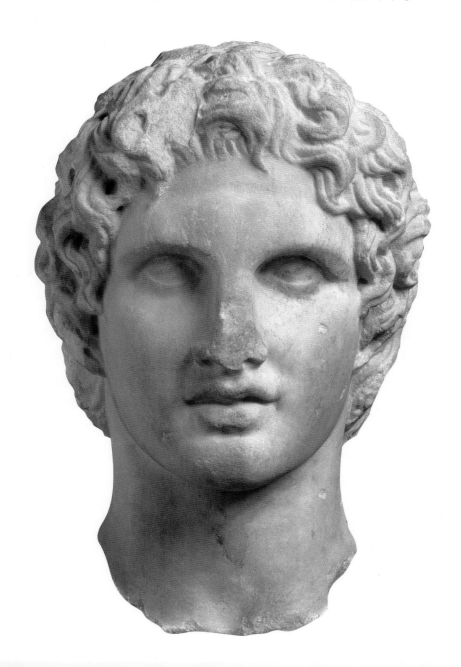

식적인 친선을 확대했다. 올림픽 게임에 출전했고 플라타이아 전쟁(기원전 479년) 직전에는 페르시아군의 동향에 대한 정보를 그리스 군대에 제공했다. 그리스인들이 변방이라고 생각하는 지역의 통치자였던 알렉산드로스 1세는 조폐국을 중앙 집중화시켜 마케도니아의 재정을 건실하게 만들었으며, 페르시아 왕조의 도상에서 따온 것으로 보이는 사냥이나 기수의 이미지를 담은 동전을 발행했다. 기원전 418~399년까지 통치한 그의 후계자 아르켈라오스(Archelaos)는 동전의 무게 기준은 페르시아를 따랐지만, 헤라클레스의 이미지를 집어넣어 동전에 신화의 가치를 부여하려 했다. 따라서 이미 기원전 5세기부터 왕의 신성한 권리, 즉 지배자 숭배라고 할 수 있는 토대가 마케도니아에 마련되었다고 할 수 있다. 헤라클레스는 사실상 범그리스의 영웅신이었기 때문에 헤라클레스를 테메노스 왕조의 선조로 선택한 것은 참신하다고 볼 수 없다. 일부 전설에 따르면 필리포스 2세는 헤라클레스가 건설했다고 알려진 범그리스 성지인 올림피아의 제우스 신전 가까이에 자신과 자기 가족을 위해 황금과 상아 조각으로 뒤덮인 원형 신전을 세웠다고 한다.

이 필리포스 2세의 신전에 놓인 젊은 알렉산드로스 상이 어떻게 생겼는지는 알 수 없다. 이곳의 상들은 레오카레스(Leochares)라는 조각가가 만든 것으로 추정되며, 그의 솜씨는 아테네에서 출토된 젊은 알렉산드로스를 정교하게 조각한 대리석상을 통해 확인할 수 있다(그림213). 그러나 전통적 기록에 따르면 알렉산드로스는 자신의 모든 초상을 리시포스에게 맡겼다고 한다. 오직 이 조각가만이 '감동적인 눈길'과 '사자갈기 같은 머리카락', '다부진 목'을 통해 왕의 카리스마를 정확하게 표현해낼 수 있는 재주, '아크리베이아'(akribeia)를 지니고 있었다고 볼 수 있다. 다른 조각가들은 이와 같은 알렉산드로스의 위엄 있는 세부에 지나치게 몰두해 영웅의 용맹성을 어느 정도 포기한 경향이 있다.

여기서 하나의 문제를 발견하게 된다. 알렉산드로스의 다양한 이미지를 조사하다 보면 금방 핵심이 되는 특징을 집어낼 수 있다. 강인한 윤곽선, 두툼한 입술, 먼 곳을 바라보면서도 예리한 눈, 그리고 무엇보다 가장 주목을 끄는 것은 두껍고 엉클어진 듯하면서도 얼

굴을 매력적으로 돋보이게 하는 머리카락이다. 여기서 우리는 이 초
상적 특징을 한 조각가가 모두 만들어낸 것으로 볼 수는 없을 것이
다. 더욱이 이들이 후대의 복제품이거나 알렉산드로스가 죽은 후에
제작된 '새로운' 초상이라는 점을 고려한다면 유일한 하나의 원형에
서 출발했다고 생각할 수도 없게 된다. 만약 실제로 리시포스가 어
떤 표준이 되는 알렉산드로스의 이미지를 만들었다면, 그것은 분명
히 아주 빠른 속도로 보급되면서 기존의 이미지 유형을 약화시켰을
것이다. 결국 알렉산드로스가 자신의 이미지를 복제하는 데 얼마나
깊이 통제했을까라는 질문이 가능해진다. 그러나 이러한 의혹을 일
단 접어두고 알렉산드로스의 이미지 유형이 어떠했는지 실증해볼 수
있다. 우리는 알렉산드로스의 이미지에서 다음과 같은 요소들을 확
실히 추출할 수 있다.

첫째, 알렉산드로스는 위대한 용사였다. 그는 고대의 탁월한 장군
이었고, 그의 용맹성은 후대 역사가들이 꾸준히 강조해왔다. 아시아
는 이른바 '그의 창으로 얻은 땅'으로 불렸다. 폼페이의 모자이크(그
림200, 201)는 이러한 이미지를 선전하는 한 예이다. 리시포스가 창
안한 것으로 보이는 초상 양식에서 알렉산드로스는 뒷발로 박차고
나가는 말 위에 탄 기수처럼 나타난다. 그의 군사적 통찰력은 어린
시기인 카이로네아 전투에서 이미 증명되었다. 그는 자신을 제2의
아킬레우스로 여겼는데(알렉산드로스의 어머니 올림피아스의 가문
은 아킬레우스의 후예라고 주장했다), 이러한 생각은 트로이까지 순
례를 떠나 호메로스 시대의 '자신의 분신'에게 경의를 표할 정도로
강했다. 헤라클레스로부터 이어지는 그의 혈통에 관해서는 몇몇 초
상 이미지에 명백하게 드러나 있다. 한 예에서 알렉산드로스는 헤라
클레스를 나타내는 불변의 지물인 사자의 머리 가죽을 뒤집어쓴 소
년의 모습으로 묘사되어 있다(그림196).

둘째, 알렉산드로스는 선천적으로 위엄을 타고났다. 그는 몸이 크
진 않았지만, 그의 눈은 그 앞의 모든 사람들의 복종심을 유발시켰
다. 하늘을 향하고 있는 그의 눈은 뭔가를 말하는 듯하고 물기로 촉
촉하다. 그의 눈은 그리스어로 '엔투시아스모스'(enthousiasmos)
라고 하는 '신적인 영감'을 아주 많이 지니고 있기 때문에 환상을 불

214
베르기나의
필리포스 2세
무덤에서
출토된 수납함,
330년경 BC,
금,
높이 20cm,
테살로니키,
고고학박물관

러일으킨다. 그의 초상에서 알렉산드로스는 근육질의 성자처럼 보이지만 위대한 것을 꿈꾸는 듯한 시선으로 승화된다. 철학자들이 그에게 이 세상이 우주의 많은 세계 가운데 하나일 뿐이라고 말했을 때 그는 한숨지었다고 한다. 왜냐하면 한 세계의 주인이 되기에도 벅찼기 때문이다.

셋째, 알렉산드로스는 루이 14세처럼 '태양왕'이었다. 알렉산드로스는 태양이 뜨는 곳은 두루 밟았다고 한다. 그는 태양신 헬리오스를 연상시키는 특이한 머리 모양과 외모를 지녔다. 이것은 태양을 신성하게 여기는 동양과 이집트를 쉽게 정복하게 했다. 아무튼 그 상징은 알렉산드로스 이전에도 이미 마케도니아에 있었던 것이었다. 마케도니아의 왕들은 왕의 표상으로 빛나는 태양을 사용해왔다. 실제로 필리포스 2세의 무덤 유물 가운데에는 뚜껑에 눈부시게 빛나는 태양을 새긴 순금 상자가 있다(그림214).

마지막으로 이름이 문자 그대로 '사람을 두렵게 하는'이라는 의미인 알렉산드로스는 야수인 사자의 모습으로 표현되기도 하고, 또는 사자 사냥꾼으로 묘사되기도 했다. 알렉산드로스의 초상을 제작하는 조각가에게 그의 두텁고 황갈색 갈기 같은 머리카락은 그가 사자와 비슷하다는 것을 나타내는 가장 중요한 관상학적 특징으로 사용되었다. 이것은 당시 제왕의 풍모로 기대되는 특성과 완전히 일치했다. 베르기나에 있는 필리포스 2세 묘실의 외벽 프레스코에는 사자 사냥 장면(그림215)이 그려져 있는데, 이 장면 속 인물 가운데에서 알렉산드로스와 그의 아버지로 보이는 두 사람을 찾아낼 수 있다. 이 그림은 비록 심하게 손상되었지만 힘이 느껴지는 페르세포네의 겁탈 장면을 포함한 베르기나의 다른 프레스코처럼 고전기 그리스 벽화의 높은 수준을 보여준다. 제왕의 수렵도는 일찍부터 동양에서 왕실도상으로 확립되었는데, 마케도니아 왕실의 다른 중심지인 펠라의 모자이크(그림216)에서도 나타난다.

지금은 이스탄불에 있는, '알렉산드로스의 석관'으로 잘못 부르고 있는 조각에서 용맹스러운 사자 수렵도나 사자풍의 초상 이미지가 끼친 영향을 충분히 느낄 수 있다(그림217). 여기에는 아마도 시돈의 압달로니무스(Abdalonymus) 왕의 유해가 안치되었을 것이

215
베르기나의
필리포스 2세
무덤에서
출토된 벽화,
알렉산드로스
대왕으로
추정되는 젊은
사자 사냥꾼,
330년경 BC,
프레스코,
테살로니키,
고고학박물관

216
펠라에서 발견된 알렉산드로스
대왕을 묘사한 것으로 보이는
「사자 사냥」.
4세기 후반 BC,
모자이크, 높이 163cm,
펠라, 고고학박물관

217
알렉산드로스
대왕과
페르시아인이
함께 사자 사냥을
하는 장면을 담은
알렉산드로스
석관,
시돈에서 발견,
4세기 후반 BC,
대리석,
높이 69cm,
이스탄불,
고고학박물관

다. 시돈의 영주였던 압달로니무스는 알렉산드로스가 기원전 333년 이수스에서 승리해 시돈을 페르시아에서 '해방'시킬 때까지 고난의 시간을 보내야 했다. 그래서 그는 자신의 은인에 대한 감사의 표시를 자기 관 위에 부조로 새겨놓았던 것 같다. 여기에는 마케도니아와 페르시아 사이의 전투, 이수스의 전투 장면과, 또 왕실의 사냥터(paradeisos)로 보이는 곳에서 페르시아인과 마케도니아인들이 함께 사냥하는 장면도 새겨져 있다.

알렉산드로스가 과대망상에 빠져 있었던 것은 거의 분명하다. 이는 비트루비우스가 전하는 한 일화에서도 확인된다(『건축 10서』 2권 서문). 디노크라테스(Dinocrates)라는 마케도니아의 젊은 건축가가 헤라클레스처럼 옷을 입어 알렉산드로스의 시선을 끌었는데, 이후 아토스 산을 깎아 알렉산드로스의 초상을 만들겠다는 제안을 했다고 한다(그림219). 원래 계획은 알렉산드로스가 도시 하나를 손에 들고 있는 모습을 조각한다는 것이었다. 알렉산드로스는 그 계획을 좋아했다. 그러나 이 도시 근교에 농경지가 없어서 경제 터전을 마련하는 데 몇 가지 어려움이 있음을 알고 포기했다. 대신 디노크라테스에게 나일 강 삼각주에 자신의 도시를 세우는 일을 맡겼다. 이 도시가 바로 '알렉산드리아'로, 우리는 도시의 이름에서 누가 이 도시의 운명을 좌우하는지 분명히 알 수 있다.

여기서 우리는 미술에 끼친 알레산드로스의 영향을 어떻게 파악할 수 있는지 다시 물어야 한다. 우리는 알렉산드로스가 그의 아버지와 선조 왕들이 세운 통치 방식을 따랐다는 사실을 알고 있다. 즉 그는 '동료'(hetairoi)로 부르게 될 이들에게 권력을 분할해 통치하는 방식을 적극적으로 발전시켰다. 이 때문에 알렉산드로스 자신이 스스로의 이미지를 통제했다고 보는 연구자들은 문제에 봉착하게 된다. 예를 들면 고대 동전 연구자들은 알렉산드로스가 자신의 초상이 찍힌 동전을 발행했다는 주장에 동의하지 않는다. 알렉산드로스가 발행한 화폐는 모양으로 보면 비슷한데, 그가 발행한 동전의 대부분은 그리스인들에게 널리 알려져 있던 독수리와 홀을 들고 왕좌에 앉은 제우스의 이미지들을 담고 있을 뿐이기 때문이다. 한편 이런 이미지들은 바빌론의 길가메시, 실리시아의 바알, 시리아와 페니키아의 멜

218
디오니소스와 제우스 아몬의 상징물을 지닌 알렉산드로스의 모습을 담은 드라크마 동전, 프톨레마이오스 1세 때 주조, 318년경 BC, 은, 런던, 대영박물관

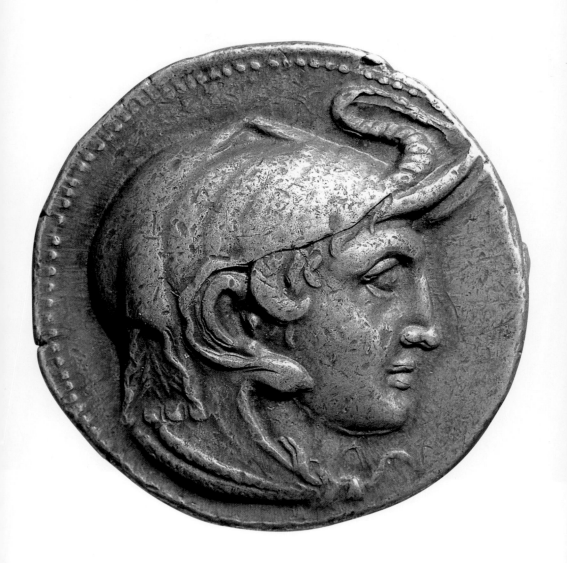

알렉산드로스처럼 디미트리오스도 그의 '연극 국가'를 이루기 위해서는 고도의 현란한 연출을 뒷받침해줄 신성한 왕위가 필요했다. 기원전 306년 키프로스 섬 살라미스에서 프톨레마이오스와 벌인 해전에서 이기자 용기를 얻은 그는 동전 안에다 삼지창을 들고 바다의 신 포세이돈의 아들처럼 포즈를 취하고 있는 모습을 담았다. 「사모트라케의 니케」(그림221)로 알려진 극적인 조각상을 후원한 이도 디미트리오스일 것이라는 주장도 믿을 만하다. 마케도니아인들이 자기 영토라 여기는 북부 에게 해의 산이 많은 섬 사모트라케는 건축물을 세울 때 훌륭한 자연 경관을 제공할 수 있는 환경을 갖추고 있다. 거대한 날개를 가진 승리의 여신은 올림포스 주신을 모시는 신전의 높다란 신전의 문 위에 전시되었는데, 마치 여신이 뱃머리에 내려앉는 것처럼 보였다. 조각된 뱃머리 자체는 물이 담긴 웅덩이에 세워졌다. 물 표면은 바다에서 불어오는 바람으로 물결치고 있었을 게 분명하다. 이런 화려한 조각의 정치적 의도는 아주 명료하다. 이전에 각각의 도시국가들이 성지에서 영광을 얻기 위해 항상 경쟁했듯이, 이제는 개별 군주들이 공동의 성지에서 서로를 능가하려고 노력했다. 예를 들면 사모트라케 성지의 다른 지역은 프톨레마이오스 왕조의 돈으로 설계되었다.

알렉산드로스 이후 미술이 어느 정도 쇠퇴하기 시작한다는 견해는 순전히 주관적인 생각이라고 볼 수밖에 없다. 도기화는 더 이상 관심을 불러일으키는 매체가 아니었지만, 유리제품이나 보석세공 같은 다른 장식 미술은 기술이나 상상력이 보다 정교해져 새로운 수준에 다다르게 되었다(그림222). 조각 양식은 비교적 변화 없이 유지되는 듯하다. 「사모트라케의 니케」와 같은 작품의 양식은 기원전 4세기 후반에서 기원전 1세기 전반기 사이에 속하는 것처럼 보인다. 그러나 이 시기 조각은 복잡한 구도, 주제 범위와 규모의 다양함, 순수한 기술의 도전 면에서 쇠퇴의 징후가 보이지 않는다. 많은 군주들의 야망과 요구가 이를 확실히 보여준다. 하지만 가장 수준 높은 예는 페르가몬의 아탈로스 왕가에서 찾아볼 수 있다.

알렉산드로스가 죽었을 때 그는 주로 페르시아로부터 약탈한 전리품으로 마케도니아의 국고에 상당한 양의 예치금을 축적했다. 이 금

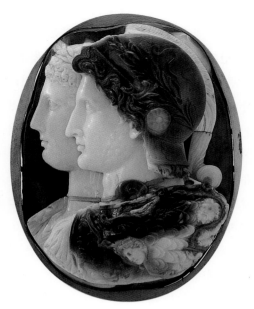

액은 현대의 수조억 달러에 해당하는 것으로 판단된다. 당연히 알렉산드로스의 후임자들은 이것의 소유와 분배 문제로 싸우게 된다. 트라키아를 지배하는 마케도니아의 장군 리시마코스(Lysimachos, 기원전 355년경~281년)는 기원전 301년 이수스 전투에서 소아시아를 지배하기 위해 싸웠던 안티고노스 장군과 이 전리품을 놓고 겨루었다. 이 전투에서 셀레우코스의 지지를 받던 리시마코스가 마침내 승리했다. 리시마코스는 많은 보물을 트라키아로 가져가면서 일부를 소아시아에 남겨놓고, 마케도니아의 아탈로스 장군의 아들인 필레타이로스(Philetaeros) 부지방관으로 하여금 이곳을 지키도록 했다. 리시마코스에게 할당된 영토 안에 9천 탈란트에 달하는 보물을 안전하게 지키기 위한 천혜의 요새가 건설되었다. 파르테논 신전의 「아테나 파르테노스」 상에 든 금이 단지 44탈란트였다는 것과 비교해보면 이 9천 탈란트의 엄청난 가치를 상상할 수 있다. 그 요새가 바로 페르가몬이었다.

필레타이로스는 성실한 관리인이었다. 그는 리시마코스가 죽은 후에도 그에게 맡겨진 금궤를 잘 지켰으며, 기원전 281년 리시마코스의 옛 동맹자였던 셀레우코스가 암살되었을 때도 역시 이를 잘 지켜

냈다. 그러나 결국에는 페르가몬의 지위와 여기에 보관된 보물에 대해 왕조 내에서 혼란이 있었다. 필레타이로스는 자신이 적절한 방어 수단을 취했기 때문에 알렉산드로스의 보물을 그 누구보다도 자신이 보호하는 게 안전하다고 주장했을지도 모른다. 페르가몬은 표면으로는 셀레우코스 가문이 통치하는 것으로 되어 있었으나, 기원전 263년에 필레타이로스가 죽자 그의 조카 에우메네스가 그의 자리에 올랐다. 그후 20년 동안 에우메네스는 효과적으로 소아시아에서 페르가몬의 독립을 유지했다. 그리고 그는 실제로 왕이라는 칭호를 받지는 못했지만 아탈로스 왕조의 실질적인 창시자 '에우메네스 1세'(Eumenes I)로 알려져 있다.

이것이 페르가몬 왕국의 등장에 대한 개략적 설명이다. 이것은 이 작은 도시가 어떻게 제2의 아테네로서 위대한 문화 중심지가 되었는지 이해하는 데 적지 않은 도움이 된다. 페르가몬은 천혜의 요새였다(그리스어 페르가모스[Pergamos]는 '천혜의 요새'라는 뜻이다). 그리고 이곳은 훌륭한 도시의 토대가 되어, 아크로폴리스, 극장 등이 들어섰다(그림223). 물론 페르가몬의 왕은 신과 같았기 때문에 그들의 거처는 도시의 신전 속에 있었다. 신중히 지켜온 보물은 용병에게 자금으로 지급되거나 힘으로 해결하기 힘든 적을 매수하는 데 사용되었다. 여기서 우리에게 중요한 사실은 아탈로스 왕조 역시 미술에 투자하기를 좋아했다는 것이다.

이 도시의 모델은 페리클레스 시대의 아테네였고, 아테나는 페르가몬의 수호신으로 선택되었다. 아테나 니케포로스(Nikephoros : 승리의 신인 아테나)와 아테나 폴리아스(Polias : 도시 수호신인 아테나)의 제단이 마련되었고, 여러 판아테나이아 축제 또한 페르가몬 식으로 창조되었던 것 같다. 도서관에 고전기 아테네 원서들을 양피지에 옮겨 써서 보관했고('양피지'라는 뜻의 영어 'parchment'는 'Pergamentum' 또는 'Pergamenum'에서 유래함), 파르테논 신전의「아테나 파르테노스」상 대리석 복제본이 도서관의 가장 좋은 자리에 놓였다(그림150 참조). 아테네의 모범을 따라 여러 철학 학파들이 여기에 모여들었고 미술가들도 마찬가지였다.

아탈로스 왕조의 페르가몬은 고전기 아테네와 같이 스스로를 '문

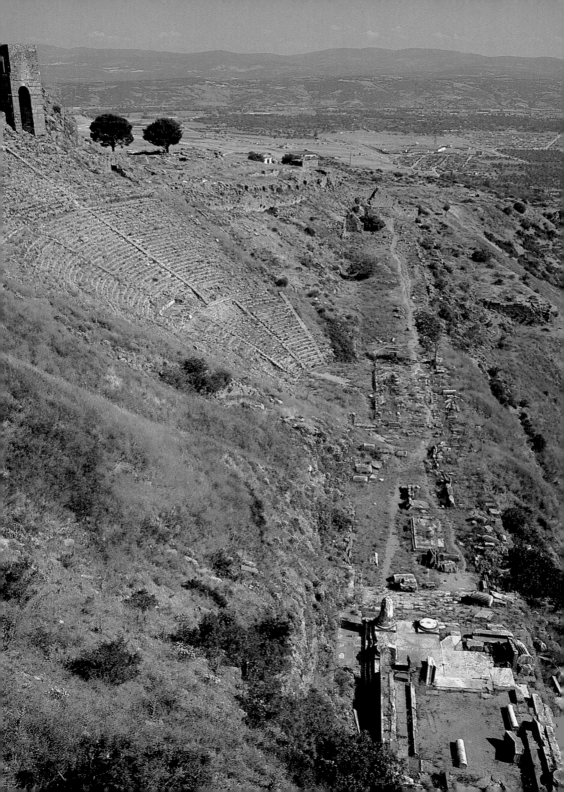

명 생활의 모범'이라고 자부했다. 물론 고전기 아테네와 마찬가지로 야만인들이라고 인식되었던 적들의 공격이 이어졌다. 아탈로스 왕조에게 적은 페르시아가 아니라 갈리아(Gaul)인이었다. 예술적 상징주의 관점에서 보면 갈리아족은 페르시아인들뿐만 아니라, 아마존이나 거인들처럼 야만스러움을 나타낸 신화의 원형으로부터 직접 이어져 내려온다고 볼 수 있다.

'골'(Gauls)은 잘못된 용어이다. '갈라티'(Galati) 또는 '갈라티아인'(Galatians)이 좀더 정확한 표현인 듯하다. 이들은 기원전 300년경 다뉴브 강을 따라 내려와서 발칸 반도를 통과해 이주하기 시작한 중앙 유럽 켈트족의 무리였다. 마침내 그들은 갈라티아로 알려진 지역에 정착했는데, 이곳은 페르가몬을 위협할 정도로 가까운 위치였다. 기록에 따르면 그들은 기원전 280~279년에 델포이의 성지를 공격했다고 한다. 갈리아인들을 용병으로 고용해 이들의 침략을 가까스로 막았는데, 이들은 기원전 2세기 전체에 걸쳐 여러 헬레니즘기의 왕국을 괴롭혔다.

아탈로스 1세는 기원전 240~230년경에 자신의 영토에서 이들과 전투를 벌였던 것 같다. 기원전 241년에서 197년까지 통치한 아탈로스 1세의 초상을 보면 분명히 알렉산드로스 대왕이 되려고 했음을 알 수 있다(그림224). 알렉산드로스의 방식으로 된 전투 기록이 드문 것을 보면 이 전쟁이 그다지 치열하지 않았다고 할 수 있다. 페르가몬인들은 적을 매수하는 것이 합당하다고 생각하면 그것을 꺼리지 않았으므로, 그것은 대단한 전투는 아니었을 것이다. 그럼에도 불구하고 아테나 니케포로스의 페르가몬인들의 성역에서는 위대한 승리를 기념했다. 실물 크기의 청동상 세 개로 이루어진 군상이 세워졌다. 그 가운데 두 개의 상은 갈리아인과 그의 아내 모습으로, 아내가 잡혀서 겁탈당하는 것을 막기 위해 아내를 죽인 뒤 과장된 몸짓으로 칼로 자신을 찌르는 장면이다(그림225). 세번째 상은 「죽어가는 갈리아 전사」로 알려져 있다(그림226).

마지막 장에서 보겠지만 페르가몬과 로마의 정치 이데올로기적 친밀성은 미술에서 고전기 전통이 연속되는 것을 이해하는 데 꼭 필요하다. 페르가몬과 로마 양쪽의 적들은 모두 켈트족의 정체성을 공유

하고 있었기 때문에 갈리아인에 대한 승리를 기념하는 상을 세우는 것을 자연스럽게 생각했다. 그래서 「죽어가는 갈리아 전사」는 지금의 프랑스인인 갈리아인에 대한 율리우스 카이사르의 승리를 기념하는 상징물로 로마로 이송된 것이다. 이는 후대의 상황에 맞춰진 경우라 할 수 있다. 본래 아탈로스 시대의 갈리아인의 조각 군상은 보다 그리스적인 의도로 세워졌다. 「죽어가는 갈리아 전사」에서는 신화와 현실적이라고 느껴지는 야만 상태가 동시에 나타난다. 민족의 특징을 뚜렷하게 보여주는 켈트족의 독특한 목걸이, 즉 목에 꽉 죄는 금색의 짧은 목걸이와 콧수염, 구부러진 전투 나팔 등이 표현되어 있음에도 불구하고, 그는 사티로스처럼 헝클어진 머리카락과 거인처럼

225
「아내를 죽이고 자결하는 갈리아 전사」, 후대 복제본으로 추정, 220년경 BC, 대리석, 높이 211cm, 로마, 로마 국립미술관

226
「죽어가는 갈리아 전사」, 후대 복제본으로 추정, 220년경 BC, 대리석, 높이 94cm, 로마, 카피톨리노 미술관

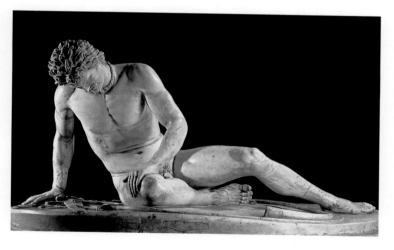

뒤틀린 몸을 취하고 있다. 그는 페르가몬과 스스로 보루(堡壘)라고 생각하는 발전된 문명의 질서를 위협하는 존재였다.

아탈로스 왕조의 다음 통치자인 에우메네스 2세는 기원전 197~160/159년경까지 지배했으며, 이 시기에 페르가몬의 요새를 넓게 개조했다. 도서 수집광이었던 에우메네스는 도시에 도서관과 극장, 연무장을 세웠다. 아마도 그의 후원으로 기원전 168년 또는 166년 이후 제우스의 대제단이 제작되었을 것이다. 지금은 베를린에 있는 이 제단의 장식 프리즈는 그리스 조각에서 파르테논 신전 이후 가장 웅대한 시도였다(그림227).

그러나 대제단의 조각 내용들은 파르테논 신전의 프리즈와는 달리

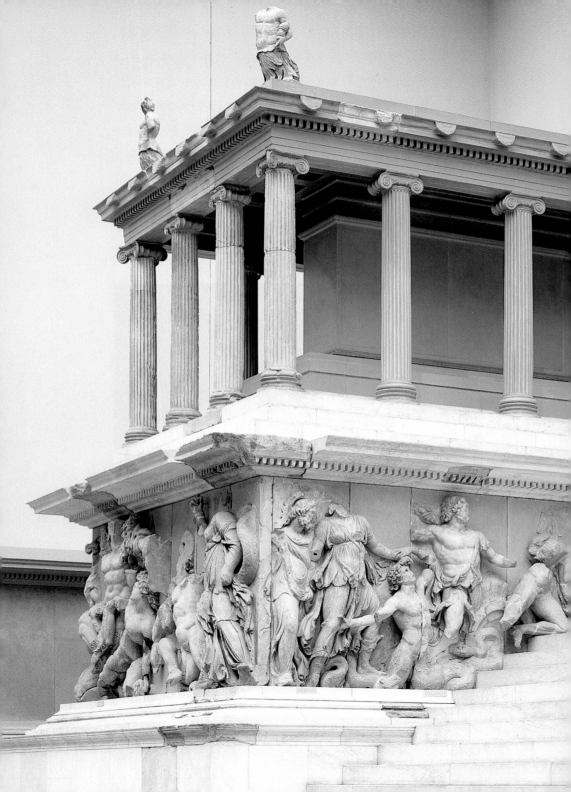

쉽게 눈에 들어오며, 주제 역시 쉽게 요약된다. 이것은 거인에 대항하는 신들의 최초의 전쟁을 보여준다. 이는 제우스와 그의 동료 올림포스의 신들이 지상의 몽매한 원주민들로부터 통치권을 확립하는 과정을 보여주기 때문에, 제우스가 숭배되는 곳을 장식하는 데 완벽하게 들어맞는 주제로 인식되었을 것이다. 그러나 도서관이 페르가몬 가까이 있고 궁정 철학자의 영향이 있었을 것이다. 따라서 오늘날 연구자들은 문학의 원전들과 우화의 의미를 찾고자 한다. 기원전 7세기 헤시오도스의 우주철학적인 시들이 이 조각의 주제라는 설도 있다. 한편 신의 운명에 대한 철학 개념의 은유들의 충돌이라는 해석도 있다. 전쟁에 연루된 거인의 이름을 적은 흔적은 프리즈의 조각가가 어떤 원문을 참조했음을 암시한다. 그러나 파르테논 신전의 프리즈와 마찬가지로 대제단을 설명해주는 확실한 문헌은 없다. 이 작품을 제작한 열여섯 명의 조각가가 작품에 자신의 신원을 남겨놓았지만, 누가 총지휘자였는지에 대해서는 전혀 알 수 없다.

거인과 신의 전쟁을 담은 신화에 따르면, 아테나 여신은 전투 때문에 태어나거나 혹은 전쟁 중에 태어난다고 한다. 아테나를 숭배하는 페르가몬인들은 아마도 그들이 모시는 여신의 활약을 흐뭇한 마음으로 보았을 것이다. 그러나 이들은 실제의 적인 갈리아인들과 야만스런 거인들과의 겉모습이 비슷하다는 것을 알고 있었을 것이다. 관람자가 프리즈에서 받는 인상은 혼란스러움이지만, 올림포스 신들의 얼굴은 한결같이 차분하고 거인들은 얼굴을 찡그리고 있다. 여기에서는 한쪽의 승리가 절대적으로 정당하다는 것을 보여주는 전투를 묘사하고 있다. 아탈로스 왕조가 최고의 후원자였고, 실제 자신의 승리를 위해 용병들을 고용했기 때문에 이 조각 어디에서도 페르가몬인의 신체를 묘사한 예를 찾아볼 수 없다. 신에게서 영감을 받은 아탈로스 왕조는, 잘 알려진 무기를 가지고 전투를 벌이는 올림포스의 신들과 직접 연관을 맺고자 했을 것이다. 맹수들의 신이라는 시각에서 아르테미스를 보면, 자신의 사자가 죽어가는 도전자의 목덜미를 깊이 물고 있고 아르테미스는 쓰러진 그 거인의 몸 위를 휘젓고 있다(그림228).

거인들은 파충류로 표현되어 뱀꼬리가 있는 몸을 단단히 땅에 붙

227
페르가몬의
제우스 대제단의
서쪽 부분,
165년경 BC,
대리석,
베를린,
페르가몬 미술관

228
뒤쪽
헤케이트
(왼쪽에서
두번째)와
아르테미스
(오른쪽 끝),
페르가몬의
제우스 대제단의
동쪽 프리즈의
세부,
165년경 BC,
대리석,
높이 228cm,
베를린,
페르가몬 미술관

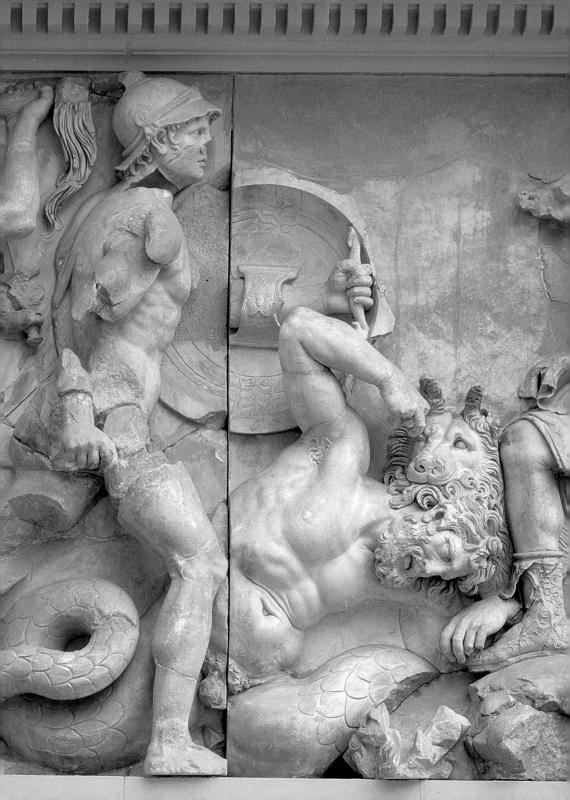

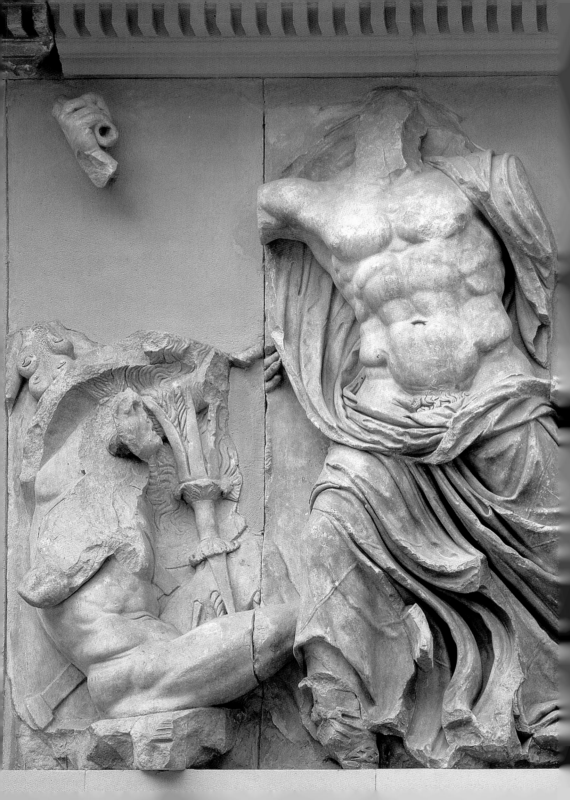

논란의 여지가 있기는 하지만, 이러한 상황을 요약해주는 것이 바로 「라오콘(Laocoon) 군상」이다(그림231). 이 상은 원래 청동이었던 것이 확실하며, 현재는 그 대리석 복제본이 전해지고 있다. 이탈리아 대리석으로 만들어진 복제본은 아마도 아우구스투스나 그의 후계자 티베리우스의 시기에 만들어졌을 것이다. 이상의 복제본 제작은 로마의 건국이 트로이로부터 기원한 것을 찬양하는 베르길리우스의 서사시 『아이네이스』의 대중적인 인기 때문일 것이다. 그의 『서사시』 2권에서 베르길리우스는 주인공 아이네아스(Aeneas)가 트로이에서 로마로 이주하게 만든 비극적 사건을 아이네아스의 입을 통해 서술하면서, 여기서 라오콘의 운명을 생생히 묘사하고 있다. 이는 그리스인들이 트로이인을 위한 '선물'로 가장해 남겨놓은 '목마'에 관한 부분에서 나온다(그림53 참조).

트로이의 제사장이었던 라오콘은 그리스인들이 직접 선물을 들고 왔다 하더라도 결코 이들을 믿을 수 없다고 주장했으며, 그 목마에 창을 던져 모욕을 주었다. 그런데 라오콘이 바닷가에서 제물을 준비하고 있었을 때 불신을 하고 있는 그에게 혹독한 벌이 내려졌다. 아이네아스의 회상에 따르면, 활 모양으로 휘어진 거대한 바다뱀 두 마리가 번쩍이면서 핏발이 선 눈을 하고 혀를 낼름거리며 쉿쉿 소리를 내는 입을 핥으면서 갑자기 바다에서 나왔다. 뱀들은 해변에 거품을 일으키면서 라오콘을 향해 다가와 그의 두 아들을 낚아챘고, 비늘 덮인 긴 몸으로 커다란 소용돌이를 그리면서 라오콘을 감았다. 그의 두 손은 미친 듯이 뱀을 떼어내려고 애쓰고 있다. 그의 비명은 마치 도끼에 맞은 황소의 울음처럼 공포스럽고 하늘을 가득 채울 듯했다(『아이네이스』, II.201~227).

지금은 사라지고 없는 소포클레스의 한 고전 연극의 줄거리에 따르면, 라오콘은 신성모독죄로 벌을 받았다. 그러나 페르가몬에 있는 이 조각에서 그의 저항하는 행동은 영웅주의로 전환되었다. 미적 감상뿐만 아니라 투철한 애국심을 불러일으킨다는 이유로 로마인들은 이 조각상에 경탄했다. 라오콘은 처벌을 받았음에도 불구하고 최소한 자신의 의지를 밝혔기 때문에 로마의 신화와 역사에서 영웅으로 인정된 것 같다. 결국에는 라오콘이 옳았다. 그 목마는 트로이를 멸

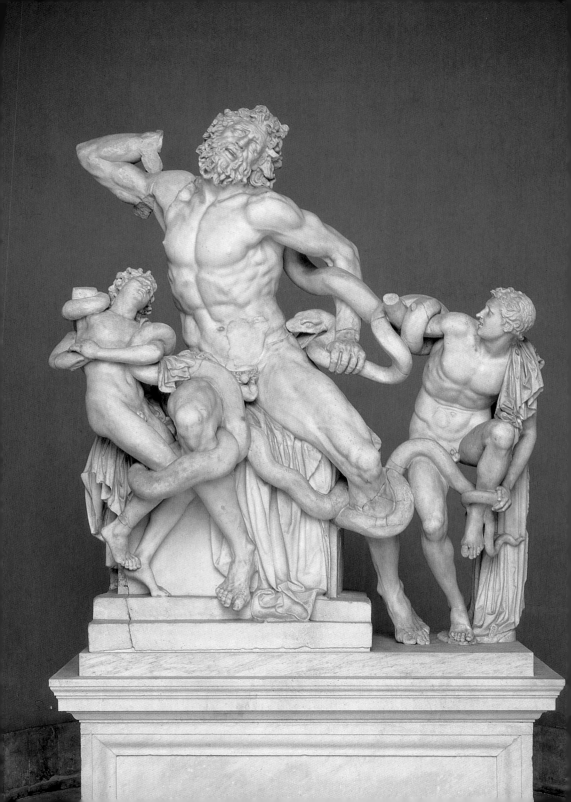

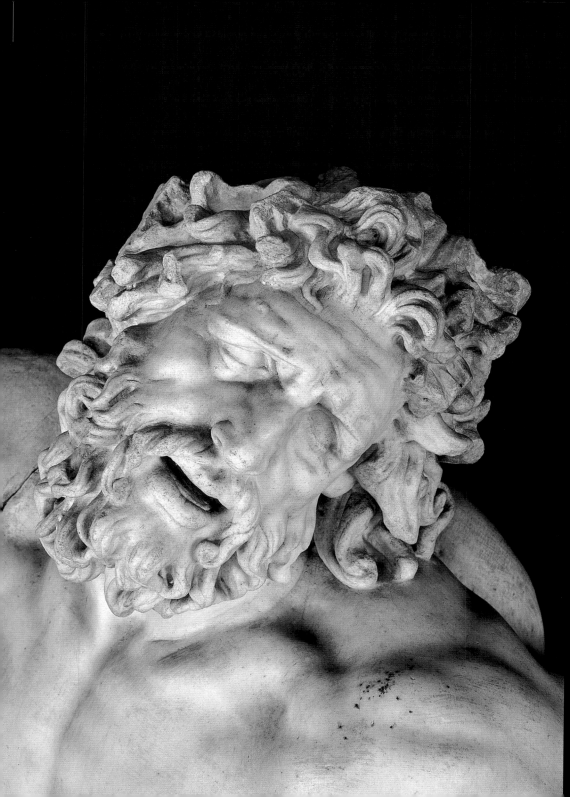

망으로 몰고 갔기 때문이다(그림128~129 참조).

　대리석으로 된 라오콘은 초기 근대에 발굴된 조각상 가운데 하나이다. 이 상은 1506년 로마에서 발굴되었는데, 이것이 발굴될 때 미켈란젤로도 현장에 있었다고 한다. 죽어가는 라오콘의 고통스러운 얼굴(그림232)은 지난 500년 동안 전세계의 관람자에게 강한 인상을 주었다. 그리고 이것은 미적 논쟁과 모사, 비유 또는 상품 개발의 대상이 되었다. 비록 수많은 그리스 미술이 파손되었다 하더라도 아직 적잖은 수가 집단적인 상상을 가능하게 해주는 미술관에, 혹은 '사회적 기억'이라 부르는 것 속에 남아 있다. '사회적 기억'은 어떻게 알게 되었는지는 정확하지 않지만, 우리가 분명히 알고 있는 '신화와 이미지의 꾸러미'라 할 수 있다. 그리스 미술의 존속과 발견 과정이 그리스 미술 자체에 대한 서술과 분리될 수는 없다. 그리고 우리는 이 과정을 살펴보면서 마무리하게 될 것이다.

233
지크문트
프로이트가
소장했던
스핑크스,
5세기 말~
4세기 초 BC,
테라코타,
높이 18cm,
런던,
프로이트 박물관

　관광을 보통 20세기만의 현상으로 보는데, 이는 잘못된 생각이다. 단체관광은 비교적 최근의 현상일 수 있지만, 관광 그 자체는 고대에서 비롯된 행위이다. 관광객은 무엇을 원하는가? 저마다 차이는 있겠지만 이들은 이국에 가서 이국의 문화를 체험하고자 한다. 관광객의 목적은 여행지에 따라 달라질 수 있지만, 지중해 관광의 경우 그 목적을 비교적 정확하게 집어낼 수 있다. 그리스에서, 터키에서, 이탈리아에서 관광객은 과거의 유적을 보고자 한다. 이를 만족시켜주기 위해 상당한 '문화 유적 사업'이 발전했다. 그러나 이 사업은 그 자체로 대단히 오랜 역사를 가지고 있다는 사실에 유념해야 할 것이다.

　에게 해에서 유적답사라고 할 만한 관광은 미케네의 고분이 영웅 숭배 신앙의 대상이 되는 기원전 8세기경 이미 그 기초를 잡게 된다(제1장 참조). 19세기 독일 고고학 애호가 하인리히 슐리만(Heinrich Schliemann)에 뒤지지 않을 만큼, 기원전 8세기 그리스인들도 호메로스의 영웅들이 묻힌 것으로 여겨졌던 고분들에 열광적인 관심을 보였다. 슐리만은 1872년에 트로이를 발견했다고 주장했지만 사실은 이를 재확인한 것에 불과했다. 고대 그리스인들은 트로이가 어디에 있는지 잘 알고 있었다. 알렉산드로스 대왕도 트로이를 방문해 자기 모계의 조상으로 숭배되던 아킬레우스의 용맹에 존경을 표했다. 트로이에는 직접 재를 올릴 수 있고 눈요기도 되는 신전과 사당이 자리잡고 있었다. 고대 그리스인들과 슐리만과의 차이는 이들은 발굴을 하지 않았다는 점일 것이다. 고대 그리스인들은 이러한 시도로 환상이 깨질지도 모른다고 염려했을 수도 있다.

　따라서 과거 문화 유산에 대한 의식은 고대 그리스에 분명히 있었다. 여러 가지 자료를 종합해보면 발굴 같은 행동은 자제했지만, 과거의 전통을 유지하면서 설명하기 위해 과거의 미술품이나 성물들을

이용했다는 것을 알 수 있다. 고대의 전쟁에서 통용되는 규칙에 따르면 승자는 패자의 문화재를 몰수할 수 있었다. 따라서 고대 그리스에서는 오늘날 '미술시장'이라 할 만한 것은 없었지만, 상당량의 전리품이 유통되었다. 특히 이러한 전리품들은 델포이와 올림피아 같은 성지로 몰려들었다. 이것들의 가치는 황금과 은 또는 상아와 비취 같은 고급 재료가 사용된 양에 따라 결정되었지만, 점차 누가 제작했느냐의 문제도 중요해졌다. 앞서 우리는 어떤 작품이 명성을 얻고, 혹은 어떤 작품이 악명을 얻게 되는지 살펴보았다. 「크니도스의 아프로디테」의 경우(그림193 참조)는 경쟁국가에서 구매 의사를 나타내기도 했다. 이와 같이 작품의 가치가 점점 작가의 서명이나 제작자의 힘으로 변하면서 그리스 미술은 투자와 감식의 대상이 되었다. 이제 관광객뿐만 아니라 수집가도 나왔고, 뒤이어 박물관도 만들어졌다.

이러한 과정은 기원전 2세기 로마가 그리스를 점령하면서 빠르게 전개된다. 기원전 4~3세기경 로마는 이탈리아 반도를 제패하기 위해 총력을 기울여 남쪽으로 확장했다. 이는 이탈리아 반도의 발뒤꿈치 지역과 시칠리아에 모여 있는 그리스의 식민도시, 즉 '대그리스'의 흡수를 의미했다. 로마는 예전에 그리스화된 에트루리아의 여러 도시와도 합병했다. 로마는 마케도니아인에 대항해 싸우는 그리스 도시국가를 도우면서 그리스 본토에 진출하게 된다. 기원전 146년에 공식적으로 마케도니아와 합병하고, 곧이어 그리스의 도시들도 로마의 지배를 받는 지역으로 귀속시켰다.

이후 기원전 1세기에 로마의 여러 장군들이 로마 공화국의 절대 권력을 놓고 격돌하는 로마의 내전기에 들어서면서 그리스 전역은 싸움터가 되었다. 상당히 많은 그리스 미술이 이 시기에 파괴된다. 술라(Lucius Cornelius Sulla) 같은 로마 장군은 병사에게 봉급을 주기 위해 그리스 청동상을 녹여 동전을 만들었다. 이만큼 직접적인 파괴는 아니더라도 로마 장군들은 로마에서 벌어질 개선행진 때 눈길을 끌 만한 전리품을 얻기 위해 그리스의 성지를 약탈했다. 개선행진에 대한 구체적인 기록을 보면, 미술품이 관람객의 관심거리이자 국가적 풍요에 중요한 역할을 했음을 알 수 있다. 르네상스 시대 화가이자 학자였던 안드레아 만테냐(Andrea Mantegna)의 「카이사

234
안드레아
만테냐,
「카이사르의
개선행진」 연작,
전리품을
보여주는
두번째 캔버스,
1475년경,
캔버스에
템페라,
265×279cm,
서리,
햄프턴코트 궁

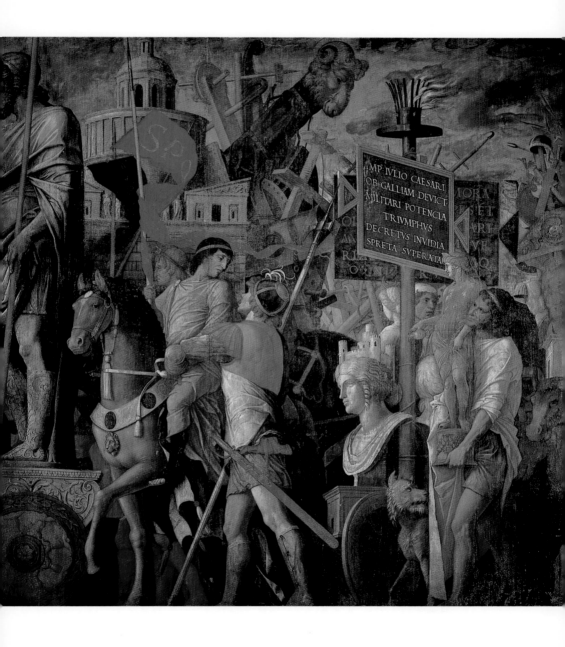

르의 개선행진」(그림234)은 정확한 역사 고증은 아니라 하더라도 그 분위기만큼은 잘 전달하고 있다고 할 수 있다.

그리스는 로마 제국이 해체되는 고대 후반기까지 로마의 지배를 받았다. 대부분의 그리스의 미술품이 보관된 성지는 계속 유지되었지만 그리스 미술품은 여전히 도덕을 모르는 인간들의 약탈 대상이었다. 칼리굴라(Caligula)와 네로(Nero) 같은 황제들은 델포이와 올림피아의 약탈을 감행했고, 지방 총독 가운데 기원전 1세기의 베레스(Verres) 같은 자는 권력을 남용해 그리스 조각과 다른 미술품을 개인 소장품으로 삼았다. 로마가 기원전 146년 코린토스를 점령한 후 무덤에서 파낸 아케익기 소형 그릇도 수집거리였다. 로마 본국에는 그리스 미술품에 대한 선호가 강인한 로마인의 국민성에 독이 되는 문약한 것이라며 이를 반대하는 순수주의자도 있었다. 그러나 이와 같은 비난의 목소리는 그다지 영향력을 갖지 못했다. 로마에서는 그리스 미술을 수집하고 감상하는 문화가 기원전 1세기경에 완전히 틀을 잡는다. 그리고 로마의 지배를 받는 그리스 세계로 떠나는 여행은 훌륭한 교육이자 자기 수양으로 인식되었다.

율리우스 카이사르는 이런 분위기와 잘 맞아떨어지는 인물로, 강인한 로마의 장군이었지만 그리스 미술을 높이 평가했다. 카이사르는 페르가몬에 있는 갈리아에 대한 전승 기념물의 복제본을 의뢰했을 뿐만 아니라(그림226 참조), 막대한 돈을 주고 비잔티움의 티모마쿠스(Timomachus)라는 화가가 그린 아킬레우스와 아이아스의 그림을 구매한다. 그의 뒤를 잇는 후계자, 최초의 '카이사르'(황제)인 아우구스투스는 페리클레스의 아테네처럼 로마를 대리석으로 만들어진 도시로 새롭게 태어나게 하고 싶었다. 아우구스투스는 자신의 백성에게 민주제를 실시하는 도시국가에 살고 있다는 환영을 심어주려 했던 것이다. 이를 위해 그는 열주(colonnades)와 신전을 건설하면서 옛 신전을 재정비했으며, 나아가 완전히 그리스식의 포럼을 건설하면서 이를 아테네 에레크테움의 카리아티드로 마감했다. 아우구스투스의 공공 조각은 기원전 5세기 아테네 조각의 모티프와 타성적 기법을 보여주기 때문에 '신-아티카'(Neo-Attic) 양식으로 부른다. 아우구스투스도 그리스 고전기 거장이 남긴 회화를 수집했다고

235
「아폭시오메노스」,
리시포스가
320년경 BC에
제작한 청동상의
로마 대리석
복제품,
로마,
바티칸 박물관

생각된다. 그는 만찬에서 손님이 도착하기 전에 그림을 뒤집어 걸게 한 후 손님들이 경매를 벌이도록 했다고 한다(수에토니우스, 「신격화된 아우구스투스의 생애」(*Life of the Deified Augustus*, 그림75). 어떤 그림인지도 모르고 경매를 벌이던 손님들은 지나치게 돈을 쓰기도 하고 때로는 아주 헐값에 그림을 구매할 수도 있었다. 어떤 경우이든 이러한 일화는 당시 지도층 인사들이 그리스 미술과 이것의 가치를 잘 알아야 했다는 사회 분위기를 보여준다고 할 수 있다.

아우구스투스의 후계자는 티베리우스였다. 그와 관련된 다음과 같은 일화는 '아름다운 기술'에 대한 감식이 로마의 교육받은 엘리트의 수준을 넘어서 (아니면 그 수준 이하로) 갔다고 할 수 있다. 티베리우스는 리시포스가 만든 조각상, 「아폭시오메노스」(Apoxyomenos : 몸을 닦는 운동 선수, 그림235)를 탐내 공공 장소에 놓인 이 상을 자신의 침실로 옮겨놓았다. 그러나 대중들의 반발로 이 상은 다시 제자리로 돌아오게 된다. 대중들은 이 상을 사회의 소유물로 보았던 것이다.

사실 티베리우스는 그리스 미술을 가장 뛰어난 상상력으로 펼쳐낸 장본인이라고 할 수 있다. 그는 스페를롱가(Sperlonga)의 해안에 별장을 가지고 있었다. 이것은 '동굴'을 의미하는데(스펠룬카[spelunca]는 라틴어로 '동굴'을 뜻한다), 1950년대에 실제로 별장 건축물과 연결된 동굴이 발견되었다. 이 동굴은 식당으로 넓게 개조

236
「폴리페모스의 눈을 멀게 하는 조각상」,
스페를롱가에서 발견된 조각군상을 복원한 것,
1세기 초 AD,
대리석과 석회반죽,
높이 350cm 정도,
나폴리,
국립고고학박물관

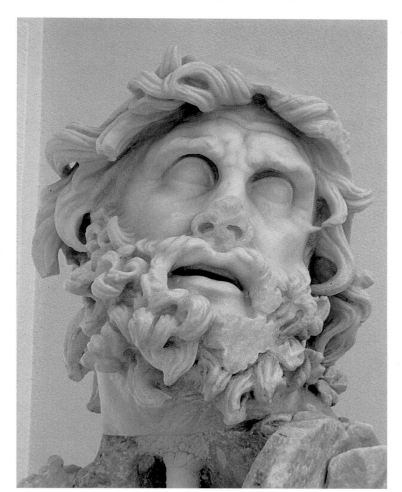

되었다. 바닷물이 동굴로 흘러들어왔고, 인공 섬을 만들고 다리로 이어놓아 여기서 식사 후 누워서 쉬도록 했다. 이들 주변에는 자연스럽게 만들어진 벽감(壁龕)이나 또 다른 인공 섬이 있었다고 생각되는데, 바로 여기에 대단히 극적이고 웅장한 조각상이나 조형물을 펼쳐놓았다. 동굴이라는 환경과 잘 맞아떨어진다고 할 수 있는 오디세우스와 동료들이 거인 폴리페모스의 외눈에 창을 꽂는 장면을 담은 거대한 군상을 집어넣었다(그림236 : 관련된 신화는 제2장 참조). 이밖에도 오디세우스가 트로이에서 아테나 여신의 신성한 소형 조각상을 구해내는 장면을 보여주는 조각상도 있었다. 또 오디세우스가 전쟁터에서 아킬레우스의 시신을 수습하는 장면도 보여주면서, 오디세우스와

동료를 공격하는 개 머리를 한 바다 괴물 스킬라(Scylla)를 조각해 실제 바다 속에 설치했다(호메로스의 『오디세이아』 12권에 나오는 이야기와 관련이 있다). 로마의 역사가들은 티베리우스의 개성과 외모를 영리한 오디세우스(그림237)로 비유했기 때문에, 이와 같은 일련의 조각상으로 실내를 장식하려 했다고 판단된다. 비트루비우스는 '오디세우스의 모험'이 로마의 벽화에 자주 그려지는 주제였다고 적고 있다(VII.6.2). 티베리우스가 바다와 연결된 연회장 디자인에서 상당한 창의력을 보여준다고 하지만, 최초로 이 장소를 건설하고 조각상을 주문한 사람이 티베리우스였는지 확실치 않다. 뿐만 아니라 이 조각상이 진품이었는지도 알 수 없다. 한 가지 분명한 점은 이것을 만들고 서명까지 남긴 사람은 그리스인이었기 때문에 스페를롱가는 로마의 미술이 아닌 그리스 미술이라는 것이다.

　　로마인은 절대적인 '걸작'이라는 개념을 창안해냈다. 그들은 이를 '노빌리아 오페라'(Nobilia Opera), 즉 '위대한 작품'이라고 불렀다. 이런 골동 취미에서 나온 고고학의 결과물들은 아스트로스 (Astros)의 헤로데스 아티코스의 저택(Villa Herodes Atticos)이나 티볼리(Tivoli)에 있는 하드리아누스의 별장 같은 로마 제국 내에 집결되었다. 그리스 미술을 복제하거나 수집하는 열정은 황제마다 제각기 달랐다. 그러나 그 누구도 하드리아누스 황제(기원후 117~138년 재위)보다 더 적극적이지는 않았다. 그는 그리스 미술과 건축, 또는 그리스 문화에 대한 애정으로 '그래쿨루스'(Graeculus, 英 : Greekling)라는 별명을 얻기도 했다. 그리스의 걸작품들이 곳곳으로 퍼져나가면서 로마 시대의 보통 사람들은 자신의 주변을 둘러싼 조각들이 그리스에서 왔다는 생각을 점차 잊어버리게 되었다. 로마인들의 주문에 따라 만들어진 미술품은 대부분 그리스 출신의 미술가들이 제작했다.

　　우리는 기원전 79년 폭발한 베수비오(Vesuvio) 산의 화산재 속에 있던 도시에서 발견된 상당량의 벽화를 '로마 시대의 벽화'라고 부른다. 폼페이와 헤르쿨라네움(Herculaneum)의 벽면에 그림을 그린 화가는 그리스인이 아니라면 최소한 그리스에서 훈련받은 화가였다. 지금은 소실되고 없는 그리스 고전기와 헬레니즘기의 '걸작'이

238
헤파이스토스가
완성한
「아킬레우스의
방패를 보고 있는
테티스」,
폼페이의 벽화,
70년경 AD,
높이 130cm,
나폴리,
국립고고학박물관

이곳의 프레스코에 담겨 있다고 본다. 특히 중심 장면을 부각시키기
위해 주변에 그린 일상의 장식이나 삽화에서 이런 현상이 보다 두드
러질 것이라고 생각한다. 우리는 이미 폼페이의 '목신의 집'(House
of Faun)에서 이와 같은 모방이 모자이크로 시도된 것을 살펴보았다
(「알렉산드로스 모자이크」, 그림200~201 참조). 비록 후대에 직접적
인 영향을 준 원작이 우리에게 없지만, 이와 같은 경우는 분명히 더
많이 있을 것이다. 헤파이스토스가 아킬레우스의 방패를 만들어 테티
스에게 보여주는 것과 같은(그림238), 그리스 신화나 서사적 이야기
에 대한 그림은 모두 구도상 부분 또는 전체적으로 이전 그리스 회화
의 영향을 받았을 것이다. 이러한 그림은 상당히 많이 전해오며, 비교
적 작은 규모의 집에서도 확인된다.

　그리스 미술에 대한 관심이 없었던 로마인조차도 그리스의 조형미
술을 둘러보고 나면 대단히 만족했을 것이다. 그리스 미술은 인류의
문명, 즉 우수한 인류 문화가 남긴 명실상부한 금자탑이었다. 그리스
미술은 새로운 주인을 맞는다. '동방의 아테네'라 부르는 페르가몬
은 그리스 문화의 적자(嫡子)로서 그리스의 문헌과 진귀한 보물을 물
려받았다. 하드리아누스 황제는 아테네에 아치 문을 세우고 여기에
다음과 같은 글을 남겼다. "한때 여기는 테세우스의 도시였다. 그러
나 이제부터 하드리아누스의 도시이다." 우리는 그리스 문명의 맥을
물려받거나 의식적으로 이으려는 정서는 그리스 미술을 훼손하는 동

기가 된다는 것을 살펴보게 될 것이다. 로마 이후의 시기를 검토하기 전에 우선 로마 제국 시기의 원거리 여행의 성격을 살펴보고자 한다.

먼저 여기서 하나의 이름이 크게 부각된다. 서기 150년경 파우사니아스가 쓴 『그리스 기행』(*Travels around Greece*)은 이 책 전체에 걸쳐 자주 언급되었다. 그러나 우리는 파우사니아스보다 이른 시기에 활동했지만 그보다 덜 알려진 아폴로니우스(Apollonios)라는 흥미로운 사람을 눈여겨봐야 할 것이다. 아폴로니우스는 상당히 오래 살았고, 세상 곳곳을 돌아다니며 존경을 받던 현인이었다. 그의 행적은 기원후 2세기에 활동한 필로스트라토스(Philostratos)라는 작가가 멋지게 그려냈다. 아폴로니우스는 터키 카파도키아의 탸나(Tyana)로부터 유랑을 시작하는데, 소아시아와 지중해 지역뿐만 아니라 페르시아나 인디아, 이집트도 돌아다녔다. 소아시아 지역은 완전 침묵을 서약하고 5년간 돌아다녔지만, 다른 지역에서는 자신의 의견을 드러내면서 기적을 일으켜 존경을 받았다. 필로스트라토스가 윤색한 그의 전기는 여행 안내서라고 할 수는 없지만 여행객들이 즐길 만한 일화나 이야기들이 가득 차 있다. 아폴로니우스는 금욕주의에 대해 일종의 전도사 역할을 하면서, 다른 한편으로는 종교에 대한 전문 지식에 기초해 그리스 성지에서 벌어지는 예식을 비판했다.

그럼에도 불구하고 아폴로니우스는 그리스 방식으로 신을 재현하는 것을 철저히 신봉했다. 바로 이 점 때문에 그리스 미술을 연구하는 학자들이 그를 중요하게 보는 것이다. 예를 들어 아폴로니우스는 인도에서 모시는 신을 인간의 모습으로 조형했는데, 이는 그리스 방식을 따른 것이라고 기록했다. 알렉산드로스의 동방 원정에 포함된 인도의 간다라 지역에서 부처와 그의 부속들은 그리스 양식으로 조형되었다(그림239). 아폴로니우스는 매와 개의 이미지를 숭배하는 이집트인들을 신랄하게 비판했지만, 「크니도스의 아프로디테」상과 사랑에 빠져 결혼하려는 젊은이들에게는 동정을 보였다. 아폴로니우스는 이집트 친구에게 페이디아스와 프락시텔레스가 천상세계의 신에 대한 진정하고 적절한 위엄을 모든 이에게 보여주었다고 말했다. 따라서 이러한 신상들이 모셔진 성지는 단순한 박물관이 아니라, 성지 순례의 목적지였던 것이다.

239
제우스의 번개를 들고 헤라클레스처럼 사자 가죽을 두른 불교의 사천왕상, 간다라 출토 부조, 1세기 AD, 석재, 높이 54cm, 런던, 대영박물관

그리스 미술의 종교적 매력을 집어낸 아폴로니우스의 감식력은 이후의 파우사니아스를 예견한다. 파우사니아스는 그와 거의 비슷한 시기에 활동했던 플루타르코스와 마찬가지로 종교적인 의식에 깊은 관심을 보였다(플루타르코스는 델포이에서 30년 동안 제사장으로 일했다). 파우사니아스는 관광지 사람들의 이야기를 마구 담아내고 남에게 잘 속는 여행객으로 보이기도 하지만(그는 '하더라'라는 표현을 습관처럼 사용한다), 기본적으로 정직하고 성실한 목격자였다고 생각되며 종교에 대한 기록은 지금 봐도 대단히 생동감이 넘친다. 덕분에 우리는 그리스 미술의 고대의 의미에 대해 대단히 중요한 기록을 가지게 되었다. 파우사니아스가 본 조각이나 회화는 이보다 천년 이상 앞선 시기에 제작되었다 하더라도 기능 면에서는 별다른 차이가 없다는 점을 눈여겨봐야 한다. 다시 말해서 이 당시 관광은 세속화되지 않았다는 것이다. 우리가 살펴볼 만한 감상의 문제가 담겨 있다. 파르테논 신전에 다가가는 파우사니아스의 다음과 같은 예를 보자(I.24.4).

여기 제우스의 신상들이 있다. 이 가운데 하나는 레오카레스가 만들었고 다른 하나는 '도시의 제우스'(Polieus)라 불렸는데, 나는 이제 전통적으로 이 상에 올리는 제물에 대해 말하고자 한다(이 상의 전설적인 유래까지는 적지 못한다). 제우스 폴리에우스의 제단 위에 보리와 밀을 혼합해 별다른 보호 없이 그냥 놓아 제물로 바칠 암소가 제단 위에 올라가 곡식을 코로 비벼대게 만든다. 이들은 제사장 가운데 한 사람을 '암소 도살자'로 명하고, 그는 이 짐승을 죽인 다음 도끼를 내려놓고 도망쳐버린다. 그러면 누가 이것을 했는지 모르는 다른 제사장들이 도끼를 놓고 재판을 벌인다. 예식은 이와 같았다.

우리는 여기서 파우사니아스가 이중적인 반응을 보이고 있다는 것을 알 수 있다. 그는 부분적으로 제작자에 대해 관심을 가지고 있었다고 할 수 있는데, 이 때문에 제우스 상 가운데 하나를 레오카레스라는 조각가가 만들었다고 말하고 있다. 한편 그는 방문하고 있는 장

소의 종교적 기능에도 관심이 쏠려 있다. 그는 제우스 폴리에우스 상 앞에서 벌어지는 기이한 행위에 대해 기술하고 있다. 그러나 제우스 폴리에우스 상을 누가 제작했는가에 대해서는 아무런 언급도 하지 않는다. 파우사니아스는 언제나 그렇듯이 다른 문제로 관심을 재빨리 돌려버린다. 즉 제우스 폴리에우스는 무엇을 하는 상인가라는 질문을 대신 던지는 것이다. 우리가 보듯이 그는 두번째 질문에 답하는 데 보다 많은 힘을 기울인다. 파르테논 신전의 조각을 중심으로 말해야 할 순간에 와서 그는 별다른 이야기를 하지 않는다. 다시 말하면 여기에는 종교적 의례라는 의미는 별로 담지 않고 그저 '미술'로 보았다고 할 수 있다.

오늘날 그리스를 관광할 사람도 파우사니아스의 여행기를 가지고 다닐 만하다. 가끔씩 오류가 발견되긴 해도 현대의 연구자들은 지금은 사라지고 없는 미술품의 기록에 기울인 파우사니아스의 노력에 크게 감사하고 있다. 델포이에 있는 크니도스인의 집회소나 아테네의 '회화 스토아'에 자리한 위대한 회화나 벽화뿐만 아니라, 앞으로의 발굴로도 복원해내기 어려운 목제와 청동 조각이 그 예가 된다. 파우사니아스가 죽은 지 1, 2백 년도 지나지 않은 시기에 그리스 미술의 중심지에서는 파괴와 노략질이 광범위하게 벌어진다. 델포이는 기원전 480년 페르시아군과 기원전 290년 갈리아의 점령도 버텨냈고, 기원후 60년 네로 황제의 미친 듯한 약탈도 이겨냈지만, 그리스의 다른 도시와 마찬가지로 델포이는 기원후 4세기경부터 성장하는 우상파괴주의의 기독교 앞에서는 속수무책이었다.

델포이는 테오도시우스 황제에 의해 공식적으로 기원후 390년 문을 닫게 되지만, 이전에 약간의 미술품은 구제되었다. 플라타이아 전투(기원전 479년) 후 스파르타인이 봉헌한 초대형 청동 제단은 콘스탄티노플(현재 이스탄불)로 옮겨졌다. 기원후 330년경 콘스탄티노플을 만든 콘스탄티누스 대제(기원후 285~337년)가 이전을 한 장본인이었을 것이다. 기독교 신앙을 고백한 최초의 로마 황제인 콘스탄티누스 대제(Constantinus I)는 보스포로스 해협(한때 이곳에 그리스의 옛 식민도시 '비잔티움'이 자리하고 있었다)에 세운 새 수도에 놀랍게도 이교도의 성상을 적극적으로 세우려 했다. 휘하의 주교

들은 전시된 누드 상의 숫자에 비판적이었다. 하지만 아마도 콘스탄티누스 대제는 자신이 세운 도시가 아테나나 페르가몬처럼 신성하게 여겨지려면 고전기 미술로 덧씌우는 일종의 확인 작업이 필요하다는 사실을 의식하고 있었다고 볼 수 있다. 그가 버린 로마는 기원후 3세기경에는 총 50만 개의 성상이 놓여 있었다고 한다. 이 숫자는 로마 인구의 절반에 해당하는 숫자이다. 콘스탄티누스 대제는 칼리굴라 황제처럼 올림피아의 제우스 상(그림8 참조)과 같은 그리스 신전의 초대형 성상을 콘스탄티노플로 옮겨놓으려 했지만, 실패하고 만다. 아직 확인되지는 않았지만 콘스탄티노플에서 만들어진 '세계의 지배자'로서의 예수상은 올림피아의 제우스 상을 기초로 만들어졌다는 이론이 제기되고 있다. 콘스탄티노플이 1453년 이슬람교(Muslim)를 믿는 터키의 손에 들어가면서 여기에 있던 성상들도 거의 대부분 파괴되고 만다.

이제 로마에 있던 성상들은 어떤 운명에 처하게 되었는가? 로마는 410년 고트족, 455년 반달족의 침입으로 크게 파괴되었고, 이후에도 멈추지 않고 파괴는 계속된다. 청동상은 항상 그렇듯이 용광로에서 종말을 맞았고, 중세의 로마인들이 대리석의 새로운 쓰임새를 발견하면서 대리석상도 파괴를 면치 못했다. 대리석에 일정 온도의 열을 가하면 시멘트에 쓰이는 석회가루가 되었다. 대리석상이 건축용 석회가루가 되었다는 기록은 심지어 1443년까지 발견된다. 고전기의 조각상 모두가 중세 시대에 손상을 입은 것은 아니었다. 베네치아에 있는 산마르코 바실리카에는 제4차 십자군 원정기인 1204년에 콘스탄티노플에서 빼앗아온 것이 확실한 일련의 청동제 말이 놓여 있다(그림207 참조). 이에 대한 기록이 1364년에 베네치아에서 나온다. 그러나 이는 매우 드문 예이다. 그리스 미술에 대한 태도가 '파괴'에서 '보존'으로 변화되려면 이탈리아 르네상스의 서막이 열리는 시기까지 기다려야 한다.

르네상스가 시작되기 직전, 아드리아 해안에 자리한 이탈리아의 도시 앙코나(Ancona) 출신의 상인은 자신의 장사라는 본분을 완전히 잊은 채 다른 일에 푹 빠져버린다. 그는 1420년경 『고대 유물에 대한 논평』(Commentary on Ancient Things)이라고 이름붙인 책

을 집필하기에 바빴다. 그는 "나는 세계를 보고 싶은 열망으로 고대 유적을 찾아 나섰다. ……세월과 무책임한 인간들에게 하루가 다르게 파괴되고 있지만 진정 기억될 만한 것이다. 나는 그것들을 적으려 한다"고 선언했다. 키리아쿠스(Cyriacus)라 불리는 이 상인은 고대 미술에 대한 새로운 태도를 선구자처럼 보여주는 사람이라고 말할 수 있다. 그는 1434년과 1448년 사이에 그리스 지역을 샅샅이 여행했다. 이는 그리스 지역이 오스만이라고도 불리던 터키의 침공을 받기 10년에서 20년 전에 해당하는 시기였다. 그가 아테네를 방문했을 때 파르테논 신전은 이미 성모마리아 성당으로 축성되어 있었고, 헤파이스테이온은 성 게오르그의 예배당으로 쓰이고 있었다. 그러나 볼거리는 여전히 많이 남아 있었다. 애석한 점은 키리아쿠스의 논평도 극히 일부만 전해지고 있다는 것이다.

키리아쿠스 같은 개인의 고대 그리스와 로마 문화의 재발견에 대한 열기가 점차 번지면서 급기야 16세기 초에 들어서는 고대 조각에 대한 발굴을 보게 된다. 조르조 바사리(Giorgio Vasari)가 쓴 『조반니 다 우디네의 생애』(*Life of Givanni da Udine*)의 전기를 보면 젊은 조반니가 티투스의 궁전의 폐허 속에서 '조각상을 찾아내기 위해' 어떻게 발굴을 벌였는가에 대해 적혀 있다. 트라야누스 황제의 공공목욕탕 위에 지어진 티투스의 궁전에서 「라오콘 군상」(그림231 참조)이 1506년에 발견되었는데, 여기에는 미켈란젤로가 함께했다고 한다. 당시의 학자들은 플리니우스가 「라오콘 군상」에 대해 높이 평가했다는 사실을 잘 알고 있었는데, 발굴된 「라오콘 군상」은 이러한 문헌기록과 일치하면서 높은 명성을 얻게 된다. 이 상은 바티칸의 벨베데레 궁(Belvedere : '보기 아름다운'이라는 의미)에 있는 조각상 정원의 벽감에 놓여졌다. 미술가들은 이에 대한 찬사를 아끼지 않았고, 이 '위대한 조각상' 앞에서 스케치를 거듭했다.

몇몇 교황은 누드 문제를 염려하면서 나뭇잎으로 남성의 성기를 가리도록 했지만, 사실 르네상스기의 로마에 소장된 최초의 고대 조각은 '아름다운 엉덩이를 가진 아프로디테'(Kallipygos)였다. 바티칸의 성직자들은 이러한 미술에 대한 열렬한 수집가였다. 특히 파울루스 3세(1468~1549)와 그의 손자 알레산드로 파르네세 추기경

240
조반니 파올로
판니니,
「상상 속의 로마
미술박물관」,
1755년경,
캔버스에 유채,
186 × 227cm,
슈투트가르트,
국립미술관

(1520~89) 같은 파르네세 가문 사람들은 그리스 미술의 적극적인 수집가였다. 「카라칼라 공중목욕탕」의 폐허 위에 자신들의 궁전을 지으면서 여기서 「휴식을 취하는 헤라클레스」(그림197 참조)와 같은 헬레니즘과 로마에 속하는 웅장한 조각품을 발굴해냈다. 이 가운데에는 안티오페의 아들들이 디르케(Dirce)를 황소의 뿔 위에 매다는 대규모 조각 군상도 포함되어 있었다.

1530년대에는 프랑스의 왕 프랑수아 1세가 이와 같은 새로운 고고학 열기를 이탈리아 북부에도 퍼뜨렸다. 그러나 바티칸은 로마와 주변 지역에서 발견되는 조각의 수집을 완전히 장악했다. 물론 발견되는 조각상은 대부분 헬레니즘기나 로마 시대에 속하는 것이었다. 바티칸은 이같은 주도권을 18세기까지 보유한다. 로마에서 발견된 조각상으로 고대 미술품 갤러리를 충분히 채울 수 있을 정도였다(그림240). 그리스로 여행하는 것은 어려웠다. 최초로 그리스의 고대 미술사를 쓴 독일의 학자 빙켈만(J J Winckelmann, 1718~68)조차도 직접 답사하지 못했다.

그리스는 도둑들 때문에 위험한 곳으로 간주되었다. 어떤 이유였든 귀족 계급이 아니었던 빙켈만은 아마도 여행 비용을 댈 수가 없었을 것이다. 그는 티볼리의 하드리아누스 별장에 대한 본격적인 발굴을 주도한 알바니 추기경(Cardinal Albani, 1692~1779) 밑에서 일하면서 로마에 정착했다. 바티칸 궁에 모여 있는 고대 조각상을 기초로, 빙켈만은 「고대 미술사」(*The History of Ancient Art*, 1764)라는 체계적인 기록을 해낼 수 있다고 느꼈던 것 같다. 그의 미학에는 고차원적인 동성애의 흔적이 보인다. 예를 들어 「벨베데레 토르소」(Belvedere Torso, 그림241)나 「아폴론 벨베데레」(그림242) 같은 바티칸 조각상에 대한 그의 감상문은 일종의 개인 욕망의 표출로 읽힐 수도 있다. 사실 그렇게 읽지 못할 이유도 없다. 그러나 그는 고대의 '위대한 미술'에 대한 객관적인 조건도 함께 제시하고 있다는 것을 주목해서 봐야 한다. 그는 자신이 살펴본 고대 미술 가운데 가장 탁월한 것이 그리스 미술이며, 이는 그리스 미술이 정치적으로 자유로운 가운데 만들어졌기 때문이라고 주장했다.

오늘날 「라오콘 군상」을 포함해 빙켈만이 높이 칭송한 작품 가운데

241
「벨베데레 토르소」,
(상처 입은 필록테테스로 추정),
50년경 AD,
대리석,
높이 142cm,
로마,
바티칸 박물관

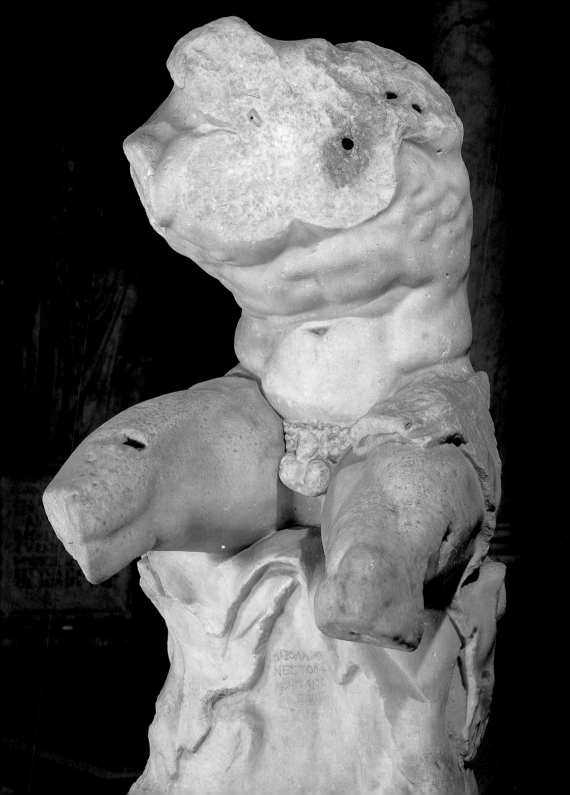

에는 어느 것도 그가 원하는 제작 시기나 지역, 즉 기원전 5세기의 아테네에 속하는 것은 없음이 밝혀졌다. 그러나 그가 보여준 감수성은 가치 있는 것이었고, 현대의 그리스 미술의 감상에서도 자주 등장한다. 여러 가지로 적절하지 않은 부분이 많음에도 불구하고(이 가운데 일부는 당시에도 이미 지적되었다), 빙켈만의 글은 전 유럽뿐만 아니라 그 외의 지역까지 빠르게 퍼져나가면서 강한 영향을 끼치게 된다. 특히 자제들의 교육을 완성하는 방편으로써 1, 2년 말썽을 피우지 못하게 하기 위해 '유럽주유여행'(Grand Tour)을 생각하던

242
왼쪽
「아폴론
벨베데레」,
300년경 BC에
제작된 원작의
로마 시대
복제품,
대리석,
높이 224cm,
로마,
바티칸 박물관

243
오른쪽
「부하에게
아폴론
벨베데레를
보여주는
나폴레옹
보나파르트」,
1799년경,
에칭,
16.3×20.9cm

프랑스와 영국, 독일 귀족층의 호기심을 강하게 자극했다. 로마는 이와 같이 한가롭고 경비를 거침없이 써대는 여행의 일상적인 경유지가 되면서 아울러 이러한 고급 여행객들이 필요로 하는 물건, 즉 기념품을 공급하는 일종의 물류 창고가 되었다. 이 가운데 일부는 가짜에 속아넘어가기도 했지만, 고대 미술품 가운데 진품도 시장에 충분히 공급되었다.

18세기 중반 이후 약 50년에서 60년간 그리스 미술의 수집과 발견의 역사는 유럽의 여러 국가나 유명 귀족 가문들의 운명과 함께한다. 그리스 고전기 조각의 높은 지위는 나폴레옹 보나파르트와 그의

프랑스 혁명 군대가 1796년 이탈리아를 점령했을 때 압류한 물품 목록을 통해 다시 확인할 수 있다. 베네치아에서는 산마르코 성당의 「청동 군마상」을 빼앗고(그림207), 로마에서는 「라오콘 군상」, 「아폴론 벨베데레」, 「벨베데레 토르소」 등을 포함해 모든 유명한 작품을 압류했다. 이들은 영국 해군의 공격으로 파손될 것을 염려해 육로를 통해 파리로 운송했다. 이 조각상들이 1798년 루브르 박물관에 집결되었을 때(그림243), 다음과 같은 글이 적힌 깃발이 올려졌다.

> 기념비적 고대 조각. 그리스가 포기했고,
> 로마는 이들을 잃어버렸다.
> 이들의 운명은 두 번 바뀌었지만,
> 다시는 바뀌지 않을 것이다.

그러나 약탈된 이 조각상들은 나폴레옹이 1815년 워털루 전쟁에서 패하면서 다시 되돌아가게 되는 운명에 처한다.

나폴레옹의 이탈리아 점령으로 인해 취향은 어느 정도 변하게 된다. 제임스 스튜어트(James Stuart)와 니콜라스 레벳(Nicholas Revett)이라는 두 영국 화가는 18세기 중반 그리스와 소아시아 지역의 험난한 여행길에 올라 1762년 『아테네의 고대 유물』(Athenian Antiquities)을 담은 시리즈 가운데 첫 책을 내게 된다. 이들의 여행 경비는 고대 유적에 대한 지식을 심화시키려는 목적을 띠고 1733년에 만들어진 '고대애호가협회'라는 젠틀맨 클럽에서 지불했다. 이들은 아테네나 그리스 다른 곳에서 볼 수 있는 유물, 특히 건축물을 새로운 접근으로 담아내려 했다. 이 기록은 규모나 보여주기 위한 현학에 머무르지는 않았다. 파르테논 신전의 프리즈에 대한 최초의 납득할 만한 해석을 내린 사람이 바로 스튜어트와 레벳이었다. 예를 들면 두 화가는 터키의 지배를 받고 있는 그리스의 여행에서 맞부딪치는 난관에 대해, 그것은 단순한 불평이 아니라 거의 목숨을 건 모험이라고 실토하기도 했다. 나폴레옹이 이탈리아를 점령하고 프랑스가 영국과 적대적으로 대치하자, 영국의 귀족들은 자신의 교육을 마무리할 새로운 목적지가 필요했다. 따라서 문자 그대로 그리스가 주목받

게 되었다. 제7대 엘진 백작(Earl of Elgin) 토머스 브루스(Thomas Bruce)는 스튜어트와 레벳이 말한 '그리스다운 정취'를 꿈꾸는 사람 가운데 하나였다. 그는 스코틀랜드 피퍼셔(Fifeshire)의 브룸홀(Broomhall)에 있는 음침한 가문의 저택에 살면서 콘스탄티노플에 외교관 직위를 얻게 되면 아테네 여행을 쉽게 할 수 있을 것이라는 생각을 하게 된다. 그는 아테네에서 건축물의 석고 모형이나 스케치를 그려 자신의 저택을 화려하게 꾸미려 한 것이다.

엘진 백작에 관한 기록은 잘 남아 있다. 화가 겸 시종인 이탈리아인 조반니 바티스타 루지에리(Giovanni Battista Lusieri)에게 파르테논 신전에서 떼어낼 수 있는 모든 조각상을 떼내고, 아크로폴리스에 흩어진 조각상들을 모으는 작업을 주관하도록 했다. 1801년 아테네를 다스리는 터키 지방 정부에게 "명문이 적힌 돌이나 인체 조각상 한두 점"을 떼어내도 좋다는 허락을 얻어낸다(허가를 뇌물로 얻어냈다는 설도 있다). 경박한 엘진 백잔의 부인은 영국 해군을 끌어들였고, 끊임없는 불상사 끝에 파르테논 신전의 조각상들은 런던에 도착했다. 이 작업에 들어간 경비 때문에 엘진은 경제적으로 곤경에 처하지만, 결국 영국 정부가 조각을 구매해 현재 대영박물관에 전시해 놓았다.

시인 바이런(Byron, 1788~1824)을 필두로 낭만주의자는 엘진을 강하게 비판했다. 고집 센 신사 계급의 바이런은 원하면 언제든지 그리스를 방문할 정도로 부유했고, 한 폭의 그림 같은 여러 유적지에 자신의 서명을 새겨놓았다. 그러나 바이런은 계속 훼손되어가는 파르테논 신전의 조각상을 '구제'하겠다는 엘진 백작의 단순 무식한 의도에 분개했다. 파르테논 신전에 대한 가장 심각한 파괴는 1687년에 벌어졌는데, 이때 베네치아 군대가 당시 터키군의 화약 창고로 사용되던 신전에 함포사격을 가했다. 최근 파르테논 신전은 아테네의 대기오염으로 극심하게 훼손되고 있다. 이 때문에 파르테논 신전의 조각상을 반환할 수 없다는 것은 아니지만, 엘진의 행동이 예상치 못했던 정당성을 가지고 있다는 최소한의 변명은 될 수 있다.

엘진은 1831년 파르테논 신전 조각상을 떼어온 이유를 "순전히 안전을 위해 대영제국으로 옮긴 것으로, 유럽 모두가 그리스 조각과 건

축의 정수를 보고 가장 영향력 있는 지식과 지적 함양을 가능하게 했다"고 적었다. 도착 당시에는 적잖은 관심이 일어났고, 파르테논 신전의 조각들이 대영박물관에 전시되면서 그리스 미술에 대한 취미가 잔잔하게 일기 시작했다고 볼 수 있다. 그러나 처음에는 조각상들이 파손되어 있고 일부에 지나지 않는다는 이유로 비판하는 목소리도 있었다. 그러나 이와 같은 비판은 곧 사라지게 되고, 그리스 진품을 모사한 '말끔한' 로마 시대 복제품(이는 찰스 타운리 회관의 소장품에 잘 드러나 있는데, 현재는 대영박물관에서 볼 수 있다, 그림244)은 이제 유행에서 밀리게 되었다. 페리클레스 시대의 아테네의 상징물은 이제 빅토리아 여왕의 대영제국의 상징물이 되었다. 이전의 페르가몬이나 로마처럼 런던은 대영제국의 수도로서 고전기 그리스 양식이라는 도상을 통해 제국을 뒷받침하려 했다.

영국의 국회의사당에서 보이듯 곧이어 '고딕 미술의 부활'(Gothic Revival)이 뒤를 잇기 때문에 신고전주의가 광범위하게 퍼져 있었다고 볼 수는 없다. 물론 신고전주의는 런던에서만 벌어지던 현상도 아니었다. 파리의 경우 나폴레옹은 루이 14세가 로마의 판테온처럼 거대한 돔을 올린 성당을 아테네의 파르테논 신전처럼 열주들이 가득한 전쟁 기념관으로 개조했다. 이것이 바로 마들렌 교회이다(그림245). 나폴레옹이 죽은 후 이 건물을 도서관, 국회의사당, 법원, 은행, 심지어 기차역으로 사용하자는 제안이 나오는 것으로 보아 고전

244
왼쪽
요한 초파니,
「웨스트민스터
7번지에 있는
공원가
찰스 타운리의
도서관」,
1781~83,
캔버스에 유채,
127×99cm,
번리,
타운리 회관
미술박물관

245
오른쪽
피에르 비뇨르,
마들렌 교회
정면,
1842년 완공,
파리

246
왼쪽
카를 프리드리히
싱켈,
「크림의
오리안다 궁전
디자인」,
1838,
종이에 펜,
잉크, 수채,
48.5×49.4cm,
포츠담,
카를로텐호프

기 건축이 얼마나 다양하게 사용될 수 있는지 새삼 깨닫게 한다. 한 편 독일에서도 카를 프리드리히 싱켈(Karl Friedrich Schinkel, 1781~1841)로 인해 고전 분위기가 강하게 불기 시작한다(그림 246). 싱켈은 같은 시대의 다른 건축가나 조각가와 마찬가지로 고대 조각뿐만 아니라 고대 건축이 다양한 색으로 채색되었다는 히토르프 (J I Hittorff)와 고트프리트 젬퍼(Gottfried Semper)의 발견에 충 격을 받았다. 헐벗은 대리석이 주는 싸늘한 순수함에 익숙해져 있는 현대의 관찰자들은 그리스 신전과 조각에 칠해진 촌스러운 색의 흔 적이 충격일 수 있겠지만, 채색 장식은 분명히 고대에 흔히 사용되었 다. 기둥이나 건물 가운데 다채색으로 채색되지 않은 부분조차도 에 게 해의 강렬한 햇빛 속에서 눈부심을 줄이기 위해 베이지색이나 황 갈색 같은 단색으로 엷게 칠해져 있다. 장식된 부분은 가히 회화와 도금술의 향연이라 할 만하고, 마지막에는 훼손을 막기 위해 밀랍도 입혔다. "고전 그리스의 삶을 고고학으로 되살려내려 했던" 19세기 의 화가들은 이러한 발견을 환영했다(그림248).

247
오른쪽
고트프리트 젬퍼,
「파르테논 신전의
복원도」,
1834년경,
종이에 수채,
취리히,
연방공과대학

폼페이나 헤르쿨라네움의 벽화는 18세기 중반부터 세상에 알려졌다. 그렇다면 그리스의 도기에 그려진 회화는 어떤 상황에 있었는가? 고대 말기와 중세의 도굴꾼은 그리스 도기에 별다른 관심이 없었기 때문에 목판에 그려진 그림보다 도기화는 훨씬 더 많이 살아남게 되었다. 18세기 프랑스 학자 몽포콩(Bernard de Montfaucon)은 소소한 발견들에 대해 기록했다(그는 기념비적인 『고대유물 도해주석』[*L'Antiquité expliquée et resprésentée en figures*]을 1719년에 출판했다). 그러나 대부분이 그리스 본토가 아니라 이탈리아, 특히 캄파니아와 그리스 식민지인 여타 지역의 공동 묘지에서 발견되었기 때문에, 고대 도기의 유래나 출처에 대해 상당한 오해가 있을 수밖에 없었다. 나폴리에 파견된 영국 외교사절 단장이었던 윌리엄 해밀턴(William Hamilton)의 경우도 이와 같은 곳에서 방대한 양의 고대 도기를 수집했다(그림249). 기원전 6세기에서 4세기 동안 에트루리아인들은 아테네뿐만 아니라 코린토스나 스파르타 같은 그리스 본토의 도시에서 수천 수만 개의 도기를 수입했다. 일부

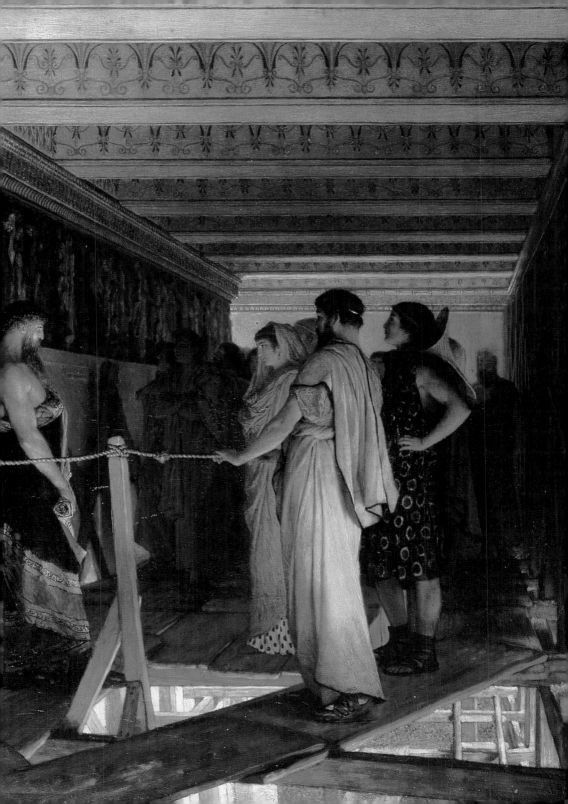

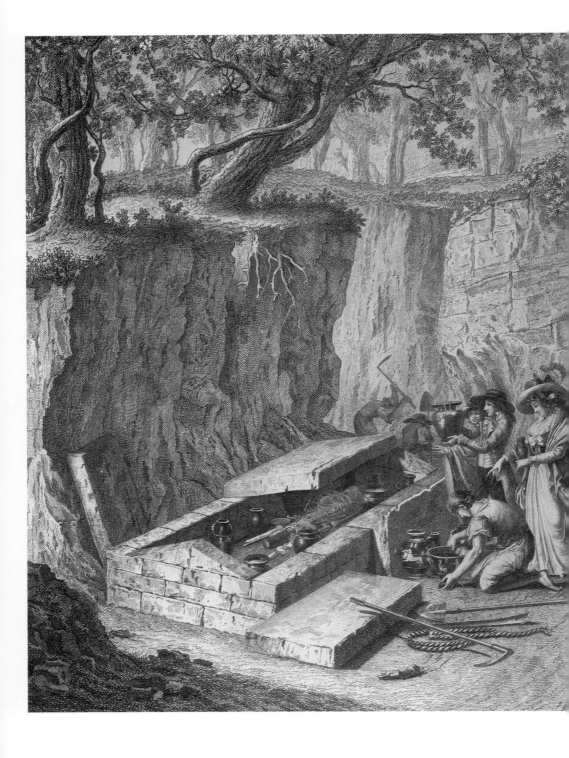

그리스 수출용 도기는 에트루리아인 고객을 위해 디자인되기도 했다. 다른 수출품은 일단 내수용으로 제작되어 '심포시온'에서 사용된 후 중고품으로 에트루리아로 수출되었다. 에트루리아인들은 이를 대체로 무덤 부장품으로 사용했다. 에트루리아 지역에 벌집처럼 자리한 50만 기 이상으로 헤아려지는 지하 무덤 속에 숨겨진 그리스 도기는, 예를 들면 키츠(John Keats, 1795~1821)가 「그리스 도기에 부치는 송시」에 쓴 것처럼 '숫처녀 색시', '침묵과 느린 시간의 양자'로 그려졌다.

오늘날에도 에트루리아 지역에서는 농부들의 쟁기가 고대 무덤 속으로 빨려들어가는 일이 자주 생긴다. 고대 에트루리아의 불치(Vulci : 오늘날 라치오 시의 북부에 해당한다) 같은 지역에서도 이와 같은 무덤으로 수수께끼에 휩싸였다. 1820년대(당시 나폴레옹의 동생 뤼시앵 보나파르트가 통치하고 있었다) 이 지역의 지주는 그리스 도기로 얻은 수확이 농작물보다 더 이윤이 많자 발굴을 본격적으로 시작한다. 도기는 조각보다 훨씬 쉽게 저택을 장식할 수 있었기 때문에, '유럽주유여행'에 나선 귀족 자제들과의 거래가 아주 활발했다. 한편, 학자들도 급격히 늘어나는 발굴에 참여하기 시작했다. 1829년 독일인 게르하르트(Eduard Gerhard)는 관심 있는 개인들을 모아 불치와 다른 지역에서 발견되는 도기를 연구하는 협회를 만들었고, 이 협회는 곧 로마에서 연구 센터인 '독일 고고학 연구소'로 발전했다. 오늘날 이 연구소는 고대 미술과 고고학 분야로는 세계에서 가장 권위 있는 연구 기관이고, 자료 또한 가장 잘 갖춰진 곳이라 할 수 있다.

1830년은 그리스로서는 결정적인 해이다. 이 해에 터키의 그리스 점령이 막을 내리고 드디어 현대 그리스 국가가 탄생했기 때문이다. 1837년 그리스에서도 고고학 협회가 창설되었다. 국가의 정체성을 강화하기 위해 정치 단결은 없었을지라도 최소한 민족 단결은 있었던 과거의 이미지에 집착하게 되었기 때문이다. 외국인들이 그리스 내에서 발굴 조사를 하는 것은 계속 허용되었지만, 이제 발굴품은 새롭게 태어난 그리스 국가의 소유물이 되었다. 예를 들어 델포이나 올림피아, 미케네와 크니도스, 최근에는 아테네의 아고라에서 막대한

외국의 기금으로 발굴이 진행되었지만, 발굴품은 그리스로 귀속되었다. 현대 그리스의 고부가 사업이라 할 수 있는 관광의 기초가 마련된 것이다.

박물관이 그리스에 있든 해외에 있든, 일단 박물관 내에 들어가 있는 그리스 미술은 원래의 장소에서 분리된 것이다. 즉 미술이 본래의 의도된 상황이나 이해와 크게 거리가 있다는 것이다. 현대의 박물관이 고대 신전과 같은 적막감을 준다는 주장도 있지만 그렇다고 원래의 의미가 다시 살아나는 것은 아니라고 본다. 예를 들어 과거에 종교적으로 숭배되었던 조각을 제대로 이해하기 위해서는 현대의 관람객은 애정을 갖고 노력을 기울이면서 상상력을 적극 이용해야 한다. 대영박물관에 있는 「크니도스의 데메테르」를 한 예로 살펴보자(그림 251). 이 조각상은 1858년 크니도스의 성지에서 발굴되었는데, 당시에도 터키 지역에서는 기습적인 발굴이 여전히 합법적으로 벌어졌다. 「크니도스의 데메테르」 상은 박물관에 안치되면서, 깊게 파인 '고전적인 옷주름'에서 보이듯 고도의 대리석상 제조기법과 함께 여성적인 정숙한 아름다움을 보여주는 예로 평가되고 있다(그림250). 그러나 이 상을 제대로 모시기 위해서는 관람객들은 이보다 더 많은 것을 알아야 한다. 데메테르는 '데메테르' 여신, 즉 이 여신이 지상의 곡식과 과일의 생산을 주관하며 계절의 변화를 다스리는 여신이라는 것을 알아야 한다. 과학적 이성주의 세계 속에서, 신앙 그 자체

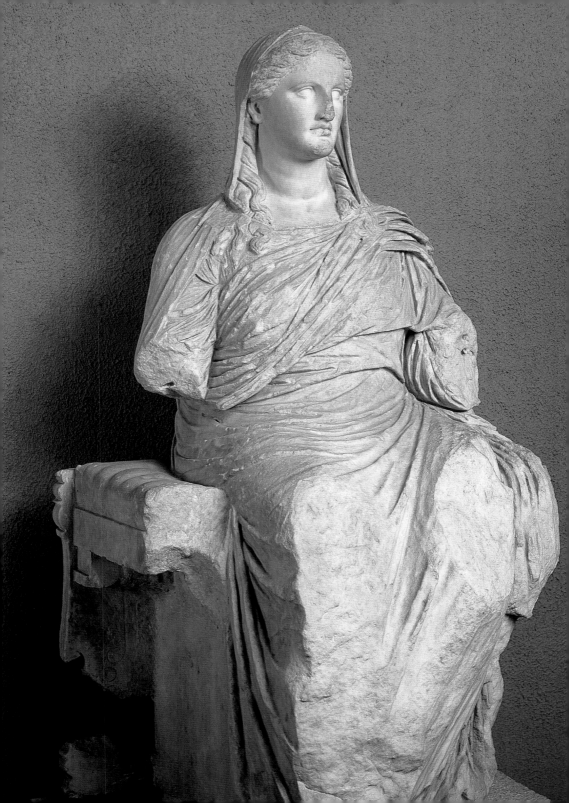

가 아니라 고대의 신앙이라는 어렴풋한 느낌만 되살려서는 쉽게 이
해할 수 없을 것이다.

　그리스 미술이 변함없는 인간의 마음을 상징한다고 보는 사람도
있다. 지크문트 프로이트(Sigmund Freud, 1856~1939)의 경우,
겉으로는 알 수 없는 진실의 밑바닥으로 접근해나가는 고고학의 발
굴 과정 자체를 자신의 정신분석학적 접근과 유사하다고 보았다. 그
리스 미술은 프로이트의 소장 미술품에 포함되어 있는데(그림233 참
조), 프로이트가 인간 심리에 대한 분류 체계를 세우는 데 영향을 끼

253
「디필론의 두상」,
600년경 BC,
대리석,
높이 44cm,
아테네,
국립고고학박물관

쳤다. 현대의 건축가에게 그리스 고전기 건축 기둥은 지속적이고 견
고한 의미전달의 수단이다. 이에 반발하는 측도, 이를 인용하는 측도
모두 영향을 받았다고 할 수 있다. 그리스의 신전 디자인은 그 자체
가 '질서'를 재현한다고 한다. 20세기 파시스트나 공산주의자 모두
바로 이 점 때문에 그리스 건축에 이끌렸다. 그러나 민주제가 그리스
에서 발생했듯이, 그리스 건축은 당연하게도 민주적 전통에 긍지를
지닌 국가에서 더욱 적극 이용되었다(그림252).

　현대의 미술 운동은 그리스 미술의 막강한 전통에 대항해 이것의
지위를 끈질기게 부정하려 했다. 이미 1804년 윌리엄 블레이크
(William Blake, 1757~1827)가 "우리들이 자신의 상상력 앞에 솔
직하고 이를 정직하게 받아들인다면, 그리스나 로마의 모델은 필요

252
헨리 베이컨,
「링컨 기념관」,
1922년 완성,
워싱턴 DC

없게 될 것이다"라고 주장했는데, 후대의 미래주의나 다다이즘 같은 20세기의 여러 미술 운동도 이와 유사한 주장을 펴낸다. 그러나 그리스 미술은 미적 감정이나 유행의 변화를 타지 않는다. 뿐만 아니라 그리스 미술의 전개에서 보이는 양식의 다양함은 신고전주의나 모더니즘의 여러 가지 특징을 예견해주기도 한다. 예를 들어 조각가 헨리 무어(Henry Moore, 1898~1986)는 자신을 가르친 스승들이 프락시텔레스 같은 후기 고전기의 대가들을 신성화하는 것을 한탄했다. 그러나 헨리 무어는 기원전 6세기 초에 이름 모를 그리스 조각가가 제작한 쿠로스 상(그림253)에 친근감을 느꼈다.

나는 그리스 미술에 대한 일정한 방법론을 정해놓고 이 책을 쓰지 않았다. 그리스 역사와 문학과 종교를 안다면 그리스 미술을 보다 정확하게 이해할 수 있을 것이라는 포괄적인 집필 방향만 세워놓았다. 그렇지만 이것도 그리스 미술을 '즐기는 데' 필수조건은 되지 못한다. 독단일 수 있겠지만 다음과 같은 말이 여기서 언급될 필요가 있다. 지난 수세기 동안 그리스 미술에 대한 이해와 연구는 불규칙하게 발전했다. 그러나 우리가 그리스 미술에 대한 중요한 연구서로 평가하는 책들은 다음과 같은 격언을 따라 씌어졌다고 할 수 있다. 즉 미술은 "인내와 끈기로 관찰되어야 한다"는 것이다(그림254). 우리는 여기에 제시된 기술적인 범주를 거부할 수도 있고, 이에 따라 제시된 문화적 환경을 끝끝내 이해하지 못할 수도 있다. 이런 시도는 지금까지 수백 년간 계속되었다. 그러나 여전히 새로운 접근은 열려 있다.

용어해설

전문용어는 대부분 본문 속에서 설명했다. 아래의 목록은 본문에서 사용된 전문용어를 다시 정리한 것이고, 이밖에도 그리스 미술 연구에서 자주 언급되는 용어도 담았다. 그리스 신화나 종교적 인물의 경우 용어해설 뒤에 수록된 간략한 전기나 다른 신화사전 등을 참조하기 바란다.

고전기(Classical) 미술사에서 기원전 480년에서 350년까지를 한정시켜 부르는 용어. 한편 '고전기 문명' 처럼 그리스와 로마 시대를 총칭하는 용어로 사용되기도 한다.

기하학 시대(Geometric) 기원전 900년에서 기원전 750년까지.

김나시온(Gymnasion) 본래 '벌거벗은 곳' 을 뜻하지만 오늘날과 마찬가지로 신체단련을 하는 곳.

나오스(Naos) 그리스어로 '신전' 의 의미. 그러나 대체로 신전의 내부를 가리킨다. 따라서 신전 감실(Cella)과 유사한 의미를 지닌다.

니케(Nike, **복수** : Nikai) 승리를 상징하는 여신.

대 그리스(Magna Graecia) 그리스인이 식민지로 만든 남부 이탈리아를 부르는 용어. 시칠리아도 포함된다.

동방화(Orientalizing) 동방의 영향이 강한 시기. 기원전 750년에서 650년까지.

등자형 단지(Stirrup jar) 미케네 도기에 유행한 기형. 두 개의 손잡이와 주둥이가 있다.

디노스(Dinos) 안이 둥글게 파진 대형 대접. 전용 받침대를 필요로 한다.

레키토스(Lekythos, **복수** : Lekythoi) 올리브 기름을 저장하는 기다란 항아리.

마이나데스(Maenad) **디오니소스**를 따르는 여성. '바칸테' 라 부르기도 한다.

메토프(Metope) 도리아 양식의 건축에서 **트리글리프**와 함께 프리즈에 들어가는 정사각형 판넬. 판부조.

묘지석(Stele, **복수** : Stelai) 무덤에 세워놓은 석판. 명문이 새겨지기도 한다.

미노아 문명(Minoan) 크레타에 번창했던 문명. 명칭은 전설적인 왕 미노스의 이름에서 유래했고, 기원전 1800년경에서 1500년경까지 시기에 해당한다.

미케네 문명(Mycenaean) 미노아 문명기에 일어나 이를 대체하는 문명. 시기는 기원전 1600~1200년까지며, 이름은 펠로폰네소스 반도의 도시 미케네에서 유래한 것이다.

범그리스(Panhellenic) 그리스어 문화권.

뿔잔 단수일 때는 리톤(Rhyton) 복수는 리타(Rhyta).

사티로스(Satyros) **디오니소스**를 따르며, 남자 인간과 말이 합쳐진 반인반수.

세마(Sema, **복수** : Semata) 사인(sign) 또는 표시(marker).

스키포스(Skyphos, **복수** : Skyphoi) 술잔. 측면에 손잡이가 하나 달려 있다.

스탐노스(Stamnos, **복수** : Stamnoi) 목이 위로 갈수록 커지는 포도주병.

스테레오바트(Stereobate) 건물의 기단부.

스트리길리스(strigilis) 그리스 운동선수가 운동 후 몸을 닦아내는 도구.

스틸로바테(Stylobate) 기둥의 받침대.

신격화(Apotheosis) 신의 지위에 오르다.

신전 감실(Cella) 신전 내부의 성상 안치소.

심포시온(Symposion, **복수** : Symposia) 음악과 시 같은 격식이 있는 향연(크라테르에 물과 포도주를 섞고, 킬릭스에 담아서 마시며 **코타보스** 같은 게임을 즐긴다). 심포시온에는 '**헤타이라**' 외에는 남자만 참가할 수 있다.

아고라(Agora) 시장. 그리스 도시의 공적 또는 사적 중심지.

아디톤(Adyton) 소규모 성물함. 신전의 신전 감실 뒤에 부속되기도 한다.

아이티올로지칼(Aetiological) 기원이나 발생과정에 대한 추적.

아케익(Archaic) 기본적인 의미는 '오래되었다' 는 뜻. 기원전 650~480의 그리스 미술양식을 부르는 용어로 사용된다.

아크로테리아(Akroteria) 페디먼트의 양끝이나 상단 위를 장식하는 비천상.

아크로폴리스(Akropolis) 높은 곳에 자리한 요새. 대부분의 그리스 도시에서 지리적으로 높은 곳으로 신전이 자리한다.

아키트레이브(Architrave) 기둥을 가로

지르는 들보. 그리스 건축의 엔타블레이처에서 가장 낮은 부분.

아티카(Attica) 아테네 부근의 도시와 지역.

알라바스트론(Alabastron, **복수** : Alabastra) 가지 모양으로 된 자그마한 병으로 향수 및 기타 약재 등을 담는다.

암포라(Amphora, **복수** : Amphorae) 포도주나 기름은 담는 목이 길고 안쪽 지름이 큰 항아리.

암흑기(Dark Age) 기원전 1100년에서 기원전 800년까지.

에포니무스(Eponymous) 사물의 명칭이나 지명의 시원.

엔타블레이처(Entablature) 그리스 건축에서 기둥 윗부분을 가리킨다.

엔타시스(Entasis) 그리스 기둥에서 부풀어 오른 중심부. 배흘림.

오라클(Oracle) 신의 내려주었다고 생각되는 메시지.

오이노코이(Oinochoe, **복수** : Oinochoai) 주둥이가 특징 있게 생긴 포도주 주전자.

오케스트라(Okhestra) 그리스 극장에서 무대 아래의 원형 부분.

올페(Olpe, **복수** : Olpai) 끝이 둥근 주전자.

의인화(Anthropomorphic) 미술의 경우 인간의 형상을 띤다는 뜻.

전 기하학 시대(protogeometric) 기원전 1050년에서 기원전 900년까지.

철기 시대(Iron Age) 기원전 1000년에서 기원전 1세기까지.

청동기 시대(Bronze Age) 기원전 3000~

1000년까지.

카리아티드(女像柱, Caryatid) **엔타블레이처**를 받치는 여성조각상.

킬릭스(Kylix, **복수** : Kylikes) 양쪽에 손잡이가 있고, 아래에는 받침대가 있는 술잔. 폭은 넓지만 깊이는 낮다.

칸타로스(Kantharos) 손잡이가 위쪽에 달린 술잔. **디오니소스**와 연관짓기도 한다.

칼피스(Kalpis) 물을 나르는 항아리. **히드리아**와 비슷하게 생겼다.

코러스(Chorus) 본래 의미는 무용수였으나, 연극에서 해설자 또는 **오케스트라**와 함께 '참여 관객'의 역할을 한다.

코레(Kore, **복수** : Korai) 젊은 처녀. 아케익기에, 특히 아테네 아크로폴리스에 제작 봉헌된 여성상.

코우스(Chous, **복수** : Choes) 짧고 뭉뚝하게 생긴 주전자. 어린이들의 모습으로 장식된다. 그리스에서 어린이들은 포도주를 처음 마실 때 이 코우스에 담아서 마신다.

코타보스(Kottabos) '심포시온' 도중에 벌어지는 게임. **킬릭스**에 담긴 포도주를 튀겨 과녁을 맞추기도 한다.

콜로수스(Colossus) 본래는 인간이나 실물 크기의 '두 배'를 뜻하지만, 거대한 상을 뜻하는 용어로 사용된다.

콰드리가(Quadriga) 네 마리 말이 끄는 전차.

쿠로스(Kouros, **복수** : Kouroi) 아케익기의 젊은 청년 입상을 가리키는 말.

크라테르(Krater) 물과 포도주를 섞는 대형 그릇. 45리터를 담을 수 있는 것도 있다. 소용돌이형, 종형, 킬릭스형이 있다.

크소아논(Xoanon, **복수** : Xoana) 초기

역사부터 나무로 제작된 조각상으로 종교의식에 사용되었다고 생각된다. 기원후 2~3세기까지 제작되지만 이후에는 제작되지 않는다.

키아토스(Kyathos, **복수** : Kyathoi) 에트루리아 지역에서 유행한 손잡이가 한 개 달린 술잔.

키톤(Chiton) 양모로 제작된 소매 없는 상의(Tunic).

크토닉(Chthonic) 지하세계를 의미하며, 특히 **하데스**나 **페르세포네**와 같이 지하세계의 신을 의미한다.

톨로스(Tholos) 원형 신전 또는 건축물.

투물로스(Tumulus, **복수** : Tumuli) 무덤. 봉분을 가지기도 한다.

트리글리프(Triglyph) 세 개의 칸으로 나뉘어진 판넬. 도리아 건축의 프리즈에서 **메토프**와 번갈아 가면서 자리한다.

트리포드(Tripod) 세 발 받침대를 가진 대접이나 솥. 올림픽 경기의 상으로 내려지기도 하고 번제물을 받칠 때 사용되기도 한다.

티아소스(Thiasos) 디오니소스를 따르는 무리. 사티로스나 마이나데스.

팔라이스트라(Palaestra) **김나시온** 중에서 레슬링 훈련장.

팔란크스(Phalanx) 그리스 군대의 밀집 대형. 각 병사의 방패는 자신뿐만 아니라 양쪽의 병사를 보호해준다.

패러다임(Paradigm) 이상적인 예.

페디먼트(Pediment) 그리스 건축물의 전면에 있는 삼각 형태의 구조. 조각이 들어가기도 한다.

페립테랄(Peripteral) 지붕을 받치는 기둥으로 둘러싸인 건물.

페플로스(Peplos) 양모로 만든 기다란 옷. 소매가 없다.

프로토메(Protome) 사물의 상부를 가리키는 말. 대체로 인체상이나 동물조형의 윗부분, 그릇의 윗부분을 가리킨다.

프로필라이온(Propylaeon, 복수 : Propylaea) 출입구.

프식테르(Psykter) 얼음으로 채워진 그릇으로 크라테르 속에 넣어 포도주를 차게 한다.

피알레(Phiale) 손잡이가 없는 평퍼짐한 대접(Libation) 또는 그릇 받침대로 헌주 의식에 사용한다.

피토스(Pithos, 복수 : Pithoi) 거대한 저장 용기.

픽시스(Pyxis, 복수 : Pyxides) 보석이나 화장품을 넣는 함.

밀헬레네(Philhellene) 그리스 애호가.

히드리아(Hydria, 복수 : Hydriai) 물을 나르는 항아리로 손잡이가 세 개이다.

헌주(Libation) 제단이나 무덤에 봉헌하는 술.

헤로온(Heroon) 영웅을 모시는 사당.

헤타이라(Hetaira, 복수 : Hetarai) 여자친구. 고대 그리스 사회의 직업적인 접대부.

헬라딕(Helladic) 그리스 본토의 청동기 시대를 의미한다.

헬레니즘(Hellenistic) 그리스풍의 양식, 표현법 또는 언어. 미술사의 편년에서는 기원전 323년에서 31년까지를 의미한다.

호플리테(Hoplite) 얼굴을 덮는 철모와 원형 방패를 갖춘 보병. 이들로 짜여진 밀집 대형 팔란크스가 유명하다.

그리스 신과 신화적 인물

가니메데스(Ganymedes) **제우스**의 술 잔을 따르는 시종. 독수리의 모습으로 나타난 제우스에게 붙잡힌 목동. 이 이 야기의 에로틱한 요소는 남색의 상대 가 되는 소년을 의미하는 '카타미테' (Catamite)라는 그리스어를 라틴식으 로 음역한 '가니메데'(Ganymede)에 서 나왔다는 사실에서 드러난다.

고르곤(Gorgon) 고르곤의 우두머리는 메두사인데, 얼굴 생김새가 너무 끔찍 하여 그것을 본 사람은 돌로 변하였다. **페르세우스**가 메두사를 죽이자, 메두 사의 두 여동생 스테노(강한 자), 에우 리알레(민첩한 자)가 그를 추적하였 다. 고르곤의 잘려진 머리는 신전이 나 다른 곳을 장식할 때 상징으로 널 리 사용되었다. 따라서 이런 건물을 '고르고네이온'(Gorgoneion)으로 부 르기도 한다.

그리스 부족의 시조 영웅들(Eponymous Heroes) 기원전 6세기 말에 **클레이스 테네스**가 제안하여 아테네인들의 투표 로 각 지역의 건국 시조가 된 10명의 영웅신들. 이들의 군상은 아테네의 아 고라에 있으며, 중요한 집회 장소가 되 었다. 그들은 파르테논 신전 동쪽 프리 즈에도 재현되었을 것으로 생각된다.

기간테스(Gigantes) 신들의 질서에 도 전한 최초의 괴물 종족. **헤라클레스**와 올림포스 신들과 기간테스와의 전쟁은 '기간토마키아'(Gigantomachy)로 알 려져 있으며, 6세기 이래로 그리스 미 술가들이 가장 선호하는 주제였다. **아 테나**는 기간테스의 하나인 **팔라스**를 혼자 무찌름으로써 '팔라스'라는 이름 을 얻었다. 기간테스를 나타낸 예 가운 데 가장 웅장한 것은 페르가몬에 있는 제우스 제단이다. 여기서 이들은 몸을 낮게 구부린 파충류의 모습으로 나타 나는데, 티탄들과는 확실히 구분된다.

네레우스(Nereus) 바다의 노인. 네레이 스로 알려진 바다 요정들의 아버지.

네스토르(Nestor) 트로이 전쟁에 참전 한 늙은 전사. **호메로스**의 기록에 의하 면 그의 고향은 필로스라고 한다. 이러 한 사실 때문에 고고학자들은 필로스 에 있는 **미케네** 유적을 '네스토르의 궁 전'이라 불렀다.

네오프톨레모스(Neoptolemos) **아킬 레우스**의 아들. 폴릭세네를 자기 아버 지의 무덤에 제물로 바쳤다. 트로이 왕 인 **프리아모스**와 그의 어린 손자 아스 티아낙스를 죽였다.

니오베(Niobe) **탄탈로스**의 딸. 니오베 는 12명의 자녀를 자랑스럽게 여겨 이 들이 **아폴론**과 **아르테미스**보다 더 낫 다고 자랑했다. 그 결과 아폴론과 아르 테미스가 화살을 비같이 쏘아 그의 자 식들을 모두 죽여버렸다. 니오베는 자 살했다는 설도 있고, 돌이 되었다는 이 야기도 있다. 이 슬픈 이야기는 많은 그리스 도기를 장식하였으며, 신전의 페디먼트에도 나타났다.

니케(Nike) 승리의 여신 혹은 승리를 의 인화한 모습으로, 보통 날개를 지니고 있다.

다이달로스(Didalos) 그리스 신화의 최 초의 발명가, 미술가, 기술자로서 살아 움직이는 조각상들을 최초로 만들었다 고 한다.

데메테르(Demeter) 농업, 풍요의 여신 이며 '보물을 가져다주는 신'이다. 데 메테르는 항상 어머니로서의 이미지를 지니고 있다. 엘레우시스에 나타난 이 여신에 대한 숭배와 관련된 가장 유명 한 이야기는 그의 딸 **페르세포네**에 관 한 것이다. 페르세포네가 지하세계로

부터 돌아오는 이야기는 부활과 재생 의 상징이다.

디오니소스(Dionysos) '바코스'라고 도 알려져 있다. 포도 경작과 포도주의 신이며, 수염이 있으나 여성스러운 외 모를 하고 있는 디오니소스는 그리스 사회의 다양한 분야에서 수많은 추종 자를 거느리고 있었다. 신화에서는 쾌 락적인 **사티로스**와 **마이나데스**가 그의 추종자였다. 그러나 그에 대한 숭배에 는 진지한 면도 있었다. 디오니소스는 **티탄**들에 의해 몸이 갈가리 찢겨진 후 그는 부활하여 불멸을 약속하였다. 이 러한 이유로 그의 모습이 종종 장례용 기념물의 장식으로 등장하게 되었다. 그의 힘을 잘 보여주는 예는 **에우리피 데스**의 「바코스의 여신도들」이다.

디오스쿠로이(Dioskouroi) **제우스**의 쌍둥이 아들인 **카스토르**와 **폴룩스**(혹 은 폴리데우케스)로 일반적으로 말을 탄 젊은이의 모습으로 나타났으며, 고 대에는 별자리와도 관련이 있었다.

라오콘(Laocoon) 트로이의 귀족 출신 의 신관. 트로이를 포위하고 있던 그리 스인들이 선물로 준 목마를 받아들이 는 것을 반대하였다. 이에 **아폴론** 혹은 **아테나**가 두 마리의 큰 뱀을 보내 그와 그의 두 아들을 공격하게 하였다.

레토(Leto) **아폴론**과 **아르테미스**의 어 머니. **티탄족**의 여자. 아폴론이 델로스 섬에서 태어났다는 주장이 있다.

마르시아스(Marsyas) **아폴론**에게 피리 연주로 경합을 벌인 무례한 사티로스. 마르시아스는 결국 이 시합에서 지고 만다. 그 결과, 그는 산 채로 껍질이 벗 겨지는 대가를 치렀다. 이 신화는 **미론** 과 다른 미술가들에 의해 인기 있는 주 제가 되었다.

메넬라오스(Menelaos) **아가멤논**의 남동생. 그의 아내 **헬레네**가 트로이의 **파리스**에게 납치된 것을 이유로 트로이 전쟁이 일어났다. 스파르타에 있다고 전해지는 그의 궁전은 기원전 8세기 이래로 영웅 숭배의 중심지였다.

메데아(Medea) **이아손**의 연인인 메데아는 다양한 이야기에 등장한다. 보통 마법의 힘과 살인 충동을 지니고 있다.

미노스(Minos) 전설 속에 전해지는 크레타 왕. 신과 인간의 잡종인 미노타우로스를 잡아 **다이달로스**가 만든 미로 속에 가둬놓았다. 미노스 왕은 아테네 젊은이들을 희생물로 바쳤는데, **테세우스**가 그 괴물을 죽였다. 미노스 왕의 신화는 크노소스의 고고학적인 특징을 어느 정도 반영하는 것으로 여겨진다. 하지만 선사시대의 크레타 궁의 문화를 정의하기 위해 '미노안'(Minoan)이라는 용어를 사용한다고 해서 미노스 왕이 역사적으로 존재했다는 것을 의미하는 것은 아니다.

스핑크스(Sphinx) 사람의 머리(그리스 미술에서는 보통 여자)와 사자의 몸을 하고 있는 괴물로 이집트에서 유래한 것이다. 영혼을 운반하는 것과 관련이 있기 때문에 장례용 이미지에서 종종 발견된다. 대개 공포, 위엄, 예언을 효과적으로 나타내기도 하지만, 불가사의한 지혜의 상징이기도 하다.

시시포스(Sisyphus) 그리스의 지하세계에서 저주받은 사람들 가운데 한 사람. 그의 형벌은 바위를 언덕으로 밀어 올렸다가 다시 밑으로 굴러내려오는 일을 반복하는 것이었다.

아가멤논(Agamemnon) **아트레우스**의 아들이며 미케네와 아르고스의 통치자. **호메로스**의 『일리아스』에서는 그리스 군대의 총사령관으로 등장한다. 그는 트로이에서 그리스로 돌아온 후, 납치해온 **프리아모스** 왕의 딸인 카산드라와 함께 살해되었다. 그의 아들 **오레스테스**는 아버지의 죽음에 복수하였다. 그러나 아가멤논의 딸 **이피게네이**

아는 자기 아버지의 오만 때문에 죽게 된다.

아도니스(Adonis) 불멸의 아름다움을 지닌 청년으로, 그의 추종자들은 그의 아름다움을 **아프로디테**와 연관지었다.

아드라스토스(Adrastos) 아르고스의 왕으로, **테베로 파견된 7인의 장군**을 이끌었다.

아레스(Ares) 전쟁의 신.

아르테미스(Artemis) '야생의 여신'(potniatheron)으로 **아폴론**의 누이. 사냥의 수호신, 풍요의 신, 젊은 여성의 보호자이다. 이 여신에 대한 예식은 대체로 피의 예식이었다. 에페소스 지역과 깊은 연원을 가지고 있다.

아리아드네(Ariadne) 크레타의 **미노스** 왕의 딸로, 미노타우로스와 싸우는 **테세우스**를 도왔다. 그러나 결국 낙소스 섬에서 테세우스에게 버림받는다. 그 뒤 그녀는 **디오니소스**에게 발견되었다.

아마존(Amazon) 여성 전사들의 부족으로, 확실치는 않지만 동쪽 지역에 위치하고 있다. 그들은 자주 그리스 미술과 신화에 등장한다. 그리스인들이 이들에게 매혹되는 것은 아마도 여성이 지배하는 세계에 대한 그리스 남성들의 집단적인 두려움과 관련이 있는 듯하다. 신화에서 아마존들은 아이를 키우고 집안일을 돌보는 전통적인 여성의 역할을 거부하였다. 전쟁에서 그들은 역사 속의 페르시아인들처럼 말을 타고 활을 들고 싸웠다. 아마존은 많은 그리스 영웅들이 그들과 연관되어 있으며, 아킬레우스, 헤라클레스, 테세우스를 포함하여 연애관계로 얽혀 있다. 그리고 그리스 미술가들은 기원전 6세기 초부터 이들을 집중적으로 나타낸다.

아스클레피오스(Asklepios) 치료와 의약의 영웅신. 그에 대한 숭배는 기원전 4세기에 번성하여 널리 퍼졌다.

아이기스토스(Aegisthos) **클리템네스트라**의 애인이자 **아가멤논**의 살해자. 후에 **오레스테스**가 아이기스토스를 죽인다.

아이네아스(Aeneas) **아프로디테**의 아들로 트로이인이다. 그리스인들이 침략할 때 트로이를 떠났다. 베르길리우스의 『아이네이스』에 그려지듯이 서쪽으로의 그의 여행에 관한 전설은 로마 건국의 영웅적인 주제가 되었다.

아이리스(Iris) 무지개의 여신.

아이아스(Ajax) 트로이로 파견된 그리스 군대에서 **아킬레우스** 다음가는 장군. 건장한 아이아스는 살라미스 섬 지역의 영웅이었다. 아킬레우스가 남긴 갑옷을 물려받지 못하자 미치광이처럼 행동했다(**소포클레스**는 그가 쓴 비극에서 아이아스의 내면을 예민하게 다루었다). 그럼에도 불구하고 그는 영웅으로 받아들여졌으며, 아테네의 시조 영웅으로까지 숭배되었다.

아킬레우스(Achilles) 그리스 신화의 특출한 전사로서 그리스의 트로이 포위 기간 동안 그가 보여준 변덕스러운 행동은 **호메로스**의 『일리아스』의 중요한 주제가 되었다. 미술가들은 그와 **파트로클로스**의 우정, **헥토르**와의 전투, 트로이의 왕자 **트로일로스**에 대한 기습공격과, **켄타우로스**가 그를 양육한 이야기, **아마존**들과의 전투와 같이 트로이 전쟁 외에도 다양한 에피소드를 즐겨 묘사하였다.

아테나(Athena) 아테네의 수호여신. 외래에서 전래된 신임에도 불구하고 그리스 전 지역에서 숭배되었다. 호전적인 면을 지니지만, 여성들이 하는 일을 보호하기도 하며 장인들의 수호신이기도 했다. 미술가들은 제우스의 머리에서 태어났다는 탄생 일화와 **헤라클레스**와의 밀접한 관계를 잘 알고 있었다.

아트레우스(Atreus) **펠롭스**의 아들. 아버지에게서 미케네에 있는 자신의 자손들(**아가멤논**과 다른 인물들을 포함

하여)을 따라다니게 될 저주를 물려받았다.

아틀라스(Atlas) **티탄** 중의 하나로, 천구를 떠받치고 있다. '아틀란테스'(Atlantes)는 아마도 신전에서 기둥의 역할을 하는 거대한 상들을 설명하는 용어였을 것으로 추정된다.

아폴론(Apollon) '뛰어난 궁사', 그리스와 그 외 지역에서 음악, 시, 목동, 기타 여러 가지를 관장하는 신으로, 아폴론은 남성적인 아름다움의 전형으로 생각되었다. 그에 대한 숭배는 델포이에 있는 신탁을 중심으로 이루어졌다. 그가 준 두 개의 모토, 'A'와 'B'는 순례자들에게 좋은 가르침이 되었다. '쿠로스'라고 불리는 아케익기의 청년상들은 아폴론의 외모를 모방하였거나 의도적으로 닮게 했다고 생각된다. 니체가 확립한 '양극성' 개념에 의하면, 통제된 아폴론은 불안정하고 자유로운 **디오니소스**의 성격과 대조를 이룬다.

아프로디테(Aphrodite) 그리스 세계와 그 외 지역에서 사랑, 섹스, 아름다움과 풍요의 여신으로 모셔졌는데, 아마도 동방의 아스타르테와 관련이 있거나 그곳에서 기원한 듯하다. 이 여신에 대한 숭배는 그의 출생지로 알려진 키프로스를 중심으로, 에게 해 연안 지역에 널리 퍼져 있었다. 크니도스 같은 곳에는 프락시텔레스가 만든 아프로디테 여신상이 있었는데, 이것은 최초의 누드 여신상으로 유명하였다.

안드로메다(Andromeda) 에티오피아 출신의 소녀로, 아버지가 그녀를 바다 괴물의 제물로 바쳐서 바위에 묶었다. 그러자 페르세우스가 괴물을 무찌르고 그녀를 아내로 삼았다.

암피아라오스(Amphiaraus) 테베로 파견된 7인의 장군들 중 원정대에 참여한 핵심 인물. 원래는 참여를 꺼렸다.

에레크테우스(Erechtheus) 신화에 따르면 아테네의 시조 격인 왕으로, 대지의 여신의 아들이지만 **아테나**의 양자가 되었다. 그의 딸들의 희생에 대한

이야기가 파르테논 신전 프리즈에 이미지화되었다고 생각된다.

에레크토니우스(Erichthonis) '땅에서 태어난' 초기 아테네인으로, **에레크테우스**와 종종 혼동되거나 그로 여겨지기도 했다. 에레크토니우스는 **헤파이스토스**가 **아테나**를 겁탈하려 한 후, 태어났다. 아테나가 그의 정액을 헝겊으로 씻어내고 그 헝겊을 땅에다 버리자 에레크토니우스가 생겨났다.

엘렉트라(Elektra) **아가멤논**과 클리템네스트라의 딸. 그의 오빠 **오레스테스**에게 충성을 다한다.

오디세우스(Odysseus) 로마 신화에서는 **율리시즈**(Ulysses). 호메로스의 『오디세이아』에 그의 모험담이 주요하게 다루어진다. 호메로스의 『일리아스』에서도 주요 인물로 등장한다. 번뜩이고 창의적인 지능의 소유자로 묘사된다. 미술에서는 기원전 5세기부터 고깔 모양의 모자를 쓴 모습으로 종종 등장한다.

오레스테스(Orestes) **아가멤논**과 클리템네스트라의 아들. 그가 어떻게 아버지의 원수를 갚는지에 관해 여러 가지 이야기가 전해온다. 이야기에 따라 그는 명예로운 자가 되기도 하고 끔찍한 범죄자가 되기도 한다.

오르페우스(Orpheus) 최고의 시인으로 그의 노래는 호랑이까지도 온순하게 만들었다. 그의 이름에서 음산한 종교 종파인 '오르피즘'(Orphism)이 유래하였다. 그의 숭배자들은 지하세계의 공포에서도 부활할 수 있다고 믿었다.

오리온(Orion) 거인 사냥꾼. 초기 신화부터 별자리로 알려져 있었다.

오이디푸스(Oedipus) 오이디푸스는 자신의 아버지를 죽이고 어머니와 결혼할 것이라는 예언 때문에 태어나자마자 그의 아버지 테베의 라이노스 왕이 그를 버린다. 그런데 결국 그 예언을 실행하고 만다. 한편, 그는 테베를

괴롭히던 스핑크스와 수수께끼 시합을 벌이게 되는데, 시합에서 이겨 스핑크스를 없애버렸다. 그러나 어처구니없게도 과부가 된 자기 어머니와 결혼한 후 그의 가족관계의 진실을 알게 되었다. 이후 스스로 눈을 뽑고 남루한 채로 세상을 유랑하였다.

이아손(Jason) '아르고'라고 부르는 배를 타고 모험을 하여 '아르고 함대의 승무원'이라고 알려진 초기 영웅들의 지도자. **메데아**에 대한 그의 사랑 이야기는 아폴로니우스와 로디우스가 쓴 기원전 3세기의 시 「아르고노티가」의 중심 주제이다.

이온(Ion) 그리스 민족의 도시인 이오니아의 설립자. 신화에서 그의 혈통에 대해서는 다양한 설이 있는데, **에우리피데스**의 「이온」에는 **아폴론**의 자손이라고 나와 있다.

이카로스(Ikaros) **다이달로스**의 아들. 그의 아버지가 만든 날개를 달고 아버지와 함께 크레타를 탈출하다가 떨어져 죽었다. 이카로스가 너무 높이 날자 날개를 붙인 밀랍이 태양열에 녹아버렸다.

이피게네이아(Iphigeneia) **아가멤논**의 딸. 그녀의 아버지가 그녀를 희생물로 바쳤다. 그녀의 운명에 대해 다양한 설이 있는데, 아티카의 브라우론에서 전해오는 이야기에 의하면 **아르테미스**가 이피게네이아를 구해주고 사슴이나 곰을 희생물로 대신했다고 한다.

제우스(Zeus) **호메로스**에 의하면, '신들과 인간들의 아버지', '구름을 다스리는 자'이며 올림포스의 최고신, 법과 정의의 수호자이다. 미술에서 그는 대개 수염이 있고, 종종 하의만 입은 모습으로 등장한다. 그의 이미지 중 가장 숭배되던 상은 올림피아에 있는 거대한 좌상으로, **페이디아스**가 기원전 430년경에 만들었다.

카스토르와 폴룩스(Castor & Pollux) **디오스쿠로이**(Dioskouroi)로 알려진 쌍둥이.

켄타우로스(Kentauros) 반인반마의 괴물 종족으로 그리스 미술에 자주 등장하였다. 보통 파괴적이고 야만적이며, **헤라클레스**와 싸운 네소스를 제외하고는 개별적인 이름이 알려진 예가 거의 없다. 유일하게 존경할 만한 켄타우로스는 어린 **아킬레우스**를 교육시킨 키론이다.

클리템네스트라(Clytemnestra) **아가멤논**의 아내이며, 그는 자신의 남편을 살해하였다.

키클롭스(Cyclops, 복수 : Cyclopes) 외눈박이 거인족. 이들에 대한 신화(제2장 참조)는 시칠리아 지역과 연관이 있다.

타나토스(Thanatos) 죽음의 영 혹은 죽음의 의인화. 잠의 신 **힙노스**와 쌍둥이 형제.

탄탈로스(Tantalos) 시필로스와 인접한 소아시아의 리디아 지역의 왕. 신들의 음식을 인간들에게 맛보이는 죄를 저질렀다. 지하세계에서 그는 주어진 음식에 다가갈 수 없는 형벌을 받는다.

테베로 파견된 7인의 장군(Seven Against Thebes) **오이디푸스**가 테베를 아들 에테오클레스와 폴리네이케스에게 물려준 후 두 아들은 서로 다투었다. 에테오클레스는 테베를 함께 통치하는 것을 반대하였는데, 이에 폴리네이케스는 테베를 공격할 6명의 전사를 모았다. 이 일은 결국 재앙으로 끝났다. 7인의 장군 중 **아드라스토스**를 제외하고 모두 죽음을 당한다.

테세우스(Theseus) 아테네의 걸출한 영웅. 많은 모험을 하였으며 아티카를 한 지역으로 통합했다. 그가 아테네의 민주주의를 세운 영웅으로 숭배되고 **키몬**이 그의 것으로 추정되는 뼈를 발견하자, 기원전 5세기경 그의 형상은 널리 유행하게 된다. 그의 도상의 인기는 5세기 초반에 상승하였다. 아테네에 그를 기리는 성지(테세이온)는 아직 그 위치를 확인하지 못하였다.

텔레마토스(Telemachos) **오디세우스**의 아들.

트로일로스(Troilos) **프리아모스** 왕의 아들 중 하나. 샘에서 자신의 말에 물을 먹이고 있을 때 매복하고 있던 **아킬레우스**에게 기습을 당하였다. 이 이야기는 아케익기 미술가들에게 인기 있는 소재가 되었다.

트리톤(Triton) 남성 반인반어.

티탄(Titan) 최초의 신 혹은 자연의 힘. 하늘과 땅의 변덕스러운 자손.

파리스(Paris) 트로이의 **프리아모스** 왕의 아들 중 하나. 그가 **헬레네**를 납치해서 트로이 전쟁이 일어났으나, 그는 전쟁에서 거의 역할을 하지 않았다. 그러나 결국 화살로 **아킬레우스**를 죽인다. '파리스의 심판'이라는 이야기에서 **헤르메스**는 파리스의 앞에 세 명의 여신, **헤라**, **아테나**, **아프로디테**를 행진하게 하여 가장 아름다운 여신을 뽑게 했는데, 파리스는 아프로디테를 선택하였다.

파트로클로스(Patroklos) 『일리아스』에서 **아킬레우스**의 가장 친한 친구로 등장한다. 도기 화가들은 이들을 남색 커플로 표현하는 듯하다. 파트로클로스의 죽음으로 아킬레우스는 격렬한 전투를 벌이는데, **헥토르**를 죽여 전투는 절정에 이르게 된다.

판(Pan) 전원의 신 혹은 정령. 보통 아르카디아 지역과 연관이 있다. 갈라진 발굽, 뿔, 털복숭이의 외모를 하고 있다. 악의가 있을 때는 두려움을 줄 수도 있다. 그러나 원래 가축, 동굴, 피리가 있는 전원에 산다.

팔라스(Pallas) **아테나** 여신이 죽인 기간테스의 이름.

페가소스(Pegasos) 날개 달린 말. 메두사의 목이 베어질 때 그 피에서 태어났다. 특히 신화에서는 코린토스와 관련이 있다.

페넬로페(Penelope) **오디세우스**의 부인. 남편이 집을 비운 동안 부지런히 베를 짜면서 구혼자들을 물리쳤기 때문에 인내심 많고 사명감이 투철한 아내의 전형이 되었다.

페르세우스(Perseus) **고르곤**인 메두사를 죽였으며, 바다 괴물로부터 **안드로메다**를 구하였다. 그는 메두사의 머리를 아테나 여신에게 주었다. 메두사를 죽일 때 신었던 날개 달린 신을 **헤르메스**에게 돌려주었다.

페르세포네(Persephone) **데메테르**의 딸. '처녀' 혹은 '코레'(Kore)로 알려져 있다. 지하세계의 왕 **하데스**에게 납치되었다. 데메테르는 농사가 흉작이 되게 하여 저항하였다. 결국 협상을 통해 매해 반 년 동안 자기의 딸이 되돌아오도록 하였다. 이 이야기는 봄이 오고 식물이 자라는 것을 설명한다.

펜테실레이아(Penthesilea) **아마존**의 여왕. 전투에서 **아킬레우스**가 그녀를 죽였는데, 아킬레우스는 펜테실레이아가 죽는 순간 사랑에 빠졌다.

펠롭스(Pelops) **탄탈로스**의 아들. 인생을 불운하게 시작한다. 아버지가 그를 요리하여 신에게 바쳤다. 펠롭스는 어깨를 잃었지만, 신들은 그를 다시 살아나게 한 후 없어진 어깨 대신 상아를 끼워넣었다. 그후 펠롭스는 올림피아에 갔는데, 그곳에서 자신의 후손들에 대한 저주를 대가로 아내를 얻었다. 그의 가문이 바로 **아트레우스** 가이다.

포세이돈(Poseidon) 일반적으로 물, 특히 바다의 신. 포세이돈은 또한 지진도 관장하였다. 삼지창이 그의 지물이다. 아테네의 신화적 역사에서 그는 **아테나**와 아티카 지역의 소유권을 놓고 경합하였다. 이 장면은 파르테논 신전의 서쪽 페디먼트에 보인다.

프로메테우스(Prometheus) 인간에게 불을 가져다준 선각자이지만, 대신 신들의 벌을 받는다. 그는 **제우스**를 속여 제물로 바친 짐승의 좋은 고기는 자기가 차지하고 지방과 내장만을 내주기

도 한다. 제우스는 여러 가지 방법으로 그에게 벌을 주었다. 바위에 묶어놓고 독수리가 간을 쪼아먹도록 하였지만, 간은 쪼아먹혀도 곧 다시 돋아났다. 한편 제우스는 복수하기 위해 최초의 여자 판도라를 만들었는데, 판도라는 세상을 괴롭힐 모든 악이 담겨 있는 상자를 열었다.

프리아모스(Priamos) **호메로스**의 기록 의하면, 트로이가 포위당했을 때의 트로이의 늙은 왕.

피그말리온(Pygmalion) 키프로스의 왕인 그는 이상적인 여인상을 조각한 후, 그 조각상에 도취되어 사랑을 나누고 싶어했다. **아프로디테**는 그를 위해 조각상을 살아 있는 여인으로 만들어 주었다.

페이리토오스(Pirithoos) 라피타이족의 왕자. **테세우스**의 절친한 친구.

하데스(Hades) 그리스의 지하세계의 주신을 의미함과 동시에, 지하세계 그 자체를 의미하는 말이기도 하다.

헤라(Hera) **제우스**의 부인. 많은 신화 이야기가 남편의 바람기에 대한 이 여신의 질투와 노여움에서 비롯된다. 이 여신은 종종 어린이와 출산하는 여성들의 보호신으로서 나타난다.

헤라클레스(Herakles) 그리스의 영웅 가운데 가장 빈번하게 등장한다. 헤라클레스는 **제우스**의 서자였으며, 인간처럼 죽을 운명을 가지고 태어났다. 후에 **아테나** 여신의 도움으로 그는 신이 되어 올림포스에 올라간다. 그의 영웅적인 과업은 너무 길고도 복잡하여 여기에서 모두 언급하기는 어렵다. 그러나 올림피아에 있는 제우스 신전을 장식하는 12가지의 과업은 그것들 중 전범화된 것이 어떤 것인지 확인시켜준다. 미술에서 나타나는 그의 모습은 유아기부터 장년기까지 매우 다양하다. 그리고 강력한 남성으로서 궁극적으로 신이 되었기 때문에 헤라클레스는 로마의 황제들은 말할 것도 없고, 독재자 아테네의 참주 **페이시스트**

라토스와 **알렉산드로스 대왕**의 분신으로 모셔졌다.

헤르메스(Hermes) 전령신. 로마 신화에서는 메르쿠리우스로 부른다. 헤르메스는 지팡이(케리케이온 혹은 카두세우스)를 들고 날개가 달린 신발을 신은 모습으로 나타난다. 영혼의 인도자(Psycho-pompos)로서 그는 지하세계와도 관련이 있다. '헤름'(Herms)이라는 기둥들 위에 올려진 수염 난 두상들은 본래 헤르메스의 모습을 재현하려는 의도였으며, 주요 도로를 표시하는 기능을 하였다.

헤스페리데스(Hesperides) 대지의 모신이 **헤라**에게 바친 황금 사과나무를 지키는 소녀들. 그들의 정원은 지중해 서부의 아틀라스 산맥 너머에 있었다.

헤카테(Hekate) 저승의 여신으로 영혼과 관계가 있으며, 종종 교차로 지역에서 숭배된다.

헤쿠바(Hecuba) **프리아모스** 왕의 부인.

헤파이스토스(Hephaistos) 불, 화산 대장장이의 신. 로마 신화에서는 '불칸'으로 부른다.

헥토르(Hektor) **프리아모스** 왕의 장남.

헬레네(Helene) '천 척의 배를 출항시킨 얼굴', **제우스**와 레다의 아름다운 딸. 헬레네는 **메넬라오스**의 부인이었으나 **파리스**에게 납치되어 트로이 전쟁의 원인이 되었다.

헬렌(Hellen) 헬레네스(Hellenes), 즉 그리스인들의 최초의 조상으로 여겨지고 있다.

헬리오스(Helios) 태양신.

힙노스(Hypnos) 잠의 신. 죽음의 신 타나토스의 형제.

미술가와 기타 역사 인물

니티아스(Nitias) 기원전 5세기 후반에 활동한 아테네 정치가이자 장군. 그는 원치 않았지만, 기원 415~413년 아테네의 야심 찬 시라쿠사 원정을 주관한다. 그는 결국 패전하여 비난을 받는다.

데모스테네스(Demosthenes) 아테네의 웅변가(기원전 384~322년). 정치와 법정에서 특출한 활동을 보였다. 마케도니아의 **필리포스 2세**에 반대하는 그의 긴 연설은 개인에 대한 비난의 집대성이었다. 따라서 공격 연설을 의미하는 '필리피닉'(philippics)이라는 말이 생겨났다.

디필론 화가(Dipylon Master) 기원전 8세기에 아테네에서 거대한 항아리에 기하학 문양의 주로 그림을 그린 초기 도기 화가에 붙여진 이름.

레오카레스(Leochares) 기원전 4세기의 조각가. 올림피아에 있는 마케도니아의 **필리포스 2세**와 그의 가족 초상들을 그린 작가로 인정되고 있다. 그리고 마우솔레움의 일부와 「크니도스의 **데메테르**」 상을 제작한 것으로 추측된다.

리시포스(Lysippos) **알렉산드로스 대왕**의 '궁정 조각가'이며 기원전 4세기 후반에 많은 작품을 남긴 작가이다. 그의 작품들로는 거대한 조각상들과 초상들(예를 들어 **소크라테스**), 당당한 말 탄 인물 군상이 있는데, 현재 베네치아 산마르코에는 청동 말들이 몇 구 남아 있다.

마우솔로스(Mausolus) 카리아 지역의 통치자(기원전 377~353년경). 마우솔레움으로 불리는 거대한 그의 무덤은 아마도 그 자신에 의해 계획된 듯하나 실제 건축은 그의 부인 아르테미시아가 실행하였다.

마크론(Makron) 기원전 5세기 초반 아테네 적색상 도기 화가.

메난드로스(Menander) 기원전 325~290년경 아테네에서 활동한 '신식 희극'을 쓴 선구적인 대표 작가. 새로운 희극은 생활의 지저분한 면을 묘사한 사실주의와 인물 성격에 대한 관심으로 특징지어진다. 이러한 희극은 **아리스토파네스**가 쓴 것 같은 '구식 희극'보다 정치성과 환상도는 약하다.

므네시클레스(Mnesikles) 5세기 건축가로 아테네 아크로폴리스의 기념비적인 프로필라이아를 건축하였다.

미론(Myron) 기원전 5세기 전반기에 청동 조각가로 활동하였으며, 고대 미술에서 사실주의적인 표현 기술과 예를 들어 단거리 경주자의 조각상같이 정지된 형태에 동세를 포착하는 능력을 새롭게 보여주었다. 그의 작품에 대해서는 일화나 「원반 던지는 사람」 같은 로마 시대의 복제본을 통해서만 알 수 있다.

미콘(Mikon) 기원전 5세기에 아테네에서 활동한 미술가. 테세움 벽화와 「회화 스토아」가 그의 작품으로 알려졌다.

밀티아데스(Miltiades) 아테네의 정치가이자 장군(기원전 550~489년경). 그의 정치적 경력은 굴곡이 많았지만 기원전 490년 마라톤 전투의 사령관으로 결국 영웅으로 숭배되었다.

베를린 화가(Berlin Painter) 기원전 5세기 초반 아테네에서 활동한 적색상 도기 화가에게 붙인 이름. 정교한 양식을 구사하지만, 장식적인 요소는 거의 사용하지 않았다.

소크라테스(Sokrates) 아테네의 위대한 철학자(기원전 469~399년경). 계속해서 캐묻고 비판하는 그의 방법론 때문에 **아리스토파네스**는 그를 희화화시킨다. 그러나 **알키비아데스**와 **플라톤**과 다른 이들은 이 교습법을 존경했다. 소크라테스는 젊은이들을 타락시키고 종교를 전복한다는 죄목으로 재판을 받았고 유죄 판결을 받았다.

소포클레스(Sophocles) 아테네의 극작가(기원전 496~406년경).

소피스트(Sophists) 문자 그대로는 '현명한 사람'이라는 뜻이지만, 실제로는 프로타고라스나 고르기아스와 같은 전문 지식인을 지칭하기 위해 사용된다. 이들은 자신의 철학이나 수사학적 기술을 팔아 큰 돈을 벌 수 있었다.

스코파스(Scopas) 기원전 4세기 파로스 섬 출신의 조각가. 그의 독특한 표현주의적인 양식은 테게아의 아테네 신전에서 발굴된 조각상에서 확인된다. 또한 그는 마우솔레움 건축에 참여한 조각가 가운데 한 사람이기도 하다.

스테시코로스(Stesichoros) 기원전 6세기의 시인. 작품은 거의 남아 있지 않지만 상당한 영향력을 가지고 있었다. 그의 작품에는 강한 서술적인 요소가 들어 있었던 것으로 생각된다. 따라서 초기 그리스 미술의 서술적 시도에 영향을 주었다.

아가타르코스(Agartharcus) 기원전 5세기의 사모스 출신의 화가. 아이스킬로스의 희곡을 위한 무대 세트를 최초로 디자인했다고 전해진다(이때 **아이스킬로스**가 살아 있었는지는 확실하지 않다).

아리스토텔레스(Aristoteles) 철학자, 문학비평가, 자연과학자(기원전 384~322년경). **플라톤**의 제자이며 리케움(Lyceum)이라는 학교를 세웠다. 『시학』은 그의 저술 가운데 핵심은 아니지만, 그리스 문학과 미술에 관심이 있는 사람이라면 읽어야 할 필독서이다.

아리스토파네스(Aristophanes) 극작가(기원전 450~385년경). 신랄한 정치적 풍자, 서정시, 외설 등으로 아리스토파네스는 아테네에서 '구식 희극'의 대가로 알려져 있었으며, 현재도 그러하다.

아스테아스(Asteas) 기원전 4세기에 파이스툼(포세이도니아)에서 활동한 주요 도기 화가.

아이스킬로스(Aeschylus) 아테네의 극작가(기원전 525~456년경). 그는 살아 있는 동안 폭군들의 몰락, 민주정의 성장, 페르시아 전쟁 등 아테네에서 벌어지는 중요한 사건들을 직접 목격하였다. 아이스킬로스가 마라톤과 살라미스 전투에서 싸웠다는 기록이 전해온다. 그리고 그의 희곡 「페르시아인」은 전투를 눈앞에서 본 것처럼 묘사하고 있다.

아카이메니드(Achaemenids) 기원전 7세기에서 4세기 사이의 페르시아 왕조의 그리스식 명칭.

아탈리드(Attalids) 페르가몬을 통치한 왕조의 이름. 기원전 241년 최초의 공식적인 왕으로, 아탈로스 1세부터 시작되었다.

아펠레스(Apelles) 기원전 4세기의 화가. 에게 해 전 지역에서 작품 의뢰를 받았지만 **알렉산드로스 대왕**의 궁정 화가로 일했다. 그가 비방과 시기, 진실, 그밖에 다른 것들을 의인화하여 그린 것에 대한 고대의 기록은 르네상스 시기에 영향을 끼쳤다.

안도키데스 화가(Andokides Painter) 기원전 6세기 후반의 도기 화가. **엑세키아스**의 후계자로 믿어진다. 그가 그린 것으로 추정되는 도기들은 흑색상과 적색상 기법을 모두 보여준다.

알렉산드로스 대왕(Aléxandros the Great) 일반적으로 마케도니아의 **필리포스 2세**의 아들인 알렉산드로스 3세에 주어진 명칭(제7장 참조).

알카메네스(Alkamenes) **페이디아스**의 제자로 알려진 조각가. 기원전 5세기 후반기에 주로 아테네에서 활동했던 것으로 보인다.

알크마이오니다이(Alkmaionidai) **페이시스트라토스**가 추방시킨 아테네의 세력가문이다. 아테네에 민주주의 체제를 이룬 개혁을 이뤄냈다. 기원전 508~507에 아테네의 투표방식을 창안한 **클레이스테네스**가 바로 알크마이오니다이 가의 사람이다. 한편 **페리클레스**도 이 가문 출신으로 보다 후대의 인물이다.

알키비아데스(Alkibiades) 기원전 5세기의 마지막 몇십 년간 아테네 역사에서 중요한 정치가. **소크라테스**의 친구.

엑세키아스(Exekias) 아테네의 흑색상 도기 화가. J D 비즐리에 의하면 그는 "당신은 그림을 더 잘 그릴 수는 없습니다. 단지 다르게 그릴 수 있을 뿐입니다"라는 말을 남겼다고 한다. 확실히 도기화 분야에서 가장 섬세한 기법을 구사한 미술들 가운데 한 사람으로서 기원전 550년부터 530년경 사이에 활동한 것으로 보인다. 그의 그림 중 가장 유명한 것은 **아이아스**와 **아킬레우스**가 장기를 두는 장면인데, 이것은 현재 바티칸에 있다.

에우리피데스(Euripides) 극작가(기원전 485~406년경). 심리적으로 미묘한 성격 창조에 능했기 때문에 고전 아테네 비극 작가들 중 가장 '현대적'이라고 평가되고 있다.

에우프로니오스(Euphronios) 기원전 6세기 후반에 활동한 아테네의 적색상 도기 화가. 적색상의 자연스러운 잠재적인 기법을 발전시킨 '선구자' 중의 한 사람. 이밖에 에우티미데스, 핀티아스, 스미크로스 등도 선구자들이다.

이소크라테스(Isokrates) 기원전 4세기의 아테네 웅변가. 민족주의적이고 자기 확신적인 그리스 문화를 형성하는 데 중요한 역할을 하였다.

익티노스(Iktinos) **칼리크라테스**와 함께 아테네의 파르테논 신전을 설계하였다고 인정되는 건축가. 또한 바사이의 아폴론 신전의 건축가로 알려져 있다.

크세노폰(Xenophon) 아테네 출신의 정치가, 기마병의 지휘관이자 작가(기원전 428~354년경).

제욱시스(Zeuxis) 화가. 기원전 5세기 후반과 4세기 초에 활동하였다. 그의 환상적인 솜씨는 포도를 그렸을 때 새들이 그것을 쪼려고 했다는 일화에서 입증된다.

참주 살해자(Tyrannicides) 아테네인인 하르모디오스와 아리스토게이톤에게 붙여진 이름. 이들은 기원전 514년 **히파르코스**를 살해하였다. 이들을 기리기 위해 기원전 510년경 군상 조각이 세워졌다.

칼리크라테스(Kallikrates) 기원전 5세기에 활동한 아테네 건축가.

클레이스테네스(Kleisthenes) 아테네의 민주공화정을 세웠다고 추정되는 인물. 기원전 508~507년 사이 아테네의 참주로 재임하는 동안 일련의 정치적인 개혁을 단행하였다.

키몬(Kimon) 아테네의 정치가이자 장군. **밀티아데스**의 아들. 그는 기원전 476~463년 페르시아와의 전쟁을 지휘하였다. 이 전쟁 동안 그는 '테세우스의 뼈'라고 추측되는 것을 스키로스 섬에서 아테네로 다시 가져왔다. 키몬이 파르테논 신전을 건축하려 했다는 학설도 있는데, 파르테논 신전은 그의 정치적 라이벌 **페리클레스**에 의해 그후 다른 형태를 띠게 되었다.

테미스토클레스(Themistokles) 기원전 480년 살라미스 해전에서 아테네 함대를 성공적으로 이끈 사령관. 후에 소아시아로 망명하였다.

테오크리투스(Theocritus) 기원전 3세기의 유랑 시인.

테오프라스토스(Theophrastos) 아리스토텔레스의 제자이자 계승자. 기원전 335년경 아테네에서 활동하였다.

투키디데스(Thucydides) 역사가(기원전 460~400년경). 현존하는 그의 저작들은 공명함과 정확함을 표방하면서 아테네와 스파르타 간에 벌어진 펠로폰네소스 전쟁(기원전 431~404년경)을 기록하고 있다.

파나이노스(Panainos) 기원전 5세기의 화가. 회화 스토아의 일부와 올림피아의 제우스 상 제작에서 그의 형제 혹은 삼촌으로 알려진 **페이디아스**를 도왔다고 추정되고 있다.

파라시오스(Parrhasios) 기원전 4세기의 유명한 화가. 그 명성에도 불구하고 전하는 작품은 하나도 없다.

파시텔레스(Pasiteles) 기원전 1세기 동안 로마에서 가장 활발하게 일한 그리스 조각가 가운데 한 사람. 그는 또한 『세계의 위대한 걸작들』이라는 미술 해설서 5권을 편찬하였다고 전해진다.

파우사니아스(Pausanias) 그리스의 여행가. 그가 저술한 『그리스 기행』은 여행안내서의 원형으로 기원후 150년에 편찬되었다.

파이오니오스(Paionios) 기원전 5세기 후반에 올림피아에 활동하면서, 날개 달린 경쾌한 승리의 여신상을 제작한 것으로 알려진 조각가이다.

판 화가(Pan Painter) 기원전 5세기 초반에서 중반까지 활동하면서 매너리스트 양식을 창조해낸 아테네의 한 적색상 도기 화가에 붙여진 이름.

페리클레스(Perikles) 기원전 5세기 아테네의 핵심적인 정치가. 아크로폴리스의 기념비적인 재건축은 그가 이룩한 것이다. 파르테논 신전을 건축하는 자금 조달이 어려워지자 자신의 재산에서 비용을 지불하였다. 그는 **페이디아스**와 개인적으로 절친한 친구 사이였다고 전해지고 있다.

페이디아스(Pheidias) 기원전 5세기에 가장 재능 있고 활발하게 활동한 미술가. 그는 기원전 490년경 아테네에서 태어나 기원전 430년 직후에 올림피아에서 죽은 것으로 보인다. 그의 가장 위대한 작품은 파르테논 신전에 있는 **아테나**와 올림피아에 있는 **제우스** 상으로, 크리셀레판티노스 상으로 제작된 것으로 알려져 있다. 그러나 오늘날에는 소실되어 전해지지 않는다. 그러나 현존하는 파르테논 신전 조각을 통해 그가 당대 최고의 조각가였음을 확인할 수 있다.

페이시스트라토스(Peisistratos) 기원전 561년부터 기원전 527년 죽기까지 아테네를 통치하였다. 그의 공공 업적은 당시의 도기화에 나타나는데, 예를 들어 공공 분수를 건축하고 있는 모습 등이다. 그리고 아크로폴리스의 많은 신전 장식에 자금을 댔다. 그가 자신을 제2의 헤라클레스로 생각했다는 주장은 설득력이 있다. 이러한 주장은 기원전 6세기 아테네 미술에서 **헤라클레스**의 이미지가 광범위하게 유행하는 현상을 설명해준다.

폴리클레이토스(Polyklestos) 아르고스 출신의 조각가로 기원전 5세기 중엽에 활동하였다. 그의 작품은 전부 청동으로 되어 있는데, 후대에 매우 영향력이 있었다. 이는 그가 자신의 제작 원칙을 『카논』이라는 책으로 펴냈기 때문일 것이다. 그는 이 저작에서 인체를 재현할 때 지켜야 할 비례 체계를 확립하였다.

프락시텔레스(Praxiteles) 기원전 4세기 중반의 조각가. 그의 작품 중에서 「크니도스의 아프로디테」가 가장 유명하다. 이 작품과 그의 다른 작품들은

복제품으로 전해오고 있다. 올림피아에 있는 헤르메스의 팔에 안긴 어린 디오니소스의 모습을 대리석으로 조각한 작품이 그가 만든 유일한 원본으로 추측된다.

프로토게네스(protogenes) 기원전 4세기 후반의 화가. **아펠레스**와 치열한 경합을 벌인 일화로 기억되는 화가이다.

플라톤(Platon) 기원전 5세기 말에 활동한 **소크라테스**의 제자, 기원전 347년 죽을 때까지 아테네에 있는 자신이 세운 '아카데미'의 교장이었다. 그의 철학적인 관심의 범위는 도덕과 윤리로 지배되었음에도 불구하고 상당히 광범위하였다. A N 화이트헤드는 "모든 서양철학은 플라톤의 발자취의 일부일 뿐이다"라고 했는데, 이는 결코 과장이 아니다.

플루타르크(Plutarch) 기원후 1세기 후반과 2세기 초에 활동한 그리스 출신의 저술가. 그의 방대한 저작들은 매우 쉽고 인간사에 대한 동정이 넘친다는 점이 특징적이다. 또 그는 **페리클레스** 같은 인물의 전기를 전해주고 있다.

플리그노토스(Polygnotos) 기원전 5세기의 화가로 아테네와 델포이에서 활동하였다.

플리니우스(Gaius Plinius Secundus, 英: Pliny the Elder) 로마의 박물학자. 기원후 77년에 완성된 그의 저술 『박물지』에는 그리스 미술과 미술가들에 대한 정보가 산발적이나마 들어 있다.

피티오스(Pythios) 프리에네 출신의 건축가. 할리카르나소스의 마우솔레움과 프리에네의 아테나 폴리아스 신전을 설계하였다고 한다. 그리하여 소아시아에서 '이오니아 르네상스'의 선구자가 되었다.

핀다르(Pindar) 승리한 운동경기자들을 축하하는 송시를 전문적으로 썼던 시인(기원전 518~438년경).

필리포스 2세(Philip II) 마케도니아의 왕(기원전 359~356년)이자 **알렉산드로스 대왕**의 아버지. 그는 효과적인 전략을 구사하여 마케도니아 제국을 건설하였다. 그의 무덤은 베르기나에 있는 마케도니아 왕가의 묘지에서 발견되었다.

헤로도토스(Herodotus) 역사학자. 기원전 6세기 말에 태어나 425년경에 사망한 것으로 추정된다. 그의 저술 『역사』에는 미술에 대한 언급이 거의 없지만 좋은 성품과 열린 마음을 가진 한 개인의 여행과 관심사들에 관한 매우 매력적인 설명이 남아 있다.

헤시오도스(Hesiodos) 기원전 7세기 후반 보이오티아 출신의 시인. 그의 작품은 그리스의 우주론적인 신화에 대한 가장 이른 시기의 증거들이다.

호메로스(Homer) 그리스 문학에서 최고의 지위로 추앙받는 두 편의 서사시 『일리아스』와 『오디세이아』의 작가로 추정되지만, 그에 대해 알려진 것은 거의 없다. 만약 역사적으로 호메로스라는 작가가 있었다면, 그는 기원전 8세기에 살았을 것이 틀림없다. 그의 작품은 우리가 **미케네 문명**이라고 부르는 시기에 해당하는 영웅시대를 담고 있다. 그러나 그의 작품은 기원전 6세기에 이르러 비로소 문헌으로 기록되었다. 또한 이 시기는 이른바 '호메로스의 송가'로 불리는 시기이다. 이 음유시인에 대한 상상적인 초상은 그가 장님이라는 전승을 토대로 만들어졌다.

히파르코스(Hipparchos) **페이시스트라토스**의 작은아들. 기원전 514년에 이른바 '참주 살해자'에 의해 피살되었다.

히포다모스(Hippodamos) 기원전 500년경에 태어났으며, 그의 도시 계획 방면의 업적은 기원전 408년이 되어서야 입증된다. **직교하는** 바둑판 모양의 거리를 창안하지는 않았더라도 최소한 적극 응용하였다고 인정받고 있다.

히포크라테스(Hippokrates) 임상의학

의 아버지. 기원전 5세기 후반기에 걸쳐 활동하였다.

히피아스(Hippias) **페이시스트라토스**의 큰아들. 기원전 510년 아테네에서 추방된 후 페르시아를 유랑하였다. 그리고 기원전 490년 마라톤 전투에서는 페르시아의 편에 있었다.

주요 연표

[] 속의 숫자는 본문에 실린 작품번호를 가리킨다
연대는 대략 추정한 것이다

<table>
<tr><td colspan="2">그리스 미술</td><td>주요 배경</td></tr>
<tr><td>기원전 3000</td><td>키클라데스 제도의 조각상 [9, 12]</td><td></td></tr>
<tr><td>2000</td><td>크노소스와 파이스토스의 미노아 궁전 [15-17, 20]
A형 선형문자.</td><td></td></tr>
<tr><td>1600</td><td>미케네의 장방형 고분 [27-8, 31]</td><td>1500 테라 화산폭발.</td></tr>
<tr><td>1450</td><td>미노아 문명 쇠퇴.
크노소스의 B형 선형문자</td><td></td></tr>
<tr><td>1250</td><td>미케네의 사자문.
아트레우스 왕의 보물창고 [22-5].</td><td>1250 트로이 전쟁

1200 미케네 문명 멸망.
1100 도리아 민족 침입.
1000 이오니아 민족 이주.</td></tr>
<tr><td>950</td><td>에우보이아 레프칸디의 '헤로온' [34].</td><td></td></tr>
<tr><td>900</td><td>전 기하학 문양 도기 [37].</td><td></td></tr>
<tr><td>800</td><td>기하학 문양 도기 [38-9, 42-8].</td><td>800 그리스에서 페니키아인의 알파벳 문자 사용.</td></tr>
<tr><td>776</td><td>올림픽 경기 시작.</td><td>750 피테코우사이(이스키아) 같은 초기 식민지 개척.
호메로스풍의 서사시 유행.</td></tr>
<tr><td>725</td><td>선 코린토스풍의 도기 [56-7].</td><td></td></tr>
<tr><td>700</td><td>선 아티카 도기.
사모스에서처럼 열주형 신전 등장.</td><td></td></tr>
<tr><td>650</td><td>'다이달로스' 양식의 조각상.</td><td>650 그리스인 이집트로 진출.</td></tr>
<tr><td>625</td><td>코린토스 도기.</td><td></td></tr>
<tr><td>600</td><td>도리아 기둥 등장 [63].
초기 아테네 흑색상 도기 [84-7, 91-2, 99-100]].</td><td>600 솔론의 법.</td></tr>
<tr><td>575</td><td>프랑수아 크라테르 [87].</td><td></td></tr>
<tr><td>550</td><td>아크로폴리스의 석회암 페디먼트.
에페소스의 아르테미스 신전과 같은 이오니아 기둥 등장.</td><td>550 아테네 참주 페이시스트라토스 통치.
그리스 전역에서 참주 지배.</td></tr>
<tr><td>525</td><td>「페플로스를 입은 코레」 [95-6].
델포이의 시프노스 보물창고.
피레우스 아폴론 [112].
적색상 도기 시작 [106-8, 111, 128-9, 135, 138, 171-5, 195].</td><td></td></tr>
<tr><td>510</td><td>에우티메데스, 에우프로니오스.
'히드리아 카이레탄'.</td><td>510 아테네에서 페이시스트라토스 가문 축출.</td></tr>
<tr><td>490</td><td>「크리티오스 소년상」 [117].
에우티디코스의 코레.
베를린 화가.</td><td>500 아테네 민주정 시작.
490 마라톤 전투.</td></tr>
</table>

베네치아

에트루리아

앙코나

키우시

엘바

볼치

타르퀴니아

체르베테리

로마

티볼리

아드리아 해

스페르롱가

나폴리

이스키아

헤르쿨라네움

베수비오 산

폼페이

캄파니아

아풀리아

파이스툼

메타폰툼

루카니아

티레니아 해

코르푸

도도나

베

리아체

시칠리아

테르몬

아그리겐토

올림피아

겔라

시라쿠사

카르타고

아틀라스 산

스파

지 중 해

| 0 | 100 | 200 | 300마일 |

| 0 | 100 | 200 | 300 | 400킬로미터 |

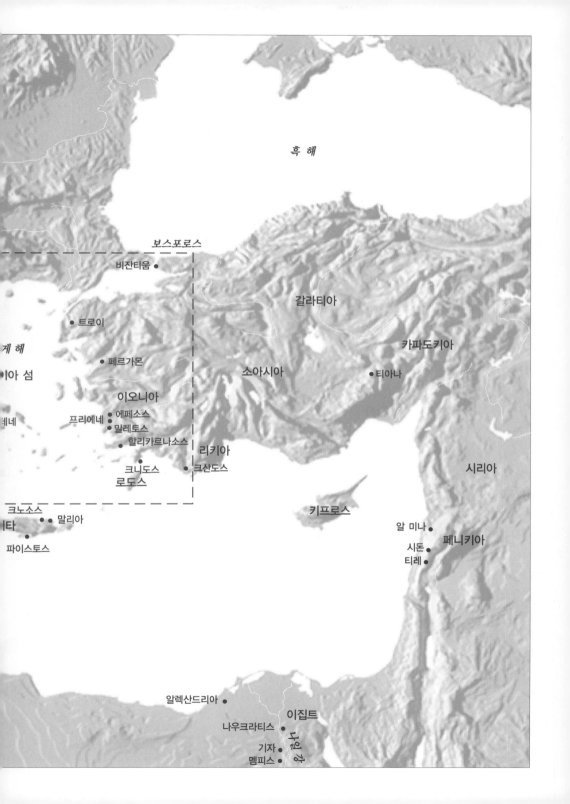

흑 해

보스포로스

비잔티움

갈라티아

카파도키아

트로이

게 해

페르가몬

소아시아

티아나

이오니아

이 섬

에페소스

프리에네

밀레토스

케네

할리카르나소스

리키아

크니도스

크산도스

로도스

시리아

크노스스

키프로스

말리아

타

알 미나

파이스토스

시돈

페니키아

티레

알렉산드리아

이집트

나우크라티스

기자

멤피스

나일 강

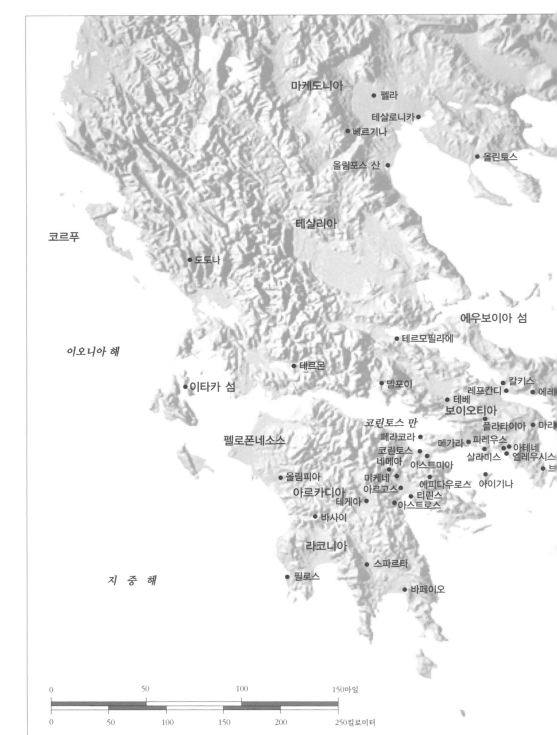

마케도니아

펠라

테살로니카

베르기나

올린토스

올림포스 산

코르푸

테살리아

도도나

에우보이아 섬

이오니아 해

테르모필라에

테르몬

이타카 섬

델포이

칼키스

레프칸디

에레

테베

보이오티아

코린토스 만

플라타이아

마라

펠로폰네소스

페라코라

메가라

파레우스

코린토스

아테네

네메아

이스트미아

살라미스

엘레우시스

브

올림피아

미케네

에피다우로스

아이기나

아르카디아

아르고스

테게아

티린스

아스트로스

바사이

라코니아

지 중 해

스파르타

필로스

바페이오

0		50		100		150마일

0	50	100	150	200	250킬로미터

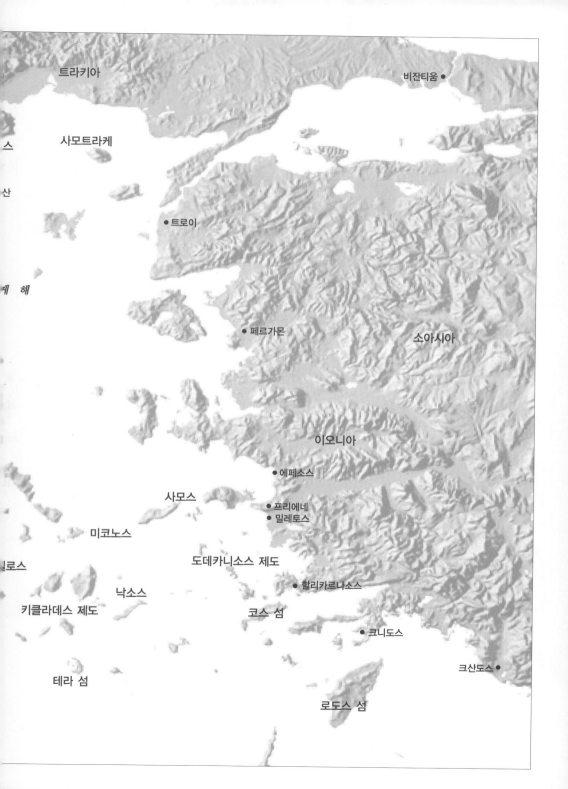

트라키아

비잔티움 •

사모트라케

스

산

에 해

케 해

• 트로이

• 페르가몬

소아시아

이오니아

• 에페소스

사모스

• 프리에네
• 밀레토스

미코노스

도데카니소스 제도

로스

낙소스

• 할리카르나소스

키클라데스 제도

코스 섬

• 크니도스

크산도스 •

테라 섬

로도스 섬

권장도서

그리스의 역사, 사회, 고고학적 배경지식

M Bieber, *A History of the Greek and Roman Theatre* (Princeton, 1961)

A Burford, *Craftsmen in Greek and Roman Society* (London, 1972)

W Burkert, *Greek Religion* (Oxford and Cambridge, MA, 1985)

J M Camp, *The Athenian Agora : Excavations in the Heart of Classical Athens* (London, 1992)

P Cartledge, *The Greeks : A Portrait of Self and Others* (Oxford, 1993)

E R Dodds, *The Greeks and the Irrational* (Berkeley, 1951)

F Frontisi-Ducroix, *Dédale : mythologie de l'artisan en Grèce ancienne* (Paris, 1975)

E Kris and O Kurz, *Legend, Myth and Magic in the Image of the Artist* (New Haven and London, 1979)

D C Kurtz and J Boardman, *Greek Burial Customs* (London, 1971)

C Morgan, *Athletes and Oracles : Transformation of Olympia and Delphi in the Eighth Century BC* (Cambridge, 1990)

G Nagy, *The Best of the Achaeans : Concepts of the Hero in Archaic Greek Poetry* (Baltimore, 1979)

J Neils *et al., Goddess and Polis : Panathenaic Festival in Ancient Athens* (Princeton, 1992)

F de Polignac, *Cults, Territory and the Origin of the Greek City State* (Chicago, 1995)

J J Pollitt, *The Art of Ancient Greece : Sources and Documents* (Cambridge, 1990)

W J Raschke (ed.), *The Archaeology of the Olympics : Olympics and Other Festivals in Antiquity* (Madison, WI, 1988)

G M A Richter, *A Handbook of Greek Art : A Survey of the Visual Arts of Ancient Greece* (Oxford, 1959, rev. edn, London, 1987)

C Sourvinou-Inwood, *Reading Greek Death : To the End of the Classical Period* (Oxford, 1995)

A F Stewart, *Art, Desire, and the Body in Ancient Greece* (Cambridge, 1997)

시대별 입문서와 전공서적

1. 선사시대, 미노아, 미케네 문명

O Dickinson, *The Aegean Bronze Age* (Cambridge, 1994)

G E Mylonas, *Mycenae and the Mycenaeans* (Princeton, 1966)

C Renfrew, *The Cycladic Spirit : Masterpieces from the Nicholas P Goulandris Collection* (London, 1991)

P M Warren, *The Aegean Civilisations* (Oxford, 1989)

2. 암흑기, 기하학 문양 시대, 동방화

J N Coldstream, *Geometric Greece* (London and New York, 1977)

J M Hurwit, *The Art and Culture of Early Greece 1100~480 BC* (Ithaca, NY, 1985)

S P Morris, *Daidalos and the Origins of Greek Art* (Princeton, 1992)

B Schweitzer, *Greek Geometric Art* (London, 1971)

A M Snodgrass, *The Dark Age of Greece* (Edinburgh, 1971)

J Whitley, *Style and Society in Dark Age Greece : The Changing Face of Pre-Literate Society 1100~700 BC* (Cambridge, 1991)

3. 아케익기

H Payne, *Archaic Marble Sculpture from the Acropolis* (London, 1948)

B S Ridgway, *The Archaic Style in Greek Sculpture* (Princeton, 1977, rev. edn, Chicago, 1993)

H A Shapiro, *Art and Cult in Athens under the Tyrants* (Mainz, 1989)

4. 고전기

T Hölscher, *Griechische Historienbilder des 5. und 4. Jahrhunderts v. Chr.* (Würzburg, 1973)

G T W Hooker (ed.), *Parthenos and Parthenon* (Oxford, 1963)

I Jenkins, *The Parthenon Frieze* (London, 1994)

K F Johansen, *The Attic Grave Reliefs of the Classical Period* (Copenhagen, 1951)

M Robertson, *The Art of Vase-Painting in Classical Athens* (Cambridge, 1992)

5. 헬레니즘

J Onians, *Art and Thought in the Hellenistic Age* (London, 1978)

J J Pollitt, *Art in the Hellenistic Age* (Cambridge, 1986)

A F Stewart, *Faces of Power : Alexander's Image and Hellenistic Politics*, vol.2 of *Hellenistic Culture and Society* (Berkeley, CA and Oxford, 1993)

6. 미술, 신화, 신화 · 역사

D Castriota, *Myth, Ethos and Actuality : Official Art in Fifth Century BC Athens* (Madison, WI, 1993)

J B Connelly, 'Parthenon and Parthenoi : a Mythological Inter-pretation of the Parthenon Frieze', *American Journal of Archaeology*, 100 (January 1996), pp.53~80

E D Francis and M Vickers, *Image and Idea in Fifth-Century Greece : Art and Literature After the Persian Wars* (London, 1990)

H A Shapiro, *Myth into Art : Poet and Painter in Classical Greece* (London and New York, 1994)

건축

J J Coulton, *Greek Architects at Work* (London, 1977) pub. in USA as *Ancient Greek Architects at Work* (Ithaca, NY, 1977)

A W Lawrence, *Greek Architecture* (Harmondsworth, 1957, rev. edn, 1983)

J Onians, *Bearers of meaning, The Classical Orders in Antiquity, the Middle Ages and the Renaissance* (Princeton, 1988)

V Scully, *The Earth, the Temple and the Gods* (New Haven and London, 1979)

J B Ward-Perkins, *Cities of Ancient Greece and Italy : Planning in Classical Antiquity* (London, 1974, new edn, New York, 1987)

R E Wycherley, *How the Greeks Built Cities* (London, 1949, 3rd edn, 1969)

조각

S Adam, *The Technique of Greek Sculpture in the Archaic and Classical Periods* (London, 1966)

J Boardman, *Greek Sculpture : The Archaic Period* (London, 1978)

_____, *Greek Sculpture : the Classical Period* (London, 1985)

D L Haynes, *The Technique of Greek Bronze Statuary* (Mainz, 1992)

C C Mattusch, *Greek Bronze Statuary : From the Beginnings through the Fifth Century BC* (Ithaca, NY, 1988)

G M A Richter, *The Portraits of the Greeks* 3 vols (London, 1965, abridged and rev. by R R R Smith, Oxford, 1984)

C Rolley, *Greek Bronzes* (London and New York, 1986)

R R R Smith, *Hellenistic Sculpture* (London, 1991)

N J Spivey, *Understanding Greek Sculpture* (London, 1996)

A F Stewart, *Greek Sculpture : An Exploration*, 2 vols (New Haven and London, 1990)

회화

M Andronikos, *Vergina II : The 'Tomb of Persephone'* (Athens, 1994)

E Keuls, *Plato and Greek Painting* (Leiden, 1978)

M Robertson, *Greek Painting* (Geneva, 1959)

채색 도기

C Bérard *et al.*, *A City of Images* (Princeton, 1989)

J Boardman, *Athenian Black Figure Vases* (London, 1974)

_____, *Athenian Red Figure Vases : the Archaic Period* (London, 1975)

_____, *Athenian Red Figure Vases : the Classical Period* (London, 1989)

R M Cook, *Greek Painted Pottery* (London, 1960, rev. edn, 1997)

F Lissarague, *The Aesthetics of the Greek Banquet* (Princeton, 1990)

T Rasmussen and N J Spivey (eds), *Looking at Greek Vases* (Cambridge, 1991)

B A Sparkes, *Greek Pottery : An Introduction* (Manchester, 1991)

_____, *The Red and the Black : Studies in Greek Pottery* (London, 1996)

A D Trendall, *Red Figure Vases of South Italy and Sicily* (London, 1989)

공예 및 기타

R A Higgins, *Greek Terracottas* (London, 1967)

C M Kraay, *Greek Coins* (London, 1966)

G M A Richter, *Engraved Gems of the Greeks and Etruscans* (London, 1968)

V Webb, *Archaic Greek Faience : Miniature Scent Bottles and Related Objects from East Greece, 650~500 BC* (Warminster, 1978)

D Williams and J Ogden, *Greek Gold : Jewellery of the Classical*

World (London, 1994)

그리스의 유산

J Boardman, *The Diffusion of Classical Art in Antiquity* (London, 1995)

R and F Etienne, *The Search for Ancient Greece* (London and New York, 1992)

F Haskell and N Penny, *Taste and the Antique : The Lure of Classical Sculpture 1500~1900* (New Haven and London, 1981)

I Jenkins, *Archaeologists and Aesthetes in the Sculpture Galleries of the British Museum 1800~1939* (London, 1992)

P Tournikiotis (ed.), *The Parthenon and its Impact in Modern Times* (Athens, 1994)

D Traill, *Schliemann of Troy : Treasure and Deceit* (London, 1995)

감사의 말

이 책의 윤곽과 틀을 잡아준 편집진과 디자인부에 감사드린다. 특히 프로적인 적극성과 꼼꼼함으로 도판을 손봐준 수잔 로즈 스미스에게 감사의 마음을 전한다.

나이즐 스피비

옮긴이의 말

나이즐 스피비의 『그리스 미술』이 지닌 매력이라면 고대 그리스 미술이 세계 미술사에서 누리고 있는 신화적 지위에 대한 고민과 의문이 담겨 있다는 점이다. 공정함을 우선시해야 하는 개설서라는 성격 때문에 문제 제기의 강도는 이 책보다 앞서 발표한 『그리스 조각의 이해』보다는 순화되었지만, 스피비는 여전히 그리스 미술에 대한 찬미나 연대기적 양식 설명보다는 '그리스 미술이 당시 사회 속에서 어떻게 기능하였는가'라는 의문 속에서 논의를 전개하였다. 미술의 사회성을 다룬 기존의 연구서 중에는 미술의 자율성을 간과하여 미술을 역사적 사건의 삽화로 이용한 경우가 많았다. 그러나 스피비는 그리스 작가의 이중적 지위를 강조하면서 책을 시작하였고, 시종일관 그리스 사회의 모순 속에서 미술을 자리매겼다. 이 때문에 그가 잡아낸 그리스 미술과 사회의 관계는 역동적이다.

기본적으로 본론의 8장을 시대순으로 배열하였지만 아케익기에서 고전기, 헬레니즘이라는 전통적인 시대 구분보다는 '신화', '도시와 성지', '민주제'. '전쟁', '드라마', '야망' 같은 해당 시기를 대표할 수 있는 非미술사적 키워드를 제시하였다. 모든 장이 대단히 개성 있는 구성을 하고 있지만, 개인적으로는 6장 〈인생은 연극이다−그리스 미술과 연극〉이 가장 독창적이라고 생각한다. 그의 논점이 개인적 가치와 사회적 가치의 분리가 나타나는 기원전 4세기 초의 그리스 미술을 설명하는 데 효과적이었기 때문이다. 한편 그리스 신화에 관심이 있는 독자들은 신화−미술−사회의 삼각관계를 다루는 2장과 3장, 5장에서 흥미진진한 미술 이야기뿐만 아니라 그것을 이해하는 결정적인 사례들을 발견할 것이다.

그리스와 영국의 외교적 분쟁 사안인 파르테논 신전 조각 상황 문제에 대해 영국 학자답게 냉소적 태도를 취한 것과, 그리스 미술의 기원을 미케네 문명으로 삼는 부분 등은 다소 눈에 거슬린다. 그러나 이 책은 현대와 멀리 떨어져 있는 '고대 미술'을 연구하기 위해서 미술사학자는 문헌과 고고학뿐만 아니라 자료와 자료를 연결시킬 수 있는 깊이 있는 학문적 통찰력과 상당한 문장력을 겸비해야 한다는 점을 보여준 좋은 예라고 생각한다.

1999년 가을 학기 홍익대 대학원 강의에 교재로 사용한 인연으로 번역까지 오게 되었다. 처음에는 최신 연구서를 소개한다는 의욕이 앞섰지만, 마무리하면서 옮긴이의 한계로 원서가 지닌 매력이 흐려졌을까 하여 초조해진다. 까다로운 교정과 디자인에 힘써준 서상미 님과 여러 한길아트 편집부에게 깊은 감사의 마음을 전하고 싶다.

양정무

사진의 출처

AKG, London : 227 ; American School of Classical Studies, Athens : 125 ; Ancient Art and Architecture Collection/Ronald Sheridan : 70, 74, 78, 170, 177 ; Antikenmuseum, Basle, photo D Widmer : 153 ; Archaeological Museum, Epidauros : 163 ; Archaeological Museum, Istanbul : 217 ; Archaeological Museum, Thessaloniki : 211, 214 ; Archaeological Receipts Fund, Athens : 26, 30, 49, 53, 61, 77, 80, 88, 90, 131, 168, 179, 191 ; Archaeological Service of Dodecanese, Museum of Kos : 36 ; Art Institute of Chicago, restricted gift of Mrs Harold T Martin : 219 ; Ashmolean Museum, Oxford : 3, 16, 55, 162, 198, 199, 254 ; Bibliothèque Nationale, Paris : 51, 243 ; Bildarchiv Preussischer Kulturbesitz, Berlin : 150, 176, 224, 228, 229 ; Birmingham Museum and Art Gallery : 248 ; Bridgeman Art Library : 233, 244 ; British Museum, London : 10, 33, 48, 68, 94, 105, 106, 136, 137, 141, 154, 155, 156, 157, 159, 160, 180, 188, 203, 204, 205, 208, 209, 210, 218, 239, 250, 251 ; British School at Athens : 35 ; Peter Clayton : 20 ; Corbis UK : photo Gianni Dagli Urti 103, photo Adam Woolfitt 252 ; Fitzwilliam Museum, Cambridge : 184 ; Sian Frances, photo Michael Dyer Associates : 8 ; Sonia Halliday Photographs : 25, 109, 121, 164, 165, 167, 189, 207, 223, photo James Wellard 145 ; Robert Harding Picture Library : 28, 31, 122, photo G. Kavallierakis 71, photo Roy Rainford 89 ; Institut für Geschichte und Theorie der Architektur, ETH, Zurich : 247 ; Kunsthistorisches Museum, Vienna : 107, 108 ; André Laubier, Paris : 245 ; Lund University Antikmuseet : 86 ; Manchester University Museum, Department of Archaeology : 212 ; Martin von Wagner-Museum der Universitat Würzburg, photos K Oehrlein : 99, 100, 111, 171, 172 ; Mausoleum Museum, Bodrum, courtesy Professor C Jeppesen, photo Thomas Pedersen og Poul Pedersen : 202 ; The Metropolitan Museum of Art, New York : purchase, gift of Darius Ogden Mills and C Ruxton Love and bequest of Joseph H Durkee, by exchange, 1972, 6, 7, Cesnola Collection, purchase by subscription, 1984~76, 42, Rogers Fund, 1910, 43, Rogers Fund, 1921, 44, Fletcher Fund, 1932, 65, gift of John D Rockefeller Jr, 1932, 139 ; Mountain High Maps, copyright © 1995 Digital Wisdom Inc : pp.434~7 ; Musée du Château, Boulogne-sur-Mer/Photo Devos : 92 ; Musées Royaux d'Art et d'Histoire, Brussels : 135 ; Musei Capitolini, Rome, photo Antonio Idini : 185 ; Museo Archeologico Eoliano, Lipari : 175 ; Museo Archeologico Nazionale, Naples : 119, 128, 129, 197, 200, 201, 230, 238 ; Museo Nazionale, Agrigento : 138 ; Museo Nazionale Romano : 118, 225 ; Museum of Classical Archaeology, Cambridge : 21, 24, 60, 67, 95, 102, 110, 123, 124, 146, 147, 148, 161, 192, 206 ; Museum of Cycladic and Ancient Greek Art, Athens, Nicholas P Goulandris Foundation : 9, 11, 12 ; Museum of Fine Arts, Boston : 196 ; Nicholson Museum of Antiquities, University of Sydney : 174 ; Ny Carlsberg Glyptothek, Copenhagen : 187 ; courtesy of M R Popham : 34 ; RMN, Paris : 45, 59, 83, 190, 221 ; Royal Collection, copyright Her Majesty Queen Elizabeth II : 234 ; Royal Ontario Museum, Toronto : 140, 149 ; Scala, Florence : 75, 101, 142, 143, 144, 194, 226 ; Soprintendenza Archeologica per l'Etruria Meridionale, Rome : 56, 57 ; Soprintendenza Archeologica per la Toscana, Florence : 87 ; Spectrum Colour Library : 22, photo J Aston 15, photo Dallas and John Heaton 72 ; Dr Nigel Spivey : 102, 116, 195, 236, 237 ; Staatliche Antikensammlungen und Glyptothek, Munich : photo Heinz Juranek 5, 47, 84, photo Studio Kopperman 4, 64, 85, 114, 178 ; Staatsgalerie, Stuttgart : 240 ; Studio Kontos, Athens : frontispiece, 1, 2, 13, 14, 17, 18, 19, 23, 27, 29, 32, 39, 50, 66, 69, 73, 81, 82, 93, 97, 98, 112, 113, 115, 117, 127, 132, 134, 151, 158, 166, 181, 182, 213, 215, 216, 253 ; Christopher Tadgell : 220 ; Vatican Museums, Rome : 91, 193, 242, photo A Brachetti 232, photo T Okamura 241, photo M Sarri 231, photo P Zigrossi 173, 235

A_{Γ} & Ideas

그리스 미술

지은이 나이즐 스피비
옮긴이 양정무
펴낸이 김언호
펴낸곳 한길아트
등 록 1998년 5월 20일 제16-1670호
주 소 135-120 서울시 강남구 신사동 506 강남출판문화센터
www.hangilsa.co.kr
E-mail : hangilsa@hangilsa.co.kr
전 화 02-515-4811~5
팩 스 02-515-4816

제1판 제1쇄 2001년 10월 31일

값 29,000원

ISBN 89-88360-33-8 04600
ISBN 89-88360-32-X(세트)

Greek Art

by Nigel Spivey
© 1997 Phaidon Press Limited

This edition published by Hangil Art under licence
from Phaidon Press Limited of Regent's Wharf, All Saints Street,
London N1 9PA, UK through Bestun Korea Agency Co., Seoul

Hangil Art Publishing Co.
135-120
4F Kangnam Publishing Center,
506, Shinsadong, Kangnam-ku,
Seoul, Korea

ISBN 89-88360-33-8 04600
ISBN 89-88360-32-X(set)

Korean translation arranged by Hangil Art, 2001

Printed in Singapore